光影裏的永恆回憶

3

翟浩然　著

星羅雲布

星羅雲布

目錄

第一部分 ｜ 儷影笙歌

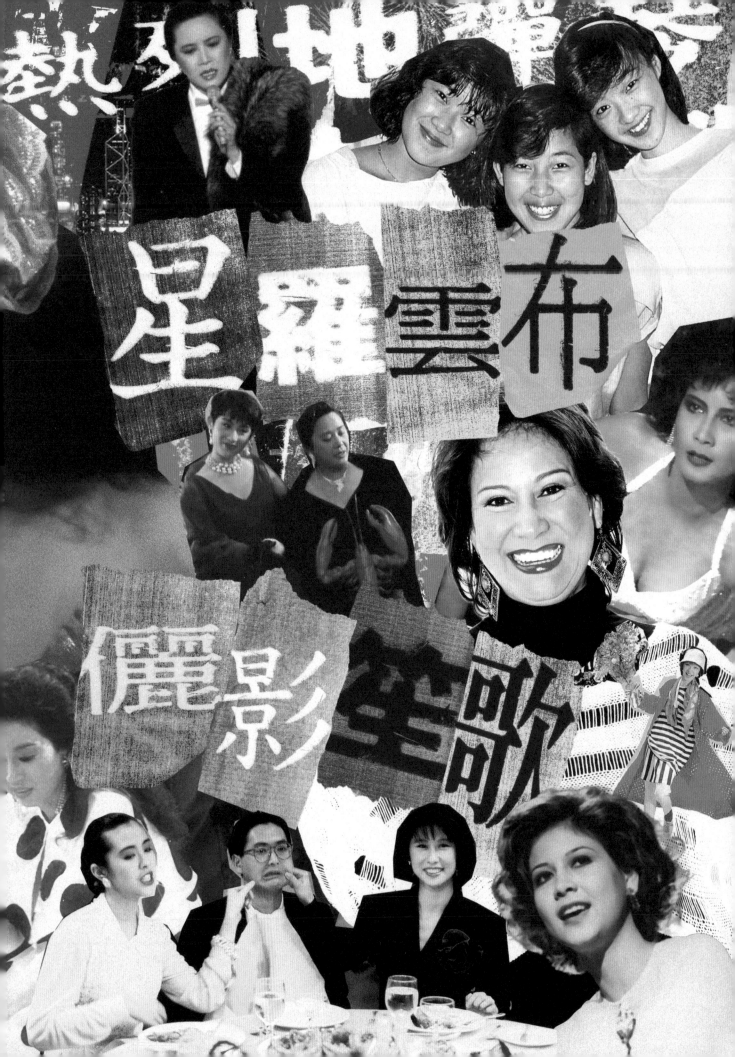

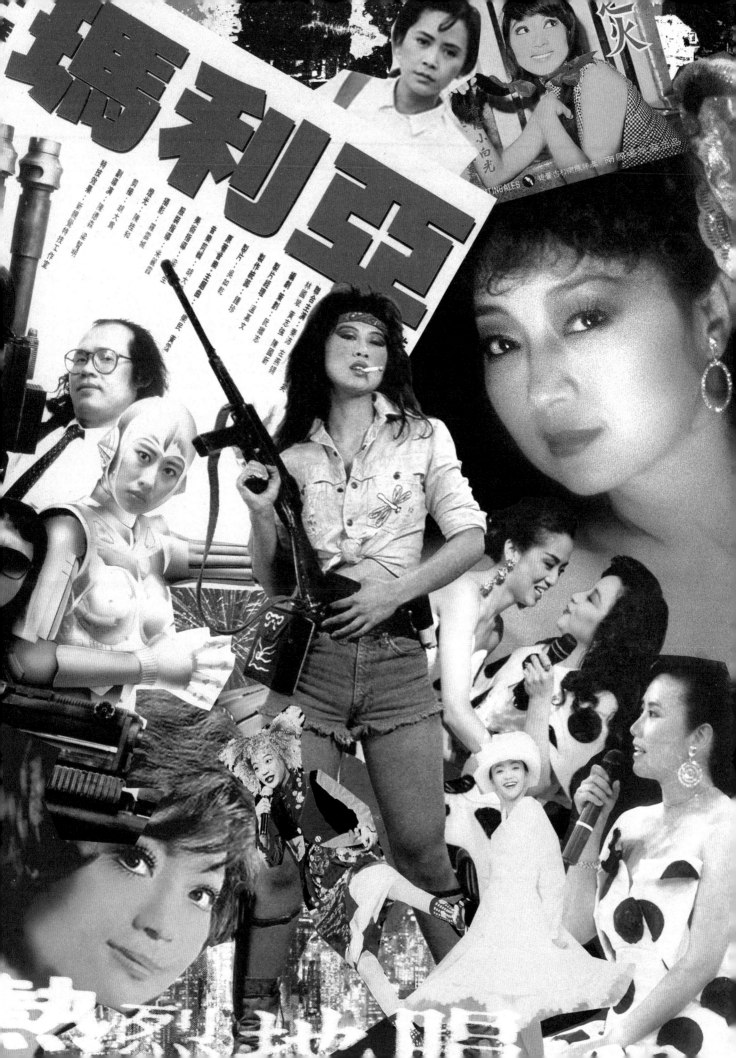

小毛變大毛　實力破造馬

徐小鳳
風雨同路半世紀

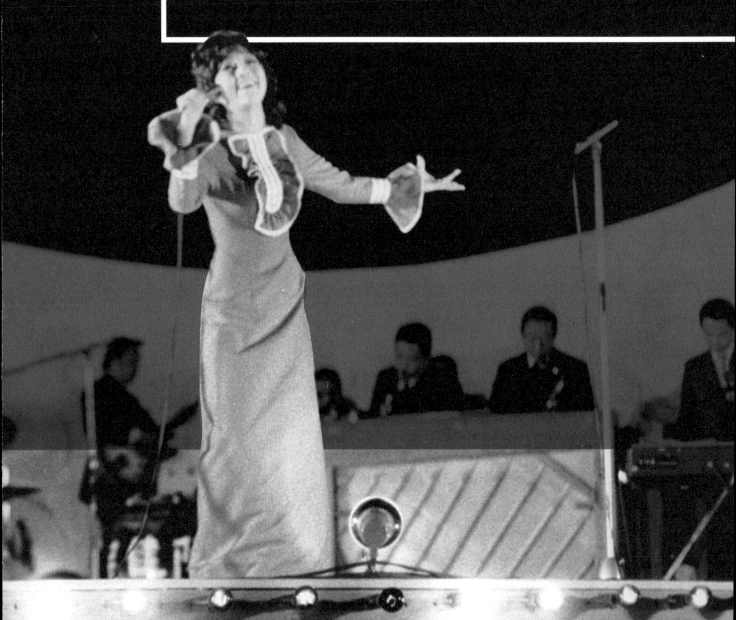

出道以來，小鳳姐沒有什麼負面新聞，也不爭排名、爭攞獎、爭唱主題曲，「我從來沒爭過，性格可能不適合這個圈吧。」這正是「有麝自然香」。

翻開檔案資料，早於六十年代末，徐小鳳已是穿梭於各大夜總會的搶手貨，「我不是一夜成名，歌迷是很艱苦地逐個逐個儲回來的。」前望她不愛獨懷舊，在今次對談中，小鳳姐卻破例傾訴成名路上的樂與悲，「應該要讓更多人知道，我們是怎樣開始的，藉此鼓勵時下的香港人，千萬別以為現在好慘，當年我們也是好艱難，如何維持自尊之餘，又能帶給別人娛樂呢？請記着，不一定你唱得好，個個便會喜歡聽你唱歌！」

存着要經過春與秋，內心也經過喜與憂，小鳳姐的前半生，始終擁有輕鬆節奏。

年少自卑的發源地
父母畫面記憶猶新

早年，小鳳姐外號多多，「小白光」、「豆沙喉」、「鬼馬女歌手」等各有出處，但偏偏對於「徐小鳳」這個藝名，一直鮮有詳細注解，「其實，我的真正名字是——徐小鳳！」大笑聲中，透出一絲辛酸，「以前父母很喜歡替子女改乳名，而且無分男女，喚我作小毛，大概因為我是大女，希望能帶來弟弟，結果也真的帶到（連她在內有六兄弟姊妹）；可是，當你逐漸長大，讀書時每天點名：『徐小毛！』加上我開聲叫：『到！』全班同學都望着你，又常被取笑是『三毛流浪記』，我覺得好醜、好尷尬！」隨年漸長，有長輩建議以「鳳」代「毛」，「當時還未唱歌，這麼一改，便叫到現在，有種『小毛』變『大毛』的感覺。」

令她譽滿樂壇近半世紀的一把獨特嗓子，竟曾是自卑感的「發源地」。「以前流行嬌滴滴的聲音，我把聲屬於幾前衛，坦白說，我幾開心、順耳，但當老師點名、我一開聲，立即被全班同學注視着，令我很自卑，所以我很習慣坐最後一排，現在看騷也一樣……」幽默的她不忘補上：「敬告各位親愛粉絲，我是『愈後愈靚』的，所以不用撲『握手位』！」

曾有報道說，徐爸爸精於音律，口琴、鋼琴、簫、笛等無所不曉，小鳳姐受他薰陶，開始愛上唱歌，聽罷，她有點茫然：「爸爸識玩樂器？我不知道他懂得哪些，印象最深的，是有天回家，忽然看見爸爸在彈鋼琴，媽媽在旁唱着一首歌，這是我少有看到的畫面，心想：『為什麼你們識唱歌？』從此，類似畫面也沒有再出現了。」她只知道爸爸懂得吹口琴這類簡單樂器，「純粹自娛，他是讀書人，媽媽也是讀古書，要知道那時候女性識字很了不起，可說是小家碧玉。」

出身書香世代，父母自然希望子女學業有成，若能好好唸書，相信成績不會太差，但我不是一個喜歡循規蹈矩的人，讀書人好依規矩，我不是這一類。聞說小鳳姐在夜總會初登場，讀書已記熟五百首歌詞（！）之多，「記歌詞是我的專長，因為特別有興趣，其他事情也可以不限量。」「記歌詞是我的專長，因為特別有興趣，其他事情也可以不記着，但我不想，除了歌詞，我不想記任何東西。」她甜笑着說。

徐家長女卻無心於課本之上，「我算有點小聰明，若能好好唸書，相信成績不會太差，可說是小家碧玉。」

反對聲中誕生冠軍
被迫相親夾計溜跑

六五年末，她瞞着父母，偷偷報名參加《香港之鶯》歌唱比賽，憑白光名曲《戀之火》摘得桂冠。「當時香港人口只有三百多萬，這個比賽有二千多人報名，是幾墟冚的一件事，沒有說出的是，本來我只是其中一件陪襯品！」此情此景，她歷歷在目：「我記得，在後台聽到一片嘈雜聲，那是全場賓客的鼓噪聲音，原來當中有人知道，這個比賽是有內定的，所以紛紛發出反對聲音。」局面一發不可收拾，大會唯有順從民意，將冠軍頒給小鳳姐，「直至現在，我對當晚那班賓客仍心存感激，我不知道他們長什麼樣子，只知道有股很強大的力量，冥冥中，我就在反對聲中出世了！」

歌藝得以被認同，無疑替小鳳姐掃除了點點自卑，但是否從此一帆風順呢？「得獎後，獎品包括一份為期兩年的唱片合約，但其實這是假的，一張唱片也沒有錄過，因為我是無意中誕生的人，並不是他們計劃中那位，又怎會力捧我呢？」她還未打算以唱歌作為職業，嘗試過找其他工作，沒有一份合心意，「幹不夠三天便失蹤，連糧都唔出！」

家裏經營理髮店，反正閒着，她曾在店內幫手，但終非長遠之策，於是決心向父母表白：「不如讓我出去唱歌，我一定不會學壞，於是父母就在同不同意之間答應；在他們心目中，當然希望我盡快嫁個好歸宿，都數不清做過多少次，我試過溜走，也試過與對方夾計，表明我來只是討父母開心，兩個人詐諦……」

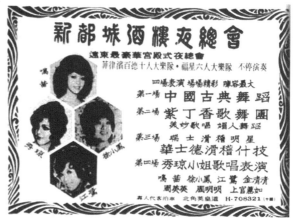

七一年十一月四日，小鳳姐加盟無綫，旋即在個多月後躍登《香港電視》封面（右）；三年後，她過檔麗的，亦成為《新香港電視週刊》的封面女郎，當紅可見一斑。

初出茅廬

1. 身為長女，她很有「養家」意識，「初入行薪金不多，父母從無要求家用，但我好傳統，自動將一半交給他們，另一半作為寫譜、交通、置裝、化妝品等。」

2. 六五年十二月廿三日，小鳳姐（右）在《香港之鶯》歌唱比賽中勝出，仍是一臉鄰家小女孩的樸素模樣；六六年的工展會上，她、香港玉女馬海倫與香港青年何友雄一同領獎。

3. 小鳳姐的驚人記憶力，絕對不限於歌詞──她一看這輯時裝模特兒照片，氣定神閒的道：「這裏是夜總會後台，當年有些攝影師很喜歡教人擺甫士，我便照他的要求去做。」這是最早期的波波裙嗎？「對呀！可惜這條裙已不見了。」

4. 父母反對女兒拋頭露面，但小鳳姐保證不會學壞，才勉強讓她在夜總會駐唱。「當時夜總會好正經，在我面前都是老公帶着太太來玩，若是偷偷摸摸拍拖，便會躲在那幾條柱後，我看不到。」

5. 衣著上，她一直有自己品味。「我極少接受客人、朋友的衣服作禮，唯一是有個好靚的名牌，對方是我的粉絲，特別為我訂造一套。」

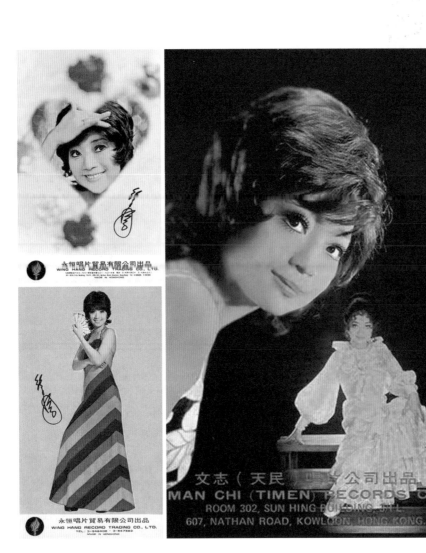

傾偈，然後一齊行出門口，你知道很多男生真對她有意，豈非錯失大好姻緣？她吃吃笑：「只怪我太笨、太直，其實我都好想再見那些男生，看看他們這些年生活怎樣。」

夢飛行，每一步都是艱辛。「雖然已經得獎，但不代表人家一定會請你，鼓起勇氣走去試工，會傳來冷言冷語：『你這樣的聲音，怎麼唱歌？』只能說他們的思想不夠前衛，如果唱英文歌的場子，老闆會非常接受我的聲音，可惜我唱的不是英文歌，那時候真的很徬徨，但我從來沒有氣餒。」好不容易，終於有夜總會請她當駐場歌星，月薪六百，相對當年白領、警察一般月入三百，看來相當和味，但實則有苦自己知。「我整晚都坐在那裏，萬一大歌星來不了，我便要補上，性質等同『間場』，一出道便能與當時得令的大歌星同場，可謂引以為榮。」

別以為「間場」好容易，為掙這六百塊錢，小鳳姐幾乎出齊十八般武藝。「齋放音樂，客人不會出來跳舞，為應付不同客人的要求，我要懂唱不同節奏、舞步的歌曲，他們想聽什麼歌、跳什麼舞，我便要提供服務。」老闆見這個小妹頭歌聲獨特，又能演繹不同歌曲，自動自覺加人工，「所以，我請現在的藝人記着，無論你覺得受委屈，抑或自尊遭到創傷，也不可隨便放棄，要知道人情冷暖，才是磨練你的真實機會。」

英倫登台引為佳話
乾啃麵包感觸落淚

沒有後台、支援的她，漸漸憑實力唱出名堂，「我不懂得巴結、請人飲茶，是很多文化界、傳媒朋友替我不值，聽我唱歌還要自己埋單，自發性好想訪問我，介紹給廣大聽眾。」七〇年，她已能獨當一面，「做了好幾年『間場』，後來到別人來『間

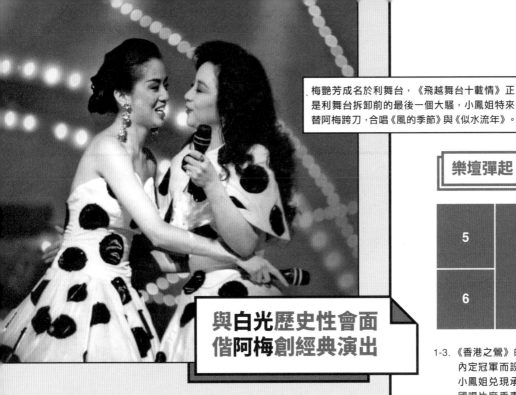

梅艷芳成名於利舞台,《飛越舞台十載情》正是利舞台拆卸前的最後一個大騷,小鳳姐特來替阿梅跨刀,合唱《風的季節》與《似水流年》。

1-3. 《香港之鶯》的獎品包括兩年唱片合約,但這實為內定冠軍而設,大會並沒對「民意誕生的冠軍」小鳳姐兌現承諾;直至六九年,她才獲吉隆坡南國唱片廠垂青,以兩天時間灌錄十二首歌,分三張細碟推出,除參賽歌曲《戀之火》外,《秋夜》與《牆》均是翻唱白光的作品,封套亦注明她是「香港小白光」。

4. 聲名鵲起,她先後效力文志與永恒唱片公司,順應當時潮流,仍以翻唱別人的歌為主,這張是七一年文志唱片出品的《黛綠年華》。

5-6. 過檔永恒,她陸續唱出《柔道龍虎榜》、《神鳳》、《保鏢》、《大亨》等經典金曲,逐漸升格成為「原唱者」。

與白光歷史性會面 偕阿梅創經典演出

白光對「小白光」反應冷淡,如此「友好」僅在鏡頭前驚鴻一瞥。

我場」,令我好明白,一定不能隨便遲到,教人家大失預算,每個場子都要像大騷去做,在半小時到四十五分鐘內,什麼歌都要預備,但其實觀眾來來去去都是想聽那些歌。」

小鳳姐愈唱愈紅,七一年有報章記載,偕羅文、沈殿霞自越南登台歸來後,她便要為金冠、國際兩間夜總會駐唱,之後再往新加坡與印尼表演,歌聲傳遍東南亞;七三年一月,她遠赴倫敦剪綵及獻藝,登機前,晚在國際酒樓設宴與新聞界話別,一時引為佳話。「最高峰試過一天走十三場(!),真的,因為過時過節,夜晚沒時間接太多場子,老闆便邀請我早些,下午兩點開始。」那一晚,她如常在金冠演出,因為忙得無暇吃飯,趁着幾分鐘空檔想以麵包果腹,誰知只咬了一口,別的歌星已唱完了,她匆匆出場;返回後台,再拿起那個冷冰冰的麵包,耳邊

六五年末,小鳳姐以《戀之火》贏得《香港之鶯》歌唱比賽冠軍,自此「小白光」之名不脛而走,她一直希望能與白光見面;事隔整整十年,在朋友的刻意安排下,「大小白光」終在一間夜總會見面了!

能親近其中一位偶像,小鳳姐興奮而來,卻失望而回——白光的反應頗為冷淡,跟她只是閒聊幾句,也沒有怎麼提到唱歌,最後要經新聞界撮合,才拍下一張看來「友好」的合照。

事實上,早在這次歷史性會面前,白光談起她,已不怎客氣:「徐小鳳的歌我聽過不少,她唱得不錯,但一點也不像我,她的聲音較低;不過,我認為她唱得太多了,有些歌星是唱油了、機械化了。」

風水輪流轉,當無綫舉辦首屆《新秀歌唱大賽》,出現了一位「小徐小鳳」梅艷芳,這位前輩卻落落大方:「那晚決賽我有看電視,徐小鳳的歌我聽過不少,她唱得最似我的就是她,你要將我們的聲音直接作比,才可以分得出來。」小鳳姐從沒跟阿梅劃清界線,在梅艷芳同時身穿波波裙演繹《飛越舞台十載情》,她與阿梅劃清界線,十載情》,她與《似水流年》,「那是經典的演出,我很懷念阿梅。」小鳳姐說。

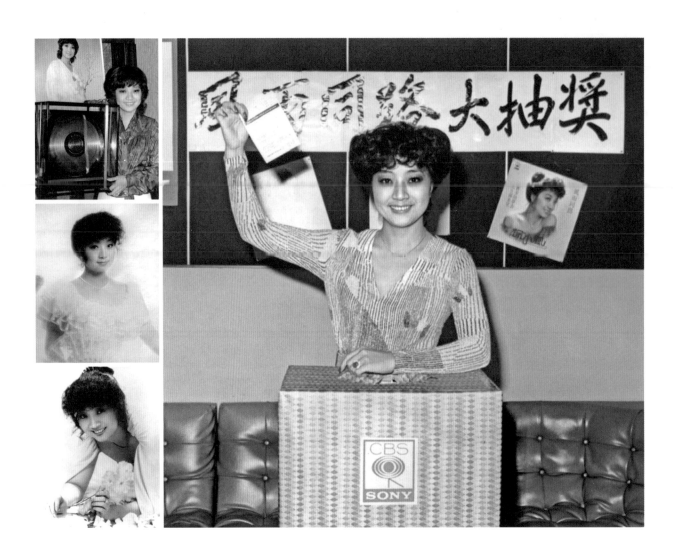

傳來賓客喜氣洋洋的喧鬧聲，淚水不期然悄悄落下。「看見人家這麼開心，我卻連吃飯時間也沒有，突然有點感觸而已，但這是自己的選擇，我好珍惜每個演出的機會，總括來說都是開心的，因為我真的喜歡唱歌。」

歌藝別樹一幟，固然是她的殺手鐧，但與生俱來的幽默感也不可忽視，登台最重視與觀眾互動，當年行內一致公認，請小鳳姐最物有所值，一名活躍組班的圈內人盛讚：「她在台上很會控制氣氛，並激發觀眾的情緒，是個很出色的表演者！」小鳳姐憶述：「起初我們只是唱歌，不會說話，之後出了急智歌王張帝，說到最早期願意與觀眾溝通的女歌手，我算是其中一人吧，這應該由點唱開始，觀眾問可否唱那首，我不但要唱歌，還要祝某某生日快樂，現在看來好像很普通，但當年在台上宣布那個人生日，是一件好巴閉的事，那個人會好開心！」

	2		
	3		1
	4		

1. CBS 新力銳意在港大展拳腳，重金禮聘小鳳姐打頭炮，果然《風雨同路》一出大賣，除了唱功外，她選歌的準繩亦應記一功。「一定要先打動自己，我才會唱得好，有時為應酬公司，我都會唱，不過我會無心機去唱。」

2. 《保鑣》一曲風行，永恆唱片特地鑄製這張 18K 金唱片送給小鳳姐，問到磁性歌喉的由來，她笑言：「我實在是吃辣椒太多，聲音才會帶點粗沙。」

3. 效力 CBS 新力四年，小鳳姐共推出六張唱片（當然不計日後的無數精選），這是在《新曲與精選》前推出的《逍遙四方》。

4. 難捨難離 CBS 新力，加上父母相繼離世，教小鳳姐心情低落，此情此景遇着《無奈》一曲，她藉歌聲表白個人複雜感情，令這張《新曲與精選》賣個滿堂紅。

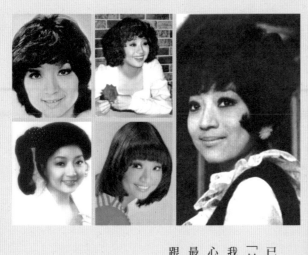

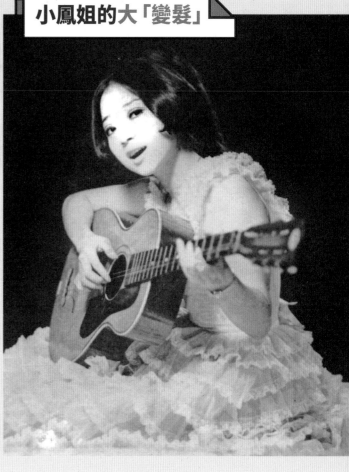

1. 較罕見的清純直髮
2. 輕量級雀巢頭
3. 椰菜娃娃頭
4. 掀起一陣跟風熱的冬菇頭
5. 深入民心的短髮
6. 腸粉頭倍添少女味

5	3		
		2	1
6	4		

香港娛樂圈未有形象設計前，小鳳姐已常常玩「變髮」，為觀眾帶來新鮮感。

「以前歌星喜歡自己玩形象，等如玩公仔，我玩自己的頭髮，又幫自己換衫，玩得好開心。」早期，她喜歡梳髻與冬菇頭，以後者最深入人心，「我梳完冬菇頭，全行歌星都跟着照梳，能夠帶領潮流，我引以為榮！」

一半歌手一半DJ
不斷求變轉新公司

在ifpi舉辦《第一屆金唱片頒獎典禮》前，永恒唱片已急不及待，於七六年五月頒發一張18K金唱片予徐小鳳，以表揚一張唱片銷量超過十萬，當時她的最熱門金曲，乃一連三張唱片都有收錄的——《保鑣》！

據當年報道，自香港開埠以來，從來沒有唱國語時代曲的女歌手能獲頒金唱片，更難能可貴的是，小鳳姐還兼唱廣東歌！「我們追歌追得好快，可說是與時並進，有什麼動聽的歌，我一聽覺得喜歡，便會馬上向聽眾介紹，當他們經常點唱，已知道會受歡迎了。」小鳳姐笑說：「我好像一半是歌手、一半是DJ！」

《保鑣》、《神鳳》、《猛龍特警隊》等均是無綫外購的配音節目，小鳳姐演繹這些主題曲，需要經過怎樣的爭取？「不用爭取，根本不關無綫事！這些劇集歌曲版權，並不屬於無綫，只要我想唱，或唱片公司聽到，經我同意，版權便由公司負責，如《保鑣》的國語版好聽，就叫人寫多首粵語版。」無綫第一次正式邀請小鳳姐唱主題曲，乃七八年的「何必呢……」——《大亨》是也。

日漸走紅，小鳳姐對唱片的質素要求亦相應提高，灌錄《猛龍特警隊》時，已動用一支三十人大樂隊伴奏，單是小提琴手已有九人，相對六九年替南國唱片廠首次錄製《戀之火》，樂譜欠奉、只用單聲軌，不可同日而語；可是，不斷渴求進步的她，豈會就此停步？七七年，陳任接手CBS新力唱片，銳意大展拳腳，頭號挖角目標正是小鳳姐，「之前，我一直替本地華資唱片公司（文志、永恒）灌錄，新力前身是一間電器代理商，很有誠意在香港辦一間唱片公司，我便成為為他們揭幕的第一個藝人。」

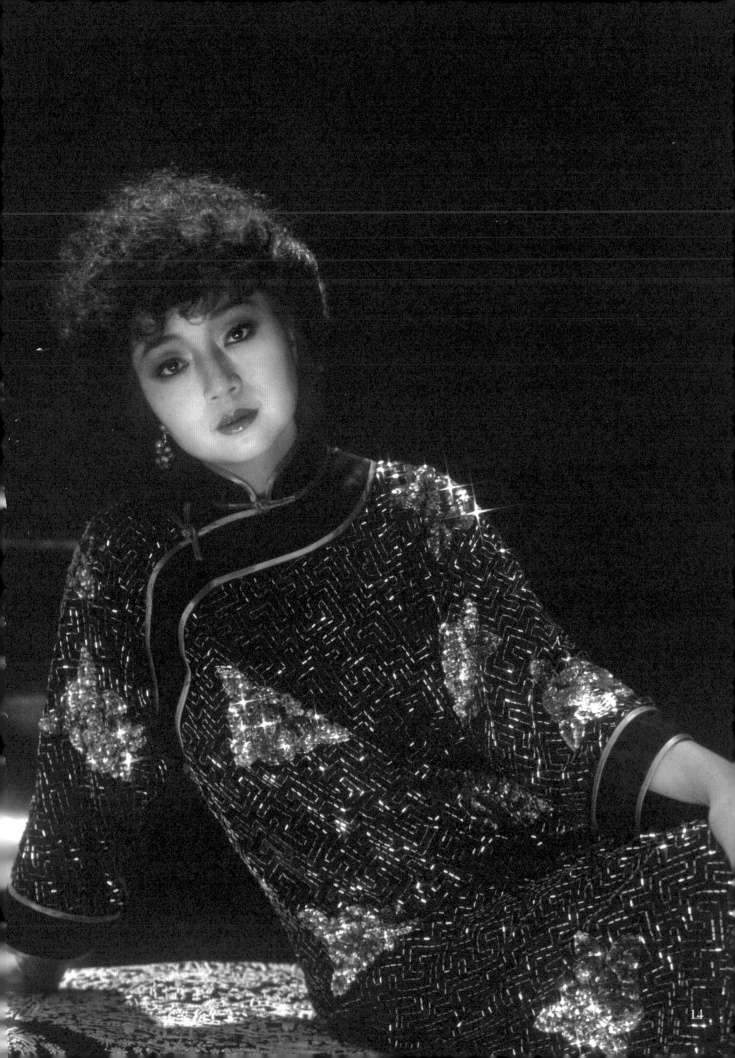

1. 《徐小鳳全新歌集》是康藝成音的創業作，不獨包裝創新又落本，唱片亦重金由日本 JVC 印製，由內到外交出高水準。

2. 為籌備新伊館個唱，小鳳姐每天跑步練氣，又不停練舞；聞悉外間叫好，她反而有點患得患失，因為擔心不能再在夜總會登台。

3. 小鳳姐首次演唱會由富才主辦，周梁淑怡與陳家瑛落足心機替她改變形象與構思內容，效果有目共睹；慶功宴上，「解禁」的小鳳姐大口吃下雲吞麵與牛肉粥。

4. 八四年，小鳳姐再簽無綫，即拍《金光燦爛徐小鳳》特輯，嘉賓包括替她譜寫《星光的背影》的林子祥。

突破中堅持舊風格
壓力大離港避風頭

這次轉變，替小鳳姐注入新氣象，重點是大量改編日本高質素流行曲。「公司與日本關係好，特別想我唱五輪真弓的歌，覺得我們好啱 mood，我抱着學習心態嘗試去唱，日本歌無論曲詞編都好好，但既要帶領潮流，也不可以完全拋棄過往聽眾喜歡的歌，所以我仍有唱《讀書郎》與《賣湯丸》。」順帶一問，連星爺也在《賭俠 II 之上海灘賭聖》翻唱過的《叉燒包》，又是怎樣找來的？「這原本是一首改編自英文歌的國語歌，有沒有印象聽過『Hey Mambo……』（《Mambo Italiano》）？有人再改成個人唱吧。」小鳳姐將《叉燒包》唱到街知巷聞，就此成為「原唱者」了。

畢竟是資深樂迷，又有多年演出經驗，監製要說服小鳳姐，並非易事。「聽歌口味各有不同，我猜不到別人，只能從自己喜好出發；監製選了一首歌，我未必聽話，照你的意思去唱，因為我是歌手，我識唱歌你唔識，不一定明白演繹者的感覺，所以很多新監製跟我合作，會有一定壓力。」小鳳姐唱慣現場，灌唱片是否常常一 take 過？她微笑道：「有時候監製收貨，反而我不肯

收貨，身份好像倒轉了，他不知我還有幾多能力，但我自知下次表現可以更好；唱歌並不容易，顧到第一句，未必顧到第七句，所以點解我好鍾意唱歌，同時又好怕唱歌！」

台上的她看來毫無懼色，但總有時候「小鳳怕怕」——轉投CBS新力首張唱片《風雨同路》上市第一天，她飛往外地存心「避風頭」！「唱片公司同日開張，太多人將希望放在我身上，壓力好大，我飛走不敢面對；回港時，有很多人來接機，我好開心，證明真的成功了！」效力四年，好歌如《夜風中》《喜氣洋洋》、《深秋立樓頭》、《每日懷念你》、《逍遙四方》等不斷出爐，她跟幕後團隊亦建立深厚感情，既然合作愉快，為何會在八二年加盟康藝成音？「與一間公司合作愈久，會漸漸墨守成規，我卻在不斷求變、向上，希望再有好表現，但公司的表現不足；康藝成音本來生產錄影帶，對方帶我去參觀廠房，介紹整間公司的架構一極有誠意去做音樂，我就好大膽地跟他們簽約了。」

父母離世倍添無奈
遷就歌詞創新轉音

非走不可，卻又難捨難離，她將這般複雜的心情，融入《無奈》一曲。「我心情好矛盾，很捨不得一班工作人員，但沒辦法-人不可以永遠停留在一個地方，到最後我仍替公司錄下三首新歌（另兩首是《風的季節》與《春夏秋冬》）才離開；再加上這段時間，我的父母在兩個月內相繼離世，同時又有好多人向我表白，但哪有心情去理會這些事？所有事都要擱在一邊，我只可藉歌聲表白我的感情。」

鄭國江填下《無奈》，完全事有湊巧，卻恍如替她度身訂造。「就算有些歌詞好好，當結合歌曲有拗撬，無可避免都要改歌詞，因為旋律無得變；鄭老師寫《無奈》真的好好，不需要作任何修改，唯一是『無奈』的『奈』字幾乎要改，這個字直唱好

肉酸，但又無法改到另一個字代替，唯有由我作出遷就。」她嘗試過不同唱法，結果創出一個獨特的轉音「唱歌是我的責任，監製與鄭老師也不能幫我，只能靠自己領悟，（有試唱假聲嗎？）假聲不能亂唱，有些音確實用真聲不好，識用假聲可令歌曲加分，但如果因為唱唔到就用假聲，咁你就大件事！」

大膽嘗試換來美滿成果，《無奈》成為小鳳姐每次不可不唱的代表作之一，她謙言：「《無奈》成功是因為『撞彩』，想不到這麼受歡迎，對舊公司總算交到功課，是個happy ending。」

首次個唱進帳和味
拍電影當去遊樂場

八二年十二月，康藝成音頭炮《徐小鳳全新歌集》面世，不惜工本的包裝與製作，令小鳳姐脫胎換骨，散發出巨星的光華！「許多人覺得，我拍這輯相很有新鮮感，其實是因為之前我喜歡將頭髮梳起，這次將頭髮放下，再改變少少化妝而已；話說回來，大家都好認真去做這張唱片，願意花這樣的金錢去製作、宣傳，當年來說十分罕見，確實是營造出一股風潮來。」

為配合宣傳，小鳳姐在新伊館舉行首次個人演唱會，票價最高一百八十元，以她的叫座力，五場門票自然絕早賣清；演唱會上，小鳳姐共唱三十二首歌，除了個人首本歌，還有粵曲、京曲、西班牙歌、揚州小調與白光金曲等，據主辦單位富才透露，整個演唱會投資達一百五十萬，五場收入共一百八十萬，另加贊助與錄影帶收益，進帳相當不俗。

《全新歌集》首支派台歌是編曲氣勢十足的《星星問》，帶出新公司成立、小鳳姐隆重登場的感覺，繼而再plug林子祥

作曲的《星光的背影》與顧嘉煇、鄭國江力作《隨想曲》，好歌太多令唱片一出直衝十萬張銷量；在《金唱片頒獎典禮》《隨想曲》獲看好可問鼎最佳歌曲獎，但結果敗在汪明荃的《勇敢的中國人》之手。「坦白說，當兩首歌比賽，只能得一個冠軍，這個賽果是正常的，因為我不屬於無綫，輸給《勇敢的中國人》，我心服口服。」八四年，她再簽無綫，即獲安排拍攝音樂特輯。

同時間，麥嘉代表新藝城力邀拍戲，起初她十五十六、又不知如何開價，最後經不起麥嘉誠意打動，她決定任由對方開價，參演《聖誕快樂》。「麥嘉知道我不擅長拍戲，我當自己是新人任他『舞』，他叫我吹口哨便吹口哨、練聲便練聲，整個拍攝好像去遊樂場嘗試新事物，好開心、好好玩。」跟麥嘉與高志森合作愉快，之後她再拍《橫財三千萬》與《雞同鴨講》，徐克的《秋瑾》本來也打其主意，但小鳳姐認為這類戲只會叫好不叫座，不單推戲，更叫老徐不要拍。

蔡國權作歌有誠意
帶病演出罪魁禍首

歌影兩忙，拍攝《聖誕快樂》期間，她開始籌備首次紅館個唱，主辦單位從富才變成耀榮。「紅館初落成時，他已經叫我開演唱會了，但那時我對他沒有信心，他是做建築生意的，對娛樂事業沒有太多經驗；想不到，他真的搞了幾個成功演唱會，漸漸地我感覺到他的用心，於是答應了。」開騷前，無綫《勁歌總選》頒她榮譽大獎，台上首度演繹《順流逆流》，歌詞娓娓道出她在圈中多年的苦樂，配合優美的旋律，令此曲一夜爆紅。

「我很感激蔡國權！」小鳳姐一再強調，蔡國權確實誠意滿分：「在公開場合碰過好幾次，問幾時寫歌給我，他答應了，造碟時想起他，聯絡時我已說明：『介意給我多幾首挑選嗎？』這個音樂人並沒因而覺得自尊受損；第一次交來八首，我選不到，

第二次再交八首，一共給我十六首！所以，我好記得這個人，他真的很有心去為我寫歌，反正他也是歌手，何不留給自己唱？

蔡國權用清唱哼出旋律，十六首歌裏，她只鍾情《順流逆流》：「我話唔好意思，只想唱這一首歌，可否立即寫歌詞給我？他很快便交貨，我一看已非常喜歡，歌詞寫我在樂壇的成長遭遇，可說我配得起隻歌，令歌迷有認同感；即使各行各業，只要有為香港付出過的人，這首歌也是說出他們的努力，代大家吐出心聲，才會獲得這麼大的共鳴。」

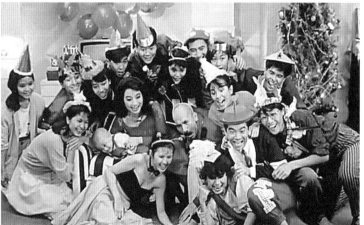

接拍《聖誕快樂》，小鳳姐笑言連劇本也沒看過，最主要是信任麥嘉不會出賣自己，事實證明麥 sir 信得過。

《聖誕快樂》的賣座，加上爆出《順流逆流》，令小鳳姐的處女紅館騷聲勢大增，由四場「嘭嘭聲」加到十場，本來耀榮希望提前在年三十晚再加一場（演唱會在八五年初一揭幕），但她以排練時間不足而婉拒；為求最佳表現，小鳳姐在演出期間，每天下午三點多便會到達場館，拜台口、化妝、梳頭等逐樣做好，但人算不如天算，她不慎染上感冒，「罪魁禍首」是——台口的大風扇！「這把大風扇用來吹起雲霧增添氣氛，我身穿露背裝，天天站在台口等出場，吹了多日，終於吹到病，發燒到攝氏一百零五度！」

以小鳳姐的身體狀況，工作人員認為應該取消第九場，但她以大局為重，堅持繼續！「取消大件事，無可能！當時沒有什麼閂聲針，醫生只能在場 stand by，我唯有勉強維持，無人幫到我。」不用宣之於口，眼利的粉絲們已心知肚明，偶像的身體出了岔子，「觀眾一定有寬容，就算我唱得不好，也不會叫『回水』，還不斷喊『加油』，因為個個看得出我病，那些裙在第一場時本來剛剛好，但到最後一場，條裙幾乎可以『轉圈』，病得太瘦了，只剩下廿一吋小纖腰！」

面對如此這般的熱情，奮力支撐着的小鳳姐，一直抑壓內心激情，但在演唱會的尾聲，聽到山頂遠遠傳來的一句「我愛你」，她再也忍不住了！「我登台從來沒哭過，這是我人生中最瘀的一次，就因為這一句說話，聽到一班人在山頂喊『我愛你』！試想，當一個人在最脆弱的時候，聽到你最需要的說話，當堂崩潰，好醜樣！」張相睇矇睇去，完全真情流露，邊醜樣呀？她非常決絕：「梗係醜樣啦！之後就算試過這樣的感動，我都會控制得到，不一定因為身體不適，可能是有感而發，為自己、所認識的人或某一件事，忽然跟一首歌結合，那種感覺來到，便一發不可收拾，但最開心的是，我唱歌這麼多年了，對別人、對自己沒有麻木，仍然有感覺。」

紅館經典

1. 八五年第一次登上紅館，小鳳姐絕對嚴陣以待，「我請了五位裁縫師傅，一共預備了三十套衣服，一件試兩次，也試了六十次，我不怕累，他們可真累壞了。」其實她只穿了八套而已。

2. 在台上崩潰落淚，成為動人的難忘時刻，根本不會有觀眾介意（而且還可免費多看一場！），但小鳳姐仍然自責：「我不認為自己做得對，觀眾來是為了開心，所以我感到抱歉……」

3. 牙齒當金使，事隔短短不足四個月，小鳳姐再開個唱，頭場免費招待初九晚的觀眾。

4. 汪明荃替小鳳姐助陣，沒料到上演「拉鏈驚魂」，事後阿姐輕描淡寫：「她的妹妹猛說不好意思，因為衣服是她改的；我覺得沒有什麼，但觀眾就好興奮。」

5. 第一次在紅館開個唱時，小鳳姐曾很抗拒請嘉賓，「我不想領朋友的情，也不想傷朋友的情，更不想欠朋友的情。」但其實學友等後輩非常樂意替她效勞，令她也漸漸改變主意了。

6. 九二與九五年演唱會，黎明兩度替小鳳姐站台，竟惹來「喧賓奪主」的報道，嚇得黎明親自致電小鳳姐道歉。

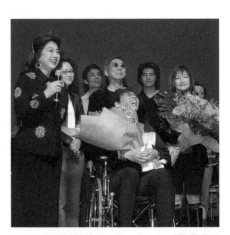

小鳳姐對蔡國權推崇有加，〇六年《群星滙聚關懷蔡國權金曲夜》，小鳳姐現身獻唱《順流逆流》，蔡太說丈夫遇交通意外後，小鳳姐是第一個接觸他們的藝人。

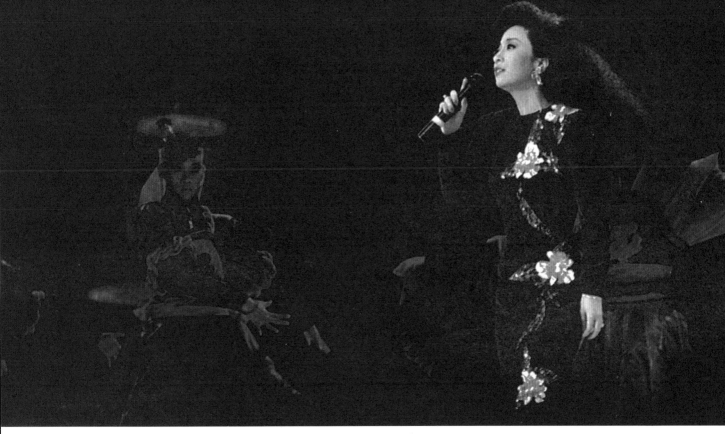

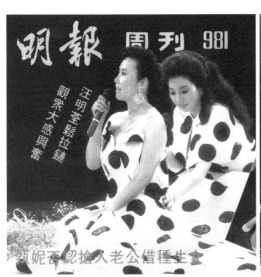

明報 周刊 981

汪明荃鬆拉鍊

觀眾大感興奮

兩妮否認搶人老公借種生子

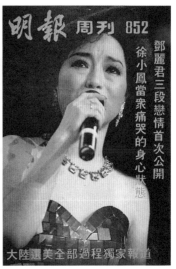

明報 周刊 852

鄧麗君三段戀情首次公開

徐小鳳當眾痛哭的身心狀態

大陸選美全部過程獨家報道

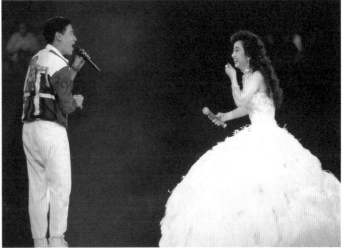

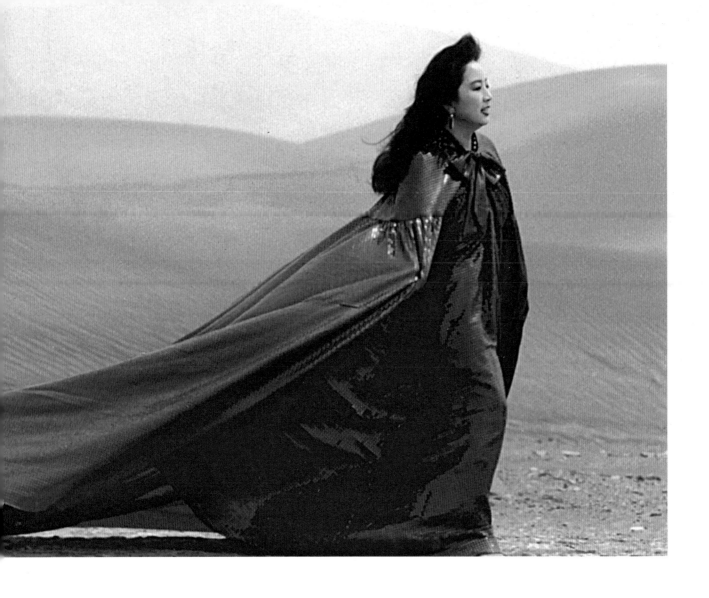

汪明荃掀拉鏈驚魂
鄧麗君合作無下文

演唱會後，她與康藝成音滿約，秘密轉投寶麗金，「因為對方盛意拳拳，我又未去過這間大公司，抱着好奇心態。」不想走漏風聲，寶記故意安排在深夜錄音，籌備頭炮唱片《每一步》之際，無綫找上門來，邀她為拍攝中的新劇《流氓大亨》唱主題曲，「太遲了，隻碟剛剛錄完，我提議對方說說故事大綱，再看有沒有歌曲適合吧。」她一聽，選出《城市足印》（主題曲）與《婚紗背後》（插曲），後者歌詞觸發無綫靈感，拍下劉嘉玲目睹舊情人萬梓良偕鄭裕玲結婚的心酸畫面，難怪畫面與歌詞襯到絕。

八七年八月，小鳳姐再登紅館，經過上次病倒陰影，她求神庇佑，並以打羽毛球與乒乓波放鬆心情，果然一直維持上佳狀態，只是來到廿四號晚，發生一幕「拉鏈驚魂」──當特別嘉賓的汪明荃，跟小鳳身穿一式一樣的波波裙登場，阿姐剛踏足台前，工作人員看見阿姐歌衫背後的拉鏈滑下一小段，她與小鳳姐皆不察覺，還在台前談笑風生，先後轉身展示那襲犀利波波裙，就在這個時候，阿姐背後的拉鏈突告急速滑落，小

這一場，她撐到尾聲，歌迷沒有絲毫不滿，甚至可說異常熱情，唱完最後一首歌，觀眾不願離開，她不理全場氣氛沸對，再次出場演繹《順流逆流》，更即興說了一番令全場氣氛沸騰到極點的説話：「為了我今晚因病失水準的演出，也為了你們的愛護和支持，請今晚入場的觀眾保留門券，他日我再開演唱會，你們手持這票尾便可免費入場。」個唱結束後，她不斷催促耀榮叔訂場，於同年六月，火速加開八場延續篇，第一場她不收歌酬，讓這晚歌迷免費入場、「我相信好人有好報，要不是我覺得自己失水準而自動送一場免費給觀眾，又怎會再開八場？上天一直眷顧着我。」

鳳姐瞥見卻處驚不變，立即通知阿姐「拉鏈爆咗」，並示意她坐下；小鳳姐想拉回不果，最後兩位工作人員出台幫手，小鳳姐也乾脆坐着，陪阿姐一起高歌，事後阿姐輕描淡寫：「我件衫到處扣實晒，唔會點嘅。」這場小意外，間接令這襲波波裙「聲名大噪」，時至今日欲罷不能。「你説，我可不可以在演唱會不穿波波裙呢？」連波波裙在內的登台衫愈來愈重型，小鳳姐解釋：「其實我向來喜歡穿傘裙，愈着愈大是因為舞台愈來愈大，才能跟紅館相襯，以前在夜總會的小舞台演出，又怎容得下呢？」

九二年，舉行破紀錄的四十三場演唱會前夕，她再有驚人之舉——三月亮相亞視台慶，再在八月擔任亞姐表演嘉賓，並破天荒與鄧麗君同台較技。「在這次合作的兩年前，她打電話給我，叫我跟她一起去亞視，當時我和無綫仍有合約，未甩得身；九二年，合約完結，剛巧亞視台慶，之後又有亞姐，我們可以合唱《游龍戲鳳》，之後還可以有很多合作……」

當時，小鳳姐正忙着籌備個人演唱會，沒空時刻伴着鄧麗君，完成亞姐演出後，她本來想繼續下去，無奈小鄧心意已變，「在她面前隔着很多人，若是這麼複雜的話，那就算了，幸好做了那次亞姐，總算留下紀念。」

難忘亞視

1. 加盟亞視先後拍攝《冬日艷陽徐小鳳》與《紅日儷影徐小鳳》特輯，吐魯蕃的沙漠景色教她印象難忘。

2. 九二年驚喜亮相亞視台慶，跟好友肥姐、琴姐在熒光幕聚首，她幽默道：「一生人總有一次亮相亞視！」

3. 鄧麗君主動相邀合作，先以九二年亞姐決賽作試金石，但之後心意已轉，小鳳姐也不強求，總算留下一次紀念演出。

甄妮今日
話昨天

Jenny 在香港機場曾被意外撞傷，醫了幾十萬仍未完全康復，一度骨折的右手雖有點痛，但無阻她落力擺甫士，專業可嘉。

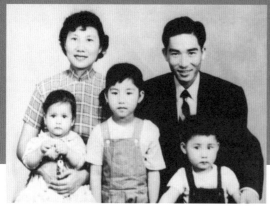

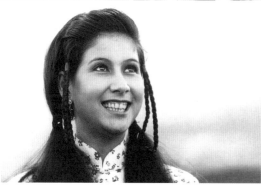

入行數十年，甄妮（Jenny）獲獎無數，她大有資格去「抱怨」：「四十呎大櫃也不足以擺放所有獎，萬一個女以後沒有大屋住，何來有地方安置這堆『爛銅爛鐵』？這一年，我忙着『清理門戶』，在花園內挖一個洞，將獎座全部埋下。」

她成名得早，十七歲初上電視即爆紅，自台來港推出首張粵語專輯《奮鬥》，帶動事業更上一層樓。「娛樂圈是個大染缸，你說我當時有沒有巴渣、囂張？一定有！要到你『撞板』那天，才會學懂珍惜。」她試過「撞板」嗎？「我老公（傅聲）撞車死咗，算唔算撞板？係咪一個大打擊？」

命裏係注定從前，夢境係一片胡言，唯有我永遠面對目前。

甄家淑女

1. 甄妮的全家福，排行最小的她，超愛這位中國爸爸。「他兩袖清風，很有文學修養，我常説人家張大千好出名、好賣錢，他就是『甄老千』，寫字好似，但完全不值錢。」

2-3. 幼稚園時已超愛表演，「似乎早已注定要吃這行飯。」

4. 十七歲第一次上電視，在《鳳凰樹》演愛夾 band 的千金小姐。

5. 人生首次拍廣告，她為「英倫口香糖」跳了三天的舞。

6. 七三年，Jenny 初上大銀幕，主演江彬自資自導自演的電影《玩命》，江彬説：「這套戲是我的老婆本！」

毛遂自薦驚為天人
被鎖錄音唱出經典

告訴甄妮，她的資料檔案厚甸甸如幾本電話簿，許多皆屬不和與是非。「有幾多真，幾多假？冤屈多到我鰠唔落！」

就連她的血統，居然都可以搞錯——有說，她的祖母是西班牙人。「我跟西班牙一點關係也沒有，我的生父是奧地利人，媽媽是上海人，十多歲由香港移居台灣，因為我的中國爸爸在那裏。」她隨後父改姓甄，籍貫也變成廣東。「我本名是甄淑詩，因為我的中國爸爸在那裏。」她隨後父改姓甄，籍貫也變成廣東。「我本名是甄淑詩，但國語唸起來有點像『青竹絲』（毒蛇），有時又被喚作『甄叔叔』，不好聽；當時甄珍很紅，爸爸說這個名字非常好，她是在千千萬萬顆珍珠裏，甄選最漂亮的一顆，我就是『女妮』（未婚的美女）中甄選出來最好的一個，所以就叫甄妮。」

十七歲的某一天，她如常在中國文化學院上課，星運從天降。「中視劇集《鳳凰樹》的導演來學校選景，他跟我的老師是同學，行過見到我，覺得我好可愛，就留張名片給老師，問我可不可以來試鏡。」天生標致的她順利入選，被派演一個從外國留學回來的千金小姐角色，愛請同學回家開派對。「沒有人知道我懂唱歌，有一場夾 band 戲，本來約了另一個歌手，她下午錄音，我夜晚拍戲夾嘴形，但她沒有來，我便毛遂自薦，還記得唱的是《I'll Never Fall In Love Again》。」

她一開腔便唱出彩虹，立刻有份主持《每日一星》，跟鄧麗君、尤雅拍住上；唱片公司也趕着叩門，以每張三千元台幣請她灌唱片。「我有好多 hit 歌，像電影《白屋之戀》的歌曲《誓言》，只要一哼前奏，觀眾已經癲晒，所以一放暑假，我就去沙巴、怡保、檳城各地登台，每天賺三百、五百美金。」

光明背後，是無盡的黑暗。當時台灣流行票選最受歡迎歌星，方法是填妥報紙表格，再附上牛奶樽的招紙，每張票可選三個歌星；選舉持續幾個月，Jenny 天天買報紙、牛奶投自己一票，甄媽媽則跟其他星媽協議互投，總共花了六萬元台幣。「我拎錢最少，所以只排第三十名；從小，我已看盡所有造馬、不公平，好厭倦。」

有鼻自然香。七二年，劉家昌看中她的潛質，令小妮子要第一次站上法庭。「銀河唱片公司告我毀約，法官判我要賠錢，其實都是劉家昌與海山唱片公司出錢，根本就是一心要挖我過檔。」劉家昌很懂得走「伯父」政策，跟甄爸爸非常要好，「我朝早上課，晚上一定要早睡，唯一叫得郁老實拉我起身的，只有劉家昌！」那一晚是深夜四點半，劉家昌要趕錄《我家在那裏》，沒想到一次又一次的配唱，劉老師總是不滿意，唱到早上七點仍不肯放人。「我發脾氣說不唱了，你們另請高明吧！誰知他居然把我鎖在錄音室裏，警告我唱不好不准出來，我哭着戴上耳機，很沒面子的繼續重來一次，居然OK！」

一見鍾情即飛肉彈
四次小產堅拒引退

劉家昌經常留連中影片場，跟在毗鄰拍戲的狄龍、姜大衛熟稔。「張家軍」所住的華美大廈，又正正面對甄妮的香閨，一次大夥兒飯局，甄妮與傅聲來電了！「一見面，你眼望我眼，立即有料到，可說是一見鍾情。」實則，彼此已久仰大名矣。「我跟家人一起去看《方世玉》，大姊開玩笑說，這個方世玉太漂亮，如果當我的妹夫就好了！」同時間，傅聲也在電視上看到甄妮，早已暈其大浪，「佢吼咗我好耐，流咗一排口水！」

傅聲本來有個肉彈女友羅冰清，往台灣拍《少林五祖》時，還特意打電話叫她飛來相伴，但當結識甄妮後，便以「父母反對」為理由，將羅小姐「請回」香港；那邊廂，甄妮也有個影星男友江彬，更已視她為結婚對象，「我年青又未結婚，有自由去結交任何朋友，他卻日日吼住我，駕車在我屋企門口等，

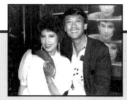

羅文與甄妮老友鬼鬼，從不因爭排名、鬥壓軸而有隔夜仇。

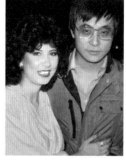

唱完《我家在那裏》那一刻，劉家昌衝前向Jenny又抱又親，她心想：「天啊，還要和這個人合作多久？！」

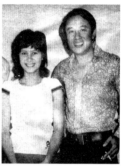

江彬狂戀甄妮，整天跟出跟入，被指是伊人的「跟班」。

八三年，是甄妮人生中最紛亂的一年，但在事業上，她未有停下腳步，跟羅文合作的《射鵰英雄傳》大碟，是樂壇上罕見的巨星大結盟，有國內樂評選為二十世紀十大華語經典之一，繞樑已近四十年。

「是邵逸夫指定要我們唱的，能跟羅文一起唱歌，我不知幾歡喜，輝哥又讚到我天上有地下無，話這批歌好高音，全香港得我可以唱到！」她不是跟羅文常常爭排位、鬥壓軸，鬧不和嗎？「我們從來沒有不和，兩個直情講清楚：『喂，上去做戲啦！』所有都是為節目效果！」

不過，坦率的她承認，唱片錄好後，大家確有爭排位。「咁高咁大，當然有權提出要求，但我們是明爭，絕對沒有隔夜仇。」結果，陳幼堅利用電腦製成一個平分秋色、天衣無縫的封面，兩大巨星皆感滿意，並互相簽名留念。「他寫下『Jenny my love, Roman』，我珍而重之鑲起，還有一張白金唱片，保存得很好。」

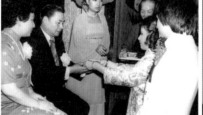

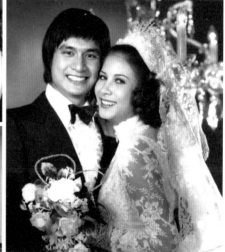

1. 外間總愛為這一對冠以「金童玉女」，「金咩童、玉咩女？就是讚壞了，讓我們自然發展，可能更好。」Jenny 説。

2. Jenny 與張人龍夫婦曾傳不和，但訪問期間，張太剛好打電話來，Jenny 開心的跟「媽咪」寒暄，謠言不攻自破。

3. 聲仔醉心唱歌，常在邵氏春茗表演，最愛披頭四。「他的歌藝不錯，但未到出唱片資格，如果有我傍着他，那就不同。」Jenny 説。

4. 七七年，Jenny 在台北開設詩妮服飾公司，父母與聲仔到賀。「如果時裝店賺錢，我可能會減少唱歌。」Jenny 當時説。

5-6. 甄妮與聲仔的銀線灣愛巢，面積一萬一千呎，還有花園、泳池，七十年代買入價為三百萬。「後來我以三百一十萬賣出，如果保留到現在，值兩億！」

3	2	
5	4	1
6		

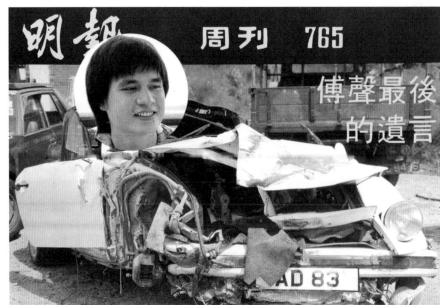

明報 周刊 765　傅聲最後的遺言

造物弄人

1	
3	2

1. Jenny反對買這輛改裝保時捷，但聲仔堅持要買，結果葬身於「AD 83」。

2. 在靈堂三天三夜，她形容自己「筋疲力盡」。

3. 當錢慧儀進入靈堂，有說甄妮馬上進房避見，真相卻是另一個版本。

他愈反對，我愈反叛，本來打一個鐘頭波，然後打牌打天光，最愛去佳佳保齡球場打波，「所以我們拍拖，大家都取笑我們是『佳佳之戀』！」

他倆愛得如膠似膝，別說江彬，二人世界根本容不下任何一個人。甄妮到台中唱歌，傅聲一收工便乘長途車，只為見佳人兩分鐘；有時，他索性詐病，以爭取見面時間。「張徹最惜我，次次一有女人戲，就夾硬將我插入去，傅聲就不用請病假了。」拍拖兩年多，年輕的一對已訂終身。「雙方家長都反對，大家頭上各有一片天，一個影壇、一個歌壇，根本無需要結婚，但當時我們太愛對方，愛到不可以等到明天，要立即在今天結婚！」吉日擇在七六年十二月四日，三十五年後，她買了些好吃的與自己慶祝，又在日記寫着：「十二月四日，是我的結婚周年紀念……」

婚後，甄妮嫁來香港，愛巢在畢架山；她很想盡快生兒育女，甚至作好退出歌壇的準備，無奈天意弄人，四次小產。「我好失敗，唔掂，難道天天在家等老公收工？剛好讓我遇上《奮鬥》與《明日話今天》，我一知道，立即仆去唱。」

紅遍東南亞的她，從沒想過這兩首歌會帶來什麼，結果是紅上加紅，唱片銷量高達八十萬；八〇年，她成立金音符唱片公司，破天荒與傅聲合唱《愛之火》，需要一把男聲，自己老公，隨時叫來都得，何況他又喜歡唱歌，以前跟劉家輝打band，常在邵氏春茗表演。」

大婆發威人去房空
單程路遇持刀劫匪

自主期，Jenny陸續唱了《東方之珠》、《命運》、《愛定你一個》等金曲，她想繼續「大搞」，日忙夜忙之下，傅聲開始跟她「大吵」。「我沒有時間陪伴他，如果他在外面

搞搞震，不錯是我有責任，但不代表他可以這樣做，別忘記自己有老婆！」八三年三月，她自美國登台返港，開始感到老公有異。「回家後，他卻吵着，怎樣都要買！」傅聲出事當天，就是駕着這架車。「還有那個『AD 83』車牌，害死人，聲仔英文名叫『Alexander』，D代表『Dead』，他就是死於一九八三！這個車牌是誰給他的？有沒有人給我一個交代？」

我，說：『老婆，不是我找人打劫你的！』極度恐慌下，她連忙搬離銀線灣別墅，租住了舊山頂道花園台。

禍不單行，她選擇離港幾天避靜，但到了日本不久，便接到噩耗——傅聲不幸撞車身亡！「你要相信，當一件大事發生，你會站在那裏動也不動，腦海一片空白，不知道有什麼反應。」來不及離港，聲仔已先行一步，Jenny以「張太」身份（聲仔原名張富聲），在靈堂燒衣三日三夜，摺下手指頭都流血。「最氣的是，老公那班朋友還要欺騙那個女人進來上香！」我說：『阿嫂，你累了，入房休息吧！』然後，竟然偷偷帶那個女人進來上香！」如果直接開口問，Jenny會讓「她」入內嗎？「No！我絕對不會讓她入來！」

四月十五日，夫妻決裂，聲仔搬離銀線灣住所，當時他正在拍攝《花心大少》。「那班朋友，整天拍拍膊頭，問他口袋裏有多少錢？啊，得廿蚊，我屋企隻狗都唔止食廿蚊啦！但他有張信用卡，屋企又在邵氏旁邊，拿這麼多錢去片場幹什麼？他要吃飯、請客、咪簽卡囉，我家的事，關你班人乜事？然後那班人就說：『今日我請你啦！』男人是要有志氣的，這些說話聽得多，怎能嚥得下這口氣？」她也開始聽聞，聲仔與錢慧儀過從甚密，從他簽下的信用卡帳單，察覺出蛛絲馬跡。「那個女人買的東西，還要由我付錢！」她知道兩人常在一間酒店出沒，在好友陪同下，她以大婆姿態走去看個究竟，但酒店有人通風報訊，房內她只找到聲仔的護照。「換作今日，我絕對不會做這樣戇居的事，因為當時我以為自己好愛這個老公，雖然他有小三是事實，但我要親眼看到一切，否則我不會死心！」「踢竇」不成，聲仔又繼續不回家，怒火中燒的她心死了，正式找律師辦理離婚；一切看似塵埃落定，想不到之後出現翻天覆地的變化——命運，是否支配一生？

步步驚心，由鮮為人知的刀光劍影揭開序幕。「當時我的心情壞透了，媽咪派兩個家姊輪流來香港陪我。有一晚，我錄完音，駕車載着大家姊回家，駛到清水灣一條單程路，忽然有架車抽頭，停在我的面前，四個手執西瓜刀的大男人下車走過來，我呆了，大家姊說：『你開車撞佢啦！』我開的是特長的大平治，一撞他們肯定斷腳，我不敢，說時遲那時快，他們愈跑愈近，一刀劈落我車頭……」她一邊駕車向後退，一邊大力響按，聲響大得嚇退賊人，上車逃去無蹤。「事後，聲仔打過電話給

喪夫後自以為玩完
生父之謎最真剖白

喪夫後，她無心工作，不如意又接踵而至——她跟聲仔的共同資產被凍結，還要面對債主追上門。「邵氏說，聲仔生前問公司借下四百萬，要我簽字以作報稅，但我從來沒有見過這四百萬，怎麼可能簽？」她說，聲仔在邵氏拚搏多年，也不是月租已要二萬六千元，又要面對錢債官司……如今聯名公司被凍結，單是月租已要二萬六千元，剩下的本已不多；「好慘好慘，我以為我已經玩完！唯一感激的幾位朋友，包括何琍琍的弟弟Joseph Ho，他天天帶我返屋企，叫工人煮東西給我吃。」天無絕人之路，她替聲仔買下保險，獲發了五萬美金，同時間不斷賣車，唱片公司也開始叩門。「我要過日子，首要條件就是錢，其他公司的分紅是百分之十，CBS新力出到百分之十五，就簽吧。」張耀榮想尋她在紅館開騷，派陳柳泉、陳淑芬夫婦作說客。「我不認識誰是張耀榮，我說，不理張耀榮是誰，只要你將銀紙放在桌上，我話之你姓朱姓牛，邊個都唱！」她將紅簿仔交給陳柳泉，說明只要確證存入現金一百二十萬，即唱！「本來協議開三場，四十萬一場，

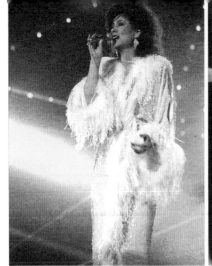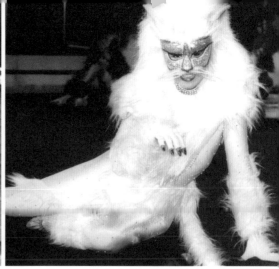

八六年再開《再見十五年》演唱會，一襲價值六十萬的粉紅皮草成為焦點。

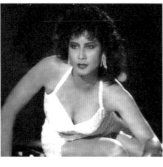

《七級半地震》的震撼畫面，來自八六年《白金巨星耀保良》。「這些動作並非由我構思，全部遵照無綫排舞。」

似模似樣

3	2	1

1. 八四年《閃閃五月星》演唱會，Jenny 加入百老匯歌舞劇《Cats》的元素，扮相似模似樣。

2. 《閃閃五月星》演唱會，甄妮含淚對着天上的傳聲，唱出《再度孤獨》。

3. 八四年度勁歌總選，她以大熱姿態勇奪首屆最受歡迎女歌星。

八四年的《閃閃五月星》演唱會，最動人一幕是演繹《再度孤獨》，淚流披面的她一直望向天上，以示唱給聲仔聽。「這首歌是我選的，一聽歐陽菲菲的版本，我已經好鍾意，第一句『Love is over』就『登』一聲，跟林振強這首歌讓梅艷芳去唱寫下我的心情。」當時，陳淑芬正想改編這首歌讓梅艷芳去唱《逝去的愛》，Jenny 親自打電話給她「爭歌」。「她要阻止我，好容易，但她好好人，放了這首歌給我，雙胞、三胞都沒所謂，我只想要這首歌！」收錄這首歌的同名專輯同樣開出紅盤，成為八四年最高銷量的三甲唱片（另兩張是譚詠麟的《霧之戀》與《愛的根源》），並榮登首屆《勁歌金曲》總選的最受歡迎女歌星。

八七年，Jenny 誕下愛女甄家平（Melody），最初有傳生父為澳門律師戴明揚，但近年出現另一個驚人傳聞——Jenny 利用傳聲生前留下冷凍精子，完成心願！「是誰的精蟲，有這樣重要嗎？Melody 的出世紙，父親一欄是留空的！」她仍然堅拒揭曉，但也稍作鬆口：「我看遍全港的婦科醫生，想知道為什麼我會定時流產，又有葡萄胎？經 Janet（鄧光榮太太）介紹，我看了梁啟文醫生，他替香港帶來第一個試管嬰兒；為了生 BB，我的最高紀錄，是平均每三個月至六個月刮一次宮，希望先清潔間『屋』，才可以好好培養 BB，我不相信自己無得生！」我嘀咕，Melody 真有可能是聲仔的『傑作』嗎？她笑了笑，說：「當年老公和我都有看梁醫生，行房後，還要保存一些『東西』……我只可以告訴你，只要有錢，很多事情不是全沒可能的，為什麼 Melody 的出世紙沒有父親的名字？沒有就是沒有，否則美國政府可以讓我不填嗎？」

這是她最赤裸的剖白。

後來加到七場，合共二百八十萬，一賺到錢立即買淺水灣新邨，用物業綁死自己，這是一個好好的習慣，如果我單靠唱歌，今天就慘了。」

五大光輝印記

○四年統計，甄妮的專輯總數，是令人咋舌的一百六十八張！「如果不是我老公逝世，停了一陣子，我的專輯會更多！」以下五張經典中的經典，是 Jenny 從藝數十年的光輝印記。

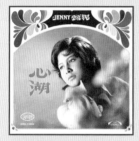

《心湖》 1971

處女大碟，成名之始。

《奮鬥》 1978

首張粵語大碟爆個滿堂紅，《奮鬥》、《明日話今天》百聽不厭。

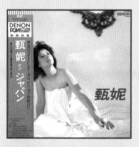

《甄妮》 1981

日本錄製的數碼大碟，斥資一百萬，甄妮親自作曲（《憶夢》、《童真》、《小片段》），是張概念唱片。

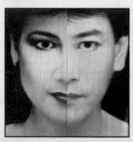

《射鵰英雄傳》 1983

劇集威力加兩大巨肺，勁！

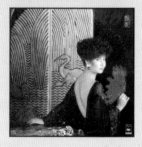

《甄妮》 1984

小休後成功復出，《再度孤獨》憑真情感動人心。

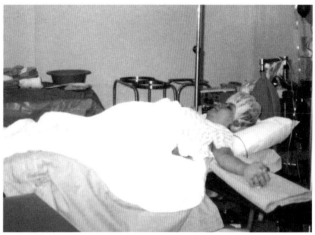

1. 甄妮在美國分娩，接生的醫生來自不同國籍，她笑言產房有如聯合國。

2-3. Jenny（右）與 Melody 母女的童年相，相似度奇高。

4. 甄妮與楊秉樑曾談婚論嫁，但無奈未能更進一步，八六年 Jenny 宣布解除婚約，主因是楊先生不贊成她繼續唱歌。

5. 甄妮懷孕期間，戴明揚律師經常陪伴在側，故有傳他是 Melody 的生父。

至愛與舊愛

1	
3	2
5	4

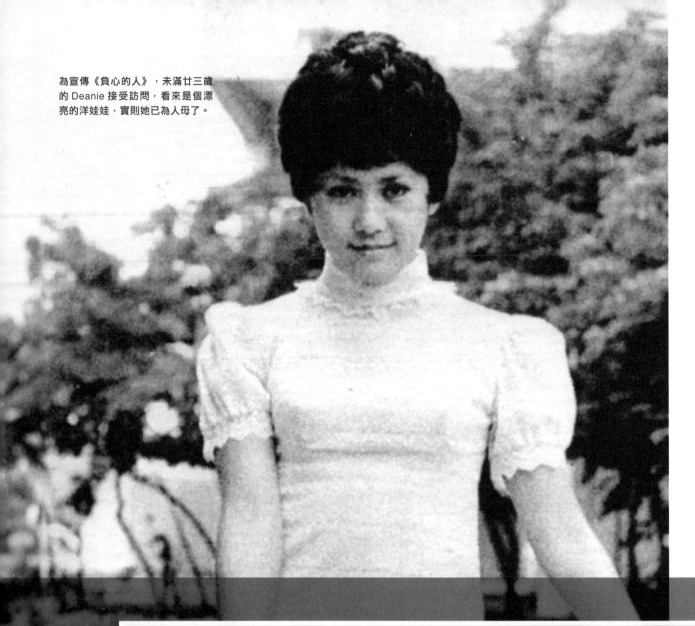

為宣傳《負心的人》，未滿廿三歲的 Deanie 接受訪問，看來是個漂亮的洋娃娃，實則她已為人母了。

葉德嫻 累積高分數

穿越老少與美醜

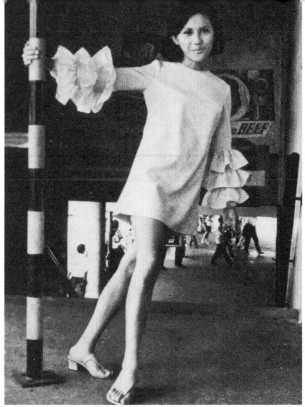

1. 自從現身《可樂晚唱》，Deanie 成為兩台力邀對象，六九年三月三十一日，她又在《歡樂今宵》高歌。

2. 當上全職歌手，Deanie 遠赴星馬登台前，第一次上影樓拍明星照。

3. 首張 EP 只得四首歌，就是封面列明的《負心的人》、《重相逢》、《淡水河邊》與《我要等着你》。

4. 鑽石唱片將《負心的人》放進雜錦唱片，照片沿用之前舊相，但經黑白處理，Deanie 露美腿，別有一番風味。

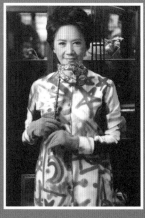

開展摘星之旅前，Deanie 曾任職化妝小姐與機場地勤。

當葉德嫻（Deanie）攜同《桃姐》出席威尼斯影展，外國媒體莫不訝異：「以為來的是個婆婆，怎麼會是這般雍容華美的女士？」

看在香港觀眾的眼裏，Deanie 之千變萬化，已是司空見慣了。她可以是《獵鷹》的調皮媽媽、《法外情》的年老妓女，一忽兒卻又風騷蝕骨地大跳《我要》，演唱俱佳毋庸置疑，能夠從容穿越老少與美醜而不着痕迹，才最本事。

「自從得了（威尼斯）影后，我感受到香港人的熱情，行街有人會向我豎起大拇指，像突然交了很多新朋友！」

那是 Deanie 從藝超逾五十年的累積高分數。

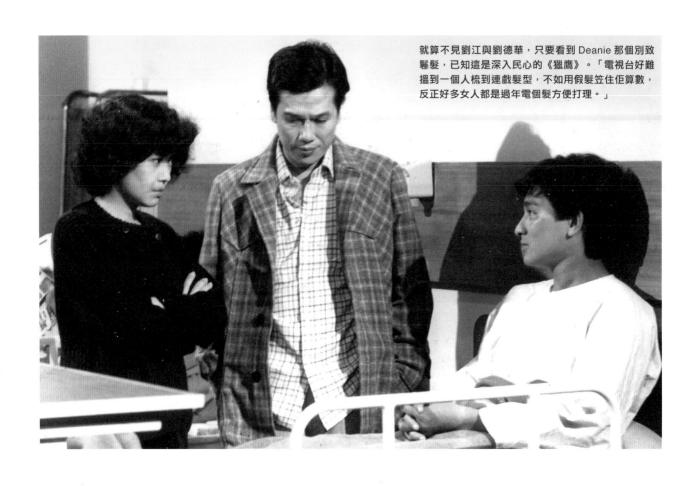

就算不見劉江與劉德華，只要看到 Deanie 那個別致鬈髮，已知這是深入民心的《獵鷹》。「電視台好難搵到一個人梳到連戲髮型，不如用假髮笠住佢算數，反正好多女人都是過年電個髮方便打理。」

為兩百元初上電視
攜唱機往外地登台

葉德嫻在娛樂圈的第一個身份，是「歌星」──嚴格來說，是「兼職歌星」。

「當機場地勤，每有一些贈券，客人沒有花光，我們就會留給自己，cheap cheap 地去酒店飲嘢。」有一晚，她如常到沙田華爾登酒店免費聽歌兼飲嘢，台上卻空空如也，菲籍樂隊領班 Vic Christobal 邀請客人上台，Deanie 一曲既罷，他說：「你知道自己唱歌不錯嗎？如果黎愛蓮沒有上班，你能不能來當替工？」Deanie 表明不懂唱歌技巧，Vic 答：「我可以教你！」

當時的她愛唱英文歌，但其實自小耳濡目染的是粵曲。

「媽媽喜歡粵劇，除了陪她去看，我的職責還有睡在普慶戲院三樓霸位，她的朋友放工後一起來看，便可有位坐。」她也是周璇與吳鶯音的歌迷，只要收音機傳來樂韻，她便會放下手頭上的一切，邊聽邊唱。

在夜總會唱了好一陣子，她仍未放棄地勤工作，某天唱歌老師提出，方逸華有個電視節目《可樂晚唱》，想找新人當嘉賓，她毫不猶豫：「有幾多錢？」老師說有兩百元，「好，我去！」上電視非同小可，她連忙向比較有錢的朋友借晚裝，「我們買了一些類似鑽石的閃閃嘢，親手釘在晚裝上，那晚就在她的家裏睡。」

一登公仔箱聲價十倍，無綫與麗的爭相向她招手，碰巧師姊 Esther Chan 決定從尖沙咀北京道酒吧 Copacabana 過檔利園酒店，促使她全身投入。「她向我推介一個 job，我記得少過一千元，但收入總比地勤好，其實都是睇錢份上，哪裏人工高，我就去哪裏，無非都是想賺多個錢，若問我喜歡唱歌嗎？這個倒也是事實。」她又應邀到星馬登台七個月，行李中

從歌轉視

1. 跟米高雷米迪邊唱邊搞笑，初現喜劇才華。

2. 七十年代，Deanie 的典型登台 look —— 冬菇頭加長眼睫毛。

3. 獲梁偉民賞識，Deanie 簽約麗的。「當年我們要學畫景、寫劇本，麗的所有地方都來去自如，才會在《百萬跳》時走入控制室。」

4. 《雙葉蝴蝶》替她奠定差婆戲路，「以前我在夜總會，遇過好多 CID，抽取一些特質加入角色。」

5. 跟梁朝偉、于洋在《鬼咁夠運》演一家三口，最令人難忘的是劇集插曲《幸運是我》。

6. 借許氏兄弟（文武英傑）為創作藍本的劇集《富貴榮華》，是鄭少秋與 Deanie 又一得意之作。

7. Deanie 從小浸淫於粵曲聲中，偕陳欣健拍檔演粵劇，無難度。

5	4	1
7	6	3 2

竟然包括手提唱機與大堆唱片，她笑自己：「幾狼狽，但這是我的樂趣，最喜歡聽來聽去都是那一句，觀察別人在哪裏吸氣、吸短氣抑或長氣，好好玩，又可以乘機學習。」

Deanie 的好歌喉，引起鑽石唱片的注意，經理問她：「懂不懂唱國語歌？」她坦言不懂，經理依然給予嘗試機會，就此玉成了她的第一張個人唱片（EP），主打歌重唱湯蘭花的大熱作品《負心的人》。「一直有聽英文歌的人會知道，譬如《I Left My Heart In San Francisco》，有人改快歌、有人改慢版，彼此會尊重對方，不像一般香港人觀念，當我唱一首歌，你又來唱，『做咩呀，你嚟踩場，挑戰我呀？』」

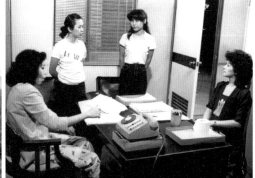

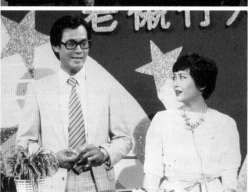

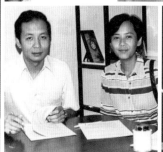

聲帶起繭意外收穫
打架事件招致炒魷

最趕忙的日子，Deanie 一天跑四場，從下午五時唱到凌晨五時，見盡冷眼與世途險惡。「在夜總會唱歌，有些客人會將我們看作歌女、舞女，想我們去陪酒，我早已跟經理表明不會飲酒，但有時不想得失客人，為免麻煩，最好是未到你唱時便走出街，千萬不要躲在休息室，若坐在屏風後，最面那張張凳，一定找到你。」唱得太多，她試過聲帶起繭，動手術後有意外收穫——歌聲變得更具磁性了。

她減少登台，同時間正式登陸熒幕，簽約麗的主持綜合性節目。「當時麗的有個節目叫《孖Q》，由董驃與邵音音擔任主持，需要有人唱英文歌，便找我跟米高雷米迪合唱，米高是個玩得之人，我們會將一首歌玩 gag，監製梁偉民建議我不如嘗試搞 gag 啦，即是講幾句說話，之後就有人哈哈哈那種，做做吓，有另外節目給我角色，又多兩百，全部都是因為貪心而開始。」

她被視為（節目總監）梁偉民派系人馬，當梁君掛冠後，即使已跟麗的續簽兩年合約，但在新約生效僅僅十四天，麗的忽然以「嚴重違反公司規例」為由，發布新聞稿將她解僱；當年她氣憤地接受訪問，大爆自己因是梁系人馬而被炒魷，公司給她的「罪名」是「打架」——話說七八年十一月十四日，麗的正在舉行《百萬跳》，剛做完節目的 Deanie 跟周小君一起步入一樓控制室，看到參賽者舞個不休，Deanie 大讚：「我真的佩服他們，一連跳了七十一小時。」助導梁允雄聞言大怒：「控制室不准喧嘩！」兩女隨即步出，沒料到梁允雄激動追至，邊罵邊動手打 Deanie，在場的丁馬卡度抱住梁允雄，他仍不忿地破口大罵：「睇伱惡得幾耐！」

事後，麥當雄接見梁允雄，卻沒有向 Deanie 問過半句，沒多久高高便跟 Deanie 說她犯了大錯（打架），任憑 Deanie 怎樣解釋也沒用，從她踏入一樓控制室到被即時解僱，前後不過相距兩個多小時。

Deanie 閒話一句，竟令梁允雄大動肝火，原來另有內情。「當時，蔡和平請我們去檳城演出，那是一筆外快，他覺得自己是同一隊人，很想去，但名額已滿，他嬲怒得很，便處處為難我；話說回來，我很想再見這個人，看看他現在是否同樣堅持、執著、死性。」基於被炒，得不到賠償的她訴諸勞工處不果，又聲言要找律師商討進一步行動，「這次不愉快事件，對我的人生不是壞事，過程中如果沒有學習到任何東西，那是自己的錯失。」

塞翁失馬，焉知非福。Deanie 過檔無綫，雖未受力捧，但憑《富貴榮華》、《雙葉蝴蝶》、《獵鷹》等劇的精湛演出，漸成演技實力派；明星是歌星出身，何以她渾身好戲？「我不愛看電視，如果你說喜劇感，我想是來自西片，我很喜歡彼德斯拉，他演過很多『傻豹』（飾演探長），以前又愛看卡通片，例如《Tom and Jerry》。」她在影壇成就更大，八二年已憑《忌廉溝鮮奶》贏取台灣金馬獎最佳女配角，復在《法外情》演活坎坷的老妓慈母，再以《桃姐》勇奪威尼斯影后，揚名國際。

從收音機尋獲金曲
忽然封咪謎底揭盅

八十年代初，永恒唱片主動斟洽，想替 Deanie 灌錄唱片，她開出一個條件：「我一定要唱《明星》！」因為我在夜總會唱歌時，每晚收工駕車回大埔仔村，常在收音機聽到這首歌，覺得好好聽，是一首很 friendly 的歌，任何人唱都可以；我打去電台問，才知道是張瑪莉唱的，後來再聽第二個版本，就是陳麗斯。」《明星》落在 Deanie 手上，終能發光發熱，譜曲詞的黃霑曾在《明周》撰文，剖白創作《明星》時花了不少心血，初期卻得不到迴響，想不到幾年後為 Deanie 所垂青，好歌到底有好報。「我心中很高興，一來這首歌終於再次受懂音樂的歌者喜愛；二來，葉德嫻實在唱得好。」

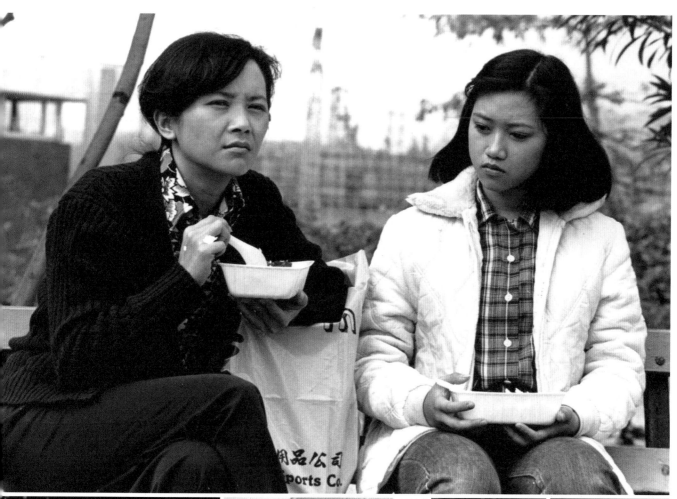

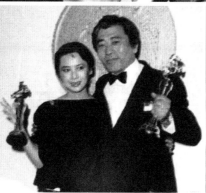

1			
5	4	3	2

1-2. 在《忌廉溝鮮奶》，Deanie 把鳳姐角色演得出神入化（陳安瑩演「魚蛋妹」也很出色）；三年後的《歡場》，她已「晉升」為「領導 169 組小姐的媽媽生」！

3. 葉德嫻加劉德華是長勝的母子組合，《法外情》欲罷不能再添《法內情》與《法內情大結局》，直至最後 Deanie 所演的劉惠蘭死去，系列才終於告一段落。

4. 八二年獲金馬獎最佳女配角，與同屆最佳男配角谷峰留影。

5. 在《提防小手》，洪金寶為取悅葉德嫻芳心，用叉「拮」住豬仔包跳舞，明顯向一代笑匠差利致敬，近年高圓圓在《單身男女》也演了類似一段戲。

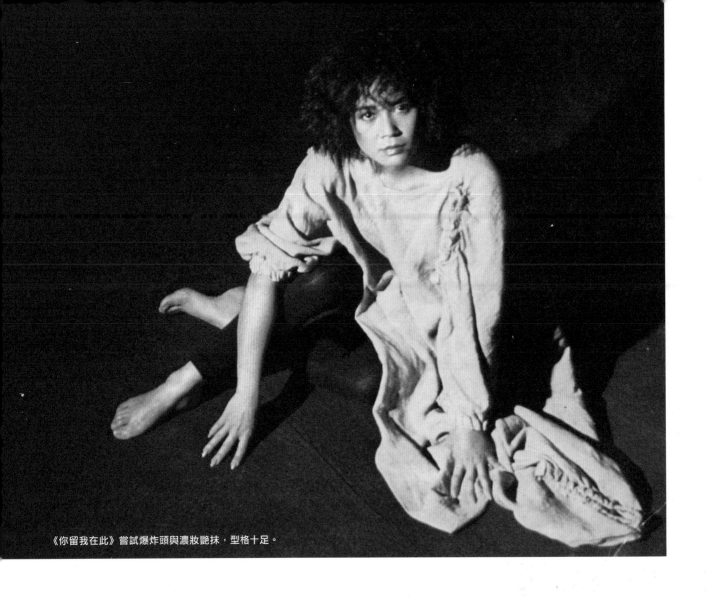

《你留我在此》嘗試爆炸頭與濃妝艷抹，型格十足。

在《星塵》專輯裏，除了霑叔、鄭國江、湯正川之外，幕後班底尚有一個較陌生的名字——陳永良。「我們在夜總會認識，他是吹喇叭的，後來他想去美國 Berkeley 讀音樂，那時很窮，去美國要找人擔保，他千辛萬苦找到朋友幫忙，看得出對音樂有很高要求，學成歸來，我怎麼不拿他的新東西？」到籌備第三張大碟，永恒唱片要 Deanie 唱首小調歌，「不是吧？我唱小調？」陳永良乖乖地作了一首《倦》，交由林振強填詞，意境配合得天衣無縫。「我甚至要將這首歌放在唱片的最後一 cut，感覺上，《倦》應該壓軸出場。」

八五年，Deanie 過檔黑白唱片，大熱歌《我要》《千個太陽》（與陳潔靈合唱）等滾滾而來，但當《邊緣回望》面世，她突然宣布短期內不再灌錄唱片。「鍾定一是黑白年代的老闆，什麼都要自己做，編曲一手包辦，當時流行改編歌，沒有替它換件新衫，都算！你窮無問題、你窮無問題，但找班樂手來，起碼都幫他們操吓，係嘛？總之唔做就唔做！

「那些樂手，晚晚玩到三、四點，第二朝早上十點來錄音，怎會用心呢？當你要跟這些人工作，真的會嬲到搣晒頭髮！」兩年後的《民主歌聲獻中華》，她認識了羅大佑，換來又一次怒髮衝冠。「我不是憎《赤子》，我是不喜歡第一次出街個版本，因為根本未完工，我覺得好 hea，咁 hea 都可以出街？我對這個出品人很不滿意！本來話在他的家『玩吓』、『切磋吓』，繼而又話去錄音室，我已經説：『玩到咁大？錄音室好貴㗎喎！』錄完後，我講明，如果你要出街，我可以幫你唱過，原來，一切都是有計劃地去做，我覺得這個不是朋友，是商人！」

一生能有幾個，愛護你的也是人？Deanie 説，她不會從此築起圍牆，「我對人沒有距離感，每個人我都俾一百分，只係一路一路咁扣；別人對我不好，我更加不可以這樣對人，因為傷害一個人可以好徹底！」謹此盼望，Deanie 命中出現企硬一百分的合作夥伴，乃因她每演每唱，誠萬民之福。

1. 無綫從沒有怎樣力捧，Deanie 憑《倦》打入第一屆勁歌總選十大，是罕有的一次加冕。

2. 八一年八月，Deanie 首次榮登《明周》封面，她跟陳潔靈為林子祥演唱會「鬥脫」。

3. 闊別多年再出唱片，許多不知就裏的年輕視迷，以為 Deanie 撈過界推出《星塵》。

4. 八二年舉行第一次個人演唱會，嘉賓陣容相當有趣，包括鄧碧雲、盧大偉，以及永遠啜核的黃韻詩。

5. 雖然叫好叫座，但 Deanie 只給處女個唱三十分。「燈光、音樂、音響都配合得很好，是我們香港人的成功，因為我們沒有依靠如日本技術。」

6. 《我要》時代，曾被盧海鵬摹倣過。

7. 《千個太陽》大熱，Deanie 與陳潔靈一度以雙妹嘜姿態唱歌與搞笑。

8. 加盟黑白唱片，跟劉天蘭與鍾定一有過一段「蜜月期」。

9. 《桃姐》帶動葉德嫻的黑膠碟銷量上升，鴨寮街阿 Paul 説：「我沒有特別加價，但因《邊緣回望》比較難找，一張可賣兩百多元。」

10. ○二年演唱會，Deanie 演繹《赤子》，想到至愛的兒女，泣不成聲。

星塵回望

5	4	3	
			1
	7	6	
10			
	9	8	2

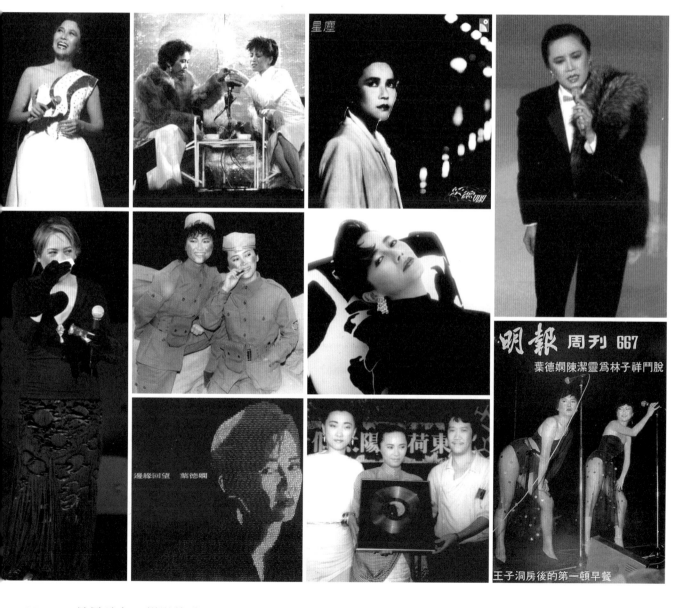

星塵

明報 周刊 667
葉德嫻陳潔靈為林子祥鬥脫

邊緣回望　葉德嫻

王子洞房後的第一頓早餐

牛肉炒飯的魔力

葉蒨文自白
《祝福》喜與哀

她堅持要唱喜歡的歌，但到頭來只是一廂情願，「不夠歌，夾硬湊夠數，第一張碟那首什麼『雲與星』（應是《星與雲》），我就好討厭！」

葉蒨文（沙麗）是個妙人，雖然自小熱愛唱歌，煩到媽咪要戴上耳塞，但初來香港時，她完全不想別人知道自己曾在台灣出碟，甚至刻意隱瞞自己懂得唱歌！

「我唱了太多不喜歡的歌，合約結束後，我不想再唱，只想好好拍戲。」

紙包不住火，沙麗終究披上歌衫，八四年在港出道；諷刺的是，令她聲價百倍的《祝福》，最初也曾被主人打落「不喜歡」之列，「我死也不肯唱，推到不接 Paco（黃栢高）的電話！」

能讓沙麗放下堅持，可以很簡單
——給她一碗牛肉炒飯吧。

小時候的沙麗已經很可愛，每逢暑假，她必往台灣外婆家，晚晚泡戲院，最高紀錄是看《精武門》，她聲稱看了廿八次（！），信不信由你。

1. 沙麗脂粉不施去「試鏡」，製作董今狐覺得她不像文藝片女星，但馬永霖（右）對她情有獨鍾，令她有機會拍攝處女作《一根火柴》。

2. 《一根火柴》最初意屬林青霞當女主角，惟青霞拒演，結果造就了沙麗。

3. 陸一龍是台灣資深電視劇演員，他曾公開承認跟沙麗相戀過，彼此相差十一歲，「就當是人生一段美好的回憶。」

4. 她很不願意被「揭發」曾在台灣出碟，但其實這批唱片曾在香港發行過，並被包裝成《葉蒨文之歌》。

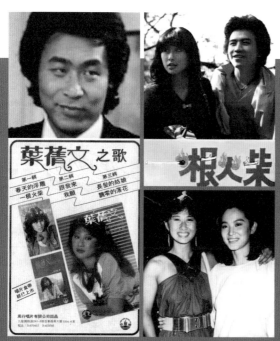

葉蒨文之歌
第一輯 春天的浮雕 一天來 第二輯 跟我來 我願 第三輯 長髮的姑娘 飄零的落花

一根火柴

疲勞轟炸雙親受罪
台灣出碟酬金可觀

明星，曾是葉蒨文遙不可及的一個夢。

「八歲時，我已經會拿着梳子當咪高峰，對着鏡子不停唱歌。」

她每天要唱足三小時，受疲勞轟炸的葉媽媽要戴耳塞「減壓」，葉爸爸怒得想砸碎她的唱機！

可是，在加拿大生活的她食量驚人，一餐可以連掃兩塊牛扒與兩個 pizza（！），「當時我好粗好大隻，好多男人都話我肥到隻豬咁！」

每年暑假，媽咪問想往哪裏，她總是不假思索，嚷着要回台灣外婆的家，那便可天天泡戲院，看《十三太保》、《精武門》、

《十四女英豪》⋯⋯「十五歲時，我迷上華視藝員范丹鳳，剛巧有個阿姨認識她，便帶我入華視見她，也介紹了共演節目的陸一龍給我認識，以後陸一龍常常約會我，又邀我上華視和他一起做主持。」陸一龍成為她的初戀男友，「他不想我拍戲，我咁恨做明星，最後便分手了。」

她視主持為暑期工，更名正言順穿梭加台兩地；有一次，她在台灣吃炸雞，碰上一個在電視台認識的朋友，他說起馬永霖（台灣演員，常拍瓊瑤電影，也是戲院太子爺）想投資拍戲捧自己，找林青霞拍檔卻慘吃檸檬，朋友帶她去見馬永霖，一拍即合。「當時我只想拍戲，不想唱歌，但那套《一根火柴》，本來由齊豫唱主題曲，不知何故她不肯唱，剛剛我在車上哼歌，他們說我唱得，問我願不願意去見李泰祥，他就是《橄欖樹》的作曲家。」

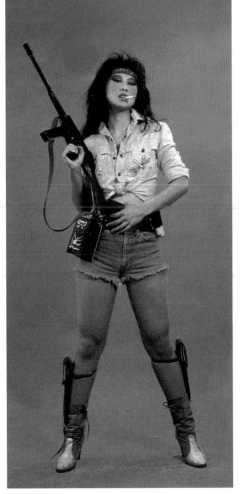

接拍《賓妹》，讓她叫苦連天。「工作人員煲湯，我低頭一看，奇怪何以那麼多胡椒粉？看清楚，原來全是螞蟻在湯面，怎麼喝得下？」

李泰祥住在陽明山，千里迢迢而來的沙麗，甫坐下已覺不枉此行——「他們給我一碗牛肉炒飯，那是全世界最好吃的炒飯！

吃罷，李泰祥便去彈琴，叫我跟着他唱歌，唱完所有人默不作聲，我以為他們不喜歡我的聲線。」沙麗誤會了，李泰祥不但愛煞這把嗓子，希望她唱主題曲，還想幫她出碟。「他的歌不像一般流行曲，沒有旋律，似福音歌多一點，我不太喜歡，但實在很想吃那碗牛肉炒飯，每次有飯食我便願意去，即使要坐整個鐘頭車，好辛苦、好漫長，到現在，我依然記得個飯，多過記得首歌。」

半推半就下，她簽約台灣著名錄音室——白金旗下的唱片公司，老闆很賞識沙麗，一心將她打造成少女偶像。「他好想我唱歌，給我百幾萬（台幣），我得十幾歲，那是很多錢！他想我唱一些好 cute 的歌，我通統不喜歡，出了幾張碟，合約一完就停，來到香港，我不想任何人知道我在台灣唱過歌，不斷跟人說我只在讀書。」

菲島拍戲叫苦連天
初戀男友以歌取人

因為護照關係，她來到香港，馬永霖叫她去找雜誌《銀色世界》老闆娘王安妮，王小姐告訴她，世紀電影公司想開一部新戲，本來找了羅佩芝（八一年被褫奪香港姐冠軍銜頭），但羅小姐沒拍，王安妮幫沙麗約見導演卓伯棠，一星期後，她便動身往菲律賓拍攝首部港產片——《賓妹》。「當時很冷，但我們住的碧瑤酒店，竟然沒有熱水供應，我跟導演提出要換酒店，他說：『你知道什麼是演員道德嗎？演員道德就是拍戲要捱苦，全組人都要住在一起，如果你有錢就自己搬出去！』聽完導演的說話，我只好日日在酒店煲水洗澡，水還要是一滴滴出來。」

她一心進軍影壇，拍完《賓妹》後，再接了《殺人愛情街》與《紅粉兵團》，一切登台走埠悉數謝絕，聽過她唱歌的朋友好言相勸：「你唱得這麼好，當歌手一定大有前途……」她還是堅決不從，那因何忽然「食言」，跑去跟林子祥合唱《重逢》，並簽約華納出碟？「楊凡在台灣買過我的唱片，林子祥想找一個人合唱《重逢》，問楊凡，有沒有認識一個人既懂唱歌又沒有合約在身？楊凡提我的名字，林子祥聽過我的國語碟，感覺不錯，說要約我見面，我不肯，楊凡說可以見吓林子祥喎，我話我唔識佢係邊個！

她懵然不知「林子祥」是香港的紅歌星，但當換上另一個名字——「George Lam」，她方知自己有眼不識泰山！「我在台灣買過許冠傑、林子祥、陳潔靈的唱片，對 George Lam 印象最深刻的是，十一歲時我有一張杜麗莎的唱片，其中一首《April》好好聽，因為唱片在馬來西亞製造，我一直以為作曲的 George Lam 是馬來西亞人，當知道原來他就是林子祥，我才肯去見這個人。」

阿 Lam 提出合唱《重逢》，沙麗同意，但又擔心自己一句廣東話也不懂，只可以靠拼音逐句逐句唱，單一個「風」字便唱了十幾廿次，唱到我好想吃東西。」

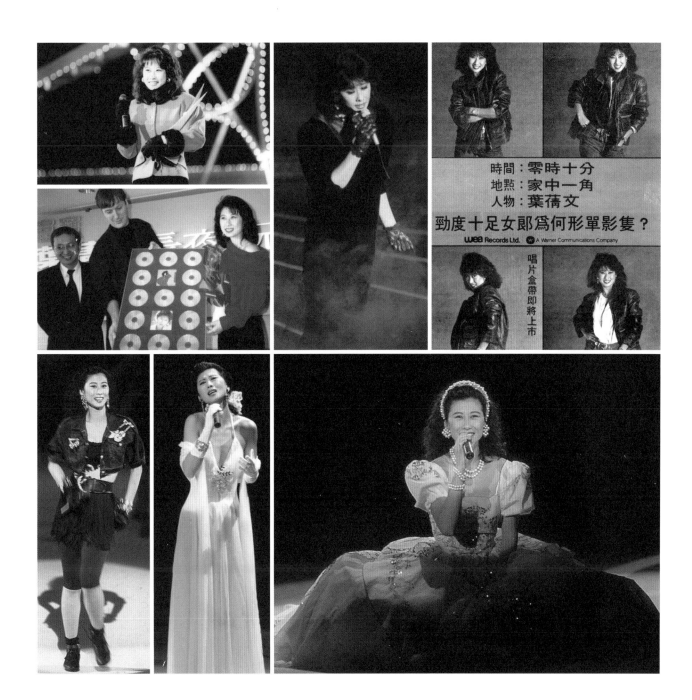

香港當天后

1. 簽約華納獲大力催谷，唱片廣告形容她為「勁度十足女郎」，出自那個「打 boxing 又好……」的經典啤酒廣告。

2. 憑《零時十分》打入勁歌總選十大，令她吃了一驚。「我好鍾意做這份工作，想不到還有獎攞，我承受不了。」

3. 在叱咤連奪四獎，她腦海一片空白，本來想哭出來，但想到還要唱歌，她抑遏情感、強忍淚水。

4. 十三張白金唱片在手，令沙麗的處女紅館騷聲勢大增，最初她只預計開三場，結果開了十場。

5. 八九年初登紅館，沙麗共換了八套衫，公主裝、牛仔服、大露背應有盡有，有觀眾大喊：「你靚到量呀！」逗得她笑到瞇起眼，說：「我就快唔識唱歌，再讚我會驕傲呢！」

6. 她以這襲低胸露背裝回饋樂迷，「這次我希望能以自己最好的一面，面對愛我的觀眾。」

7. 她最怕觀眾去洗手間，「希望各位忍耐一下，我會給時間大家！」觀眾十分聽話，待她換衫才往「方便」。

雖然唱來毫無感情，但大家都盛讚沙麗唱得出色，盛情難卻下，她改變初衷。「我有好多條件，首要是喜歡那首歌，《零時十分》一聽便愛上了，因為用上 acoustic（民謠結他）去彈，反而歌詞我完全不一，試想我已經不懂廣東話，再去了解歌詞，逐個字要想兩件事，我不可能唱到，我只知道零時十分是午夜十二點十分而已。」她唱來如泣如訴，低迴「happy birthday to me」感動人心，連初戀男友都說：「你唱《零時十分》好斯文、好溫柔，但我見你不是這個樣子，你個人完全唔斯文！」惹得她怒吼：「怎可以憑聽歌去衡量一個人呀！」

第一首個人廣東歌即越級挑戰成功，入圍八四年度《勁歌總選》，但此後的《長夜 My Love Good Night》、《願死也為情》、《我要活下去》、《甜言蜜語》等，均與大獎無緣。「每年頒獎禮，我都在家看電視，記得有一年，阿 Liam 跟羅文、張國榮、譚詠麟等合唱《十分十二吋》，好熱鬧、好好玩，我問 Paco，為什麼我沒有份去呢？ Paco 說，因為我沒有獎攞，人家選十大，我排第十二，我話 too bad！但沒有獎攞，人家就不會請我們去看騷嗎？他說對呀，無獎攞，就無得睇架喇！」

《祝福》熱到燙手，成為是年頒獎禮的搶台臺，在嘗到勝利的喜悅以前，她先要承受左右為難的無奈。「我在台灣拍戲（《笑傲江湖》），俞錚與 Paco 好想我回來拿獎，施南生說不能放人，問我自己怎樣看？我說，當然以拍戲為重，我不需要什麼獎，但俞錚與 Paco 天天打長途電話來要我返，我話你哋要我攞獎，你同佢（施南生）講吖，我有合約，不可以話走就走，而且那裏有好偏僻，我要走也不知道怎麼走！」可是，奪命追魂 call 沒有休止，俞錚更說明她在首屆叱吒必有大獎：「你一定要回來！」身不由己的她，被轟炸到號啕大哭。「突然間，一個電話來到，好像是施南生說：『好啦好啦，讓你回去吧！』乘機回港時，我依然很不開心，唱片公司怪我、電影公司又怪我，全世界都罵我，但一切也不是我所能控制的！上到台，我都蔥居居，因為這個獎拿得太辛苦。」

她在叱咤連奪女歌手金獎、IFPI 大碟大獎、勁歌金曲大獎及至尊歌曲大獎，反之大姐大梅艷芳卻名落孫山，有人說，阿梅與沙麗之戰鼓，開始響起了。「我只記得，是阿梅不拿獎，才輪到我的！」沙麗記錯了，當時阿梅仍未有完全抽身於頒獎禮中，「沒有人可以取代她的位置，我得獎，也不過是因為 Paco 搏晒老命去捧這首歌，我不覺得這些獎屬於自己，只是用了我把聲來唱而已，那些獎應該給 Paco。」

徐克當眾罵她遲到
撮合憶蓮簽約華納

不擺猶自可，一擺笑呵呵——八八年一首《祝福》，協助沙麗橫掃當年頒獎禮，但細說從頭，她幾乎錯失好歌。「我好唔鍾意《祝福》個旋律，好慢、好悶，死都唔肯唱，Paco 堅持，話歌詞寫得太好，無論如何一定要唱，我話點解你一定要我唱呢？公司都有好多女歌手呀！佢話唔得，一定要我唱！」糾纏了好幾個月，Paco 打電話來，她索性不接，「最後，Paco 說服我，這首歌是祝福別人，什麼喜慶、婚禮一定會唱，但錄音時，我仍然很不情願，到開始流行，我才漸漸喜歡這首歌。」

無論如何，她是愈唱愈紅了。八九年七月，她初次踏上紅館，舉行十場《長夜祝福演唱會》，這位緊張大師早於半年前已着手籌備，四月開始全面 keep fit，日日跑步、健康舞、健身單車、器械操，穿起低胸裝時，有人認為略嫌骨感，她自嘲：「對呀，像個鋼琴。」她壓力很大，尤其當有朋友告訴她，梅艷芳要來看演唱會，她一聽便要手擰頭，「我吩咐朋友，就算知道她哪一晚會來，也千萬別告訴我，否則我一定唱不下去。」為什麼？「她唱得好好，又會說話，而且經驗比我豐富多了，我覺得自己跟她是沒得比的，有她在，我會很自卑。」

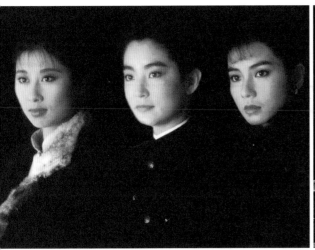

完成演唱會後，她接到一個壞消息——拍了三分一的《笑傲江湖》陣前易角，飛掉她換上張敏，徐克公開聲討：「此人相當難服侍！」說她有太多自己計劃，既要巡迴演唱，又要滑雪度假，他對不斷度期已感到十分厭倦云云。

沙麗真箇很難服侍嗎？她直認：「我承認我好難服侍，我對自己要求好高，若說我遲到，我在這方面算是沒有演員道德，如果拍戲做好自己角色，我又幾盡心盡力。」拍《大丈夫日記》時，徐克曾當眾責罵沙麗遲到，令她很震驚。「我曾經遲過兩次影響周潤發，發仔同阿徐講，加上《鐵甲無敵瑪利亞》的工作人員又說我遲到，阿徐就好嬲，認為我變了，難道遲到就是變了嗎？」她否認因走紅樂壇而變得大牌，「以前我什麼都願意，但不代表我開心，不過我欣賞徐克，便盡量願意配合；我現在依然欣賞他，但已不是廿一、二歲，體力不比從前了。」

影壇傻大姐

1. 初來香港，大家覺得她很性感；接觸下來，又換了另一個傻氣形象，宣傳《上海之夜》時，她竟隨手拾起掃帚作拍照道具。

2. 拍《上海之夜》，又惹爭拗。「我堅持要唱《晚風》國語版，但華納說國語歌不受歡迎，要我只唱廣東版，嗌交嗌到暈。」最終，她唱了兩個版本，以國語版較受歡迎。

3. 《刀馬旦》三位女角中，就只有她獲提名金像獎影后，有人問會否尷尬，她答得很真：「開始的時候興奮到暈，只知道開心，哪有想這些事？」那一年，由張艾嘉憑《最愛》封后。

4-5. 她坦言拍《鐵甲無敵瑪利亞》時經常遲到，最高紀錄是三小時，「不過我去到現場，他們永遠在拍爆炸戲，沒有人知我遲到。」到拍《大丈夫日記》，她兩次遲到影響周潤發，發仔向徐克「告狀」，加上《瑪利亞》的工作人員重提舊事，令老徐以為她走紅後變了，當眾痛罵她一頓。

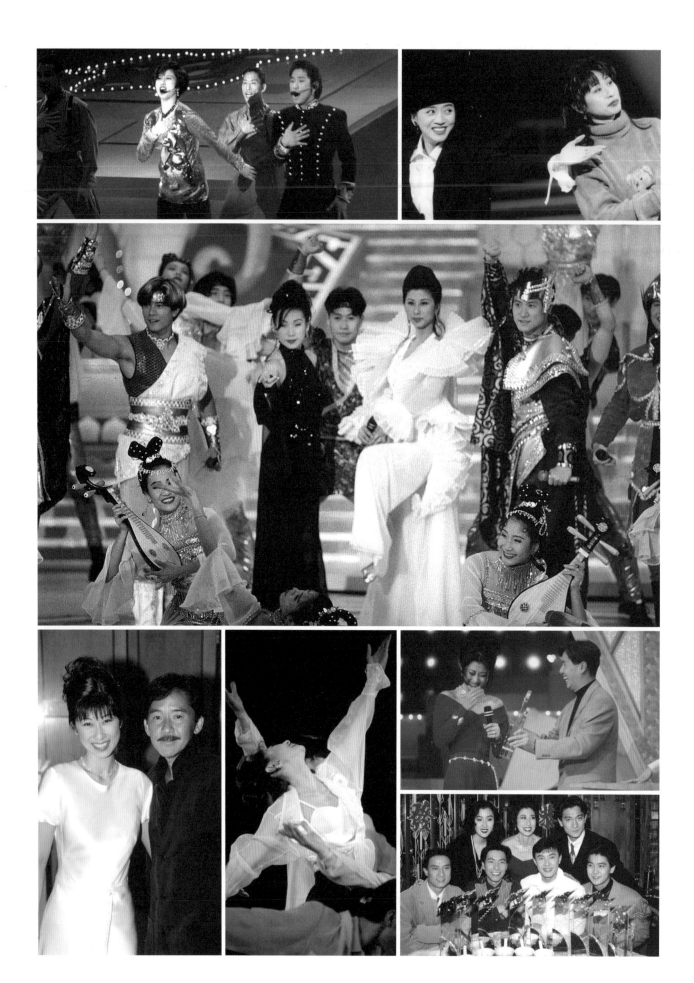

大家都愛喚她作「莎莉」，但她覺得「沙麗」寫出來比較漂亮，故公開替自己「正名」。

跟電影工作室解約後，她全力向歌壇攻堅，自九〇年後連贏四屆《勁歌》最受歡迎女歌手，基於宿敵林憶蓮也身在華納（九二年才轉投華星），惹來外間揣測——Paco還是偏心於沙麗。

「你知道，憶蓮是怎樣入華納嗎？有一天，許愿替我排舞，當時他是憶蓮的經理人，想幫她找新公司，問我華納好不好，我說非常好！可能，當時還有別的公司接觸憶蓮，我不肯定Paco之前有否考慮簽她，但實情是，我有介紹Paco與許愿相識，我曾跟Paco說，你應該簽林憶蓮，公司愈多人愈好！」她從沒有想過競爭與資源分配的問題嗎？「我不會計較什麼一姐物呢，一間公司咁大，怎可能得一個藝人？最好全部歌手都在我們公司，咁至勁嘛！Paco什麼也會跟我說，他提過想簽梅艷芳，我話好呀，後來又話要簽王菲，都好喎，可惜兩個都簽不到。」

她力證，跟憶蓮心無芥蒂。「有次，我們一起化妝，她化妝好叻，拿一枝啡色眉筆去化胭脂，好犀利喎！後來，她又弄了個長眼睫毛，我讚好靚，她很興奮，感覺像有人欣賞，可以show給我看；另一次，她塗的香水很香，知道我喜歡，她送了一瓶給我，我和憶蓮不存在任何問題。」

陳慧嫻 故事的感覺

激戰林珊珊　緣牽林憶蓮

《光與影的集體回憶 III》試圖呈現八十年代樂壇風雲，惟篇幅所限漏網難免，有年書展便有一名讀者向我面斥：「沒有陳慧嫻，你那本怎稱得上是八十年代的樂壇回憶？！」

聽罷，慧嫻狂笑不已：「係唔係㗎？你作出嚟咋吓話？」口講無憑、筆錄為實，同時在此作出肯定——不論少女或傻女，陳慧嫻那千千闋歌，幾時再見都啱聽。

安格斯誠邀出碟，陳父初時強烈反對，但慧嫻說機會難得，「爸爸都喜歡唱歌，曾經夾過 band，但他的思想當然不會以唱歌為生，我承諾仍以讀書為重，他才答應。」

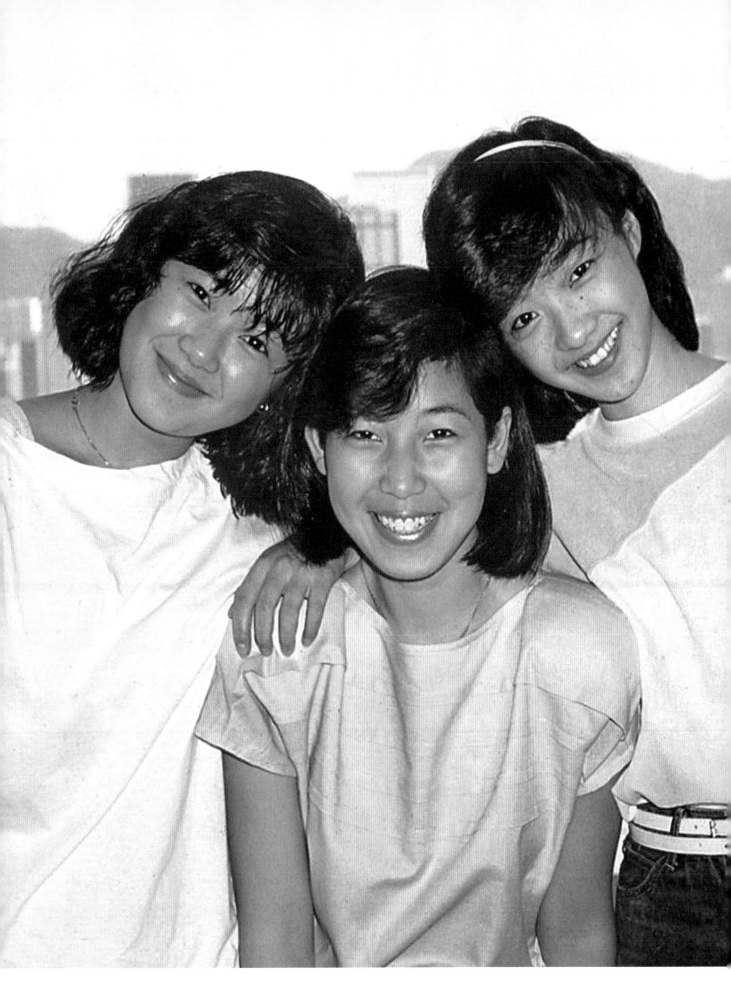

校際響噹噹鋒頭躉
初戀分手紅筆絕交

八〇年，山口百惠結婚引退，日本藝能界改朝換代，松田聖子、中森明菜、小泉今日子等相繼湧現，少女偶像風席捲香港，八四年的《少女雜誌》是一大見證。

陳慧嫻現身說法：「以前香港主要賣唱功，男女歌手偏向成熟，甚少有十幾歲妹妹仔出唱片，所以《逝去的諾言》出街，曲風與唱功那麼成熟，很多人以為我廿八歲，怎知走出來只有十八歲！」當年，記者問：「為什麼會有這個意念，去搞一張全無商業味的大碟？」監製李振權（Jim Lee）說：「我們希望帶給樂迷個真實的意念，什麼是少女情懷、年輕人心聲，我不容許這三位女孩子經過人為的包裝，那會失去少女應有的自然本性。」

對廣大樂迷來說，陳慧嫻、陳樂敏與黎芷珊是不見經傳的新人，《少女雜誌》自然「全無商業味」，但放諸學界，就讀瑪利諾書院（現名瑪利曼中學）的陳慧嫻，可是響噹噹的鋒頭躉，經參加校際朗誦、唱choir；中學第一次都是第三、唱木匠樂隊的歌，再玩就贏冠軍，之後被邀請去其他男校的音樂會表演，乘機識吓女仔，女仔又識埋男仔嗰種啦。」

新人，《少女雜誌》自然「全無商業味」，但放諸學界，就讀瑪利諾書院（現名瑪利曼中學）的陳慧嫻，可是響噹噹的鋒頭躉，朗誦、歌唱或賽跑，經常名列前茅。「由小學二年級開始，我已經參加校際朗誦比賽，第一次就得第三，此外還有choir；中學繼續朗誦、唱choir，又參加自己學校歌唱比賽，第一次都是第

有一天，陳家電話響起，來電者是完全陌生的聲音。「安格斯（麥偉珍）打來，說透過聯校的人取得我家電話，叫我去試音，當時不會覺得這個世界有很多壞人，便去了錄音室，才知道幾個年青人見日本風吹起，想弄出一個少女組合。」除了安格斯與李振權，另外兩位年青人是趙潤勤與趙偉健，他們在八二年尾成立法安利製作公司，據〇九年與慧嫻「復合」的經理人趙潤勤

慧嫻從小由外婆照顧，小三時，任職移民局的父親將她接回家中，開始施以高壓政策管教，造成她很依賴父親。

慧嫻是家中長女，有一弟一妹，「我與弟弟相差十年，根本談不上話，妹妹還好，跟我只差一歲。」

表示，他們想選一些乖巧、懂事及有健康生活圈子的新人，走遍多間學校，從百多人中選出陳慧嫻、陳樂敏與黎芷珊。

雖云包裝日系，但主打歌《逝去的諾言》仍屬當時流行的小調，年紀輕輕的慧嫻，唱起來得心應手。「錄音好順利，我不覺得首歌很難唱，以前我有看無綫電視劇，慣聽張德蘭的《鮮花滿月樓》！」天生靚聲無可置疑，但身為中五學生，慧嫻懂得領略曲中既「懷怨」又「悲怨」的失戀情懷嗎？「我小學已經開始暗戀人，在想像世界裏，自己暗戀自己失戀；到中學都有同男仔拍拖，拍了一個暑假，對方返英國讀書，我就用紅筆寫信跟他絕交，若干年後再見，他不禁說起：『話時話，當年你真係無聊，唔拍拖咪唔拍拖囉，使唔使寫紅筆信絕交？』我話，你看我多注重感情，有始有終嘛，代表真的完結，怎可以無憑無據？」

八四年夏天，初出道的慧嫻一臉羞怯，置身譚詠麟、張國榮、梅艷芳等一眾大牌之間，她傻傻的靠邊坐。

霑叔台下大叫好嘢
公主半跪慘遭狂噓

從收音機的點播中，慧嫻意識到自己走紅，公司安排她單飛，推出個人專輯《故事的感覺》，陳樂敏與黎芷珊則再出《少女宣言》。「我跟她們不熟，大家讀不同學校（陳樂敏與黎芷珊就讀聖保祿學校），社交圈子也不一樣。」陳樂敏結婚後移居加拿大，黎芷珊仍留在圈中。

八四年的樂壇頒獎禮，僅得港台《十大中文金曲》設最有前途新人獎，呂方憑一雙矇豬眼取得無敵觀眾緣，林珊珊的嬌小身形亦贏盡民心，但結果兩人雙雙敗於慧嫻之手。「事前唱片公司沒說猜勝誰負，大家都猜是林珊珊，她走的是可愛路線，沒有人會不喜歡，加上又是港台DJ，勝出理所當然；出場時，我們所有新人都在台上，只有她最特別，一個人站在第一行的椅子上，無疑想強調她生得矮，觀眾都看得很開心。」

宣告賽果，慧嫻上台領獎時，聽到一些奇怪的聲響，「有鼓掌聲，亦有鼓譟聲，同時聽到台下有人大叫『好嘢』，我是近視妹，不可能看清觀眾的面貌，但憑那聲若洪鐘，已知道他是霑叔！」

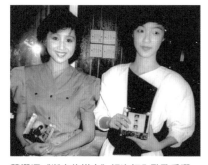

慧嫻憑《逝去的諾言》初次打入勁歌季選，同場獲獎的，正是「小調先鋒」——張德蘭的《何日再相見》。

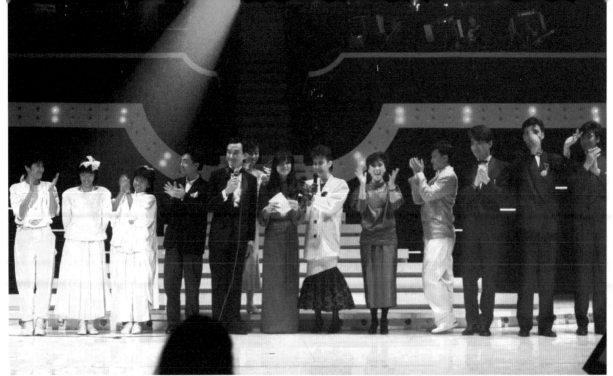

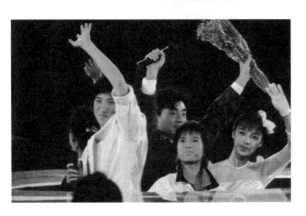

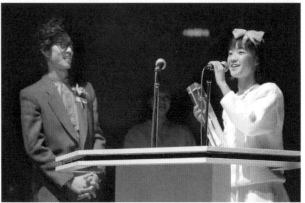

1		
3	2	
	5	4

勝負一刻

1. 《第七屆十大中文金曲頒獎音樂會》，港台隆而重之請來岩崎宏美公布最有前途新人獎，宣讀賽果一刻，陳慧嫻表現雀躍，勁敵林珊珊拍爛手掌，呂方、王雅文、小虎隊與張國強則齊齊展示落敗的風度──張國強競逐新人獎？對的，作品是兒歌集《Hello K.K. 仙人島》。

2. 從侯德健手中接過獎項，近視妹慧嫻聽到露叔在台下大叫「好嘢」。

3. 八五年《青年偶像演唱會》，爆出兩大「意外」，先是呂方不慎跌下圖中的圓洞，幸並未受傷；壓軸出場的慧嫻，則莫名其妙地被噓，至於那一身公主裝（聯同頭上那個大蝴蝶），由慧嫻自家炮製。

4-5. 在《痴心的我》，富家女羅美薇戀上來港度假的張學友，追到加拿大終醒覺自己是第三者，學友已有女友陳慧嫻；為令觀眾看得投入，角色全用演員真實的英文名，李麗珍亦叫阿珍。

塞翁得馬，焉知非禍？八五年暑假，催谷新歌《花店》之際，慧嫻首次登陸紅館，偕林珊珊、呂方、張學友、林憶蓮合作《青年偶像演唱會》，誰料被安排壓軸出場慘遭觀眾狂噓！「那次好陰功，當時沒有形象設計，我特意自掏腰包去芝柏造衫，再買對粉紅色芭蕾舞鞋配襯；從沒試過被噓，我好愕然、好 hurt，回想台傻吓傻吓，在想：『究竟發生乜事呢？』我當時身在現場，相信觀眾的不滿，來自她扮可愛小公主，「記起了，我仲要扮到『懶甜』，半跪在地下，甫士真係幾乞人憎，難怪跪到邊就噓到邊！」

掃帚頭令觀眾嘩然
米高報歲心裏一沉

安格斯包辦《故事的感覺》所有曲詞，但到收錄《花店》的第二張個人大碟，已漸見抽身而出。「我已忘記第一份合約簽了多久，到錄《花店》時，不知是否意見不合，他們已無意繼續下去，我自動過檔寶麗金，重新再簽合約。」問到所收的第一支票，她一頭霧水：「法安利時代，我不清楚收了多少錢，只記得當他們將所有唱片版權賣斷給寶麗金時，我收過一張兩萬元的支票而已。」

趙潤勤留任經理人，替她接下電影處女作《痴心的我》，客串張學友的正印女友，「大概拍了兩、三個鐘，片酬不多，好像也是兩萬元吧。」只此一次，下不為例，我以為是她不喜歡拍戲，「着實是不太愉快的經歷，但不關拍戲的事，是感到不受重視！我的頭髮剛巧電過，之前千吩咐萬吩咐，現場要有人打理我的頭髮，幫我吹直，但去到竟然沒有人幫手吹頭，咁點呀？得一個化妝師，仲係嬲爆爆嗰種，係咁意化咗個粉底、畫吓眼線、連唇膏都無，就話完成，我問仲有無其他，佢話無喇，其他你自己加！」她不懂化妝嗎？「從來不懂，亦無學過，現在一樣！」她向趙潤勤投訴，對方正躲在樓梯底看書，看了兩眼，說：「唔係㗎，幾好呀！」便繼續埋首閱讀。

她心知不妙，「把頭髮好似掃帚，清道夫一樣，但有何辦法？只好硬着頭皮照拍！」同門「師弟」學友有沒有意見？「學友好顧住阿 May（羅美薇），每拍完一個鏡頭，兩個就在一起，我一頭霧水⋯明明部戲我是學友的女友，但現實中，好像變了『第三者』！」拍完後，阿美接着坐在車頭司機旁，慧嫻先上車，坐在司機位後排，難捨難離的學友，竟跟她擠在一起，慧嫻心想：「我一個人咁鬆動，你哋使唔使咁迫呀？兩個一定有啲嘢！」

全程備受冷落，還有那個令人煩惱的「掃帚頭」，慧嫻根本無心去看《痴心的我》，「有朋友看完說，總之我一出現，全個戲院就會『嘩嘩』聲，弄得我自信心破滅！但後來重看，我又覺得比想像中好，無疑頭髮是『爆』了一點，但個妝淡淡地又自然，又OK喎！」慧嫻未有機會再在大銀幕「收復失地」，「大家可能想不出讓我演什麼角色，看完那部戲，我又瘦又唔靚又無身材，不知道該走什麼路線。」

學友跟慧嫻的緣份始自《Smile Again 瑪利亞》，她即興客串和音，「我和露雲娜剛在錄音室附近，歐丁玉說：『反正你們有空，進來唱和音吧！』我們不會計較，唱便唱吧。」慧嫻初進寶麗金，歐丁玉還不是她的監製，「看到他的強壯背影，一個人操控全盤 panel，覺得他好叻，開始暗戀這個人。」她將少女心事告之趙潤勤，有天湊巧三人同在錄音室附近，趙潤勤故意在慧嫻面前問歐丁玉：「米高，你有無女朋友呀？」米高醒水，即答：「無，不過好想有！」趙再問：「你幾多歲？」米高直言：「廿八歲！」當下，慧嫻心裏一沉：「廿八歲，大我八年，咁老？夾唔夾㗎？」

起初，米高與學友常相約行山，之後慧嫻加入成三人行，再發展到學友出局，變成二人世界。「那是個周末下午，我在家裏，忽然預感他會找我，電話鈴聲一響，我已肯定是他，果然，他約我看戲；散場後，我們走在街上，他嘗試拉着我的手，我沒甩開，他竟然開心得高呼狂叫，路人都看着他，我罵他變態。」

事隔多年，對這個第一次的單獨約會，她始終大惑不解：「我不明白，為什麼第一次看戲，他會帶我去看一部鹹片？」唔係咩？「西片，戲名五個字，有個『蠍』字……」《蛇蠍夜合花》？「係呢部喇！」宮雪花那部同名「鹹」版拍於九六年，歐丁玉帶她去看的，應該是杜魯福拍於六九年的《蛇蠍夜合花》，講述富商癡戀蛇蠍美人的愛情故事，如果這套也算「鹹片」，慧嫻的純情可見一斑，絕無花假！

頻頻走堂被迫取捨
吃不消獨特男人味

入行兩年，陳慧嫻努力兼顧學業與事業，體重從九十二磅跌至八十五磅，臨屆第三張個人專輯《反叛》，紙板人終要作出抉擇。「在浸會英文系讀了一年，走堂是家常便飯，最慘有些科目不能靠自修，像法文課，不過上了一、兩堂，我便膽粗粗去考 oral，亂咁講，阿 sir 睇到『O晒嘴』。」面對一心想女兒讀大學的嚴父，慧嫻想出折衷辦法：「不如先讓我全心全意唱歌，賺夠一筆錢，完成寶麗金的合約，我答應爸爸一定再讀書；當時不知道有多大把握，但我有信心，應該可以。」

跳舞神偷

1. 《跳舞街》形象由 Joyce 買手黃小曼操刀，雖被封「漢堡神偷」，但慧嫻仍能「跳」出突破來，只是再接再厲合作《變變變》，才不幸地「變」出事。

2-3. 很多人認為《跳舞街》改編自荻野目洋子的《Dancing Hero》，乃因編曲非常相似，但實則真正原曲是南非女歌手 Angie Gold 所唱的《Eat You Up》，初出在當地舞場甚受歡迎，不料來到亞洲更發光發熱。

4. 憑《跳舞街》贏得《勁歌總選》最受歡迎 Disco 歌曲獎，紮紮跳的慧嫻，忘記領獎便跑去準備唱歌，要俞琤、蕭芳芳、胡楓大聲叫停才懂得回頭。

	1	
4	3	2

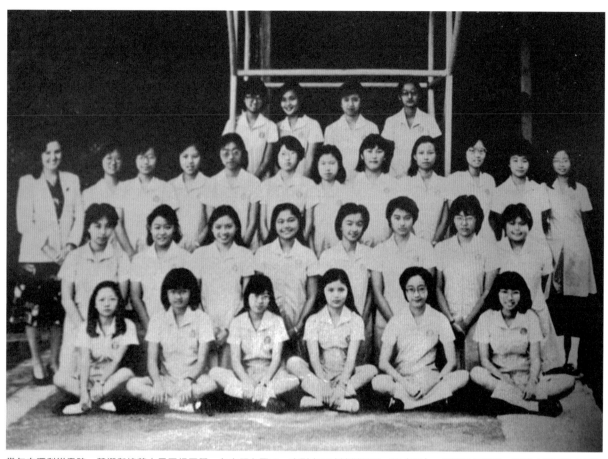

當年在瑪利諾書院，慧嫻與憶蓮本是同級同學，各有朋友圈子，直到中五才被編進同一班（5A），所以並不相熟；慧嫻（第二排右四）非常活躍，唱歌運動瓣瓣精，憶蓮（第三排右二）相對靜態，校刊載有她的作文，中文水平甚高。

《少女雜誌》成功，唱片公司爭相發掘新偶像，無綫順勢推出《新偶像大賞》，由盧敏儀主持，讓林憶蓮、陳慧嫻、林珊珊與鮑翠薇正面交鋒。

一直以慢歌掛帥的她，突破地以快歌出擊，《跳舞街》在八六年夏天大行其道，作為細路女的唱片，過往的歌路太慢，想做得輕鬆、年青一點；因為荻野目洋子很紅，日本NHK電視台專程派外景隊來港，叫我與舞蹈員在灣仔中藝對出的空地表演，好像是現場直播。」隆重其事，寶記請來許願排舞，「他剛剛回港，仍未與憶蓮拍拖，唱片公司想找他排舞兼做形象設計，如果一早安排好，我不會有任何意見，但袞在公司好民主，要我自己做決定。」

相約見面，許願給慧嫻的第一個印象是，有股很獨特的「男人味」——「他一來，我便嗅到一陣很濃烈的中藥味，他說不好意思，因為剛喝完中藥；傾談間，我覺得他的語氣不太友善，好像有少少擺款，以我這種直性子，自然不太願意接受，另找 Joyce 的買手 Anita（黃小曼）做形象設計，許願則照樣替我排《跳舞街》。」認識日深，她發覺許願很易相處，即使跳錯也不會諸多苛責，「我曾跟安格斯、陳樂敏落的士高，去到舞池會懂得跳兩步，但一排舞就感覺動作不屬於自己，好緊張，記憶中從未試過一次，百分百完全沒有出錯。」

陳慧嫻

'87 最新大碟

現已上市

特別推薦·貪、貪、貪

變、變、變變變

天意

隨碟附送精美歌詞海報

監製:歐丁玉

PolyGram Records

寶麗金唱片有限公司榮譽發行

連消帶打大勢已去
沙田偶遇時空交錯

未能替慧嫻設計形象,許愿轉投憶蓮陣營,創出大鬈髮的野性形象,八七年二月推出《激情》,硬撼慧嫻的《變變變》與林珊珊的《痴心》,展開樂壇一場矚目的少女偶像埋身肉搏戰!

慧嫻回憶:「事前不知道大家會撞在一起,我一直對自己有信心,但《變變變》那個形象著實有問題,Anita無疑對時裝很有認識,到現在,依然有很多模特兒梳那個復古髮型,但當時大家不會知道這是 fashion,只懂得形容是『陳立品髮』!」起初,她未意識到這個形象「出事」,直至一次上《歡樂今宵》,才感到「大禍臨頭」!「我太瘦,不適合太誇張化妝,影唱片封套還好,燈光等各方面可以遷就,但上電視是世界燈,結果觀眾只看到兩劈『橙色呀』在眼蓋,真係幾醜樣!」

那邊廂的憶蓮,恍如脫胎換骨,在收音機聽到DJ狂讚,慧嫻深知此役大勢已去。「我還停留在細路女,憶蓮已有野性、成熟的感覺,形象上直情『打冧』我,輸晒;歌曲上,我的《變變變變變》與《貪貪貪》一樣是妹妹仔感覺,雖然我還有慢歌《去吧》,但她的《激情》改自《Take My Breath Away》,首歌一出又贏晒,根本無得揮!」

她倆是瑪利諾書院5 A班的同班同學,但朋友圈子各異,並不相熟;慧嫻贏完港台新人獎,憶蓮才踏入樂壇唱着《愛情 I Don't Know》;起跑線槍聲一響,她本來一直領前。「中學時贏過很多比賽,未出唱片又受到名校男生關注,造成年青時好勝心強,加上一出道已經走紅,如今被人超越了,內心自然不好過,有時候一起出騷,為什麼她唱四首我唱三首?不舒服的感覺一定有。」

從學界到樂壇,愛開玩笑的老天爺,總愛將慧嫻與憶蓮置於天秤的兩邊,比較得不亦樂乎。《跳舞街》未出唱片,我拍

完MV上保母車，突然從收音機聽到一班學生的歌聲，旋律竟與我即將出街的《Love Me Once Again》一樣，歌詞卻有不同，到底發生什麼事？我馬上致電歐丁玉，《Love Me Once Again》的原曲（南翔子的《飲泣》）版權屬於寶記，歐丁玉改編時應該清楚有誰翻唱過，但他毫不知情。」調查後，才發現是憶蓮搶先改成《長街的一角》，而且唱片《放縱》已出街！

「咁我首歌點算？仲諗住plug㗎！」

事後，歐丁玉向她解開《長街的一角》搶閘之謎，「好像是對方公司沒有正式取版權，側側膞出街，後來罰錢了事。」

更奇妙的一次「相遇」，時空交錯、緣中有玄，活脫是戲劇情節！「以前，我常往雍雅山房吃飯，有一天，歐丁玉駕車去到沙田第一城附近，泊在街邊，說要給我聽一首歌，因為有人想改編，版權是屬於寶記的，若我不喜歡的話，便要放手給別人。」她聽完，感覺一般，歐丁玉多番追問：「係幾好聽？真係唔好聽？我俾人喇喝！」她不加思索：「咁你咪俾人囉！」

聽完歌，歐丁玉準備開車走，慧嫻這時才發覺，前方停了一輛車，車內有一男一女，驟眼望，那女子有點像憶蓮，凝神一看，真的是她！「我認得她那把鬈髮，那時候她應該住在沙田，旁邊那個自然是許願。」你猜，當日歐丁玉要她聽的是什麼歌？答案是——英國二人女子組合Pepsi & Shirlie的《Heartache》，廣東版正是憶蓮唱到街知巷聞的《灰色》！慧嫻笑言：「我説不要這首歌之際，憶蓮剛巧就在我前面，當時我不知道要取版權的就是她！」歐丁玉安排這樣的「試聽」，顯然也跟許願一樣，認定這首歌極具流行潛質？「我想他覺得這首歌會hit，當時我很崇拜他，如果他迫我，我一定會唱，話時話，為什麼他要問我呢？所以説，歌有歌命，真係整定！」後來，她改編了Pepsi & Shirlie另一首作品《What's Going On Inside Your Head》成為《凌晨舊戲》，收錄在《秋色》大碟。

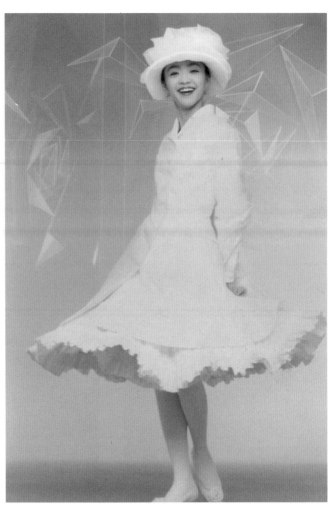

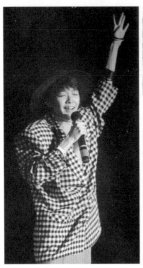

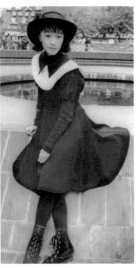

先有歌名後再填詞
郭富城「無喱喱」露點

《激情》與《灰色》連消帶打，令憶蓮飛躍進步，但當慧嫻重拾抒情歌路，一曲《傻女》即替她扳回一城。「《傻女》是首西班牙改編歌，正巧寶記其中一位御用編曲盧東尼也是西班牙人，我們問歌名《La Loca》的意思，他直接就説：『Silly girl』歐丁玉一聽，已想到用《傻女》作歌名不錯，因為又是剛剛出完《跳舞街》與《貪貪貪》，大家一聽《傻女》，會以為又是首快歌，怎知一播，原來是首這麼好聽的慢歌，所以找林振強填詞時，已向他説明《傻女》是歌名。」

自這張《嫻情》大碟，慧嫻戴帽的形象深入民心，「其實《跳舞街》已有戴帽出席活動，最記得有一次，我戴了一頂黑色闊邊帽，《明周》的圖片説明寫我『無咁大個頭唔好戴咁大頂帽』，即是代表什麼呢？我不知有何隱喻，總之看完好hurt！」不過翻閱舊《明周》，當日的説明其實是寫「嬌小的身軀顯得不勝負荷，叫人看着也替她辛苦」，至於背後是否潛伏

2	
4	3
	1

1. 《秋色》大碟好歌特多，唯一怪誕是《地球大追蹤》，「黃凱芹説：『估不到你會選來唱！』可見我當時真的不會拒絕歐丁玉！」

2. 無綫起用仍是舞蹈員的郭富城，出任《傻女》MV 男主角，這個看似慘遭「蹂躪」的裸露鏡頭，令慧嫻大惑不解。

3. 《傻女》的經典打歌服，她當年形容為「大眾化形象」。

4. 慧嫻以這個造型獻唱，當年《明周》寫道「嬌小的身軀顯得不勝負荷，叫人看着也替她辛苦」，但在慧嫻的記憶中，卻變成「無咁大個頭唔好戴咁大頂帽」。

「無咁大個頭唔好戴咁大頂帽」的隱喻，則因該位同事已離職，故無從稽考。

此時歌手不但注重形象，潮流開始興起排舞，即使《夢伴》到《激情》，是首慢歌，也找了大師梁俊宗構思舞步。「由《夢伴》到《激情》，每首歌都有個令人記得的手勢，《傻女》好多動作，除了最後令人很深印象的交疊雙手，還有踎低，又要邊唱邊交叉腳再轉彎，不過是慢動作而已。」無綫MV找來仍未出碟的郭富城當男主角，

其中一個鏡頭令慧嫻摸不着頭腦，「我好想知，為什麼『無喱喱』要他打開件衫露點？難道是一個傻女跟一個傻仔嗎？」（慧嫻用語，她不愛說『無啦啦』）

八八年，慧嫻再度交上好運，《傻女》、《Joe le Taxi》、《人生何處不相逢》、《幾時再見》等相繼 hit 出，在年終三大頒獎禮（商台、港台、無綫）盡皆榜上有名，一步步攀上巨星席位之際，她卻堅持求學：「我也曾經衡量過，是否應趁着這機會繼續發展，待老一點才再讀書？但再過幾年，不知道自己是否還有魄力和讀書的衝動；賺錢當然是好，但每個人擁有金錢的慾念都不同，對我來說，夠用便可以了，而且總算在歌唱事業上爭取到一點成績，這個時候走是最適合了。」

威爺借醉大鬧後台
有骨落地自認幼稚

暫別前的最後一張碟，歐丁玉替陳慧嫻選了兩首重點「送行歌」，其一是改編德國女歌手 Nicole Augenblicke 的《So Viele Lieder Sind In Mir》（意謂「心中充滿愛」）成《夜機》，另一首《千千闋歌》則蛻變自近藤真彥的《夕陽之歌》。歐丁玉一早問陳淑芬取得版權，她答應了，後來梅艷芳聽到這首歌，又想改編，雖然陳淑芬已離開華星，她答應了，但她始終很疼阿梅，於是想到一個辦法，給阿梅在一個限期前 plug 歌，之後我才可以出街。」

牌面上，梅艷芳理應穩佔「先入為主」的有利形勢，慧嫻只能靜靚其變，「我在同一日錄起兩首歌，即使未 mix 好，我可能會先宣傳部同事已說不錯，如果阿梅的歌早上台，翌日一早便將出《夜機》。」奇怪是，阿梅遲遲未見聲氣，直到限期前最後一天的下午才派《夕陽之歌》，慧嫻看準時機，《千千闋歌》派台、雙方幾乎拉成均勢，「下午派歌，對電台來說太晚了，沒有什麼節目可以播，跟我翌日早上派分別不大。」

《夕陽之歌》是《英雄本色》第三集的主題曲，借電影反應一般，未能引發連鎖效應，加上《幾時再見演唱會》爆出「不捨」振強的詞貼題又應景，令《千千闋歌》風行一時，不但獲得商台叱咤樂壇我最喜愛歌曲大獎，在港台更連奪金曲獎（《夜機》亦得獎）、最佳唱片監製獎（《永遠是你的朋友》）、全年銷量冠軍大碟、IFPI大獎，銳氣直迫大姐大梅艷芳，能否一舉拿下《勁歌總選》最受歡迎女歌星？是該年頒獎禮的熱話。

她撫心自問：「坦白說，我從沒有想過得最受歡迎女歌星，畢竟我仍是妹妹仔，但我覺得《千千闋歌》有機會贏金曲獎，當時負責跟無綫溝通的威爺（泰迪羅賓的弟弟關偉、Teddy Robin and the Playboys 成員之一）說已反映過了，對方卻好像堅持要頒給阿梅，不過賽果很難說，分分鐘會變。」

可是，當直播進行途中，威爺已知無綫主意已決，竟勃然大怒至借醉鬧事！「他真的很疼我，替我不值，喝了少少酒就在後台搞破壞，跳上伸展台大叫『有乜理由』，怎也不願下來，差點出了前台！但他好像忘記自己只是打份工，毋須要那麼認真，

同時間，慧嫻也知大獎無望，接過第九首金曲獎後發表感受，不服氣的她公然「有骨落地」：「最後我要多謝『TVB』，在這六年來對我的『照顧』，有機會我一定會好好好好『報答』你們！」

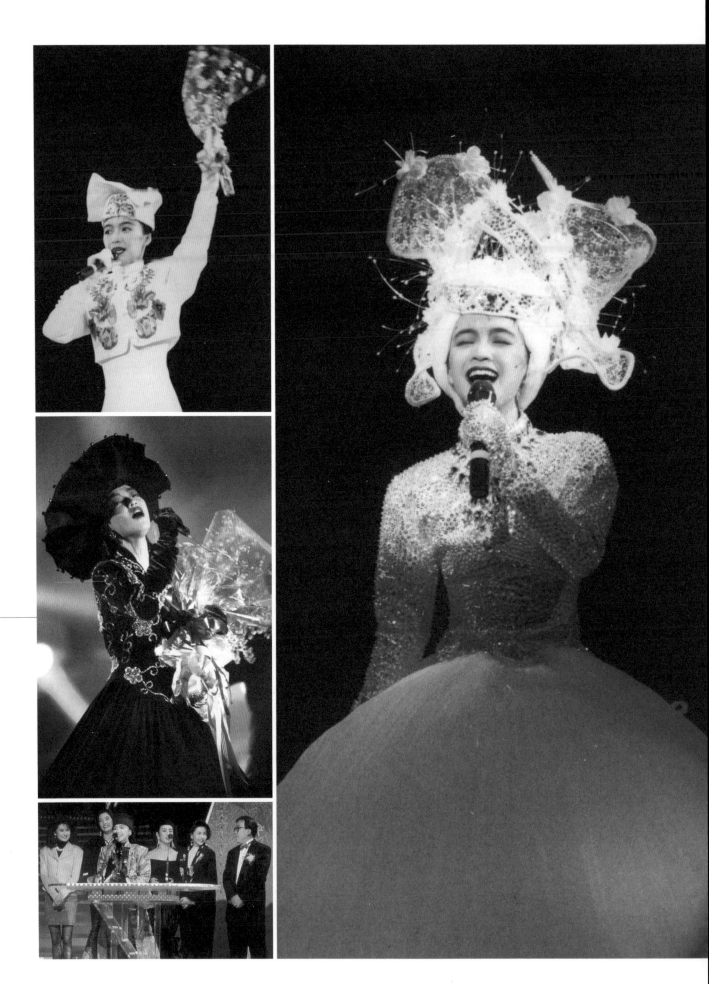

回想起來，她直認當時意氣用事：「我覺得自己好幼稚，這麼大的機構，我只是小人物，算什麼？人家頒獎給你，無論如何都應該說聲多謝吧！」

有人問過她，如果當年成為最受歡迎女歌星，還會繼續出國讀書嗎？當年答案跟今日一樣——會！「我反而覺得個勢好好，這樣離開也不錯呀！其實，當時我根本未開始諗嘢，老實話點我就點，那個年代認定讀完大學好重要，老實入移民局時只有中七學歷，如果有大學程度，可以立即做 AO，不需要在移民局一級級地升上去。」寶記怎可能放走這棵搖錢樹？「可能公司知道我老實好嚴，不敢開聲吧，加上德哥（高層陳汝雄）未必完全從生意着眼，從家長立場去看，這個女生捨得丟下一切去讀書，很好！」

上機前，寶記仝人紛紛為她餞別，收到筆、頭飾、電器等禮物，並寄以無限祝福。「德哥跟我說，別浪費這麼好的成績，公司大可派人飛到美國替我錄音，暑假才回來宣傳，叫我再簽兩年

留學歲月

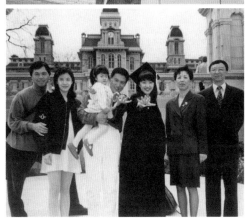

1. 九〇年二月九日，慧嫻起程赴美留學，男友歐丁玉攜攝錄機拍下難忘一刻，並難得地在眾人面前獻吻。

2. 開學時，歐丁玉陪伴在側，幾天後回港上班，孤身在美的她幾乎天天哭，「後來我想，這樣下去不是辦法，於是埋首讀書，個多月後已逐漸習慣了。」

3. 慧嫻畢業，父母、張學友與歐丁玉專程飛美作見證，後者更偕愛妻吳金鳳與女兒（學友手抱的女孩）同行，再見亦是朋友。

青春無悔

1. 出國前，慧嫻藉《幾時再見演唱會》與歌迷話別，七套歌衫中，她最喜歡這襲釘珠片與鑲石的「大堆頭」宮廷裝。

2. 演唱會上，慧嫻多番落淚，尤其唱到《千千闋歌》，現場瀰漫一片離愁別緒。

3. 八九年度港台十大中文金曲，慧嫻連奪五獎成為大贏家，最興奮的是與歐丁玉共同分享最佳監製獎，「我在歌壇六年的努力沒有白費，我對青春無悔、無憾。」

4. 王晶率領一班靚女頒獎給慧嫻，眼神上最富默契的，由首席愛將邱淑貞大熱「勝出」。

59　星羅雲布‧儷影笙歌

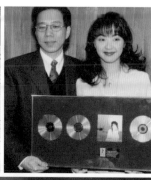

新合約。」爸爸沒反對嗎？「沒有，一直到大學畢業，我已完成那個指定動作，他當我踏入成人階段，沒有再管我了；問題是，我從小問他問到大，變了要自己去想，真的什麼也不懂，結果又要問回他，他向來好有威嚴，卻不熟悉這一行，落下一些錯誤的決定。」

古怪髮型劣評如潮
高層責備憤然轉會

留學期間，《飄雪》、《紅茶館》、《我寂寞》等仍見流行，《Welcome Back》等替她保持強勢，九四年底重投樂壇，《戀戀風塵》更賣出四白金佳績，慧嫻所謂「錯誤的決定」出現在《雪映美白演唱會》的宣傳部署：「寶麗金第一次投資演唱會，傾好Panasonic作主要贊助，需拍一輯電視廣告，另外要出幾個活動，但老實說不行，要逐樣計錢，結果對方換上鄭秀文，《捨不得你》那個宣傳攻勢做得有聲有色。

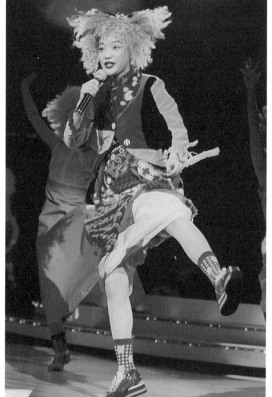

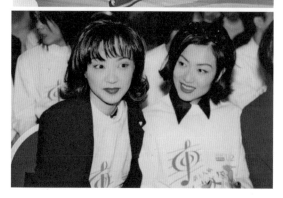

1. 簡寧說，有人認為慧嫻「不合羣」，動機何在？慧嫻這樣理解：「有人告訴我，他正跟別人內鬥，說我『不合羣』那個人，就是他的對手；他這樣說，可能想我埋佢堆，但我聽唔明，發晒老脾要轉去新藝寶。」

2. 就是這個《明周》廣告，令陳爸爸向寶記表達不滿，堅持要為女兒爭取「合理權益」；廣告中的慧嫻清麗大方，沒料到演唱會卻變了「麥當勞叔叔」，反差之大惹來劣評如潮。

3. 慧嫻秀髮向來烏黑滑溜，但自這次漂染後呈現內傷，靚髮質從此一去不復返。

4. Panasonic廣告本屬意慧嫻，但因陳爸爸要求「計清楚」，客戶轉找鄭秀文，令Sammi轉投華納第一炮《捨不得你》聲勢大增。

用心製作《情意結》，銷量卻只得八千，令她一度意興闌珊；時至今日，一張唱片能賣得八千，已經要擺慶功宴了。

「後來，轉了 Max Factor 做主要贊助，老竇看到《明周》的廣告，跑去跟德哥理論：『你們收了多少錢？我個女是不是應該有份？』他擔心我被人家佔便宜，但主辦機構是自己的唱片公司，其實不用太計較。

「宣傳海報上的我，黑色長頭髮很成熟，怎知到了演唱會，我漂了一個很古怪的髮型，反差太大，我的粉絲一向幾傳統，終於弄至劣評如潮，被譏為『麥當勞叔叔』！」她嘆口氣：「這個演唱會沒太大問題，只欠一個正常的髮型！」

在演唱會籌備期間，更發生一件令她淚崩的怪事：「回來後，寶記膨脹了，很多人在搬弄是非，挑撥歌手間的關係；有一天，(高層)簡寧召見我，他坐在大班椅，背門向窗，我一入房，他好像演戲般轉過來，拋下一份開會備忘，說：『有人話你唔合羣！』我好震驚，個腦亂晒，心想：『我唔合羣？合咩羣呀？』他說是某某話我，叫我回去好好細想。」

出房後，慧嫻開始抽搐，往排練演唱會時，忍不住失控大哭！「寶麗金不是一個大家庭嗎？為什麼會變成這樣？」氣難下，她向德哥提出調組，轉投掌管正東與新藝寶的黃柏高(Paco) 陣營。「當時我還有一張唱片合約（《愛戀 2000 小時》），轉到新藝寶就要續約，公司需先付預支，我們約在君悅簽約，Paco 看着那張支票，好像依依不捨，不想給我。」慧嫻承認與 Paco 欠缺溝通，跟新藝寶的團隊亦顯得格格不入，「他們自成一體，當我是不受歡迎的外來客，會想，我是否要搶陳慧琳個位？記憶中，Paco 常常拿着一部計算機，說我這張碟賣得不錯，但如果賣到那個數字會更好，在寶記這麼多年，從來沒有人拿計算機跟我說話；或許，也因為他對我不夠坦誠吧，好多人以為我好醒，懂得看眉頭眼額，很多事他未必講到好明，以為我會知，但你不講清楚，我真的不會知！」

肥上加肥反應寂靜
女王出巡同胞拍車

若能找到好歌，慧嫻這一步棋未至於下得太錯，孰知時不我與，「Paco 認為歐丁玉替我造歌太久，希望有新突破，找了方樹樑接手，與一些新音樂人如 Black Box 合作，可惜沒太大火花。」即使○三年一心捲土重來，開演唱會兼推出全新專輯《情音結》，但反應令她大失所望，「大家是否忘記了我呢？去讀書蝕了一班粉絲，回來後的焦點又不在我身上，加上有段時間（○一至○二年）沒出新歌，到 Ba 叔替我開演唱會，粉絲全跑掉了！」

最要命的是，○四年為關心妍擔任演唱會嘉賓，那史無前例的富泰體形，在在顯示慧嫻已打算「收山」！「我知自己肥，但以前一直偏瘦，我完全不介意，直至這一次……」她不堪回首：「那件乾濕褸是我自己買的，自以為好有型，原來內裏間棉，當時並不是那麼冷，我『發瘋』著出台，我本身已經肥，還穿上羽絨，豈不是肥上加肥？」合唱《拈花惹草》，台下一片寂靜，之後她坐在觀眾席繼續看騷，沒有任何人索取簽名、舉機拍照，「我懷疑，在場觀眾是否知道我是陳慧嫻？」

否極泰來，隨着國內市場不斷開放，慧嫻一系列廣東金曲，成為唱之不完、取之不盡的大寶藏！「真正憑廣東歌打入國內的，只有我、校長（譚詠麟）與學友三個人！遠至北方的人都會知道，畢業回來，寶記曾安排我們三個去上海演出，一宣布我個名、唱《飄雪》，全場轟動，我自己都莫名其妙，唱完傻吓傻吓入

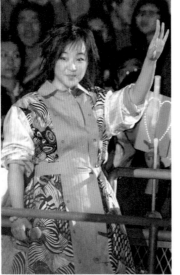

身穿重型乾濕褸替關心妍演唱會擔任嘉賓，她自嘲「發瘋」：「當時不知道，現在回看，一個人是否行運，真的有樣睇！」

後台，陳少寶話：『無諗過自己咁勁哩？』我點頭：『係呀！』

第一次獲邀到廣州開騷，沒有經理人的她，要打電話給學友求教。「我不知道怎樣開價，學友告訴我由幾多到幾多就是合理，他那麼紅，我猜他應該收上限，自己算是中間吧。」踏上宣傳之旅，她真正意識到自己有多紅——記者會場地附近塞滿人，沿途同胞們不斷拍玻璃、爬車頂，儼如女王出巡一樣！「我心想，自己好像變了黎明！為什麼不是張學友？因為他不是我們公司的，那又為什麼不是劉德華？因為他是實力派，被拍車的一定是偶像派！」

在國內愈唱愈旺，「她自覺好幸運，只能說，命裏有時終須有，命裏無時莫強求。」

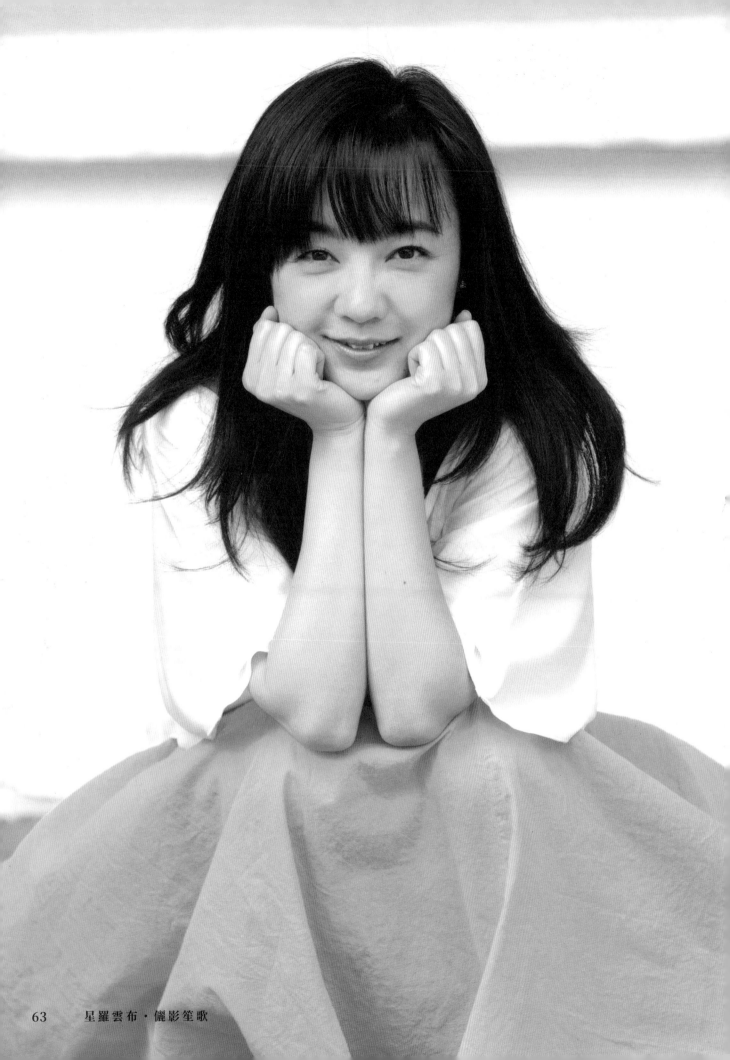

星羅雲布・儷影笙歌

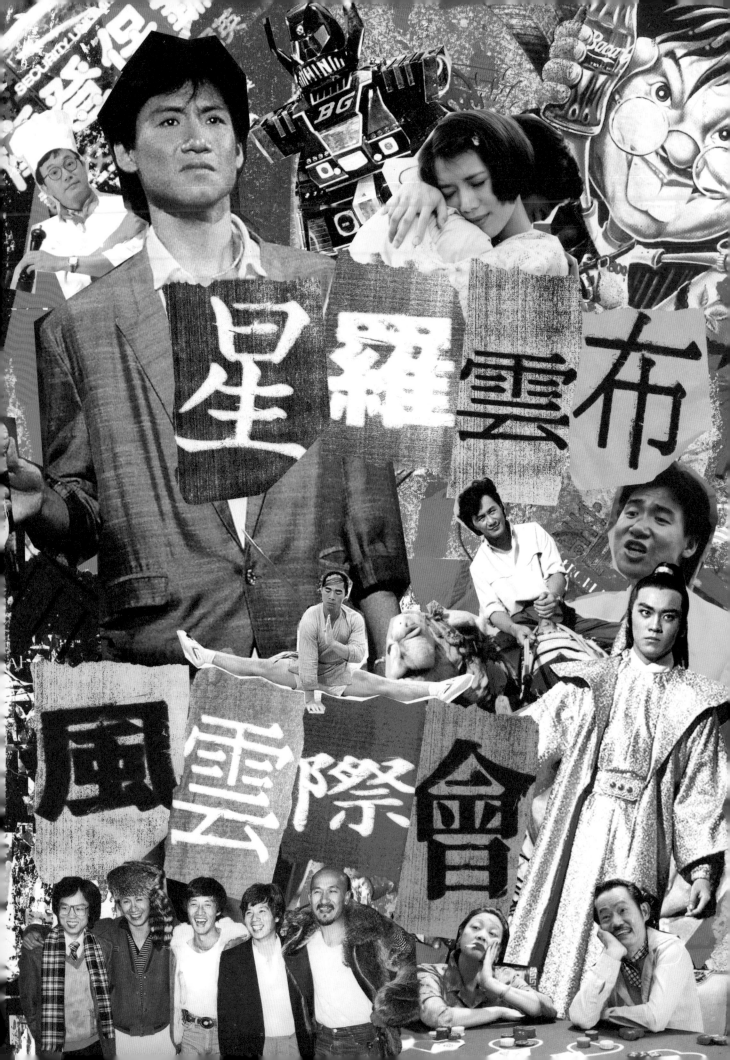

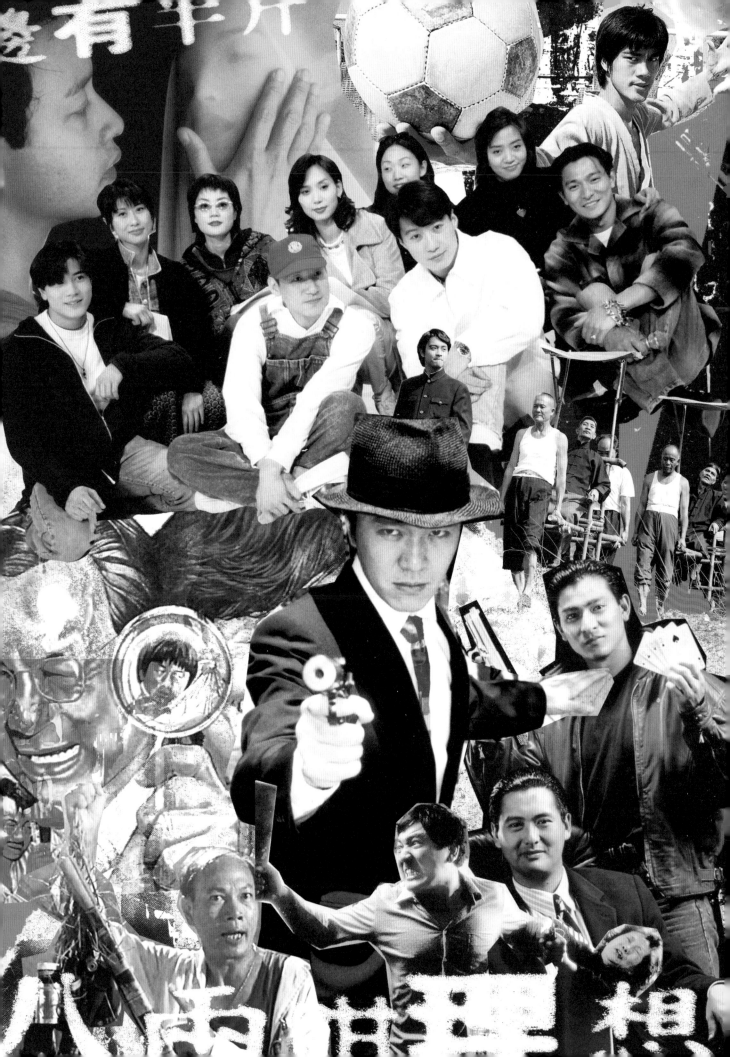

《Mr.Boo》(《半斤八両》)紅到日本，Michael 問為什麼叫《Mr.Boo》，
沒人答到他，只知道這是東寶所起的片名，「boo」是日語被柴台的聲響，
「我專做衰人，也就是『被嘘先生』吧。」

開拍《鬼馬雙星》時，許冠英與邵氏仍有合約，
許冠文費盡唇舌，才獲懇賜幾天檔期，「其實邵
氏從沒力捧他。」Michael 確是有心提攜阿英的。

許冠文坦認要面對年紀與市場萎縮等問題,「有天我再開戲的話,那一定是已經克服我的年紀、沒有兄弟,笑料未必好高頻率,但會幾過癮!」

老千計　雞體操　假哨牙

許冠文的喜劇人生

當代賀歲喜劇,常有劇本欠奉、即場爆肚的新聞流出,許冠文(Michael)一臉嚴肅地講「笑」:「笑不是搞出來的,笑是一早計劃好的,《半斤八兩》裏的廚房打鬥,每一個鏡頭早已畫好,用香腸做雙節棍,我練了足足兩個月,怎可能即場說打就打?」

從首部電影《大軍閥》說起,Michael娛樂大眾半世紀,其間推掉許多經典角色,甚或進軍海外的機會;在未有微博、facebook、討論區的歲月,勇於替「我哋呢班打工仔」發聲的,也是香港製造的許氏兄弟。

「我一生只想拍喜劇,不想看見人喊,要哭?打開張報紙,單單都有得你喊!」

「八十後」的Michael仍在尋求突破,跟黃子華再度合作的《破·地獄》,勢將帶來一個連Michael本人亦意想不到的「全新許冠文」!

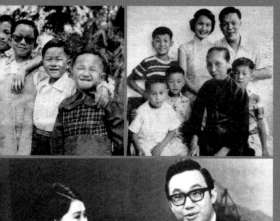
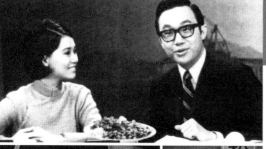

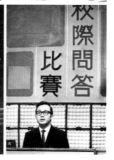

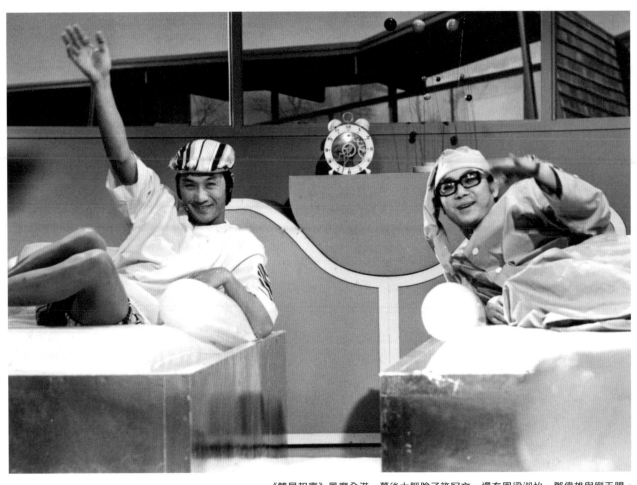

《雙星報喜》風靡全港，幕後大腦除了許冠文，還有周梁淑怡、鄧偉雄與劉天賜。

毛遂自薦影響一生
月薪五千內心狂喜

十多年前，許冠文在影壇產量不多，反而對着棟篤笑樂此不疲，「以前我從不面對觀眾，現在我站上舞台對着你講，自己有沒有脫節，立刻知道。」在度橋過程中，他有這個深刻體會：

「原來香港人自殺，大部分原因是無人傾偈，科技愈進步，人與人之間的溝通完全沒了，以前世界就好囉，我們一家住鑽石山，雖然是窮，飯都無得食，但四兄弟睡兩張碌架牀，有什麼事直接講，閒時可以在溪水洗澡，順手捉埋條魚食都得。」

斗室藏不了隱私，對爸媽養家的辛勞，四兄弟一目了然。

「老實在灣仔做酒店，有隻航空母艦來香港，大班水兵上岸，他可以連踩三日，第四天回家，一仆落張牀就瞓。」為脫貧，許爸爸常對 Michael「洗腦」：「總之你一定要讀書，讀書就有思想、賺到錢，一旦成功要保護兄弟姊妹⋯⋯」

「大哥就要負責任」植根於 Michael 腦袋，師範畢業後，他急不及待執起教鞭，但仍對大學念念不忘，一天重提舊事，媽媽苦口婆心：「爸爸收入不足，要靠你教書支持，只要家用不變，你可以繼續讀書。」他毅然向聖芳濟書院辭職，校長建議刪減三分二課堂（當然也相應減薪），再加上補習、教夜校，才能勉強入讀中文大學。「我整天走堂，老師以為我好懶，但其實我是盡用窿窿罅罅時間去賺錢。」

無奈，家用還是未夠數。見許冠傑（Sam）替無綫主持《星報青年節目》，他好奇起來：「電視是什麼？有沒有錢？」阿 Sam 隨即替大哥約見總經理貝諾，「這個見面，影響我一生！」

毛遂自薦的一天，永難磨滅。「我話，聞說你們電視台需要司儀人才，我講嘢幾得，能給我一份工嗎？他問我是幹什麼的，我說我在教書，他笑了笑，可能覺得呢條友傻傻地！」貝諾叫他將拳「有，而且好過替別人打工！」「那可不可以介紹份工給我？」

活在光影世界，許氏三雄有既定角色——許冠文是衰鬼波士、許冠傑是蠱惑情聖、許冠英則長期被欺凌，生前一個訪問中，阿英坦言想過，有沒有可能倒轉頭欺負許冠文？「搵次許冠英好好打，得唔得？」

故人已去，聽來倍覺欷歔，阿英曾否提出這樣的要求？Michael 想了一下，說：「可能有提出過，但我記不起，也覺得他不會介意，既然三兄弟已建立這麼好的形象，便由它繼續吧，好難有部戲讓許冠英『恰』我，觀眾亦不會喜歡他，反正他有拍其他戲，如很成功的《殭屍先生》。」

Michael 的創作模式是，看到一些事件、現象後，會將所有「衰嘢」擺在自己身上，「好嘢」留給阿 Sam，阿英放在中間兩邊搖擺，有着數便會靠向某一方，當上「牆邊草」；如果阿英真的開聲要「威番一次」，Michael 會讓他得逞嗎？「不會，講都無用，習慣了，不能改變。」

三兄弟首次一同參與百萬行，阿英已是一張喜劇臉。

阿英是邵氏訓練班學員，畢業後只能跑龍套，Michael 駕臨片場與胡錦演《大軍閥》，不忘命人尋找三弟蹤影，當時他正在拍攝《四騎士》。

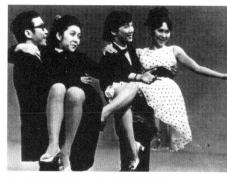

在《芳芳的旋律》，許氏兄弟偕蕭芳芳與馮寶寶載歌載舞，但自《雙星報喜》第一集後，Michael 不想再表演歌舞。

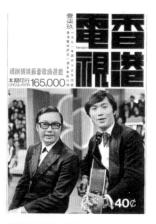

《雙星報喜》爆紅，許氏兄弟齊當《香港電視》封面人物，該期的發行量高達十六萬五千本。

頭當咪高峰，隨便講兩句，聽後說：「我想搞一個中學問答比賽，你教過書，有沒有興趣？給你六個月時間寫 report！」

事不宜遲，下午三點回家，他飛快聯絡七、八間相熟中學，問有沒有興趣參加比賽，又請打字奇快的女同學（即許太）幫手，凌晨五時完成一份約有六十張紙的報告。「翌朝八時，我坐在貝諾的辦公室，他未到，秘書都問為乜咁早；等到九點半，他出現，我說來交報告，他驚訝：『咁快？』貝諾隨手揭了揭，想了想，便按電話問同事：……《歡樂今宵》大概給撰稿員多少錢？」然後跟 Michael 說：「我們可以請你，明天開始籌備這個節目，盡快出街，每個月人工五千元，夠不夠？」他表面平靜，內心狂喜：「我全職教書，月薪都是六百七十五元，而且貝諾好均真，人工由之前一日起計。」

一個月後，《校際問答比賽》開鑼，道貌岸然的他獲《歡樂今宵》垂青，當上主持人。「我看他們經常做趣劇，手癢起來，寫了一段，好受歡迎，便日日寫三、五個讓梁醒波、杜平去演。」開創「港 gag」先河，王晶評 Michael 為第一人，到底「港 gag」何處來？「我讀喇沙書院，英文比較好，同學也很富裕，往他們家看外國片集，發覺當時流行一些很短的笑話，叫做『gag』，回看《粵語長片》，節奏總是慢慢的，為什麼梁醒波、伊秋水搞個幾兩個鐘頭，才能笑那三幾次？」許冠文作品的方程式，雛型漸成。「故事佔的分量不重，實則是借此不斷搞 gag。」

邵逸夫游說演軍閥
即興寫歌弄假成真

從幕後大腦變身喜劇泰斗，將 Michael 推上前線的是周梁淑怡。「她見我平日舉止動作幾好笑，橫豎有個賀年騷，不如我搞笑、細佬（阿 Sam）唱歌，貪得意叫《雙星報喜》，一做完，收聽觀眾電話的十盞燈着晒，大家都說要睇多啲。」第一集，阿 Sam 唱了兩首歌、Michael 也獨唱了一首，當雙星繼

續報喜，周太便跟Michael說：「不如你集中搞笑好啲，啲歌留番俾你細佬唱囉！」這一記，如當頭棒喝。「大學時，我都是樂隊主音，自以為唱歌好掂，但聽她這樣說，就知自己未夠班！做人最緊要做no.1，做no.2無用，全中國跑步最快的是劉翔，誰會記得第二名那個？」自此之後，他不想再在人前唱歌。

許氏兄弟火速走紅，別開生面的演繹方式，連大導演李翰祥也吸引過來，七二年正為邵氏籌備《大軍閥》之際，居然想到起用Michael演龐大虎，被媒體形容為「爆大冷」。「這個民國軍閥五十幾歲，本來請了一個台灣演員（崔福生）去演，但申請不到簽證，李翰祥看電視，覺得這後生仔幾生鬼，想試吓；我得廿幾歲，一向自認幾靚仔，不願意剃光頭，邵逸夫親自打電話來，叫我玩吓啦，頭髮可以生番嘅啫。」

當年邵氏等同今日無綫，主角幾乎全部合約制，甚少空降街外，Michael膽粗粗開價三萬，「聞說邵氏演員好少錢，我不理！三萬可以買半層樓，難得又答應」，拍攝期間，李大導常跟Michael傾偈，又帶他去看剪接，「爸爸說，最重要做一個能夠影響別人，對這個世界有所貢獻，從前我不明白，要幹什麼才能對這個世界有所貢獻呢？直至看李翰祥拍戲，他有一套思想哲學在裏面，《大軍閥》想說的是，中國本來可以好進步，但就是被這班大軍閥害死，透過大銀幕向全世界發表，不正是對這個世界有貢獻嗎？」他暗下決定：「電影就是我一生的事業！」

《大軍閥》票房勇破三百萬，食髓知味的邵氏再來邀約，Michael卻要手擰頭，「我看到國語片開始沒落，沒啥作為，後來李翰祥說不如拍末代皇帝溥儀（取名《宣統皇帝》）我覺得幾吸引－更戴眼鏡造過一、兩次型，不知為何邵逸夫取消計劃，但約已簽」，便臨急臨忙拍了三部『食住上』的電影。」《醜聞》、《一樂也》與《聲色犬馬》反應不差，但當時已有人擔心才子「沉迷」色情鬧劇，紛紛感嘆他「遇人不淑」。

「拍完這三部戲後，開始掌握怎樣做導演，剛巧阿Sam簽了嘉禾，只顧李小龍而冷落他，我便向嘉禾提議，兩兄弟搞一部類似《雙星報喜》的電影，兩個鐘頭全是密集式笑話，因為贊助商版權關係（報『喜』跟『七喜』掛鈎），故改名《鬼馬雙星》。」有說Michael曾向邵氏提出分紅，為邵氏所拒，他才投向其敵對陣營（嘉禾）。「當時我已習慣看荷李活片，大概知道那個運作系統，那些簽八年然後得好少錢的制度根本行唔通，我絕不贊成一間大公司常常剝削員工。」

他有幾個死黨是葡京高層，閒逛賭場不時發現有班老千行行企企，覺得這個題材很有戲劇性，就用賭徒作為《鬼馬雙星》的核心人物，在葡京實景拍了兩晚通宵，員工與籌碼均是如假包換。「許冠傑與許冠英都不懂賭錢，有一晚打燈打了三個鐘，我出去玩兩手，回來後他們問我：『有無賭兩鋪呀？』我說輸光了，阿Sam就拿個結他在唱：『人生如賭博，贏輸都無時定，贏咗得餐笑，輸光唔使興……』他邊唱邊『格格格』在笑，分明是唱來『諦』我！」翌日，阿Sam說創作了一首歌，就是之前幾句再加「為兩餐乜都肯制前世」，建議用來作電影主題曲，Michael不表贊同：「雖然幾好聽，但阿Sam一向英文歌，當時感覺比較有『卡士』，廣東歌好似cheap啲。」電影上映前，死心不息的阿Sam說，已給嘉禾高層聽過那首歌，大家都覺得幾過癮，何不試一首呢？Michael答：「首歌係幾俗吓，不過你肯就得啦！」誰知一試不得了，歌影雙贏。

工人下廚啟發靈感
喬裝混入黑幫摷料

緊接上場的《天才與白痴》，收四百五十多萬，雖略遜於《鬼馬雙星》的六百一十萬，但仍為七五年港產片賣座冠軍。「唔破紀錄即係唔得，你上部賣一千萬，下部賣九百萬，別以為自己好得，根本一部戲hit出，之後兩、三部點都有人睇，不過睇完又唔好意思話你唔好。」受過「教訓」後，某天

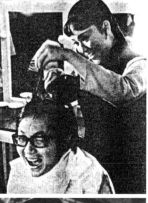

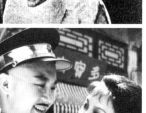

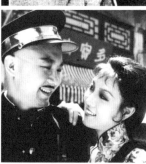

初入邵氏

	1
3	2
5	4

1. 李翰祥命人將 Michael 的落髮過程拍成紀錄片，操刀者除李大導，還包括李菁、姜大衛與金霏。

2. 食住《大軍閥》條水，Michael 跟恬妮合作《醜聞》與《一樂也》，未有突破。

3. 跟狄娜拍《大軍閥》後，李翰祥原定再開《宣統皇帝》，Michael 還答應讓初生兒子出鏡演小宣統，但及後此戲不了了之。

4. 李翰祥隨 Michael 自由發揮，加插一、兩句英文亦照要，「他就是想要我的神采，所以大家會覺得部戲好新鮮。」

5. Michael 以外援姿態空降入邵氏當男主角，獲邵逸夫與方逸華極度禮遇。

嘉禾彈起

	1
3	2

1. Michael 隨朋友探望彌留的爸爸，見睡在病牀的他沒有反應，但手指不停郁郁郁吓，Michael 心想，會不會其實他聽到，但説不出來？就是這一幕，引發出《天才與白痴》。

2. 葡京罕有地於晚上十二時開始清場，讓《鬼馬雙星》拍攝兩晚通宵，連大細都不懂的阿 Sam 作狀玩老虎機。

3. 《鬼馬雙星》第一日開鏡，在舊美麗華酒店的芬蘭浴室取景，「李翰祥帶我去做蒸氣浴與古法按摩，我好鍾意，覺得好多老千都會在這裏。」

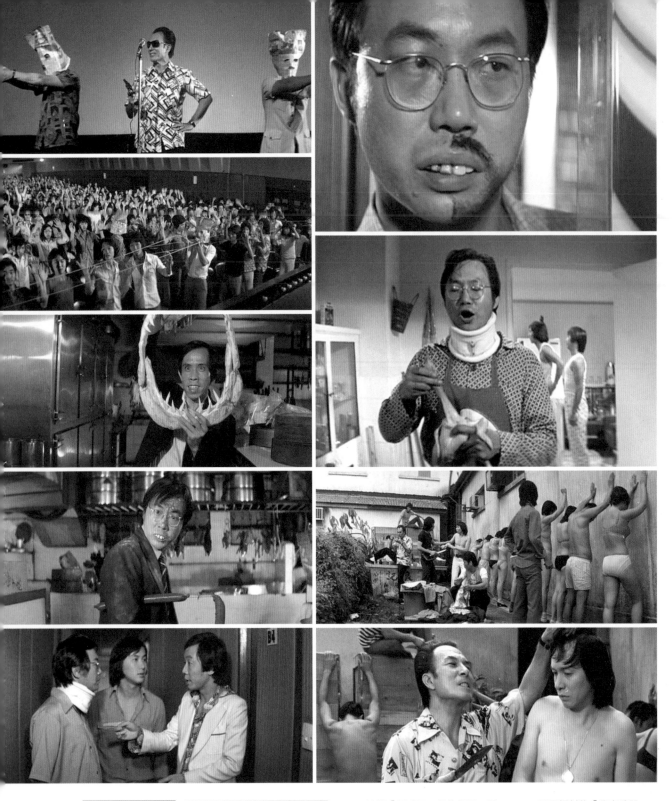

《半斤八両》

5	1
6	
7	2
8	3
9	4

1. 這棚「假哨牙」好使好用，是 Michael 平日攞料的「秘密武器」。

2. Michael 想弄牛奶雞，卻不知阿英扭台，傻更為雞作柔軟體操。

3-4. 石堅持刀恐嚇 Joe Junior 若不脫褲便會剃光他的頭髮，如今 Joe 的頭不剃也光了。

5-6. 石堅糾黨入戲院打劫，全院觀眾乖乖進貢財物，是「酒店行劫」的變奏版。

7-8. 廚房打鬥一幕，道具組弄了假香腸讓 Michael 練打兩個月，「棉花造的，就算扑頭也不會痛。」

9. 名為「許氏三雄」，實則「一門四傑」──許冠武（右）有份客串《半斤八両》，飾演向 Michael 與阿 Sam 推介水琳的別墅負責人。

Michael 盛讚鄒文懷有眼光，「邵氏簽不到李小龍，但鄒文懷看出他的可塑性，只要能賺到錢，他不介意開出更好的條件。」Michael 不正是「李小龍第二」？

跟阿 Sam 傾拍戲方向，Michael 提出想寫一個老闆與夥計鬥法的故事，阿 Sam 聽罷隨口話：「好吖，大家死鍊，半斤八兩！」Michael 按照這個方向編劇，自己演刻薄老闆，阿 Sam 與阿英演夥計，《半斤八兩》首日開畫已大排長龍，錄得破紀錄的四十二萬，總票房超逾八百五十萬。

「當時，我已經開始研究世界市場，喜劇始祖差利卓別靈第一套最受歡迎的片段，就是釣魚釣着一隻皮鞋，沒說過一句對白，但所有觀眾笑到『冧』！」於是，他將「研究結果」實驗在《半斤八兩》，大量加入動作場面，「最初嘉禾好反對，因為我最叻講對白，你室我、我室你，但忽然無晒！」最觸動嘉禾敏感神經，卻也是 Michael 最滿意的場面，就是那幕被列經典的「雞體操」。「由《雙星報喜》開始，觀眾都覺得我好善用錯摸，《半斤八兩》拍完，第一批看的是鄒文懷與幾個嘉禾高層，他們說部戲幾得意，但有些場面太長，尤其是『雞體操』，你揸住隻雞，鍊成十幾分鐘，適可而止啦，知你錯摸咪算數囉！」

諷刺的是，午夜場之後，Michael 接到鄒文懷急 call：「呢一幕你千祈唔好 cut，一啲都唔好 cut！」Michael 嘆謂：「你話電影之難拍，別說你口講無憑，現在拍埋出嚟，音樂效果什麼都

有，你都判斷唔到，仲話要 cut 埋佢，所以邊個敢講真係識電影呢？」好端端弄一道牛奶雞，因何 Michael 會想到搞體操？

「我屋企寫劇本間房，有條罅剛剛面向廚房，那個工人好肥，煮嘢食最鍾意擺個電視機仔在側邊，一路睇一路煮，我諗，咁實會撞板喎！如果會錯意，煮錯了別的東西，那是什麼呢？不如煮隻雞，以為體操……」

他很愛憑觀察「攞料」，甚至會喬裝踩入黑社會不毛之地，「人家認得我，怎樣攞料？我常戴《半斤八兩》那副假哨牙上街，再笠頂帽周圍去。」那天，「哨牙文」跟黑幫中人傾偈，有人見霍英東某親人在酒店擺酒，心生一計：「何需打劫銀行呢？當晚全部都是名流，個個老婆成副身家咁戴去，攞兩枝槍衝入去，警察又無，閂埋房門乜都攞晒！」雖然未有付諸實行，但 Michael 認為邏輯上可以成立，「放進電影，我覺得一定要更誇張，不如響戲院搞集體打劫，成千人逐個逐個搜。」

七七年一月，《半斤八兩》猶在火熱上畫中，元朗大欖涌水塘區發生集體打劫案，部分議員與街坊首長將矛頭指向 Michael，認定賊人是效法電影橋段，當年 Michael 自嘲已成「人民公敵」，但他並不承認電影會有如此厲害的感染力，而且每日打開報章，七成都是打劫新聞，「縱然傳播界有深切的影響力，難道就要斬腳趾避沙蟲，禁拍、禁映動作片，甚至連報紙也要禁登劫案新聞？」

重提舊事，Michael 有不一樣的回應：「當時我會這樣說，是因為社會已經有打劫這回事，我才會被啟發，並不是我啟發班賊去打劫；到幾十年後，你再問同樣的問題，我會答，當一套戲這麼受歡迎，都會有影響！那時候我還沒有意識到，對社會一定有很大的影響力，會不會因而教導觀眾一些負面行為與價值觀呢？所以我要修正，若說完全不關我的事，那是不對的，即使傳媒也要負責任，總之你不想自己子女看到的，都不應該去做。」

在李小龍名揚天下以前，王羽是東南亞最具號召力的武打小生，《獨臂刀》、《金燕子》等戲接連賣座，令邵氏更要將金蛋牢牢綁緊，偏偏他要隨鄒文懷離巢遠飛。

七〇年三月，王羽單方面發出手寫聲明，表示已脫離邵氏，有恃無恐，原來內裏涉及一段偷合約秘史。

許冠傑替許冠文潛入鼠台開夾萬偷合約，為長期受大機構欺壓的小市民吐口烏氣。

自《鬼馬雙星》一炮而紅，阮大勇便成為炙手可熱的電影海報繪畫師，《賣身契》保留固有幽默風格，更將許氏三雄的各自形象活現眼前。

王羽偷約靈機一觸
演文藝片無疾而終

七〇年三月，「百萬小生」王羽發出親筆聲明，表示已脫離邵氏旗下，由此開展歷時數載的官司訴訟；這單轟動一時的大新聞，觸發了許冠文的靈感，八年後拍成《賣身契》。

「《獨臂刀》後，邵氏不讓王羽拍其他公司的戲，他心中忿忿不平，有一天藉口返公司探人，詐諦偷份合約出嚟撕爛佢；我時時覺得大機構喜歡欺負藝人，所以一有機會就要寫出來，本來《賣身契》傾向在電影廠發生，但我比較熟悉電視台環境，結果故事改在這裏發生。」

多年後，王羽接受《明周》訪問，直認兩度潛入邵氏中文秘書室，偷取共百多份合約，然後在太子道家的天台，把一切燒光；合約不翼而飛，邵氏沒吭一句，聰明地以「加人工」為理由，跟所有演員重新簽約。

《賣身契》在港總收接近八百萬，雖未能突破《半斤八両》的票房紀錄，但可喜地在台灣取得五千萬台幣的佳績，證明Michael悉心鑽研、放諸四海皆宜的動作喜劇方程式行得通。「理論唔，但不容易做，又要故事配合呢。」這個時候，有多個進軍荷李活的良機擺在眼前，先有一部跟彼得奧圖與三船敏郎合演的戰爭文藝片，問到美國片商怎麼會找上門來，當年Michael幽默地說：「大概他是『貪』我要得片酬高吧！」實情是他看過劇本，認為三個人的戲分平均，角色也沒有貶低中國人，才願意作出考慮。

結果，Michael沒有如期飛到美國及日本拍攝這部文藝戰爭片，只在八〇年參演嘉禾的國際大片《炮彈飛車》，偕成龍、畢雷諾士、花拉科茜等合作。「我對人生的看法，潛意識是一齣悲劇，人從哪裏來不知、來到世上做什麼又不知、將來

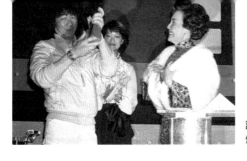

許冠英代 Michael 領第一屆金像獎影帝獎座，
頒獎嘉賓是一代影后陳雲裳。

拒領首屆金像影帝
初拍靚女未見突破

踏入八十年代，許氏兄弟繼續風光，頭炮《摩登保鑣》笑爆春節黃金檔，票房直衝一千七百萬，再創新高峰。「八〇年代，好像不比以往寧靜，整天聽到打劫新聞，隨街都見保鑣車四圍行，感覺這個世界愈來愈不安全，到底該由誰來保護我們呢？想像許冠傑坐在這些鐵甲車，拿着槍保護這個不安全的世界，就此產生了《摩登保鑣》。」

名利雙收，Michael 憑這部戲獲封首屆香港電影金像獎最佳男主角，但他並沒有出席頒獎禮，由胞弟許冠英代領。「我向來對所有獎項，就算奧斯卡，都不表示認同，藝術家不應該拿來比賽，打波不同，五對三就是五對三，我憑什麼贏到周潤發呢？有人話，唔係喎，玩吓啫，咁你夠唔夠膽叫四個總統企響度，『二〇一二年最佳總統就係⋯⋯奧巴馬！』輸咗果三個就樣衰衰落台吖？你話唔得，因為我尊重，啊，總統就可以講尊重，我哋藝人就唔需要尊重？呢個係我哋終身職業，好嚴肅㗎喎，邊個同你玩？」

時移世易，他的看法有所改變，「金像獎的確可以推動電影事業，如果連金像獎都無埋，大家可能連電影這個行業更忽視，若將它視作宣傳工具，我轉為支持。」

《摩登保鑣》的成功，卻揭開了許氏三雄分道揚鑣的序幕，當年 Michael 公開直認，電影大賣讓他心理負擔更重。「由《雙星報喜》開始，這個模式已經行了十年，原則上都是同一套東西，繼續下去都是差不多，橋唔夠勁就沒意思；阿 Sam 好

往哪裏去更加不知，在這個情況之下，是很無奈的，既是如此，用什麼態度去面對人生？當然是盡量 enjoy，咁短時間，幾大都要笑！在這個大前提之下，所有非喜劇片種，我都不拍，連西片也不例外！」

1. 嘉禾野心進軍國際，八一年以《炮彈飛車》作為試金石，出動成龍、許冠文兩大王牌，夥拍羅渣摩亞、畢雷諾士、花科拉茜、小森美戴維斯等大卡士。

2. 兩大華人巨星赴美跟畢雷諾士結片緣，往拉斯維加斯賭場搏殺，成龍與 Michael 卻節節敗退，平均每日共輸二千美元，應了一句「猛虎不及地頭蟲」。

3. 承接《半斤八両》與《賣身契》，《摩登保鑣》也是少說話、多動作，迎合國際市場需要。「一講對白，就有文化差異，盡可能走向視覺效果。」

4. 許氏兄弟喜劇賀歲深入民心，但其實直到《摩登保鑣》，才是他們的春節第一擊。「我拍戲從來不理會檔期，後來發現春節檔咁好，就算垃圾都增加三、四成票房，嘉禾就將《摩登保鑣》、《鐵板燒》都放在新年。」

八一雙響

	1
4	2
	3

尊重我，他謂我可以耐心想想，但我覺得青春可貴，他是靚仔小生，等我開戲，分分鐘一、兩年，浪費光陰，如果有機會的話，我鼓勵他去嘗試。」

半推半就入錄音室
錯將黎明當作愛弟

唔唔過着剛剛，新藝城開出二百萬重酬力邀阿Sam參演《最佳拍檔》，一拍便「開枝散葉」，Michael開始構思自己的新路向，轉向愛情喜劇風，先後跟葉蒨文（《鐵板燒》）與鍾楚紅（《歡樂叮噹》）合作，票房口碑皆未見突破。「以前有阿Sam，女主角一定『俾俾』，現在沒有了他，靚女就要『隊』俾自己，那就變成一個愛情故事，但觀眾並不太接受，舉例《半斤八兩》有四十個笑話，《歡樂叮噹》都有四十個笑話，結果《半斤》那四十個全部都得，要佢笑、真係笑，《叮噹》卻一個都唔笑，你說以許奇文的技術，不過短短幾年時間，怎麼可能由四十個得晒，變成一個都不能？這個正是我要思考檢討的問題。」

從挫敗汲取教訓，八六年，單飛的Michael終於初嘗甜頭，《神探朱古力》賣出二千幾「粒」（萬），他盛讚戲中拍檔梅艷芳：
「第一把聲極靚，完全天后班次，第二舞台表演動作，美得直如芭蕾舞，但凡聲靚、動作好的人，拍戲一定勁，我留意了她很久，一有適合的角色就找她。」初與Michael交手，梅姐有點戰戰兢兢，問：「我應該要正經演戲，抑或像你一樣搞笑？」Michael時刻提醒她：「喜劇是沒有故意搞笑的，只要給你一個情節，有合作就直接去做，如果覺得有喜感，你就演那個喜感出來，不需要故作誇張。」

當時梅姐的唱片監製黎小田也有份客串一角，不斷游說Michael與梅姐合唱一曲，但他堅拒打破自《雙星報喜》以來從不公開高歌的慣例，推卻一次又一次⋯⋯直到梅姐幫口，說在食飯慶功

聽過Michael唱歌，感覺挺不錯，她與小田半推半就，成功拉了Michael入錄音室，秘密為《神探朱古力》灌錄主題曲。「我記得是小田作曲的，唱完後，小田話OK，我話玩吓都唔得，那首歌流不酸了，梅艷芳都話唔怕，玩吓之嘛，我去卡拉OK，都有一首許冠文與梅艷芳合唱的歌叮叮！」前陣子，他還追問小田，當年的錄音母帶還在嗎？「很難說，只能找找。」小田答。

合作愉快，理應陸續有來。Michael一度着手籌備《神探朱古力》續集，八七年九月卻忽然宣布解散工作組，許氏公司與嘉禾結束多年合作關係。當時Michael解釋黎發行等條件有距離，既然台前幕後不乏嘉禾中人，倒不如一拍兩散了。「別人看來好滿足，但我仍然覺得票房唔到、笑料不足，已經有梅艷芳在陣，還欠什麼？我覺得要停吓先，好東西上集已經拍完，而且我從來覺得，第二集是不應該出現的，好明顯就是為錢講掂數，我不會尊重現在這件事！」

在他的演藝生涯裏，唯一掛上「續集」銜頭的作品，是九〇年的《新半斤八兩》。「我想，事隔多年，三兄弟可以再擦出火花，當時我跟陳欣健（他也是《神探朱古力》的導演）經常合作傾偈，我覺得他好入世、好in，不如嘗試再讓他做導演吧，卻沒察覺同一個笑話，我自己諗、自己做就得，換上第二個去拍，一歪就不對勁，不再好笑。」眾所周知，無論導演是谷德昭或唐季禮，成龍作品的靈魂就是成龍，Michael堂堂喜劇之王，難道不可以在現場發聲？「我非常尊重導演，電影用菲林講古仔，由誰人去講？當然由導演去講，講古仔應該一個人去講，兩個人去講，實死！」

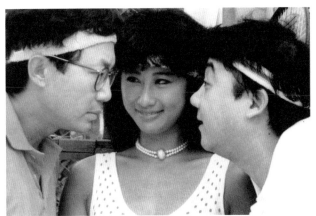

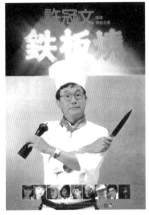

《摩登保鑣》後，Michael 小休兩年多，重新出發開拍《鐵板燒》，在阿 Sam 缺陣之下，Michael 罕有地在銀幕「追女仔」，跟黎小田爭奪葉蒨文。

《鐵板燒》總收一千九百萬，比《摩登保鑣》高出接近二百萬，但基於同年賣座冠軍《最佳拍檔女皇密令》大破二千九百萬，故仍被 Michael 視為「不成功的嘗試」。

在《歡樂叮噹》，Michael 完全扮好人，有違他一貫的刻薄、孤寒、欺負阿英的負面形象。

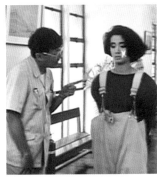

在梅艷芳與黎小田的鼓勵下，Michael 曾秘密灌錄《神探朱古力》主題曲，但因他的堅持，最終歌曲不見天日。

數合作女星，梅艷芳是最能跟 Michael 擦出火花的一個，難怪甫開鏡已先知先覺，預言她是個「成功演員」。

一手摧毀　愛女明星夢

除了梅艷芳，《神探朱古力》另一個帶給 Michael 難忘回憶的「演員」，肯定是她——當年芳齡十歲的愛女許思行！「阿女一心著件靚衫做明星，誰知被老竇一手扼殺了！」

其實，Michael 覺得思行演技不錯，但綜觀全片有點格格不入，為顧全大局，只得狠心將全部戲分剪掉。「我一向不贊成女兒出鏡，第一，不想孩子失去自由；第二，未夠思想根基便去演戲很危險；第三，物質滿足太容易，精神滿足更重要。」他之所以首肯讓女兒演出，也是基於「教育」。「拍完戲後，我寫了一張字條，讓女兒向製片出糧，日薪是十二元八角，她領薪後，我問：『上次買的玩具多少錢？』她答：『三十元。』『三十元要捱幾多日才有呀？』她想了想，說：『捱兩日幾！』」

起初，Michael 覺得自己「教育成功」，沒想到後來導演陳欣健的女兒也來客串，日薪竟有一百二十元！「薪酬被炒高了，女兒可要鬧『工潮』呢！」

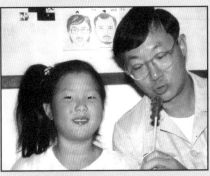

許思行恨出鏡恨到發燒，但客串《神探朱古力》被 Michael 剪掉菲林，上電視一樣不能倖免。「汪明荃來我家訪問，女兒刻意斟茶遞水，可能一心博出鏡，誰知無綫又把她的鏡頭剪去。」

《雞同鴨講》是 Michael 較為滿意的作品,「笑料密度高,故事又夠勁,兼有社會觸覺。」他憑此片贏得拉斯維加斯國際喜劇展最佳男主角。

《雞同鴨講》以傳統燒鴨舖力抗新式炸雞店為題材,今天看來不但未見過時,更緊貼時弊,只是現狀變成本土色彩力抗自由行。

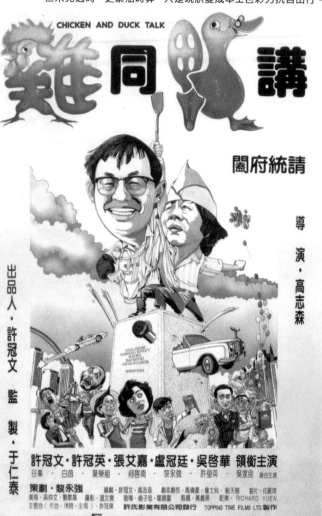

CHICKEN AND DUCK TALK

雞同鴨講

闔府統請

導演・高志森

出品人・許冠文 監製・于仁泰

許冠文・許冠英・張艾嘉・盧冠廷・吳啓華 領銜主演

谷峰・白茵・葉榮祖・何啓南・黎永強・許瑩英・吳家良 聯合主演

策劃・黎永強

許氏影業有限公司發行 TOPPING TIME FILMS LTD. 製作

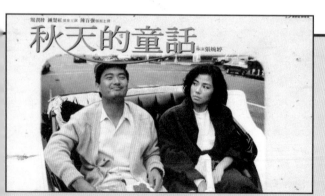

Michael 推掉船頭尺與高進,恰巧兩個角色都落在周潤發手上,令他紅上加紅。

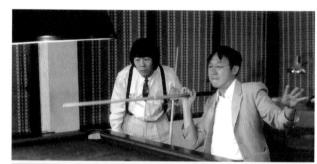

八十年代中國改革開放,Michael 曾往農村發掘新橋段,未有所成之際,高志森便奉上《合家歡》劇本。「當時香港人未必接受許冠文扮內地人,跟我的風格有點格格不入。」

這也是二兄弟的最後一次合作,九二年阿 Sam「光榮引退」,與此同時,Michael 找來當時得令的黎明合演《神算》,正是一心將阿 Sam 的「衣鉢」過繼給 Leon。「電影不能一本天書看到老,黎明是否可以做到阿 Sam 所做到的呢?原來不得,每個人有不同特質,黎明要做回黎明,我拍《神算》時,常覺得如果阿 Sam 還在,合該就是這樣了,但其實黎明都不想有太多阿 Sam 的影子,可惜劇本不是為他度身訂造,要創自己的風格很不容易,後來證實黎明演戲好勁,只是我要懂得利用他拿手的一套,而不是叫他去做阿 Sam 的東西。」

至今,Michael 還在努力克服「一個人的障礙」,矢言假以時日,一定重投影圈。「人老了還要做主角,選擇不多,像活地阿倫,勉強要女主角演自己情婦,睇落唔舒服,好似拖住個女;我正在思考當中,一旦成功了,我便可以公開研究數據,讓大家分享一下。」

《神算》的靚仔不單黎明一個，尚有依然青靚白淨的黃子華，性格演員方剛則演大鱷洪森。

許氏三雄久沒合作，九〇年再開《新半斤八両》，有人問是否九七臨近「標尾會」，Michael 正色道：「我是那種不可以一日不吃魚蛋粉與皮蛋瘦肉粥的人，從沒有想過移民，如果沒有好劇本，寧願餓死也不會拍戲。」

《神算》海報點出黎明的機智與許冠文的戇直，特別一提 Michael 演摸骨神算，角色名字幽了阿 Sam 細仔一默——也是叫做「許懷谷」。

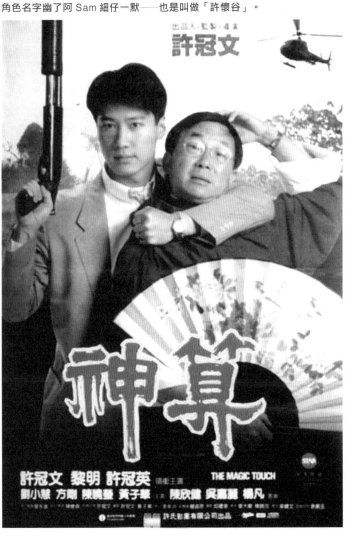

兩大經典擦身而過

九三年，冼杞然籌拍《西楚霸王》，選角擾攘多時，在落實張豐毅之前，劉邦一角曾經斟過尊龍，甚至始料不及的許冠文！「當時，我堅持非喜劇不拍，放走了許多機會。」Michael 笑言：「《秋天的童話》本來找我拍（飾演船頭尺），但我想像不到自己跟一個靚女（鍾楚紅）認真去談情，我覺得好奇怪。」另一記擦身而過，角色恰巧又是落在周潤發手上——「《賭神》我都無拍，記得向華強找我時說：『《賭神》唔搵你，搵邊個？』我話：『《鬼馬雙星》咪拍過賭囉？』他說賭徒不同賭神，但我始終不想重複角色，所以推掉了。」

被 Michael 推出門外的兩部戲，雙雙成為港產經典，他坦言：「《賭神》不算太可惜，《秋天的童話》就這憾一點，如果有時光隧道，我會拍，因為套戲確實好，就算我沒有周潤發演得好，也應該會好。」

星羅雲布・風雲際會

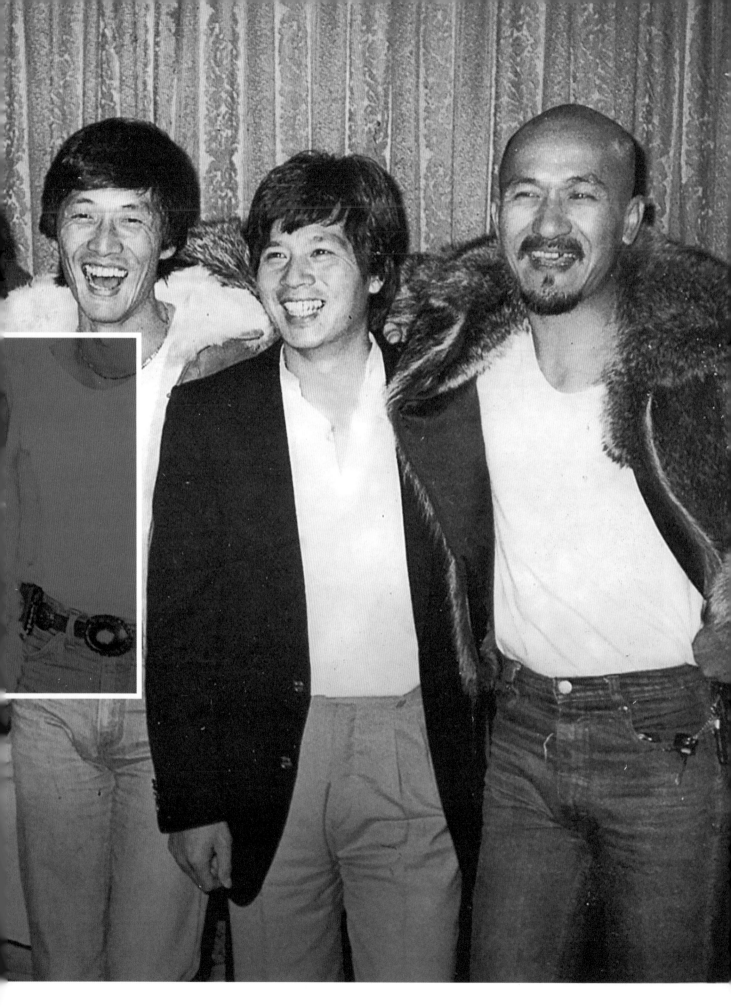

麥嘉解構 新藝城精神

簽許冠傑 自創平衡心理法

香港電影資料館曾舉辦《娛樂智多星——新藝城的光輝歲月》展覽，新藝城三大老闆麥嘉、石天與黃百鳴，聯同「七人小組」核心成員施南生、泰迪羅賓等合體，麥嘉直道：「一定要有個主題，單是想當年我沒興趣，對方做足資料搜集，不斷強調奮鬥房，我被他們『撩起條筋』，新藝城並非一間電影公司咁簡單，是一種文化、精神，白手興家去打倒大公司！」

多年來，無數電影人意圖複製「七人小組」，曾志偉主政「好朋友」期間亦曾照辦煮碗，麥嘉也有以下親身經歷：「我最有資格複製吧，試過叫新人回來，間房裝修靚過以前奮鬥房好多，但那班人默不作聲，個個等大哥開口呀！不像我們以前平起平坐、無分彼此、粗口橫飛，好好玩。」

拋開顧忌坐低講，永遠係，最佳拍檔。

新藝城的奮鬥房，實乃麥嘉位於美孚寓所的書房，資料館嘗試還原，「五人小組」已覺逼狹，齊人或再多老友來訪，後來者便要坐出門口。

定心棒造就權威麥
紳士展現自信本色

新藝城創立初期，橋王、怪傑、管家婆、通天曉、甩繩馬騮一爐共冶，奇哉妙也，人人竟能和平共處，臣服於一個「權威麥」！最多股份不足以解釋一切，麥嘉手執從何而來的定心棒？

「我遇到肯教自己的師傅，他們全是外國人，提供的錦囊好值錢，我將之一套用於電影界，便成為新藝城精神，『權威麥』的封號亦由此而來。」

小時候寫「我的志願」，「電影」從來不是麥嘉的選項，莫說動筆，連動腦也不能。「我們這種貧苦家庭出身的孩子，父母不會懂得培養子女的潛能，我喜歡結他，老竇罵音樂仔永遠無發達，我喜歡畫畫，他又說畫家死後才成名，餓死你呀！總之，萬般皆下品、唯有讀書高，移民到美國仍一片茫然，不知道自己喜歡什麼。」他遵父訓努力讀書，在親戚餐廳的廚房刻苦幹活，半工讀捱了張大學「沙紙」，獲紐約電話公司聘為工程師，理應一世無憂了⋯⋯「打鬼佬工是全世界最舒服的事，但每次見到張支票都會自問：『我就這樣過一輩子嗎？』由此，我開始思考真正想做的是什麼。」

有人對麥嘉說，發達有三大秘笈：「第一勤力，在擂台上起碼贏到一半人；第二誠實、肯蝕底、識做人，剩下那百分廿五一定人見人愛，但毛病是不專一、路數多，若能將所有能量集中於一點，便能超越這些人，無堅不摧。」

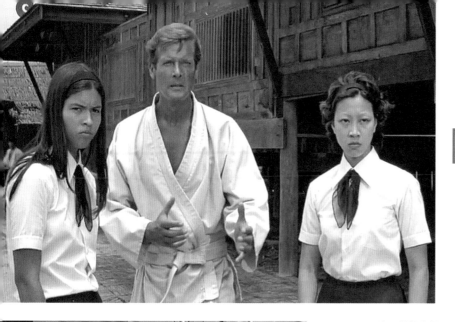

1. 半工讀捱生捱死，換來一頂四方帽，覓得工程師高職，反而叫他反省：「我是否就此過一世？」

2. 羅渣摩亞的氣度與自信，影響了麥嘉的做人作風，新藝城年代眾人稱服。

3. 《金槍客》發現少女元秋（右），她演身懷絕技、勇救占士邦的熱血女學生。

4. 《鐵金剛大戰金槍客》遠赴港澳取景，半島酒店、尖沙咀漢口道等皆被攝入大銀幕。

5. 麥嘉參與拍攝《金針》，認識志同道合的吳耀漢與劉家榮，創立先鋒勇闖影壇。

時維李小龍攻陷全球華人心，功夫熱當時得令，麥嘉往唐人街看戲，愈看愈躍躍欲試：「每個喜歡做娛樂圈的人都會話，我好過佢、叻過佢、靚仔過佢！所以我當時亦覺得，做導演會叻過這班人！」他到夜校學電影，又繼續深造功夫，自以為食正潮流，「我在香港已學過詠春，來到美國再學空手道，李小龍的功夫看來跟我一樣，又是這樣出手、踢腿，剛剛台灣要找類似他靚仔、識打、好身材，對方認為我的高度也吻合，便先飛回香港作準備。」

命運弄人，麥嘉甫返抵家鄉，翌日即傳來驚天動地的震撼大新聞——李小龍暴斃！「電影界變天，我的新戲開拍不成，本來紐約大學已錄取我讀電影碩士，朋友說，不如支持我做導演吧，誰知他的生意失敗了，我被迫流落香港。」這個時候，幾部西片如《鐵金剛大戰金槍客》及《金針》等來港取景，他的英文與電影熱誠正好大派用場。「羅渣摩亞是個紳士，我拿着口煙，他坐在隔鄰，居然主動替我點煙，嚇到我彈起，他反問有何不可？愈是紅的明星，愈有自信，他的風度與內涵，影響了我的風格。」

借錢開戲眼高手低
善意迴避就此攞命

《金槍客》的導演（佳咸美頓）及副導演，更以身教令他一生受用。「導演叫我明天準備十件東西，我衝口而出說：『Impossible!』他說這一行沒有『不可能』，我反駁現在日上三竿，若要拍個月亮，是否不可能？他回應，有錢就有可能，立即搭個佈景，打個月亮出來行不行？所以由現在開始，不准在他面前再說這句話！」另一次，某演員扭計說頭痛，不肯接當日通告，導演見他苦口苦面，問明原委後，即命第一副導演安排，下個場口一刀劈死那顆「扭計骰」！「他要我記着，這一行沒有誰都可以，無錢就唔得！」

美國佬同聲同氣，香港人也是自己友，參與攝製另一部西片《金針》，他結識了吳耀漢與劉家榮，一拍即合。「返美國問阿哥、阿嫂、老友，借了幾千美金回來，創立先鋒，環顧江湖上，劉家良拍功夫片、李翰祥拍清宮片，楚原拍古裝武俠片，剩下什麼路數呢？我很喜歡看喜劇，將功夫加入笑料，我自信有本事拍好這一瓣。」兄弟幫夾手夾腳，麥嘉執導、吳耀漢監製、劉家榮主演，拍出《一枝光棍走天涯》，麥嘉怎麼評價這齣處男作？「當然達不到理想吧！把口講就天下無敵，其實眼高手低！」

倒不是空手而回。《一枝光棍》在台灣取景，種下與洪金寶（三毛）的一段友情，他形容大哥大是「契細佬」。「晚晚食完飯上酒店房，一班男人圍埋玩遊戲，可能三毛覺得我好戇居，我的血液又藏着一股豪氣，當年我都是飛仔、學功夫、同功夫佬格外投契。」以導演正式出道，本已疊埋心水進軍幕後，麥嘉卻被三毛一次惡作劇，意外地拉出鏡頭前。「我做導演時玩過佢，話：『喂，三毛，你點解一啲演員道德都無？！』後來他做導演拍《雜家小子》，叫老麥來客串，拍一日戲就要我剃頭，我不肯，驚個頭又崩又裂，他回敬我，用台山話講『有光頭佬，無賊佬』，想不到觀眾好受落！」好吧，剃頭演保安隊長，用老麥來客串：『你點可以咁無演員道德？』

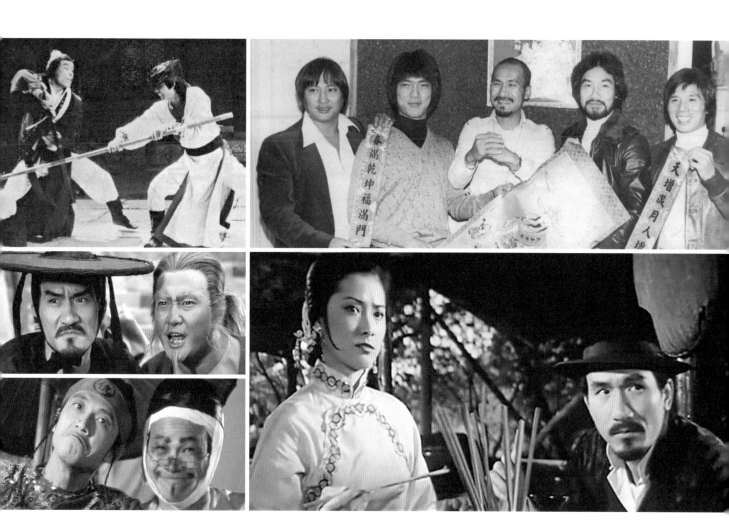

麥嘉的「嘉」、洪金寶的「寶」，串成兩人合組的「嘉寶」，可惜只拍了寥寥兩部，麥嘉又再無奈「漂泊」。「洪金寶要返嘉禾交人，劉家榮又要替邵氏拍戲，剩下我孤魂一個，拍完《搏命單刀奪命槍》，有人介紹雷覺坤先生給我認識，他說想支持我拍戲，當時藝術家對開公司沒有什麼概念，倒不如拉埋石天與黃百鳴，反正他們同是無主孤魂。」他與石天相識已久，黃百鳴則經一位攝影師引薦，「晚上約見，來了兩個年輕人，一個姓黎，另一個是黃百鳴，真正識得寫劇本的是姓黎那位，但黃百鳴勝在任勞任怨，叫他今晚來度橋，即到，度到幾點都沒問題，即使八號風球照樣駕車來，遇着水浸死火動彈不得，又不作聲；相反姓黎那個斤斤計較，樣樣要計錢，別阻人發達，我便說部戲預算不夠，避了他，本來我是善意，但好攞命，他從此在這行消失！」

4 2
5 1
6 3

大紅伏線

1. 執導《搏命單刀奪命槍》，麥嘉曾笑斥三毛「沒演員道德」，風水輪流轉，當三毛開拍《雜家小子》，特意要麥嘉「找數」——為了顧全「演員道德」，麥嘉甘願為一日戲分剃頭，意外埋下《最佳拍檔》大紅的伏線。

2. 三毛湊合好友麥嘉、劉家榮、梁家仁開拍《雜家小子》，一心力捧師弟元彪，起初元彪安於武師生涯耍手擰頭，經大師兄勸說下點頭，開展事業輝煌一頁。

3. 《老虎田雞》是麥嘉極少數有頭髮出鏡的作品，「我要將全世界最荒謬的東西拍出來！」初做老闆，有沒有錢賺？「先鋒沒蝕，嘉寶都賺，只不過洪金寶要返嘉禾而已。」

4. 《一枝光棍走天涯》反應一般，「最初摸住石頭過河，從實戰中不斷學習，天分加上努力，後來贏晒公子哥兒、將軍後代！」麥嘉說。

5. 老友記一同在《搏命單刀奪命槍》鬥戲，他倆更曾是美孚街坊，麥嘉第一次落髮，亦由三毛親手操刀。

6. 拍《搏命》期間，自詡「無主孤魂」的麥嘉，正巧要找拍檔合組公司，「叫石天開工，永遠二話不說，交貨交到十足，黃百鳴也一樣任勞任怨，你說怎能不找他們呢？」

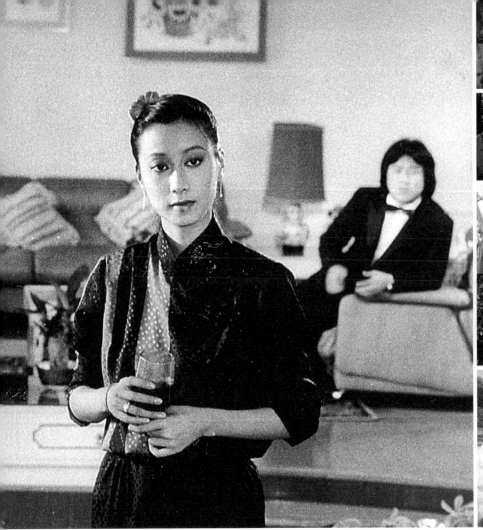

閒話一句改變作風
三顧草廬打動徐克

麥嘉、石天、黃百鳴合組奮鬥公司，主打諧趣功夫片如《新貼錯門神》、《鹹魚翻生》等，其中《瘋狂大老千》獲積弱已久的金公主院線垂青，硬撼嘉禾《師弟出馬》及邵氏《摩登土佬》，票房衝破三百萬，雖敗不辱，銳意擴充片源的院線老闆雷覺坤，提出與「奮鬥三雄」合作，大樹好遮蔭，新藝城遂應運而生，創業作是吳宇森化名吳尚飛執導的《滑稽時代》。

麥嘉憶述：「吳宇森是嘉禾人，經常『欠水』，問人借錢，便替他開部戲吧，什麼題材好呢？當時我們手上已有個《追女仔》劇本，但吳宇森不想拍，他已心中有數要拍差利，那好吧，找石天來演，反正請不到其他演員，個個都有合約在身。」《滑稽時代》進駐八〇年金公主聖誕黃金檔，錄得五百萬賣座佳績，乘勝追擊，石天再來一齣《歡樂神仙窩》，沒料到成為日後新藝城轉走華麗風的轉捩點——「看戲時，我聽到後面有個師奶鬧：『哼，都唔使錢拍嘅，爛身爛世！』我心裏登時冒火，她知道拍這齣戲有多辛苦嗎？小朋友要訓練整整一個月，好難拍！哦，你要靚衫靚景之嘛，好，我就拍《追女仔》，仲要攞車去撞，撞得最多嗰部就係《追女仔》！」

石天篤定是男一號，側邊插科打諢的搞笑表弟呢？真箇得來全不費工夫：「有天在街邊撞到曾志偉，我問：『喂，志偉，做唔做演員、夠唔夠膽做表弟，好重戲喎！』他說好呀，誰知道多年後才發現，原來他一毫子都無收過，我問：『真係無俾到錢你呀？』佢話：『真係無呀！』就幾個月前傾偈先知咋！」雖云重點在於「追女仔」，但有考慮過找靚仔演員嗎？開《追女仔》時，我曾經去過片場找姚靚仔靚女肯替我們拍戲呢？開《追女仔》時，我曾經去過片場找姚煒，她不拍，可能以為這是爛仔公司，賣咗佢都唔知呀！」新藝城看來對銷魂蝕骨的姚煒情有獨鍾，徐克緊接開拍《鬼馬智多星》，

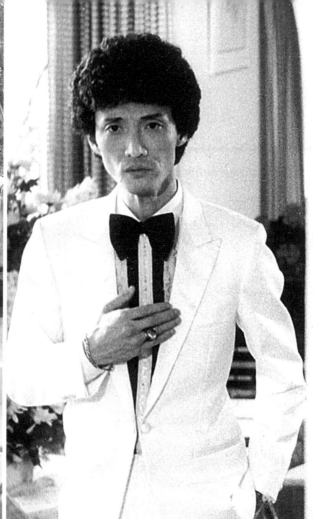

		1
6	5	2
		3
7		4

怒火中燒

1. 在奮鬥出品《鹹魚翻生》，已見曾志偉蹤影，「拍《滑稽時代》早有奮鬥房，志偉不時幫我度橋，又會打個電話傾吓對白，經常講到三更半夜。」麥嘉說。

2. 同是奮鬥年代，《新貼錯門神》擺明借無綫大熱劇集「過橋」，招積仔（黃元申）與牛咁眼（陳國權）由公仔箱跳入大銀幕，繼續鬥戲。

3. 金公主片源不足，八〇年以奮鬥製作的《瘋狂大老千》賀歲，麥嘉、石天、黃百鳴三大老闆施展渾身解數，博得雷覺坤垂青，變身衛星公司新藝城。

4. 吳宇森化名吳尚飛開拍《滑稽時代》，以差利打扮的流浪漢石天，在街邊邂逅賣唱的王秀文，不畏強權、苦中作樂。

5. 新藝城始創，手頭上已有《追女仔》劇本，但吳宇森、徐克不約而同拒導，最終由麥嘉親自落場，石天夥拍表弟曾志偉齊齊追女仔，結尾捨棄刁蠻明星張天愛，情歸窮家女劉藍溪。

6. 《歡樂神仙窩》得來不易，小朋友們需接受一個月歌唱訓練，方能偕石天埋位，無奈被批「爛衫戲」，令麥嘉怒火中燒改走華麗風，間接帶起注重美術指導的潮流。

7. 麥嘉親往片場找姚煒拍《追女仔》，卻換來不屑一顧，新藝城沒記仇，死心不息再嚟她拍《鬼馬智多星》，終能如願。

又起用她演胡太太，「應該是徐克與施南生去找她吧，形象好些，人人都以為我是黑社會，許冠傑（Sam）最初都覺得我是賊！」

徐克經吳宇森引薦，前三部作品《蝶變》《地獄無門》《第一類型危機》，有嚹頭卻欠「水頭」，但自信爆棚的麥嘉一於大無畏，反過來徐克對新藝城興趣不大。「中國歷史只有一個劉備三顧草廬，好少有人願意登門拜訪，我就做得到，去了施南生屋企三次，泰迪羅賓經常話我們好像一間爛仔公司，拍那些民初戲、纈塊膏藥就埋位，難明老徐為什麼會點頭！」毫無疑問，新藝城的確為徐克帶來第一次重大成功，連金馬獎最佳導演亦成囊中物！「我們真的無私，請他拍《追女仔》，他不要，沒問題，替他度另一部戲，度橋時材料豐富到不得了，所產生的化學作用對他幫助很大，眾所周知他天馬行空，我們將他從天空拉回地面，腳踏實地與觀眾接軌。」

回報志偉無酬付出 找張艾嘉錯有錯着

《鬼馬智多星》口碑與票房雙贏，令新藝城其實很單純——令新藝城更雄心萬丈，「傾家蕩產」灌注於《最佳拍檔》，但發迹故事的開端其實很單純——麥嘉要提攜曾志偉！「這個世上沒有免費午餐，志偉經常帶埋飯盒束度橋、演出，一直無酬付出，總有獲回報的一天。」麥嘉笑言，這一天是良心發現：「當時外國有個光頭神探紅，想起自己剃光頭拍《雜家小子》做保安隊長，反應不錯，我覺得也是時候讓志偉爽一下，問他：『你夠不夠膽做導演？我度部《光頭神探》前名）給你，演員由我做埋，汲取《追女仔》的經驗，決定要找個俊男傍住老麥。《追女仔》票房已算不俗（九百多萬），但還是輸給《鐵金剛勇破海龍幫》（千一萬），我條氣唔順，點解中國人唔睇中國片？回去看看007，發覺人家有靚仔、動作，悦目得很，我跟志偉說，《光頭神探》要將《追女仔》式喜劇，加入007式動作，我有佢無，咁我就贏！」

美男首選，是當年仍屬「票房毒藥」的周潤發，麥嘉揚言：「我都夠膽做主角，石天又拍《追女仔》，有什麼好怕？」可惜，發仔因接下另一部《血汗金錢》撞期，「堅離地道」道長徐克居然提議，找如日中天的許冠傑，大家都説「impossible」。他一直在拍許氏兄弟的戲，我們又是新公司，一聽他開那個天文數字（二百萬），擺明就是推搪，請你班人別煩我吧！」《光頭神探》原定只是二、三百萬的製作，麥嘉卻心鬱鬱招攬許冠傑助陣，於是獨創了一招「心理平衡法」：「既然想請許冠傑，就要找理論來支持這個行動，又讓我想通一點，我對一班手足説：『同志們，不若我們換個看法，許冠傑加盟新藝城，就當用五十萬宣傳『新藝城』三個字，再旦傳《最佳拍檔》四個字，又用五十萬，嗱，呢條友值一百萬之嘛，大家係咪舒服好多呢？』果然我一講，大家又確係舒服晒！」

巨星入「城」，阿 Sam 對麥嘉很有戒心，相處下來，才逐漸放下成見。「因為我好尊重他，懂得凡事替對方着想，有時阿 Sam 話遲到少少，沒問題，一切都是小事，令他感覺毫無壓力，愈玩愈開心。」最有壓力的，應該是當阿 Sam 替身的柯受良，駕電單車從尖沙咀中心破窗而出那一幕吧！「這個完全是志偉的功勞，換上我未必拍得出，我心好軟，人家有老婆仔女，萬一有意外怎麼辦？只要對方一皺眉頭，我便會説別拍了，志偉卻不一樣，只有他做得到。」起用張艾嘉演差婆，又是另一個錯有錯着，「那時葉德嫻好惡（她剛憑劇集《雙葉蝴蝶》的差婆角色獲好評），石天負責聯絡，她全不理會，找誰好呢？石天提議找張艾嘉，立即來，但她之前明明在演林黛玉！」麥嘉卡卡笑：「所以話，行起運上嚟，亂嚟都啱！」

勝在夠膽

1. 開鏡前，曾志偉、許冠傑、張艾嘉、麥嘉、黃百鳴聚首一堂，尚未「落髮」的張艾嘉仍一臉嬌柔，沒想到能演活搞笑又惡死的差婆，「我哋拍咩戲、搵咩人都夠膽，你哋邊打得贏呢班人？」麥嘉豪語。

2-3. 許冠傑與張艾嘉都是麥嘉的「最佳拍檔」，戲中光頭神探 Albert Au 的台山話，由著名播音員金貴所配。「拍《雜家小子》，我在現場用台山話説了幾句，好有反應，這次找來正宗台山人配音，但效果麻麻，有人提議找金貴，好好聽，不用我了。」

4. 新藝城初期採集體負責制，志偉做導演固然夠「爽」，麥嘉、徐克、張艾嘉亦可隨時加入意見，集思廣益、自然出色。

5. 飛車穿越玻璃窗一幕，麥嘉將功勞盡歸志偉與小黑。

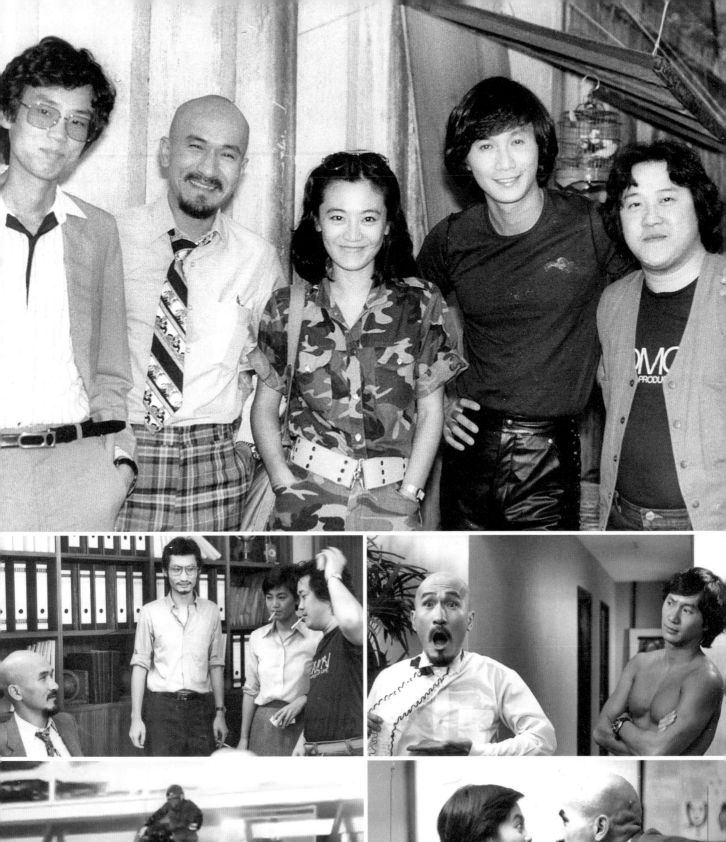

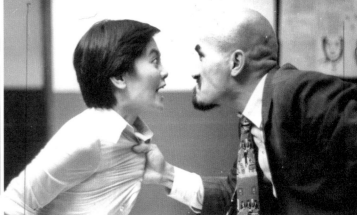

光頭神探與差婆鬥氣，是《最佳拍檔》亮點之一，續集《大顯神通》再斬四兩，張艾嘉坦言：「最初我幾乎推掉這個惡女人角色但反覆考慮終於答應了，沒辦法，自己實在喜歡演戲。」

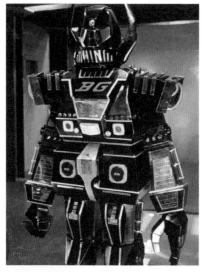

為取悅年輕觀眾加入鐵甲人，這個黑霸王由日本東寶特技組花兩個月時間製成，心口裝有跑道可射出火箭。

機關算盡不如天算
壓力大個個避度橋

單從帳面票房論英雄，《最佳拍檔》系列排名依次為第三集《女皇密令》（二千九百多萬）、第四集《千里救差婆》（二千七百多萬）、第一集（二千六百多萬）、第二集《大顯神通》（二千三百多萬）及第五集《新最佳拍檔》（二千萬），但若論入場人次，第一集的最高紀錄保持三十多年仍未被破，以八二年平均十二元一張戲票計，《最佳拍檔》足足吸納二百一十七萬觀眾捧場！

想當初周潤發辭演，改以二百萬重酬打動許冠傑；到石天想到起用「林黛玉」張艾嘉演差婆，連串誤打誤撞撞出驚喜，但當新藝城企圖複製成功方程式，卻換來人算不如天算，麥嘉坦認：

「第一集調查發現很多年輕人入場，想到當時流行玩具、超人，於是加隻鐵甲人落去（《最佳拍檔大顯神通》），然後又話好鍾意看我和張艾嘉鬥戲，以為一加一等於二，點知唔掂呀！年輕人說，整部戲最討厭的就是那隻鐵甲人，原來觀眾的口味好感性，計唔到㗎！」

有評論指，第三集《女皇密令》之能收復失地，全因新藝城一再善於把玩方程式，在麥嘉口中卻是恰恰相反：「徐克接手，

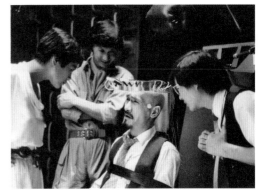

《大顯神通》反應稍遜，徐克決定不理任何方程式，以007西片拍法炮製第三集《女皇密令》，成為系列票房最高的一部。

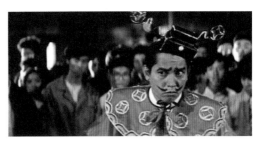

一聽《最佳拍檔》個個聞風喪膽，無人願意埋位度橋，八五年春節改以如日中天的譚詠麟上陣扮財神，《恭喜發財》卻未能「發大財」，翌年又回歸「最佳拍檔」的懷抱。

他拋開所有方程式，不再遷就年輕人，當正007西片去拍，總之好看就算，果然電影很成功，不但香港票房好，施南生在外埠亦賣得好好。」既然強力反彈，何以八五年突告煞停，改派譚詠麟、林子祥、石天合演的《恭喜發財》賀歲？麥嘉擺出一副「你佔我想嘅咩」的無奈相：「拍完第三集，轉眼又近農曆年，打電話找人來度橋，對方問度什麼，一聽到是《最佳拍檔》，沒人肯來，壓力大呀！來來去去都是King Kong、光頭佬、差婆，大家都怕晒！」

老闆小丑角色混淆
六百萬片酬沒收足

《恭喜發財》未能「發大財」，為求穩陣，「最佳拍檔」又要出山，「雖已事隔兩年，說起這個系列，大家依然一講就頭痛，第四集只得一、兩個人肯回來度，其他人不願埋班。」禍不單行，八五年底阿Sam遠赴尼泊爾拍《衛斯理傳奇》不幸罹患高山症，打亂了陣腳，本屬友情客串的張艾嘉，唯有捱義氣撐住局面，麥嘉嘆口氣：「聽到阿Sam病了，當然好擔心，回港時還是昏昏沉沉，以他的病況，很多人說應該已經傻了、救唔返，能

《最佳拍檔》贏到開巷，續集《最佳拍檔大顯神通》自然榮陞八三年賀歲擂台躉，為增強聲勢，新藝城推出「超值特刊」，貫徹「食腦」原則，請來林子祥專訪許冠傑，阿Sam直言最初對新藝城有戒心：「驚住俾人利用，主要係protect，但係留意佢哋工作，覺得佢哋好誠懇，對友情睇得好重；我自己細個好窮，住蘇屋邨，我鍾意大眾化嘅嘢，同新藝城一齊好relax！」阿Lam又抵死地問：「你好鍾意著fur㗎？」阿Sam直言：「我好怕凍，唯一fur最保暖，給我好安全感覺。」

在《最佳拍檔》慶功宴上，導演曾志偉當眾高歌一曲《無奈》，原唱者徐小鳳應邀前來「觀摩」，特刊內輯錄兩人的對話，志偉說選唱《無奈》，原來是阿Sam的主意，「而家去到邊度啲人叫我唱歌，梗係大聲叫《無奈》啦，所以而家公司貼晒大字報叫我做『無奈僧』，唔係曾志偉個『曾』。」小鳳姐轉數好快：「咁我係咩？『無奈尼（尼姑）』？」惹來哄堂大笑。

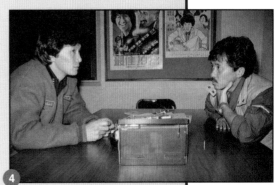

1. 新藝城高手林立，《大顯神通》特刊網羅多篇獨家猛稿，可讀性極高。

2. 阿Sam偕新藝城「福祿壽」拜年，自言穿皮草能帶來安全。

3. 志偉在《最佳拍檔》慶功宴當着原唱者面前高唱《無奈》，小鳳姐笑言他唱起來沒人同情，「有人話我唱《無奈》好呀，一唱我條眉好似十字咁呀！」志偉說。

4. 兩大隱世巨星碰頭，阿Lam問到所付出的代價，阿Sam說最懷念是跟樂隊一同表演的日子。

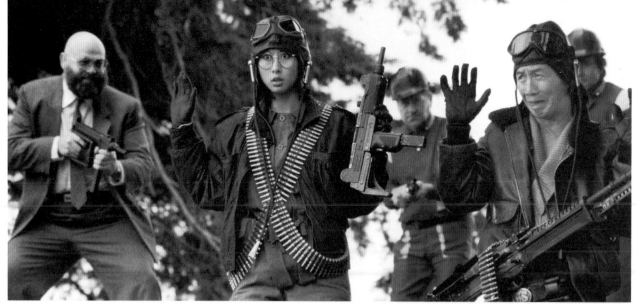

打亂部署

1

1. 《千里救差婆》改由林嶺東操刀，加入葉蒨文演科學家之女莎莉，跟阿 Sam 演的 King Kong 大逃亡，八六年春節收二千七百多萬，位居新藝城歷年作品總票房第七。

2

2. 阿 Sam 在尼泊爾拍《衛斯理傳奇》染上高山症，打亂了《千里救差婆》的部署，本屬客串的張艾嘉唯有頂硬上，跟麥嘉、光頭仔（王嘉明）為新藝城「搏命」。

3

3. 事隔三年再拍第五集《新最佳拍檔》，張國榮與利智都是新臉孔，圍繞兵馬俑失竊大造文章，票房僅過二千萬，創同系列新低。

工，當大家是自己人，叫他們一定要賺錢，而且千萬不要賭！」

「多年前，邵氏曾想請我做一部戲的導演，我問有幾多錢呢？對方話，大概有五百元左右，我話難怪人家說邵氏好刻薄，分分鐘會餓死人！看到很多電影人晚年淒倒，我發誓一定不可以待薄員

直言，向來將賺錢概念引入新藝城，呼籲員工「有錢趁嫩搵」。

已！徐克自組電影工作室，有錢賺便去馬，有何大不了？」他便演吧，百鳴説打擊士氣，我覺得有什麼打擊不打擊，拍部戲而做人哲學，合理解釋整件事：「志偉問我演不演，純粹幫老友，鳴形容消息一出，新藝城內部士氣大受打擊，麥 sir 卻另有一套

權威麥處事果斷，八六年參演嘉禾發行的《最佳福星》，黃百

出去就卡卡卡，大家都笑得好開心。」無非為了歡樂，他們來到這裏，一定想看開心的小丑，於是我一沒有人的身家比我厚，為什麼我仍要做小丑？後來想通了，看戲份與觀眾見面，抑或做回小丑逗人發笑？環顧在場所有人，相信亂起來，帶住矛盾去登台。「心態有點不平衡，究竟我應以老闆身司視如上賓看待，尤其對老闆麥嘉極盡禮遇，令他的思緒雲時混康復真是神蹟！」《千里救差婆》一眾主角飛新加坡宣傳，發行公

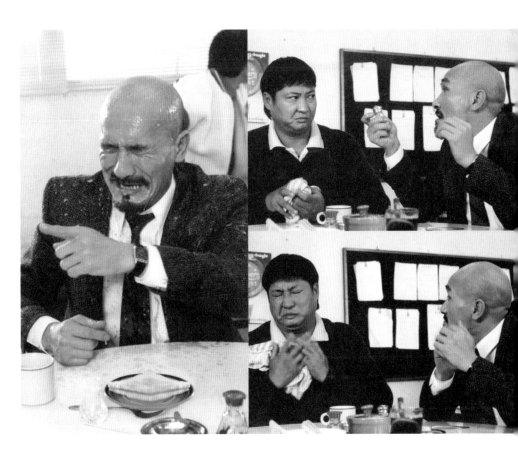

2 / 3 / 4 / 1

愁雲慘霧

1. 聞悉麥嘉替嘉禾拍《最佳福星》，黃百鳴形容公司一片愁雲慘霧，但麥sir認為只是幫朋友拍齣戲，沒有大不了。

2. 高志森在《開心鬼》初執導演筒立即成功，再拍《聖誕快樂》、《開心鬼放暑假》繼續賣座，德寶以每部一百萬重金撬人，麥sir成人之美。

3. 麥sir形容，《聖誕快樂》拍出來的效果，較度橋時預計更加出色：「行緊運，劇本好、演員又好，現場氣氛將演員的潛能激發出來，令這齣戲氣度較度橋時更加分。」

4. 後期新藝城採分紅制，劉家良執導《老虎出更》可分得三十七個巴仙，香港二千七百多萬再加其他賣埠收益，麥sir形容劉師傅「發到豬頭」。

之所以當年德寶施以銀彈攻勢搶人，新藝城任由高志森、羅美薇、李麗珍等離巢，除了自信爆棚，也是源於麥sir這套牢不可破的思想，身體力行地不斷實踐——「高志森拍完《聖誕快樂》，德寶出重酬斟他跳槽，他走入書房跟我說：『麥sir，對不起……』我直接問：『人家給你多少錢？』他答：『德寶給我每部一百萬，看看公司能不能出同樣的價錢……』我當下叫他快去，有錢即刻要賺，當時他在新藝城，還不過十幾萬一部，他肯入來跟我說，已存有感恩之心了。」當新藝城急速膨脹，開戲量大增，對待前輩導演，麥sir也絕無鬆手：「後來採取分紅制，只要電影賣座，三十七個巴仙的分紅會歸他（她）所有，所以劉家良拍《老虎出更》（票房二千七百多萬），發到豬頭咁，否則翁靜晶怎會當正我們是恩人？」

傳聞麥嘉拍《最佳福星》，片酬高達六百萬，他點點頭，同時澄清：「對方只付了第一期支票，幾日後就拍完，我並沒有收足。」這件事成為三大老闆實行分組賽的導火線，「我沒所謂，最主要的出發點，始終都是為了賺錢，若干年後你儲到一筆，自自然然會感激我，反而掛住個虛銜，只管說彼此是新藝城的好兄弟，一點意義也沒有！」

自揭四大禁忌題材
林嶺東賣橋出絕招

新藝城實行分組賽後，三大老闆各有所好，麥嘉明顯情傾林嶺東，創出一代「風雲」(《龍虎風雲》《監獄風雲》及《學校風雲》)系列，也可說是他的愛將乎？麥sir搖搖頭：「不能說他的戲我一定『認頭』，有一天我坐在公司，他忽然撞入我間房，說要拍一部激情的愛情故事，講述兩母女同時爭一個美男子，我大喝一聲『癲線』，他便無奈地離開。」面對導演不斷賣橋，最終拍板或撞板，麥sir坦言只能靠直覺判斷：「通常導演來sell橋，我要他講二個理由，為什麼觀眾會看這部戲，一旦對方吞吞吐吐，我便會叫他想好再來過。」

麥sir有四大禁忌題材，任憑導演說個天花亂墜，也徒然落得枉賣脣舌的敗走收場：「有些戲絕對不能拍，第一是體育片，之前《飛躍羚羊》(袁潔瑩、黎姿、紀政等合演)已交了學費；第二是同志片，我個人不喜歡；第三是包含侮辱中國、顛倒倫理的內容；第四是歌舞片，很難拍，唱廣東抑或國語歌？演員又要不要全部能歌善舞？不愛看跳舞的人不會看，加上男人跳舞扭扭擰擰，部分觀眾亦未能接受。」

連番硬銷無法「硬上弓」，失意的林嶺東出絕招——男人的眼淚！「有次，阿東滿腔熱淚跟我說：『麥sir，如果這條橋依然不行，我就不幹這行了！』嘩，去到咁盡，我回他說：『阿東，為了你和我的交情，下條橋不用再說了，你就直接開吧，留在公司別再多想！』這時，變成兩個齊齊熱淚盈眶！」麥sir這麼一說，反而激起阿東的奮鬥心，積極度橋下，兩星期後再敲房門，「阿東依起棚牙同我講，這條橋我一定鍾意，我又依起棚牙、好開心在聽着，他說香港犯人坐監原來好得意，我即刻話好正、實賣錢，因為我未坐過、好想知！不過，寫劇本至為重要，他找了大佬(南燕)執筆，他剛剛坐完宗監，一定掂啦！好的電影，就是需要自己切身感受過，才能寫得有血有肉。」看到林氏兄弟找來的大咪(何家駒)、傻標(黃光亮)、大傻(成奎安)、盲蛇(吳志雄)等，他內心暗暗叫絕：「個個幾乎不似人形、個樣幾恐怖，但真的切合角色。」

九本度橋法保質素
剪戲改對白惹不滿

林嶺東出身無綫藝訓班，七八年轉投佳視，閉台後赴加拿大深造電影課程，回港後在新藝城打躉，因《陰陽錯》開拍途中撤換梁普智，阿東冷手執個熱煎堆，獲得第一次執導電影的寶貴機會。「喜劇好講對白，偏偏梁普智是鬼佬，看劇本已要翻譯，演員埋位演完後望着他，他反問：『好笑咩？下個鏡頭點拍呀？』這樣拍下去，怎麼辦？之前徐克介紹有條友仔自加拿大回來，或許會是好導演，叫他返公司傾偈，後來《陰陽錯》想換導演，老徐問敢不敢用這個新仔，我咁好鬼狼，有乜唔敢？』臨危授命，林嶺東看完劇本後，坦言不懂處理喜劇場面，「不怕，可以由我和高志森去拍，所以不難發現《陰陽錯》有兩種風格，淒美激情的部分，就由林嶺東負責。」

麥sir嚴格監控作品質素，最為人津津樂道的是，自創一套「九本度橋法」，將一齣戲大致分成九本，每本以不同顏色筆代表笑料、動作、悲情等元素，絕不容許冷場出現。「這是源於部分戲拍完後超過長，剪掉一些卻不連戲，好痛苦，為什麼不預早計劃呢？片子過長的話，戲院更加討厭，將菲林調快格，好像卡通片，根本就是自己毀滅自己行業！有時甚至折墮到明明十本戲，硬生生不影第九本，這樣絕不會有好品質，所以不如自己控制，未開機前已預知長度，更知道哪場好不好看。」

面對強勢的領導、導演變成執行角色，主要將紙上談兵化作製成品，遇上失控又堅持自我的大師，麥sir定必手起刀落，殺無赦！「點解好多人在背後唱我？因為品質控制由我做，拍完剪片都由我做，試過剪到個導演反晒臉，但他剪完初版，我真的不過，才能寫得有血有肉。」看到林氏兄弟找來的大咪(何家駒)、

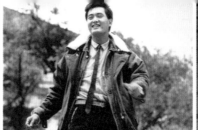

3	2	1
5		
6	4	

大殺四方

1. 外號「飛躍羚羊」的紀政首度來港拍戲，跟羅明珠、陳加玲、袁潔瑩及柏安妮結片緣，五十萬片酬全數捐給希望基金會。

2. 《龍虎風雲》故事脫胎自一單錶行劫案，卡士本由周潤發、李修賢配鍾楚紅，但新藝城嫌紅姑片酬太貴，編劇沈西城想到在無綫常演風塵女子的吳家麗；同年發哥三路興兵角逐金像獎影帝，結果高秋擊倒船頭尺（《秋天的童話》）與阿正（《監獄風雲》）封王。

3. 《龍虎風雲》開拍前，林嶺東已有大半年坐冷板凳，窮途末路下一片大翻身，先奪金像獎最佳導演，再憑《監獄風雲》名利雙收。

4. 慘遭麥sir連番「彈橋」，林嶺東心灰到有意轉行，幸得老闆誠意挽留，復得剛出獄的兄長南燕啟發，開拍《監獄風雲》大殺四方。

5. 何家駒曾在影舞者當過發哥的經理人，轉戰幕前在《監獄風雲》與發哥再聚，並憑大咪一角走紅，成為圈中赫赫有名的「惡人」，一五年不幸因病辭世。

6. 《學校風雲》以黑社會入侵學校為題，林嶺東拍得張力驚人、火氣十足，李麗蕊獲金像獎最佳女配角。

友說吳宇森好不滿，但我沒有向他解釋過，亦甚少見面。」

純，由頭到尾只是希望兄弟發達！」他可曾當面解釋？「我聽朋友說吳宇森好不滿，但我沒有向他解釋過，亦甚少見面。」

人吐苦水，說我們將他充軍去台灣，這完全是錯的，我對得住天地良心，充軍需要成本，何況我們哪有資格將他充軍？我們好單純，由頭到尾只是希望兄弟發達！」他可曾當面解釋？「我聽朋友說

看，老徐說可以，承諾會一直「睇住」。「後來我聽聞吳宇森向

均不賣座。」吳宇森銳意回流開拍《英雄本色》，麥sir問徐克怎

阿頭，他說有興趣過去，可惜拍的戲（《笑匠》及《兩隻老虎》）

不開心，心想他的老婆外家在台灣，反正新藝城台灣分部又需要

禾有約，拍完《滑稽時代》要回去交差，後來聞說他在嘉禾幹得

吳宇森來我家吃飯、打牌，好老友自然叫他來拍戲，但因為與嘉

美孚街坊，他的太太香港、台灣兩邊飛（吳太牛春龍是台灣人），是

被硬砌的生豬肉還是鯁唔落——「吳宇森以前住在我家附近，是

他從不懼做「醜人」，而且做得好自然，但即使有幾硬淨，

賣座，但內心始終不會舒服，他（劉家良）是大師嘛！」

還不是賣錢？！」他說的是哪齣戲？「《老虎出更》，雖然電影很

潤發重新配音，連發仔都話：『最初不是這樣，好正喎！』結果

明白在說什麼，拿拿聲叫剪接師找出毛片，改掉整場對白，請周

許冠文索價六百萬
人山人海如夢初醒

新藝城憑《最佳拍檔》省靚招牌，繼後幾年無往而不利，既與許冠傑關係友好，將許冠文從嘉禾一併撬走，兄弟幫另起爐灶亦屬順理成章，但偏偏一直只聞樓梯響，麥嘉首度剖白：「我們的確好想許冠文加盟，但他一來便獅子開大口，理由是自己脫離嘉禾首度外闖，所以一定要加錢！」加到幾多？「六百萬（每部）！」記憶猶新，新藝城曾以天價二百萬打動阿Sam，大手筆本來就是公司作風，加上日益財雄勢大，「六百萬」又怎會難倒三個諸葛亮？

麥sir搖搖頭：「計唔掂條數，而且會破壞規矩，許冠傑話：『你俾六百萬我大佬，咁我係咪值一千萬呀？』周潤發已經是最頂級，才不過二百萬而已，這不是定位，而是樣辦，要講得通自己，假如以六百萬簽許冠文回來，接着要開《最佳拍檔》系列，許冠傑應該收多少？為什麼大佬收六百萬，他依然只得二百萬？」阿Sam一直沒加片酬？「阿Sam個人好明白事理，第一部其實是天文數字，他自知太過分，所以之後只加了全世界分紅，片酬一直沒再加。」

紙醉金迷，迷醉於勝利之中，有段時間新藝城花錢如流水，鮑參翅肚、瘋狂抽獎，總之無寶不落。「不懂計數，五萬元一枚金幣，隨隨便便就送出去，我們好公正，不會造馬益自己友，全部外人抽到。」直至有一天，麥sir方如夢初醒——「回公司，看到人山人海，心想，何以這麼多人？打電話去會計部，問問公司每個月開銷幾多？答案是五十萬，嘩！」腦筋異常靈活的「腦細」，居然不知道公司有幾多人上班？「我是拍戲的，不是生意佬！知道開支這麼大，我立即天天打電話，『曳』契爺咁『曳』，希望導演多開戲，變成我被動人家主動，怎麼可能套套都是好戲呢？有些戲真的會蝕錢！」

解釋鬼才何以難頂
理解星爺人望高處

八九年，麥sir另覓新辦公室，又將注意力投放地產生意，新藝城已漸步向末路。「我和石天去日本傾生意，到了銀座，剛剛興起打小蜜蜂（電子遊戲機），個個打到好興奮，我話怪不得日本電影死晒啦，原來咁多娛樂可以代替電影！當遊戲機殺到台灣，電影又陷於死寂，回港後我跟老石說，電影好快會死！我立即想到轉行，又豈會留戀新藝城這三個字？」九一年，仍持有周星馳片約的李修賢，撮合星仔與麥sir合作《情聖》，前輩欣然接受挑戰：「我和周星馳喝過一次咖啡，當做資料搜集，大家都是拍喜劇，明白構思喜劇好難，不由你不承認，星仔的確是天才，當時他與觀眾好接近，脈搏亦幾乎同步，我好坦白對他說，假如這部戲全部由他話事，部戲度唔到，相反我揸fit亦一樣，但我知道寧買當頭起，我並非技不如人，以我的經驗，我必有一技之長，只不過現在輪到他威，一個人正在行運，做什麼都對，所以這部主要由星仔度劇本，李力持去拍！」

都說與星爺合作難登天，昔日的星仔又如何？「為什麼你會覺得一個鬼才難頂呢？因為外人不了解他，站在對立場完全可以理解，舉個例，有一個演員以前與他是死黨，如今星仔紅了，新戲預他一個角色，是不是感覺自己身份地位高很多？問題是，個個都尊稱星仔作『大哥』，忽然被人叫花名，是不是很礙耳？正如劉邦、朱元璋登位後殺羣臣一樣，這個喊『星仔』的人，便要拍場戲喊幾十次，但攝影機沒裝菲林！」

一片之交淡如水，麥sir直言與星仔沒溝通，但至少做到互相尊重、合情合理。「因為大家都知道，將來不會再有合作，你不需要我，我亦不需要你，這部戲的他也沒有太多表演機會，片約是星仔未紅前與修哥簽的，沒加薪水，利益不大，純粹還片債，

合情合理

1
3

1. 拍完《霹靂先鋒》，李修賢自感與星仔難以溝通，寧找麥嘉「應付」他，故《情聖》由萬能及新藝城聯合出品。

2. 在《情聖》與周星馳合作，麥 sir 形容為「合情合理」，「往後看他的發展，這個年輕人值得尊重，這麼紅，應該一年拍三部戲，他卻起碼三年拍一部，有沒有搶錢呀？而且他不愛拍續集，正如以前《追女仔》，我大把橋，哪用拍續集？」

3. 《他來自江湖》合作愉快，星仔與李力持衝出公仔箱，《情聖》起用舊拍檔毛舜筠、吳君如與恬妞，加上話題人物葉子楣，為免暴殄天物，同場加映星仔用荷包蛋「打茅波」挑戰波霸。

麥嘉與許冠傑私交甚篤，偕葉蒨文、黃百鳴、光頭仔王嘉明為《最佳拍檔之千里救差婆》往星馬宣傳，許父（許世昌）、許冠文與許思行亦順道一起旅遊，不過公私分明，新藝城要爭取與喜劇之王合作，殊不容易。

心照啦！」修哥一手帶星仔闖影壇，惟至今不相往還，每次提起星仔，修哥例必着燈，麥 sir 清心直説：「修哥沒錯，人一定有感情、有火，當全世界沒人看得起你，唯一賞識你是他，到他紅了就扭計；但若換上我是星仔，一樣會這樣做，人望高處嘛！唯一預計以外的是，我估不到他在國內可以那麼勁，盜版那麼厲害，我以為已經沒人看電影！」

田雞星爺奇緣廿五年

揭穿巨星的弱點

周星馳與田啟文（田雞）結緣超逾三十載，回望這一段奇逢，田雞滿有所感：「人有時不要太順境，對任何事存在一份危機感，否則不會真正知道世途險惡；我慶幸一早面對失敗，明白幸福並非必然，要保持一個心態，不斷要求自己、做好自己。」

多年來，田雞以湊掂星爺這個銀河系無敵高難度動作馳名圈中，人稱「得力助手」的背後，他聽盡許多尖酸的嘲弄。

「一路話我擦鞋擦得好，但如果擦鞋擦到我咁好，都唔係咁容易！離開星輝，我沒有丟他的架，也沒想過吃回頭草，口講無憑，最好用成績證明一切。」

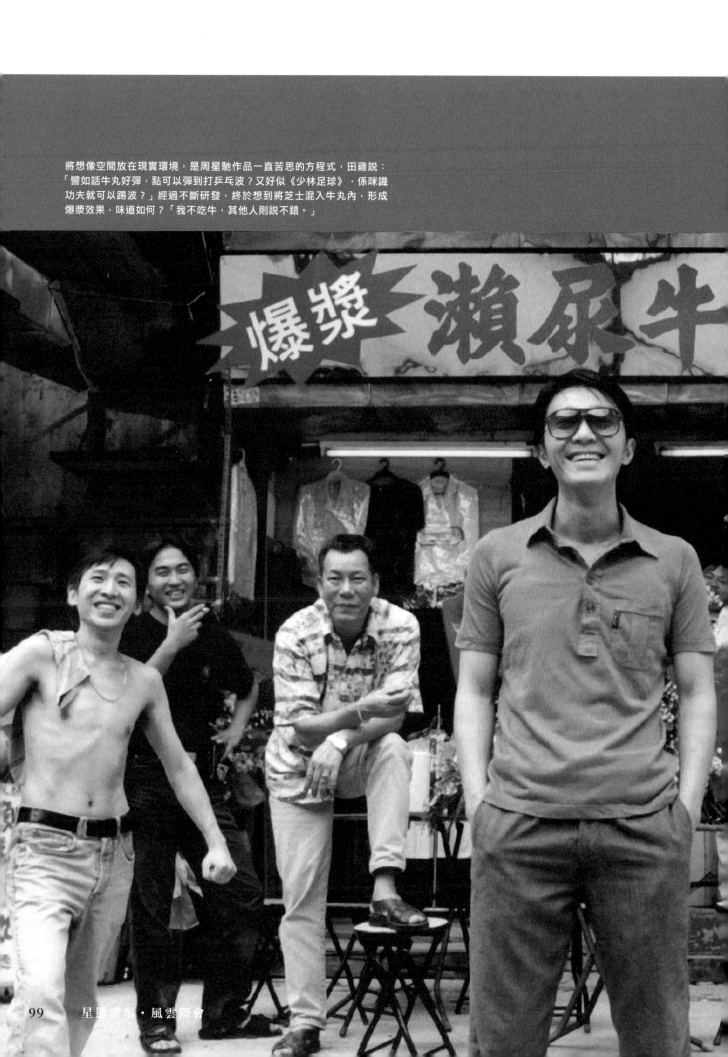

將想像空間放在現實環境，是周星馳作品一直苦思的方程式，田雞說：「譬如話牛丸好彈，點可以彈到打乒乓波？又好似《少林足球》，係咪識功夫就可以踢波？」經過不斷研發，終於想到將芝士混入牛丸內，形成爆漿效果，味道如何？「我不吃牛，其他人則說不錯。」

城市哀歌

1. 受井莉於《五毒天羅》的俠女精神所打動，田雞對影圈十分嚮往，機緣巧合下果然美夢成真；近年電影推出 DVD，他第一時間收藏，仍看得眉色舞。

2. 為養家去酒樓拉腸粉，下班後仍不忘往夜校進修，「始終自覺知識有限，想學多點東西。」

3. 曾在酒樓打工的經驗，為田雞帶來第一個拿手角色──侍應生，七九年在麗的劇集《奇女子》「侍候」李影與林國雄。

4. 八一年，羅卓瑤替港台執導《城市故事》單元〈少年與老人〉，選中田雞演主角智障青年阿成，跟王伯（張石庵）合演一闋悲情的城市哀歌。

5. 入木三分，田雞再於單慧珠執導的《忌廉溝鮮奶》化身白板，在天星碼頭賣香口膠，竟然真的有人幫襯，「幾開心，心想第時無嘢撈，可以賣香口膠。」

6-7. 八三年曾簽約港台，但容許田雞拍電影，甚至亮相其他電視台，「總之以港台通告優先，這段時間我主力拍電影，反而甚少在無綫開工。」少歸少，在《天降財神》與《香港 83》，仍可發現他的蹤影。

初到永盛上班，田雞跟星爺曾打個照面，「以前舊樓有兩個單位，通常一部戲一班人度橋，出入入有見過，拍《武狀元》時不知他的脾性，聽聞不是那麼容易，但我純粹用工作方向考慮，叫我做就做。」

通天長散收入和味
竭力搭建雙贏橋樑

田雞出身貧苦家庭，五兄弟姊妹排行最大，未讀完中三便去酒樓弄點心養母。做事勤快獲提升為拉腸粉師傅，月薪九百較做洗熨的田父收入更高，但他堅拒做一條沒有夢想的鹹魚，小師傅對電影圈趨之若鶩，只因被邵氏出品《五毒天羅》的女俠井莉犧牲小我所深深打動；因緣際會，十八歲的他被同事介紹往麗的做茄哩啡，處男下海即有對白講，榮陞特約演員更雄心萬丈，不顧家人反對留宿電視台，日拍三組之餘，兼做場務武裝自己，搏殺到連推車軌都做埋，最高峰時月入四千，當年高級導演才不過二千八而已。

好景不常，「慳」字派老祖宗邱德根入主，麗的變成亞視，一切回歸制度化，不容許像田雞這類默默賺到笑的「長散」，此處不留人，他曾轉投無綫及港台。「人無綫是因為有麗的導演過了檔，叫我不如來這邊試試，港台則曾經簽過一年約，有 over no under，叫我沒有個個月照樣出糧，超時卻有補水，所以經過這麼多年，我與港台感情依然不錯。」始終心繫電影，八十年代中正式踩過界，危機感作崇之下，演員、場記、副導、製片通統攬上身。「九一年加入永盛，但我不是長工，只屬部頭，通常開一齣新戲，由監製或策劃負責組班，到《武狀元蘇乞兒》，我獲派做執行製片，什麼都關我事。」

之前，他在永盛曾與周星馳打過照面，第一次真正合作，立即要硬啃一件「豬骨頭」──負責叫巨星起身開工！「本來負責叫他的是妹妹周星霞，後來她覺得電影不適合自己，喜歡做回髮型師，辭職跑去開鋪頭，之後有另一個人去叫，聽說很不容易，（星爺）喊頭痛、不願落樓，每次都要等好久；個個不願意去做，我心想：『有幾難咋？開工之嘛，又不是對親家！』變成由我頂上！」他不知道也沒深究星爺遲落樓的主因，總之凡事多想一步，竭力為巨星與劇組搭建一條雙贏的橋樑。「我們不介意他

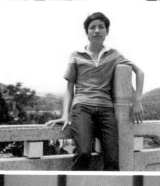

遲到，最怕是他來到現場未能埋位，自然會罵：「你們猛催我，幹什麼？！『那是死罪！要拿捏這個位好難，只能夠盡量計算，導演最想知道他開車未？到達時間？化妝弄頭換衫又需多久？最好一弄妥立刻埋位。」

切膚之痛堅決不動
落力爭取合理笑點

不怕受氣，最重要打好份工，外人眼中的「豬頭骨」，於田雞變成「肥豬肉」。「公司出糧給我，只是招呼他一個，有偏傾又學到嘢，幾舒服！他的思想好前衛，並非跳前一兩步，而是行到好遠，令我對電影加強認識。」不過巨星亦常人，他發現星爺一個不為人知的「弱點」——「一直以為他天下無敵，原來他很怕冷，在北京尤其長城取景，羽絨、暖貼一概出齊，還是冷得要命，加上日頭好短，朝早八點才出太陽，下午四點就要收工；原本計劃在香港拍竣，便飛北京完成餘下戲分，但因為他怕冷，北京一天也拍不了多少時間，他遂建議返香港補拍。」

建立良好溝通關係，九四年《九品芝麻官之白面包青天》，星爺用行動證明他將田雞視作「自己人」——用衫夾夾他下體！

「他不是逢人都玩，當然是夠熟先玩我，陌生人有什麼好玩？」戲中，田雞演張敏丈夫「肺癆鬼」（戚家少爺），被大奸角常威（鄒兆龍）謀害，深入戚家驗屍搜集證據，星爺居然向田雞狠施「毒手」：「那個鏡頭共拍了三個take，第一次沒事，他説不行，太簡單了，要加些什麼點子，因為屍首開始發臭，原本他掩住自己個鼻，看來有趣得多；第二take，他堅夾，雖然隔了條內褲，但夾不到，我以為他無意；第三take，他更繼續安守本分，扮紙塞住個鼻，但也是太正常，他和達哥（吳孟達）無端端找些廁真的好痛，田雞不但沒喊一句，導演喊cut，星爺好奇地問：「頭先夾唔到你咩？」田雞忍痛回他：「夾到呀！」「咁你唔痛？」「痛！」「咁你唔嗌？」「導演未叫cut吖嘛！」「你個人真係傻唔晒，痛！」

好熱愛演戲!」這段對話是否似曾相識?對了!《喜劇之王》裏,星爺扮死屍被打一直沒動,直到導演(李思捷)喊 cut 才站起,原形就是從我而來。」星爺在戲中另一個即興創作,亦與田雞有關——戚家娶新抱,老爺邀包龍星(星爺)及包有為(達哥)一起被繪「全家圖」「肺癆鬼」新郎竟將成嚿膶咳落包龍星肩上!「道具根本㮾有預備到嚿膶,但我咳得那麼厲害,他有句對白是『唔好咳到甩肺就得啦大佬』,原本真的我咳到甩肺,但個肺太大『抽』,他想要有個效果,又不能誇張到接受不來,咁咳嚿膶出嚟得咁啱?他要爭取,這個笑點亦比較合理,結果手足下午便從街市買嚿膶回來!」

乾坤大挪移解難題
首日上班滋味難受

《武狀元蘇乞兒》後,周星馳續與永盛維持友好合作關係,不時跟田雞碰頭,永盛好興擘組(加開另一組趕戲),當然會用回公司人,所以最好樣樣都識,今日做製片、明天做副導、後天做場記,過組就可以收多幾份錢,也經常有機會遇到他。」絕頂聰明的星爺,開始意識到要自任老闆賺到盡,以兩集《西遊記》作試金石(成立彩星公司),在國內拍了好一段日子,返港後再開《回魂夜》、《百變星君》及《大內密探零零發》。「我

有冇在《百變星君》當特技演員,他已對我說:『我準備成立新公司,你會過來幫我嗎(星輝)?』我說只要他開聲就可以,當時仍未試過認真和他合作,全部好表面。」關係大躍進的轉捩點,要數於《大內密探零零發》,田雞知道星爺怕凍,北京取景時體貼地作適當調動,合晒合尺。「他度橋好喜歡問人意見,(導演)谷德昭當然有講,他又會問我有什麼點子,可能大家唱 channel,都是為求效果好有要求那種人。」但田雞畢竟是製片而非編劇,面對電影嚴重超支,又要趕及春節上畫,他不得不向星爺進諫:「我跟他說,度多些㚻橋是好事,可惜現在確實超支,不如別再浪費時間,老闆肯定會開心點!他回應,現在可能花多老闆一點錢,但如果我拍

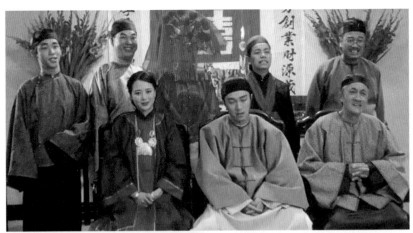

力爭笑話

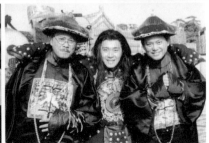

1. 在《九品芝麻官之白面包青天》初段,包龍星(星爺)應邀往正辦喜事的戚家作客,何事大家表情如斯古怪?皆因古代未有相機,大家要等畫師慢慢妙筆生花,包大人累得打瞌睡。

2. 田雞與星爺真正合作於《武狀元蘇乞兒》,首要重任是叫巨星起身開工。

3. 星爺於《喜劇之王》演醉心戲劇的茄喱啡尹天仇,扮死屍期間,主角杜娟兒(莫文蔚)驚覺有蟑螂纏身,工作人員忙為她拍打,慘被「電殛」的尹天仇原封不動,直至導演喊 cut 才站起,這一幕的原形人物正是田雞。

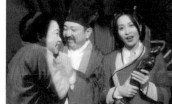

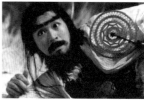

5			
6	1		
7			
8	4	3	2

投其所好

1. 再為《大內密探零零發》飛北京取景，怕冷的星爺續受寒風煎熬，幸有田雞擔任製片，處理通告甚合巨星心水，好感度更進一步。

2. 甚具商業頭腦的星爺，早知肥水不流別人田，創立彩星開拍兩集《西遊記》，周老闆實行賺到盡。

3. 《百變星君》靈感明顯取自占基利的《變相怪傑》，但製作成本與規模大不同，土炮特技相形見絀。

4-6. 無相王偽裝傾國傾城的琴操（李若彤），施展渾身解數迷惑零零發（周星馳），阿發因為一顆夜明珠識破無相王詭計，與發嫂（劉嘉玲）假裝大吵迷對方入局，發嫂也憑這個掟馬動作榮獲「最佳女主角」。

7-8. 超支嚴重，星爺突然扭橋，取消原定赴京拍攝的動作戲大 ending，改為大搞頒發禮，最精彩一幕是宣布「最佳男主角」，自以為 sure win 的星爺竟敗在岳父潘恆生手上，繼而再借「司儀」佛印羅家英把口直踩「識鬼做戲」，對當時在金像獎屢戰屢敗的星爺，這個自嘲「抽」得靚絕，成本小、效益大。

出好東西，所賺的一定比這筆錢多，相反為了勉強迎合大家，而令齣戲效果差了、賺不到錢，老闆想要的是哪一種？然而，他怎知道一定會賺呢？所以，便要一試再試！

既沒空談道理，也不大話西遊，星爺用行動證明「食腦」的重要性！「他不是不肯接受 cut budget，就如最後一場本來是打戲，而且是好大陣仗的打，當時情況已非常趕急，要立即動身飛回北京，遲些不但會落雪，加上星爺又怕冷，但最棘手的是未夠錢！正要作出取捨之際，他突然使出『乾坤大挪移』，將整場變成頒獎禮，沒有人知、臨時改橋！有時拘泥於純為省錢，他想要的，卻從來只是效果！」

成立星輝，星爺正式邀田雞過檔，第一天上班，其他同事卻面面相覷，大家並不是歧視或針對田雞，而是只有星爺一個知道，田雞會來星輝上班！「內心當然不舒服，搞什麼呀？第二個角度是，人家已經埋晒班，我在哪個位置落腳呢？雖然我什麼都識做，更差總會找到個位，但又想不想這樣呢？這一刻要很快決定，是不是要返轉頭？不過，反正我之前都是部頭散工，又不是由高薪厚職轉過來，儘管試試吧，當時星輝仍未決定開《食神》，沒有想過會做得長！」見其他同事摸不着頭腦，星爺開腔：「田雞是來幫我手的，大家還有沒有問題？」大家自然答沒有問題，但其實心裏人人有另一個問題——田雞來幫什麼手？

不斷轉橋

4	1
5	2
6	
7	3

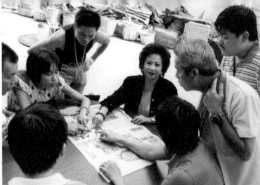

1-2. 家燕姐在《食神》本演神婆，因星爺不斷轉橋，結果改演美食評審味公主，之前所拍的戲分全被刪掉。

3. 認人一幕，個個古靈精怪，田雞只知角色是個飲咳藥水的蠱惑仔，為求突出，自發性染了個綠頭。「這場戲足足拍了一日半，因為晚上在官涌街市拍，要等人家收檔。」

4-7. 少年時曾做過酒樓廚房，恰巧星輝創業作講飲講食，開正田雞嗰瓣；戲中出現不同精雕細琢的菜式，但通統不及一碗滿載感情的黯然銷魂飯（圖七）（叉燒煎蛋飯）。

百變星爺最佳示範
染綠色頭營造獨特

天時地利人和，造就有能者居之。「當時他身邊有如花（李健仁），卻不是正式助手，同事的心態是，既然老闆叫我來，不如就由我照顧他的起居飲食、叫他起淋吧！開工第一、二日，我沒有任何職位，只不過去現場看看、幫幫手，誰知《食神》的團隊，大部分與他都是新合作，不知道他的脾性，經常都要問，他會覺得：『成日問乜鬼啫？唔知我要乜咩？』不想再問，大家就話不如叫田雞開口，於是我開始發揮作用，拍到第三日已入局。」

素知星爺最討厭蠢人，怎樣去問才算最精，不會惹起他把火？「有時我根本沒有問，那是逆位思考，換了你是他，你會點？sense之嘛！這個也是 channel 問題，我知道他很喜歡去試，所以看來好飄忽，這一刻說要這樣，下一刻可能又變，大家最怕就是他變，不如有幾手準備，但製片又會話：『使咁多冤枉錢，確定啲得唔得？』其實有些根本是選擇題，如做哪一塊道具玻璃，給他選擇便可以了！」

百變星爺的最佳示範作，出於薛家燕所演的角色，「星爺習慣順着劇本拍，本來家燕姐演相士，星爺與莫文蔚開舖賣爆漿瀨尿牛丸，她來替他們看風水、玩碟仙，但後來覺得這樣不太好，安排她改演味公主，通常在周星馳電影，沒用的片段不許出街，於是整場戲被丟棄了。」爆漿瀨尿牛丸也是田雞極速「彈」上位的見證——「我以前做過廚房（弄點心、拉腸粉）《食神》需要弄好多菜式，我提供了很多意見，所以好多嘢都係整定！爆漿瀨尿牛丸，是否可以將食物合理化，造出這樣的效果？最初牛丸入面包住大菜糕，但遇熱大菜糕會融，後來改用芝士，試到最嫩滑那款，一咬便噴汁出來，射到其他客人身上。」

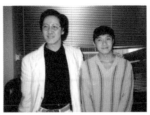

不想麻煩

1. 《國產凌凌漆》開國家特務玩笑，雖則無傷大雅，但仍引起部分國內人士不滿，星爺不想再製造麻煩，煞停《特務之王777》。

2. 星爺與永盛老闆向華勝關係友好，創立星輝後，盡量避免開拍永盛經典的續篇，也不想惹來「技窮」的批評。

3. 成龍拍住唐季禮鋪鋪中，有說野心進國際市場的星爺，曾親邀唐導演助陣《特務之王777》，田雞斷言：「沒有籌備過，怎會先找導演呢？更何況沒有人可以拍星爺啦！」

4-5. 《悠長假期》的浪漫時尚令星爺眼前一亮，結合藝訓班情意結開拍《喜劇之王》，找來日向大介配樂，有人認為風格別樹一幟，但亦有人覺得格格不入。

七手八腳的田雞，還要肩負作為兩位導演的溝通橋樑，「李力持話要咁，星爺又話唔係咁，副導演好難做，做做吓劈炮，於是又叫我做埋，變成我出通告，要平衡兩個導演，首先要尊重，沒有人像我一樣，廿四小時跟着周星馳，收工後一起吃飯會繼續研究，知道周星馳想變，我便第一時間通知李力持。」能擔演火雞姐手下神仙，就是星爺賜予的「勤工獎」？他搖搖頭：「我從來沒有要求做演員，那場認人戲是向一齣西片致敬，找來一班『巖巉巉』奇形怪狀的人，染綠色頭純粹為了幫自己，每個人都那麼突出，怎樣看來獨特一點？既然我是飲咳水的蟲惑仔，染金毛好像太正常，沒有人喜歡染綠色，觀眾看不到我演戲，都會看得到我的頭！心水清的星迷，會發現田雞的綠頭不斷變色，「有時拍拍吓，綠色噴髮劑已用光，有時落雨濕水又甩色，唯有用其他顏色頂住上，變成很不穩定，一時又黃，一時第二種色，但都好，成為了一種令人記得的style。」

受打壓集資出困難
日劇經典敲醒腦袋

銀幕上，觀眾只見染了個綠頭的田雞，在《食神》裏不斷掩嘴傻笑；銀幕後，田雞由頭帶到尾，打穩在星輝的良好基礎。「香港電影有個惡習，拍畢全權交由配音領班代辦，他並非劇組中人，不知道對白語帶雙關的含意，有些國語領班更不諳粵語，根本不明白笑點何在，同時大家會發現，字幕經常與粵語對白意思不符，原因是字幕主要配合國語對白，給不諳粵語的人去看，但在香港人眼裏便會覺得很奇怪。」星爺當上老闆，事事力求執到正，賣力的田雞又發揮作用，「我對後期製作好有興趣，發現有些戲明明拍得好認真，但去到最後一關竟然求其咗，周星馳最介意笑位被白白抹殺，我全程跟足，又知道他的要求，配音與上字幕時有個個堅持。」

《食神》一出大殺三方，周老闆表面好不風光，一心以更高成本的《國產凌凌漆》續集進軍國際市場，但實則景況未如想像中樂觀。「星輝一開始曾被人打壓，《食神》賣不到埠，他們為免彼此搶高價，寧願聯手忍一忍，不肯落注，總之等你周星馳無咁舒服，

他的要求更高一些，我真的跟對了人！」回歸現實，《食神》續集同樣會遇到集資困難的問題，忽然一齣日劇經典橫空劃過，敲醒了星爺的腦袋！「周星馳一直好想拍齣戲，用喜劇手法講述在無綫讀藝員訓練班時的辛酸，《喜劇之王》本來是齣瘋狂搞笑戲，但當看了《悠長假期》，他又想，自己從未拍過這種mood的戲，於是將二者合而為一。」

罪魁禍首等待受靶
醉後大罵陷入兩難

臥底場務原定由萬梓良飾演，中途被飛換上吳孟達，李力持曾經爆料，起因是田雞發錯通告……「確實是製作部出現問題，之前一晚夜了收工，便將翌日的開工時間調整，原本早班變下午班，製作想改發通告給萬子，但一直找不到他，打算翌早再通知，誰知又睡過了頭，萬子一早去到便大發雷霆，猛說：『星仔是我的愛徒、細佬，田雞這樣做就是浪費他的錢，如果不是我換第二個，更不堪設想……』之類的大道理！」慘成罪魁禍首的田雞，往片場前已接到李力持電話，預告「睇吓你一陣點死」！「怎麼辦呢？又不能說星爺不對，鬧個製片又無力，唯一就是我認錯！」

「所以起初有點痛苦，很多謝新寶寶陳公子（陳榮美）支持，先買下香港版權，才有第一筆製作資金。」然而，《食神》已證實了星爺的實力與叫座力，再集資理應更容易吧？「除了當時call錢未夠成熟，另一個考慮因素是，拍完《國產凌凌漆》後，國內單位曾抓了永盛的人去『照肺』，因為你在嘲笑特務，那是國家精英分子，只不過明知是齣喜劇，效果又真的好好，唯有告誡幾句，這樣做其實很不對，嚴重來說是洩露國家機密！」

為避免麻煩，星爺曾將戲名改作《特務之王777》。「畢竟《國產凌凌漆》是永盛出品，不能用人家的片名，度好咗劇本，我都覺得好好笑，但諗諗吓都係咪制！一來內地有意見，又驚好難call錢，而且雖然改了名，始終這個題材是在永盛那邊成功，就無謂循環再用，故此日後星輝都盡量避開之前成功的題材，免得被人說周星馳技窮！」

星爺認為，若要開拍續集，唯一選擇只得《食神》，但要求更大投資與規模，搞下去才有意思，這種不斷自我追求進步的精神，確令田雞稱服。「以前一直在花老闆錢，他怎麼說為效果好都可以，我好想看看，他當上老闆後又如何？結果不但沒變過，

師兄之情

1. 萬子於《太極張三豐》演太極拳始創人張君寶，初段在少林跟師叔空明和尚（曹達華）及小師弟田雞偷偷下山遊玩，展現愛玩不羈個性。

2. 田雞（後右八）與萬子（後右五）頗有淵源，繼《太極張三豐》後，又於梅小青（前右五）監製的時裝劇《愛情跑道》合作，多年來一直尊稱「師兄」。

3. 《生命之旅》拍出感情，萬子一直視星仔為弟弟、徒弟，想不到多年後再合作《喜劇之王》，卻因通告出問題，令萬子勃然大怒，田雞說：「原本我只想扮矮仔，怎知意外一跪，而且又答得好，跪師兄有什麼問題？就這樣化解危機。」

4. 《喜劇之王》是《他來自江湖》的reunion，以為星爺、李力持、萬子、達哥能在電影再聚一次，萬料不到，在未想通達哥的擺位前，萬子已無法演下去，角色更由達哥瓜代。

5. 帶病上陣的達哥，明顯不在最佳狀態，幸好功力深厚，又有萬子示範，化身魔鬼臥底依然入戲。

6. 洪爺（林子善）憑一把怪聲在《喜劇之王》甚為搶鏡，演他手下的甜筒輝（鄭文輝）亦因收陀地一幕成名，相對田雞光芒稍斂，到《少林足球》才真正彈出。

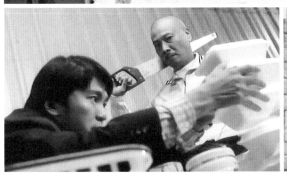

不協調感

1. 以新人姿態當上《喜劇之王》女主角，張栢芝壓力之大可以想像，田雞說：「雖然度期沒難度，但一再重拍，花錢花時間。」

2. 星爺本想引入進《悠長假期》浪漫感，結尾落入港產片商業模式玩爆破，前後風格呈現不協調，但亦有人奉星爺化身外賣仔一段為經典。

3. 《喜劇之王》原定以大型戲劇比賽作結，結果變成外賣仔身陷密室槍戰，經過一輪廝殺後，倖存的星爺與栢芝復合，再緊接兩人與田雞、林子善等準備出台演《雷雨》的後台花絮，相當突兀，原來是與商台協議有關。

踏進片場氣氛凝重，星爺、萬子等坐在房內，行將受靶的田雞腦內一片混亂，耳畔傳來一堆廢話如「快啲入去同萬子哥解釋」，但問題是他連怎麼解釋亦未想通。「未知有什麼事發生，只想一推門就道歉，預感可能會被輪住圍插，有點腳軟，一入去就被門縫絆倒，在萬子面前雙膝下跪！」一心上演「六國大封相」的萬子，被田雞一跪殺個措手不及，當場不懂反應。「他邊扶我起身，邊說：『你做咩啫？』我話：『咁我做錯咗嘢嘛，而且你係我師兄，跪你都好啦！』之後他便無話可說！」萬子當上田雞師兄，說來話長，要數到麗的年代，「拍《太極張三豐》一開場是老中青組合，曹達華是我的師叔、萬子是我的師兄，他很惜我，變成以後我一直喚他師兄！」

一跪泯恩仇，本來已擺平風波，因何會急轉直下，萬子由「受害者」變「被飛人」？「我跪完後，他還要擺返個彩，話今日不在狀態、拍不到，要夜晚看看情況，叫我們再度通告，這天只好跳拍；再來片場時，他喝醉了，又講一輪道理，說：『星仔我真係幫你㗎喇，為咗你唔去姨甥個婚禮，但你拍戲唔可以想點就點……』大家就要評估狀況，之前萬子所拍的效果好好，但問題是星仔那種即興、經常會改，齣戲又趕着上畫，所以都幾兩難！」有人提議刪減萬子的戲分，星爺卻投反對票，但由誰來開這個口，告之萬子「請回」呢？「大家梗係要，我講都無用，梗係要由星爺去講！佢哋兩個閂埋房間傾，錢照俾足，然後愉快地和平分手。」十萬火急，找來吳孟達頂上，「他正在國內開工，病到五顏六色、開不了聲，但好演員就是這樣子，不拍他時完全沒電，一埋位就好像另一個人，加上讓他看萬子拍下的片段，照做便可以。」

妙計解決超支難題
旋風地堂腿必入圍

起用新人張栢芝擔演《喜劇之王》，不斷重拍令進度受阻，由於早已鎖定九九年春節黃金檔，星爺迫不得已再度使出「翻江倒海」，徹底改變大ending。「結局本來是個大型戲劇比賽，沒可能一個星期拍得完，最慘是沒錢、沒時間，連杜娟兒（莫文蔚）也沒有期，正在苦思怎樣處理，突然星爺鬼才到，臨時變個外賣仔出來，無論場地、規模都比原先構思縮細好多。」經過一輪密室斯殺，片末還是出現了星爺、栢芝、田雞、林子善與甜筒輝演《雷雨》前的後台花絮，莫文蔚則以特別嘉賓身份登場，場面看來相當熱鬧，只是有點格格不入，田雞解釋：「那是『喜劇之王訓練班』與商台的一個協議，要以這樣作結；至於大家吃薯片，也是客戶廣告植入。」

星輝經常面對超支問題，來到《少林足球》仍不能倖免，最後少林足球隊決戰魔鬼隊，若不想借助電腦特技，要坐滿珠海球場營造哄動效果，臨記費用肯定不菲。「拍戲永遠要想辦法，反正我們去到哪裏都有人跟着、圍住，這場戲又正好需要人，便想到只要入球場坐到收工，每人可得十元車馬費，又包埋食，可以跟明星合照，臨走周星馳或其他演員還會過去跟大家打聲招呼，所以個個都表現得好好。」今日人人有手機，隨時拍照、拍片放上網，有違星爺保密與低調作風，這招未必行得通吧……「當時都有想過，或者有傳媒會混入來，後來覺得隨他們偷拍吧，橫豎之後再做特技。」

長幼有序

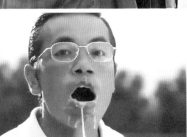
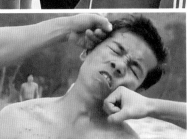

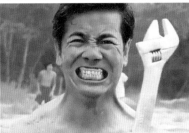

1. 眾師兄弟人選敲定，本來想過星爺排第三，只是不可能比田雞年長，但又不想他做六師弟，既有個人永遠被他踩住，也相對顯得年輕，最終決定排第五。

2-3. 為展現金鐘罩氣場，在不能墊pad的情況下，田雞需被眾人圍毆，星爺不滿武師表現一再重拍，田雞卻從無負面思想。「可能我不用做那麼多，走精面是可以的，但人生求什麼呢？不外乎求一個開心的工作環境、一齣好作品而已。」

4-5. 饞嘴的肥仔聰看到蛋汁登時發狂，星爺原定拋蛋到小龍口中，肥仔聰撲向他狂咀，小龍卻有點不情不願，結果田雞又自告奮勇頂上，NG好幾次換來大特寫。

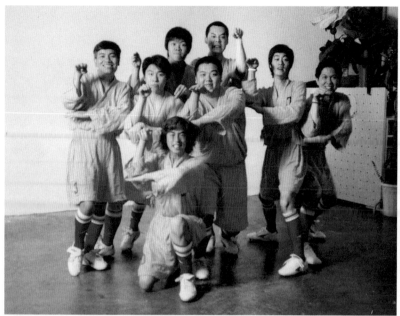

經過《食神》、《喜劇之王》的艱苦磨練，田雞終於捱出一個三師兄的角色，「熟悉周星馳的人都知道，你愈想，佢愈唔俾，但大家摸到佢個底，只要你經常在他的身邊，自然會有東西給你；最初幾個師兄弟，唯獨只定了黃一飛，星爺好鍾意他，未知其他師兄弟是誰，已先拍了卡拉OK爆樽那場，（小龍）陳國坤也在這場演了其中一個蠱惑仔，後來定了他演四師兄，另找其他人補拍。」二師兄莫美林原屬國家體操代表隊，「唔知佢乜頭乜路，經人介紹，我從珠海飛往北京會面，他是廣西人，懂得廣東話，即席示範旋風地堂腿，我已知他一定入圍。」

少林同門

1. 星爺老早決定要「搞」黃一飛，未知幾個師弟人選前，已先拍好卡拉OK一幕。

2. 陳國坤本來只演沒名字的蠱惑仔，但因外形酷似李小龍，又欠一個身手矯健的守門員，遂獲欽點成四師兄。

3. 除了凌空一字馬與旋風地堂腿，莫美林最令人難忘的是自嘆「我咁靚仔，點解甩頭髮？」，田雞解畫：「他本來有頭髮，劇情需要才剃他的頭。」

4. 星輝班底拍攝宣傳照，除了田雞、小龍與肥仔聰外，其他如 Samson（右一）、Chris（左二）等均有在《少林足球》亮相，唯一沒出鏡的，是蹲在前面的 Gary。「Gary 十六歲報名『喜劇之王訓練班』，我叫他好好讀書，十八歲再來找我，到他十八歲中學畢業後翌日，立即帶同學 Chris 來，我便一併請了他們。」起初，田雞只吩咐 Gary 與 Chris 看漫畫，工作性質很特別，「公司大部分題材都來自漫畫，我們故意請年輕人來上班，從他們反應看看有什麼笑點吸引。」如今 Chris 已成星爺身邊紅人，負責管理北京事務，Gary 則投身天下一旗下，專職編劇。

5. 田雞與小龍台後嬉戲，台前則各自修行，前輩顯然較珍惜機會，「拍我效果好，永遠都是我着數。」

6. 肥仔聰加入星輝，一心只想做寫手，卻遇着星爺覓尋谷德昭接班人，又想為《少林足球》找個輕功了得的肥仔，時來運到變身六師弟。

避無可避狹路相逢
打消離開星輝念頭

話說《少林足球》拍到田雞以金鐘罩力拚霸王隊施襲，武師一直無法「打」出星爺想要的效果，這天唯有草草收工，田雞自感已受內傷，悄悄地往看醫生，並希望避開星爺一晚咁多，誰知山水有相逢——「珠海來來去去都是那幾間餐廳，以為他不會去那一家，好想靜靜地吃一頓西餐，偏巧竟又遇上他，『四圍找你，去了哪裏？』我答他去了看醫生，驗出骨膜受傷，為免觸碰舊患，最好休息幾天，他聽完沒什麼，點完菜，下一句就話：『今日個天色唔靚，聽日第一個就拍返打你嗰個（鏡頭）！』那一刻我好想衝口而出問：『點解？咪啱啱話咗，我要休息幾日囉！我唔係唔拍，但我傷咗吖嘛！』」

臨界點幾乎爆破，忍字派掌門還是硬生生將怨言「骨」一聲吞回肚中，與其逞一時英雄，不如為明天作好準備。「飯後我立即去做柔拿，讓自己全身放鬆，接着早些就寢，我確是一直撐着靠意志力做事！」星爺金口一開，講得出做得到，翌日第一個鏡頭，繼續拍田雞被打，「換了個比較醒目的武師落手，真的做到一打就縮手，touch 得好準，只拍了兩、三個 take 就收工！」經此一役，軍心進一步動搖，許多手足替田雞不值，潛藏多時的不滿如雪球般愈滾愈大……「當然我可以想得負面，當他好衰、好刻薄，但我跟所有人說，別再說不負責任的話，更切勿有異心，既然當初答應加入，大家就專心拍好這齣戲，若覺得很難相處，以後就不要再合作。」

星爺拍戲習慣順着劇本走，只是田雞已受傷，他依然不肯跳拍，當然可以說是認真工作，但難免也有人覺得他不近人情，甚至有心大整蠱，當事人實話實說：「每個人處事方式不同，我不追究也不想知，如果真相是，他確實想整蠱我，我會不會很開心？我比較重視結果，譬如他拍了打我的片段，然後剪掉，那是另一回事，但現在他真的用了那些鏡頭，一格菲林也沒丟棄，我

片酬比肥仔聰更低
代表向家英哥賠罪

他直言，擔演三師兄所換來的酬勞，竟比初登銀幕的六師弟肥仔聰更少！「我是負責出糧那個，當然知道大家人工，照道理我點都應該貴過肥仔聰，向公司入紙申請，當了幾多日演員、覺得要有幾多錢，老闆（星爺）回覆：『自己人，唔好咁啦！』我不曾跟他計較過錢，從來不會！」

田雞沉得住氣，與星爺識於微時的李力持，才是真正決裂的一個，李力持曾自白，關鍵在於《少林足球》臨近尾聲，他忽然被「貶」為執行導演，田雞以局中人立論：「我猜並非一朝一夕的事，其實大家心裏都有條刺，他介意當執行導演亦不稀奇，這齣戲一早預計反應會大，如果大家合導，對他必然是好事，但行內人都知每一個決定，始終要周星馳點點頭才算落實，至於實則整體工作，如擺鏡頭收不收貨、怎樣剪接出街，又不是說李力持做完就被推開，掛上執行導演之名，也不能說是刻薄他。」收於大力心底的其中一條刺，大概是星爺對他的態度吧？不一定要繼續與周星馳合作，人要面、樹要皮，總會有個臨界點，以前為了搵食就話無辦法，但當你家底厚咗，便沒需要受這些氣。」

「我相信當時李力持已有一定的財力與能力單飛，田雞分析：

《少林足球》固然牛氣沖天，為台前幕後帶來很大收益與成功，但同時間，這也是怨氣沖天的一齣戲，有說大師兄黃一飛曾在訪問中透露，拍攝被玻璃樽砸頭一幕，明明說好用道具，結果

會好安慰，再來得到認同感。」不過，人總有思潮起伏，他也曾想過，拍完《少林足球》後便離開星輝，最終卻打消念頭。「調換角度，拍完這樣對我一個人，我嬲都覺得順氣，但他對個個一樣，對我再衰啲，我都無嘢，你哋好過我，收錢又多過我，仲怨咩？」

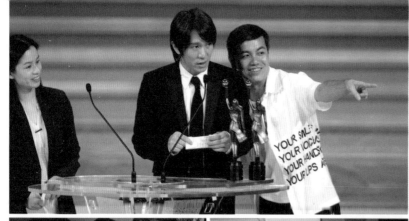

1. 《少林足球》揚威金像獎，摘取最佳電影時，有備而來的趙雪英，在台上發表「公道自在人心」的感言，伴着星爺共度這個既興奮又尷尬的時刻，仍是最得力親信田雞。

2-3. 正構思《少林足球》之際，星爺認識跳水名將伏明霞、熊倪與蕭海亮，曾有意邀他們跳上大銀幕，田雞說：「看看有沒有機會用得着，結果沒有，但彼此做了好朋友。」

3. 星輝成立初期，每年聖誕均會開派對慶祝，左四是星爺姊姊周文姬，「她負責簽支票，周星馳沒來，出錢讓大家抽獎。」

誤中副車看上元秋
轟炸機纏繞大哥大

以粵語片年代經典武俠片《如來神掌》借題發揮，再增添一對已退隱多年的神鵰俠侶為主線人物，開戲前，最考星爺功夫的自然是選角，田雞說：「一早定了華哥（元華），他既瘦又打得，想兩公婆有個對比，找個女版洪金寶，但既要有一定年紀、體形略胖，同時又身手了得，其實難度甚高。」還是向「七小福」家族埋手，「秋姐（元秋）與另一個師妹結伴來，真正試鏡的本是師妹，她比秋姐胖一點，等候期間，秋姐拿起報紙、擔住枝煙，就是戲中包租婆那副模樣。」試鏡過程被攝錄，鏡頭無意中「掃」到秋姐，「試鏡嗰個星爺睇唔上眼，反而要我們再約秋姐來，要求她不斷增肥，最終比她的師妹更胖。」

得罪人多。開拍前，星爺曾親自致電羅家英要求預留檔期，最終一電沒回頭，製作部沒人執手尾，向行哥「耍冧」那位，又是田雞。「我是周星馳身邊的人，無論創作或製作上任何問題，自問都要替他分擔，找其他人去『耍冧』，對家英哥不好意思，其實我們認真，所以永遠都是我『耍冧』，會以為我們在敷衍，不很尊重他……」真要擺位，家英哥能演什麼角色？「沒想過將他擺在幾個師兄弟之中，原本想沿用之前達聞西模式，由他演個博士，協助魔鬼隊在泳池練習，主要是他與謝賢的對手戲，造型也跟達聞西差不多，但度度吓，想到又是用回永盛舊戲（《國產凌凌漆》），根本一早已盡量避開，再想不到新點子，不如放棄。」

換成了真貨，他當時被砸暈，田雞澄清：「真的扑得他好應，但沒有換真樽，全部都是假的，只不過是扑晒假樽，還有些真的，有少少玩的成分：『不如……』然後我們已異口同聲說不好，沒有試過用真樽砸他。」到底黃一飛有沒有受傷？「他沒有流血，損傷而已，雖用假樽，但扑下去那個點都要好準，最厚與最薄那個點截然不同。」

5	2	
6	3	1
7	4	

1. 星爺在《家有囍事》曾手執尿壺，引用啤酒廣告的經典語句「人生有個真正朋友的確好極」搞笑，事隔多年《少林足球》大收旺場，同一個啤酒品牌「包起」眾師兄弟，齊齊拍攝新廣告，值得「飲勝」。

2. 《少林足球》主要在珠海拍攝，出外靠朋友，星爺、李力持、田雞、黃一飛借「地頭蟲」老友飯敘。

3-4. 網上流傳，黃一飛曾自爆星爺偷偷換上真玻璃樽，被砸後暈倒當場，田雞卻聲稱換樽純屬開玩笑，砸他的全是假貨。

5. 自《國產凌凌漆》後，家英哥成為星爺御用班底，及後再合作兩集《西遊記》、《食神》及《大內密探零零發》，到《少林足球》時一度疏離，卻沒有隔夜仇，最近家英哥仍應邀為星爺執導的《西遊伏妖篇》配音。

6-7. 演達聞西街知巷聞，星爺曾欲故技重施，安排家英哥在《少林足球》演訓練魔鬼隊的怪博士，但為免觸碰永盛經典而打消念頭，魔鬼隊特訓一段淪為匆匆過場戲。

原應是一次「七小福」家族的難得聚首，大師兄洪金寶亦是《功夫》的動作導演，可惜很快已宣告退出。「初段豬籠城寨被夷平後，洪金寶已沒再來，他在片場被蚊叮到要看醫生，雖已穿了牛仔褲，蚊子卻像轟炸機般鑽入褲管，叮到雙腿紅腫，不知是否與糖尿問題有關。」大哥大曾公開承認，跟星爺意見不合，無法再留在劇組，「周星馳並非動作演員出身，有些想法挑戰他的專業，我覺得周先生所說的不無道理，但另一方會覺得，他不是這瓣出身，是不是應由專業的人來發辦？立場不同，唯有換上八爺（袁和平）。」

星爺習慣順拍，但因遲遲未能落實女主角人選，只能打破慣例先開工。「當時從三個女生中挑選，很後期才定到黃聖依，她那種藝術家牌氣、不受控制的感覺最合周先生口味。」果然星爺沒看錯，黃聖依很快已不受控制，《功夫》上畫不足一年後，公開控訴被星輝壓榨，田雞坦言，早在會面簽約當天，已看出這個是「辣妹」。「我要逐項講解合約條款，她和爸爸一起來，後來爸爸先離開，說到其中一條，她打電話給爸爸，用上海話問：『為什麼你不跟我說清楚？』她以為我不諳上海話，其實我識聽少少，聽下黃聖依，日後可能有麻煩，『他反問有什麼麻煩，我說是公司會完那句話，我覺得她不是我那杯茶。」田雞如實稟告星爺，若簽有麻煩，可能他看到這個女生另一面的 charm，但能對家人有這樣的態度，我覺得對任何人會再差些。」

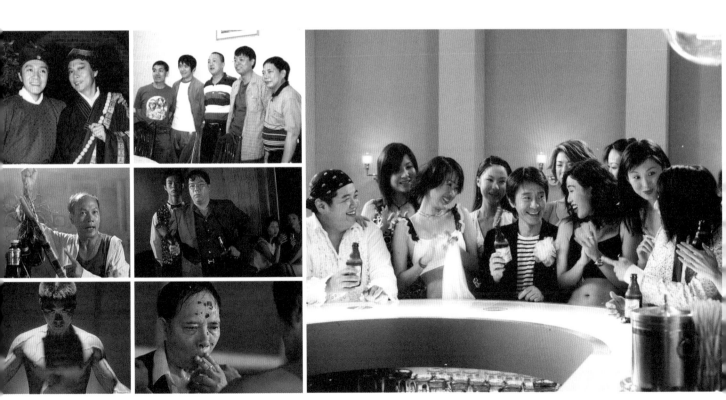

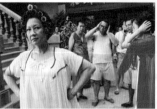

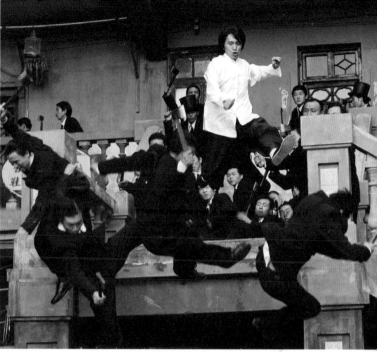

	2	
5	3	1
6	4	

潛力爆發

1. 《少林足球》大賣，造就《功夫》誕生，但仍顧慮到星爺由頭打到尾未必受落，於是刻意安排他一直未現真身，到結尾潛力大爆發，殺敗火雲邪神梁小龍。

2. 本來田雞負責藝人管理，《功夫》後星輝出現人事變動，這項工作被抽起，「我沒有意見，但之後公司與黃聖依有合約糾紛，又由我去拆，現在我跟黃聖依仍維持良好關係。」

3. 秋姐陪師妹試鏡，擔住口煙坐埋一邊睇報紙，沒料到引起星爺注意，包租婆一角令秋姐的事業回春。

4. 有誰想到，一臉衰相的華哥與秋姐，竟是隱姓埋名多年的楊過與小龍女？橋段一絕，華哥亦憑此角獲金像獎最佳男配角。

5. 初段，洪金寶仍喜孜孜與趙志凌為《功夫》開工，但很快已跟星爺翻臉即時離職，當時大哥大公開自嘲「有眼無珠」，誓言以後不再與星爺見面。

6. 大哥大退出，《功夫》的動作導演，由袁和平走馬接任。

監製準備煮死星爺
習慣萬變不離其宗

《功夫》有哥倫比亞大水喉射住，資金不成問題，但同時需面對許多掣肘，跟星爺那種隨時修改的 freestyle，形成矛盾對決。「之前要畫好所有 storyboard，到上海後又要做時間表，定下每天拍攝日程，但去到現場當然不會是這樣。」哥倫比亞派人帶他到上海，嚴格限制星爺亂來。「監製甫到上海，我們派人帶他四圍遊玩，玩了幾天，什麼都夠了，他要求看報告，發現完全不跟 schedule，他嚷着要向公司投訴，我們坦白說，無法做到要求，已開拍又不能停工，監製話得，出發前他已買定回程機票，總之離開那天，就是我們停工之日，基於保險有限制，他走後不能再拍。」

監製隻眼開隻眼閉，隨星爺自由發揮，結果到他離滬之日，僅完成三分二戲分，「早知不可能拍完，我們已擘開兩組，但依然不能如期完成，停拍後，監製準備煮死我哋，總公司問怎麼辦呢？我們第一時間交出帳目，說明當初公司要求我們拍的，其實已拍完，只不過我們想拍得更多、更好，反正現在沒超支，我們火速剪了片段，總公司看完後拍板繼續，我們要求別再派那個監製來，再去上海補拍半個月。」

《功夫》後，星輝出現人事變動，田雞不再貼身服侍老闆，田雞決定離巢。「走有兩個原因，第一是我已結了婚，不能再廿四小時 on call，加上我都要養家，再做下去，也不會有更多工作，幫的事又不會很多，不如放我出去做自己想做的事。」星爺作出挽留，惟田雞去意已決，「他叫我盡管看看吧，想回來便隨時回來，之後他也叫我去打理公司的事，但我真的太忙，又不是沒人幫他，最緊要我出去沒丟他的架。」

婚後，田雞不可能廿四小時貼身服侍星爺，就算舊老闆要求客串《美人魚》，他亦決不肯改機票遷就。

決不遷就

1. 豬籠城寨是《功夫》的重要場景，靈感糅合星爺的童年回憶，以及楚原執導的邵氏經典《七十二家房客》而成。

2. 田雞離開星輝多年，但仍擺脫不了星爺的影子。「見好就收，跟他工作壓力很大，不是擔心我做不來，而是擔心會影響到他，有乜衰嘢，其他人不會只講田雞，會講周星馳的助手田雞，可幸我出去後愈做愈好，沒丟他的架。」

3. 《長江7號》轉賣溫情，市場上不算受落，此後星爺只導不演，僅在《西遊伏妖篇》的片末彩蛋亮相。

4. 田雞為《美人魚》打頭陣，演參觀博物館的遊客之一，被館長楊能所扮的美人魚嚇死，本來四天戲分，為遷就田雞，只拍了兩天收工。「我說明，要我回來的話，早點開聲，終於沒再找我。」

田雞表明，只要星爺開到聲，幫得到一定盡幫，只是經時日洗禮，雙方都有所轉變。「他打來叫我拍《美人魚》，原本四天戲分，但我剛巧訂了機票和老婆去旅行，老婆聽完已經講：『咪唔好去囉，你鍾意咪幫佢囉，取消之嘛！』我回他只得兩日，拍到上飛機前都算仁至義盡，而且製片跟我傾價錢，我開了一個數目，他表明無法付足，我說不打緊，叫周先生打給我，不收錢也沒問題！」星爺果然有打這個電話「他只給一封利市，我沒哼一句，來到現場，我當面向他說明：『記住我係俾面你，唔係俾面其他人！』其實他已有很大轉變、進步，以前從不肯跳拍，但為了我肯跳，本來拍四日，結果只拍了兩日！」

然而，作為最了解星爺的人，田雞不會不明白，有些習慣是萬變不離其宗：「第二日拍完，早了收工，我已經好醒，哼哼聲執嘢跳上車，一上公路手機響，我立即閂門掣，接着司機電話又響，他要我兜回片場補個鏡頭，於是我又重新化妝、穿衣服，但唔拍我住，等到最尾收工前先拍，一、兩take就收工，回家已差不多半夜！」

都說田雞遇上星爺，是此生最大幸運，但換個角度，星爺能遇上田雞，又何嘗不是好運？「這也是我的期待，有朝當上老闆，能遇上像我這樣的員工，肯定會惜到佢燶！」

小寶曾多次有意重拍《三少爺的劍》，〇二年與
星皓宣告決裂且對簿公堂，十多年後終償所願。

爾冬陞 磨劍五十載

《新不了情》噩夢 《烈火戰車》抑鬱

如果世上真有「得天獨厚」，爾冬陞（小寶）堪稱最佳人辦。

出身自演藝世家，哥哥是秦沛、姜大衛，天生一張俊朗明星臉，未滿十八歲簽約邵氏，入行兩年便憑《三少爺的劍》走紅，甫執導演筒即獲德寶話事人岑建勳全力支持（《癲佬正傳》），《新不了情》的叫好叫座助他成功轉型，一五年自資開拍《我是路人甲》，仍獲很多人「噓寒問暖」，憂慮他可會損手離場……

小寶啼笑皆非：「觀眾過度關心票房，在微博說欠我一張飛，整天擔心我蝕錢，其實《路人甲》收支已持平。」從影五十年，烈火戰車續全速開動，盼望在退休前能完成手上所有劇本，「我不愛想當年，《癲佬正傳》廿幾年沒接觸，對上一次看《新不了情》是十幾年前……和你做完這個訪問，回去肯定特別累，因為要不斷開file！」

他從沒處心積慮當導演，「否則楚原拍戲，剪片時我會去跟，但在拍攝現場會看到、學到；做了這麼多年，我想，你可以對電影沒感情，視之為商品亦無壞，我拍拖帶女生去看鬼片，讓她依偎我肩也算是工具。」

看午夜場改變一生
當編劇戲謔武俠片

七五年七月，爾冬陞初踏片場，立即成為新聞人物——在影帝哥哥姜大衞的見證下，他與邵氏簽下一紙八年合約，報章形容：「冬陞身形比姜大衞高少少，臉形有一半像姜大衞，另一半像秦沛。」當時小寶年方十七，家人本想送他往外國讀書，但一次看午夜場改變命運：「應該是在電梯裏遇上方逸華，我和陳思佳打招呼，沒跟方小姐說什麼；幾日後，有人打電話給我大佬（姜大衞），他問我想不想入邵氏拍戲。」

從小，他已是兩位哥哥的影迷，但凡有新片上畫，定必乘巴士到倫敦戲院撲飛，姜大衞常在張徹電影中力戰至肚破腸流，最令媽媽紅薇心感不快。「我小時候很胖，想着自己將來一定不能像爸媽及哥哥們吃這口飯，可是我總覺得有這個可能，沒料到隨年漸長，那個胖胖的模樣不見了，變得高大，結果真的當了演員。」

初來埗到，他參與《神打》試鏡，劉家良卻選了汪禹，首先重用他的導演是孫仲，在《阿SIR毒后老虎鎗》的海報力爭「特別介紹新人爾冬陞」，還令公司有點不高興呢。

楚原接力，在《三少爺的劍》與《白玉老虎》安排他演一正一邪，觀眾覺得這個英氣小生才貌雙全，不費吹灰之力便紅了。

「我覺得演反派比較容易，演正派面部表情難於表現，反派則不同，特別是那些深藏不露，到最後才知道是個大奸大惡的人，比較容易掌握。」他看來對《三少爺的劍》有情意結，多年前已欲重拍，更曾與星皓當面對簿公堂，如今方完成心願。「看到近年徐克拍3D，我很喜歡那個視覺效果，知道《三少爺的劍》的版權鏖清了，便買回來重新改編，並非因為什麼情意結，完全是技術成熟，沒有新角度不如不做。」

邵氏是他成名的跳板，中午一點到三點入廠、晚上十一點至一點收工，小寶與社會封閉、隔絕，怎可以搭巴士？李香琴出街仍會被罵！早年明星與市民接近是從無綫開始，唯有在台灣才知道自己紅，因為我拍電視劇，入屋。」八十年代初，他在台灣非常吃香，傳聞片酬高企六、七十萬，仍不乏片商追捧，但這位有腦小生沒被名利沖昏，反而首度退居幕後，化名「爾小寶」為《貓頭鷹》編劇。「秦沛、姜大衞自感年紀不大，開間公司拍部戲，我一向對編劇有興趣，中五時已寫了個劇本給姜大衞看，他當然覺得不行，寫什麼也忘記了。」銀幕上的英氣大俠，回歸現實執起筆桿，居然弄出一齣齣戲謔武俠片的喜劇，大肆拿古龍名著的經典角色開玩笑。「以前我們坐在一起常常講笑，由曹達華開始已經有那些奇怪機關，會有哪嚿石這樣壓過來，然後我們不斷用手去推？」

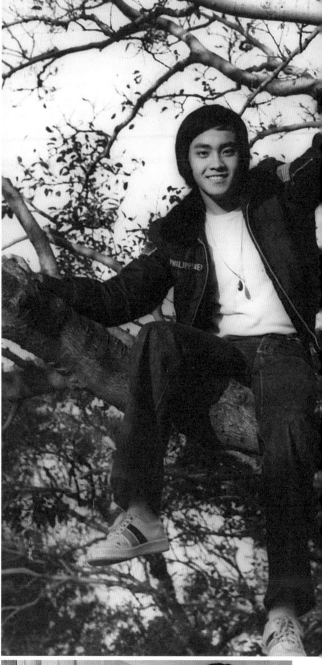

街坊明星

```
 3 |
---|  1
 4 |
   | 2
```

1. 以武俠小生起家,實則時裝亦見討好,「我不享受當明星,到現在搭巴士稍為有人認得我也不習慣,所以做導演後非常舒適,跟大家傾偈也是街坊那種感覺。」

2. 入行前,小寶曾被陳自強的弟弟形容美得「驚為天人」,搞了半天,才發現他是影帝姜大衛的弟弟。

3. 孫仲初次起用小寶於《阿SIR毒后老虎鎗》擔當要角,並向邵氏極力爭取「特別介紹新人」的頭銜。

4. 在《白玉老虎》演反派,已見小寶的演戲天分,「我有預感自己會吃電影這行飯。」他有晚做夢看見有人被電灼傷,翌日果然成真,「我的預感真的很不錯。」

方逸華的三沒宣言
傅聲踢門惡言相向

八年合約屆滿，按規定再續兩年，但面對嘉禾與新藝城兩大勁敵，邵氏往昔的金箔已逐漸剝落，才廿來歲的小寶，開始有危機意識：「邵氏太舊派，有點脫節，即使一度引入新浪潮（如章國明），外邊的公司仍覺得邵氏的演員過時，那時的戲會被行家恥笑！」他有意轉投幕後，《錯點鴛鴦》是試金石（身兼男主角及策劃），提出想做導演開戲，曾獲邵氏點頭，花費三個月積極籌備，誰知向方逸華匯報時，對方竟吐出「三沒」宣言──沒故事、沒主題、沒商業以推搪之，怒不可遏的小寶公開要求解約，十年賓主情一刀兩斷！

他餘憤未消：「我有個天賦，如果覺得那句對白有用，永遠也不會忘記，那天跟方小姐講故事，她在打瞌睡，説着説着突然醒來，説出一段比黎明更『金』的對白：『如果一個人明知有啲嘢食咗會肚屙，我想問你，我做乜要食？』離開時，我還要籌錢給邵氏，沒拿過一毛錢，但我慶幸肯收我錢，很多人背着一張『外借書』，每拍一部便要回去求方逸華點頭！」意猶未盡，繼續狂轟：「對邵氏，我好厭惡，是人生的一段不快經歷，痛苦、作嘔！看到從前拍戲的地方、所住的宿舍，當然有回憶，但在這間公司，受到太多不公平對待，我們年輕人常開玩笑，希望共產黨快些來！剛剛，我在中環遇上一個邵氏老工作人員，以前算有點成就，但今日在做看更，打招呼時真有點欷歔！我知道，邵逸夫捐了很多錢，幫助了很多人，但我知道有幾個員工在深水埗（潦倒），你叫我怎麼尊重他？」

然而有目共睹的是，邵逸夫曾善待張徹終老，跟姜大衛等明星的關係也不太惡劣，小寶説：「邵逸夫對張徹好不好？好，養他到老，但在邵氏宿舍有幾好住？上一批（明星）像姜大衛與邵逸夫、方逸華關係較好，大概是年齡接近，方小姐只大姜大衛十幾歲，可能那時覺得我們這班細路不聽話、有代溝，但我看到公

5	3		
		2	1
6	4		

情侶合體

1. 早在加盟邵氏前一年（七四年），小寶已在朋友介紹下跟余安安拍拖，邵氏也沒避諱，接連安排他倆於《三少爺的劍》、《倚天屠龍記》、《純愛》等不斷合作，「開始時很不習慣，看見對方時總忍不住要笑出來，但後來便沒有事了。」

2. 他是楚原的愛將，經常成為金庸、古龍名著的主角「代言人」，如張無忌（《倚天屠龍記》）及丁鵬（《圓月彎刀》）等。

3. 秦沛、姜大衛、小寶兄弟班開拍《貓頭鷹》，當時反應一般，到近年被視為無厘頭 cult 片先鋒，比同樣諷刺武林高手是「幾件蛋散」的《大內密探零零發》超前十幾年。

4. 八三年續約邵氏仍獲重用，在奇幻武俠片《日劫》偕鍾楚紅拍檔。

5. 《錯點鴛鴦》身兼男主角與策劃，王小鳳憑此片首奪金像獎影后。

6. 《再見 7 日情》是小寶與邵氏解約前的晚期作品，人物處境倒模《表錯 7 日情》，惜他與王祖賢未能擦出火花。

司那班人真的毛管戚，好像殭屍一樣，怎可在公司門天天被人罵？後來我能理解，因為他們踏出公司門口便沒有生存能力！」也難怪，當年楚原封小寶為「正義村副村長」（村長是狄龍）！「有一次好好笑，傅聲就咁踢門入去，講粗口鬧方逸華，方小姐話：『做乜你咁無家教？』傅聲答：『我就係咁無家教！』點解敢鬧？因為他的老寶是張人龍！」小寶叮囑我這樣總結：「邵氏對我不是好的回憶，只有四個英文字母形容，第一個是『F』、第四個是『K』！」

宣傳口號招惹禁聲
苦盡甘來地位提升

逃離苦海，他獲岑建勳支持開拍導演處男作《癲佬正傳》，

「當時我在街上碰到很多流浪漢，朋友介紹認識了一名社工，去男童院看到很多，才知道流浪漢與精神病病人不同，透過這名社工加上資料搜集，歸納出連串社會問題。」小寶想用新人演出增強實感，但岑建勳表示反對，並親自游說周潤發、梁朝偉齊齊「癲」，配搭自己與力撐胞弟的秦沛，友情價各收五萬。「我記得，在一間戲院偷偷看觀眾對《癲佬》的反應，未散場已走了，這部戲，當時還年輕，嚇到我不得了，全因為一句宣傳口號——『香港每四個人有一個患精神病』，這句其實是從新聞找出來。」戲中，秦沛於幼稚園內大開殺戒，難免令人聯想到八一年長沙灣安安幼稚園慘劇，「海報在地鐵貼出，有人說要禁替他開心。」

另一個重要片段是秦沛獲獎（金像獎最佳男配角），我在台下很替他開心。」

小寶在家中排行最小，從來沒有發言權，就算當了邵氏紅小生，地位亦沒得以提升，直至坐上導演椅，《癲佬》又榮獲金像獎人最佳電影、最佳導演等多項提名，始告「苦盡甘來」：「我感覺有點發言權了，幾兄弟傾偈，我插口講一句，大佬們都會靜下來聽我說什麼，也開始徵求我的意見，就像一夜之間長大成人，感覺可以與大佬們平起平坐，阿John（姜大衛）還打電話約我出去幫手度劇本呢！」

岑建勳離開德寶成立編導製作社，小寶第二部導演作品《人民英雄》，順理成章投向旗下，反應雖稍遜《癲佬》，但能令梁朝偉初嘗金像獎最佳男配角滋味，亦未算無功而回。「年輕時想表現自己，很喜歡《黃金萬兩》（阿爾柏仙奴主演）當然不是抄足每句對白，但那個處境就是抄襲，那時所看的東西比較簡化，技巧上掌控亦未到家，但無壞，始終是一個經歷，（導演）新人在一個封閉地方（銀行），很難拍。」

正與張曼玉打得火熱、常被催婚的際，小寶以一對新人千方百計籌錢擺酒為題策動《再見王老五》，他起初以為與女友一起開工、一起收工會很愉快，現實卻與想像有所出入，經過幾個月後，決定不再合作。「太常見面，會影響私人生活，可能幾個月都沒有話題，而且我拍她未必拍得好，太熟了，反而捕捉不到她最好的一面，她什麼表情我都見過，會有忽略；對其他演員我會客氣些，比較用心機教戲。」但有說張曼玉不喜歡男友拍戲發脾氣，傷了和氣，當時他這樣回應：「這只是原因之一，主要都是對得多，傷了，悶親，以後拍戲我不會再發脾氣了。」

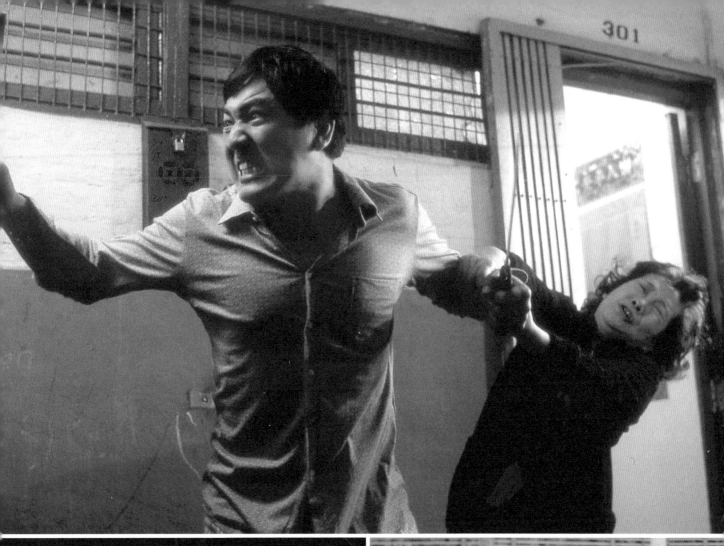

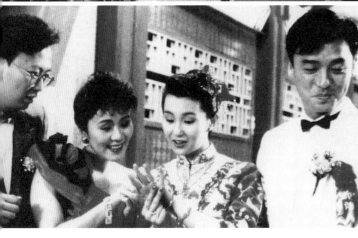

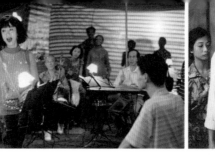

廟街花旦真人真事
嘉玲客串費盡唇舌

從《癲佬正傳》、《人民英雄》拍到《再見王老五》，爾冬陞暫別導演界之際，曾立此宏願：「我將這三部片當成是我的習作──因為我以前並沒有想到做導演，一邊做一邊摸索，所以只能當是習作，再開戲便是我正式的第一部，我對自己有信心。」

言出必行，他自資籌拍《新不了情》，就是信心爆棚的表現──「為什麼要用自己錢拍戲？因為我想賺錢嘛，想賺錢就一定要承擔風險，用人家的錢拍戲是人家賺，即使給你分紅，十個巴仙加上片酬，能有多少？」他成立「無限映畫」（由本田創始人本田宗一郎兒子本田博俊成立於七三年，是本田的御用改裝品牌），加上「映畫」又是日本用詞，日本人覺得二合為一好有型，便成為我的電影公司名稱。」

汲取過往執導經驗，這回小寶決定要炮製一齣既能與觀眾親近，卻又有點意思的電影。「我創作有個方式，包括故事、對白，首先要觸動自己，所謂 touching 不是一定要哭，而是有沒有感覺。」另一個「小寶方程式」，是做足資料搜集，如吳家麗所演那個孤寒成性、但一出台便功架十足的有料花旦，原來取自真人真事。「以前廟街得兩個賣唱女生與客人結婚，我訪問了其中一個，她不算二幫花旦，但置衣箱花了很多錢，唱邊被八和看不起，覺得她不是科班出身，受人排斥，訪問時她已放棄大戲，只偶爾在廟街唱唱，有原型人物在，才能創作出阿玲這個角色。」

因緣際會，靈氣十足的袁詠儀剛進影壇，《亞飛與亞基》與《風塵三俠》的表現令人刮目相看，絕症少女阿敏一角不作二人想。「袁詠儀是天才，正如梁朝偉有天分，我選演員，除了臉部賈有豐富表情，靜態的戲就要看眼神，瞳孔裏有靈魂在，反觀周潤發不是天才，年輕時演戲木獨到不得了，他是經常看粵語長片，

以為寶寶四四年生
順應民意阿敏病死

和費盡唇舌：「付足片酬，她都不太願意拍，我跟她說，袁能演的，她演不來，說到這樣才肯幫忙。」

從張曼玉、張活游身上學來的。」但選了靚靚當主角，又何能請得動前輩劉嘉玲演戲分較少的歌星「Tracy」呢？小寶承認，游說嘉玲和她沒有衝突，大家戲路、年紀不同，我跟她說，袁做不到，

《新不了情》初稿的阿敏母親本來老到七十歲，經過馮寶寶辛苦「講價」，才能降到三十六歲，寶寶姐認為，小寶的「盲點」在於母親紅薇生他時已近四十歲，小寶笑着搖頭：「從小看着她長大，我以為她是四四年生，後來才知是五四年，和成龍、林青霞同年，那時她還未到四十歲！」獲金像獎最佳女配角，寶寶向小寶高呼：「你敬老，我扶貧！」大爆小寶因拍戲賣樓，但實情他只是打定輸數。「伍專登，在宣傳時已經咁講，純粹博同情而已。」

話雖自信滿滿，但電影開畫前幾個月，他晚晚發噩夢：「一時夢到部戲仆咗，一時夢到蝕晒無錢拍戲。」結局拍了幾個版本，其中一個是阿敏「大難不死」，許多先睹為快的人卻說：「吓？無死？咁就完喇？」唯有「順應民意」讓阿敏病死，隨即新鮮熱辣運往台灣報名金馬獎，如願以償獲最佳導演、最佳女主角、最佳女配角、最佳原著劇本等六項提名，一時聲勢大增。「上畫那個月（九三年十一月），香港沒有什麼大新聞，之前興起武俠片、暴力片，我數過未見太多溫情片，但 work 唔 work 呢？沒人知，不過人總希望得到鼓勵，可能男觀眾的處境未必和戲中人（劉青雲所演的失意音樂人）一樣，但秦沛那句『我頂多怨自己運氣不好，但從沒懷疑過自己才華』，就人人都唱聽。」

天時地利人和爆發超人氣，《新不了情》一舉衝破三千萬票房關口，並大熱於金像獎包攬最佳電影、最佳導演、最佳編劇、最

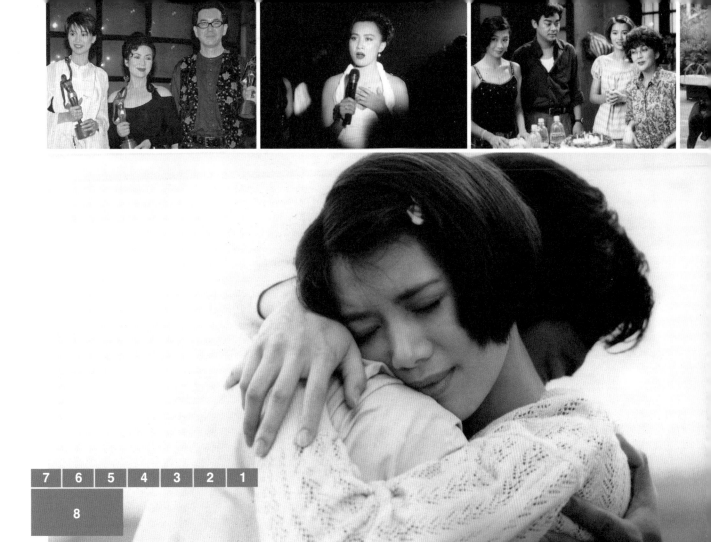

7 6 5 4 3 2 1

8

悲喜交集

1. 小寶碌盡人情卡，請來張艾嘉、張之亮、陳可辛等友情客串，「欠落太多人情，來日肯定有十部以上的戲要客串，他們叫我幫手，我一定答應。」

2. 吳家麗演花旦阿玲，表面孤寒，又常向廟街阿伯賣風騷，實則省吃儉用悉數投資置衣箱，對演出相當認真。

3. 吳家麗演神功戲一幕關目凌厲，令劉青雲為之愕然，袁詠儀被小朋友稱為「蜆精」帶來爆笑效果。

4. 愛心爆棚的阿敏，常到公園餵流浪狗吃東西，這深入民心的一幕，被星爺納入《國產凌凌漆》。

5. 當時小寶以為馮寶寶將近五十歲，於是將敏媽設定成老婦，後來發現擺烏龍，才讓寶寶姐「回春」。

6. 劉嘉玲不太願意客串劉青雲前女友 Tracy，小寶認為可以理解：「如果寫一個劇本給她拍，相信不收錢都肯！」

7. 金馬獎遇上強敵《囍宴》無功而還，回歸香港主場即有好成績，捕獲金像獎最佳女主角袁詠儀、最佳女配角馮寶寶等六項大獎，同屆影帝是黃秋生（《人肉叉燒包》）。

8. 出道三年的袁詠儀，擔正大旗在《新不了情》跟經驗豐富的劉青雲大演對手戲，令觀眾又笑又哭，小寶說：「很多演員要培養情緒，她不用，跟她講戲時，表面好像不上心，誰知真的叫她做，她又做得好！」

佳女主角、最佳男配角、最佳女配角六項大獎，風光過後，竟於緊接開拍的《烈火戰車》，幾乎「本利歸還」。《新不了情》贏盡聲響，《烈火戰車》隨即就開，觸發點在那個年初四（九五年），有一個工作人員重傷入院，接着還有四十個工作天，中間又有單受傷事件，我好緊張，驚部戲完成不了，當時又沒有電腦特技，只能搏命搏，像賭錢，呃呃騙騙乜都有。」

他自覺有爆煲危機，湊巧姜大衛幼子姜卓文出生，要飛往加拿大飲滿月酒，哥哥秦沛順道帶他看醫生。「我吃了二十八粒藥，神奇地康復，其餘兩粒放了幾年，提醒自己要面對壓力，首先我根本是不切實際，所以要先將影評人的重視程度降低，想所有人讚根本是不切實際，需知道電影必須接受批評，想所有人讚根本是不切實際，所以要先將影評人的重視程度降低；直至現在開工，一旦感覺太焦慮，我便會找醫生開些鎮靜劑，因為必須要睡覺，睡飽明天才面對。」為養生，他曾試圖少發脾氣，結果還是決定順着情緒走，「拍《三少爺的劍》我發得好勁，太多人不專業、重複犯錯，係都要迫到我火山爆發，咪炒人囉！以前我極少炒人，以為會對他（她）一生有影響，但其實沒有這麼大件事，炒他（她）一次反而有警惕，若還不反省，那更算了吧。」

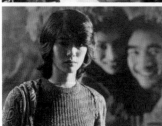

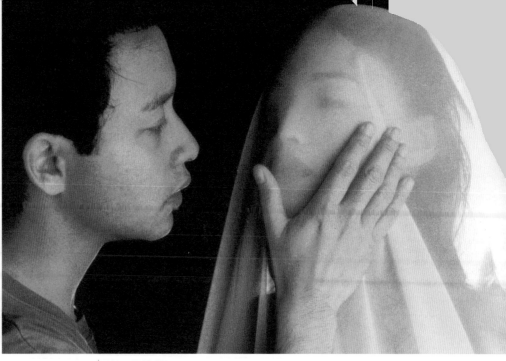

毫無包袱

2	
3	1
4	

1. 小寶盛讚哥哥在《色情男女》沒有包袱，「他是全港一線男演員最大膽的一個，是最偉大的三級男星。」哥哥在前，舒淇也演得很放，用實力證明性感女星也有演技。

2. 小寶拍《烈火戰車》非常緊張，其中一大煩惱是要遷就劉德華的檔期，他曾吐苦水：「試過這次，以後拍片也不敢用歌星。」雖無付諸實行，但他的確很不滿演員「軋期」，早前在微博公開發炮，被指針對彭于晏，「這件事與他無關，我之前是找過他，早被他推了。」

3. 《我愛你》原定緊接《烈火戰車》開拍，卡士由張國榮配關之琳，最終變成袁詠儀與方中信合演，小寶退居監製一職，由李仁港執導。

4. 周星馳對《色情男女》劇本深感興趣，本來與小寶已達成合作協議，只惜愈傾愈各走極端，「阿星」改由《家有囍事》的常家二哥——張國榮上陣。

埋門一腳飛起星爺
舒淇獲獎重要場口

《烈火戰車》衝線錄得三千三百萬收益，大概也是治癒小寶的另一道心靈雞湯；原定下一部作品是由張國榮與關之琳合演的《我愛你》（後來由導演改為監製，卡士變成袁詠儀配方中信），但嘉禾巨頭蔡永昌看過《色情男女》的劇本大力讚賞，更主動提出斟治周星馳（第一人選是正忙於巡迴演唱的張學友）星爺看過劇本亦甚感興趣，相約小寶傾談時，更自攜一瓶時值兩萬多元的靚紅酒，對是次合作之重視，可見一斑。

電影本於九六年四月十五日開鏡，小寶曾坦認與星爺已「傾掂」，但埋門一腳突生變卦，小寶於十五日當天竟與張國榮達成合作協議，簽約落實後，隨即致電星爺告知「不用你演」，看來頗有火藥味！「我不想再講這個人，沒交情、不了解，和他交過一次手，合作不成，可能天才就是這樣，比較孤僻，以前徐克也不愛接近羣眾，不覺得他可以和很多人打成一片，到年紀大了，才變得溫和一點吧。」有說星爺經常「越位」，頻頻添加個人意見，又常推翻之前傾好的細則，更對嘉禾提出苛刻要求，才一次過觸怒小寶與嘉禾。

當時，小寶直言與星爺有拗撬，也表明不會為任何人改劇本，正如張國榮接演的導演角色（阿星）並沒因星爺被飛而更改：「最早出劇本已是這個名字，完全與周星馳無關，你可以話爾冬陞都得！」戲中確實出現「爾東陞」（劉青雲客串），拍完《沒有車轆的戰車》失意跳海自殺，小寶自爆：「一話自殺，好容易令人聯想到第二個導演，以前曾有老導演自殺嘛，寧願話我自己啦，既然開自己玩笑，不如就講《烈火戰車》《沒有車轆的戰車》是我想出來的，搞笑又好玩，找劉青雲演我，好過癮。」

另一個神來之筆，是仍被視為三級片脫星的舒淇，初露演技鋒芒。「對她來說，這的確是重要一步，甫認識，已知道她的

1. 有說《早熟》是當年小寶與余安安合演的《純愛》翻版，他澄清：「完全無關，我已不記得《純愛》是什麼。」

2. 起用何潤東與范文芳演《真心話》，冷淡反應令小寶一度不想再用新人擔正。

3. 小寶替栢芝度身訂造《忘不了》，果然令她事業反彈，但近年接觸不多，他不評論她的演藝前途。

4.《早熟》成本高導致蝕本，小寶即開《千杯不醉》成功填數。

5.《烈火戰車》時曾傳小寶與華仔不和，但觀華仔願意化老妝演《門徒》，謠言不攻自破，小寶說：「他對扮老沒多大抗拒，何況又不是要扮七老八十。」

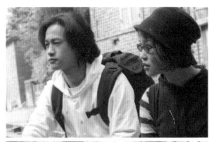

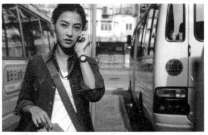

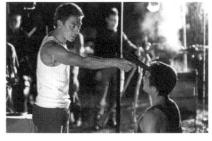

為人、個性，微調了角色，順着她去。」也歸功於哥哥的引領，讓她能隨心所欲地發揮，「女生跟哥哥演情慾吻戲都不會怕，很放心，建立關係後，彼此間就有化學作用；舒淇得獎那場戲（向哥哥吐露身世），她主動問：『可不可以講講嚇變國語？』我話好，非常好喎呀！」小寶說，這部戲大部分由羅志良操刀，關鍵場口他一定親自督軍，「那場戲我很小心留意舒淇，一拍完那段，我已知她一定拿新人獎，一個新人竟然可向戲中的導演這麼自然地表白身世，又國語又廣東話，感情明顯有部分來自個人，可抓住觀眾眼球。」

然則，舒淇與袁詠儀的分別在於……「舒淇直頭聰明，袁詠儀是醒目，看她那對眼珠就知。」張栢芝當然有天分——以前，現在我不清楚了，她有了小朋友，中間又發生這麼多事，沒細心研究她的演藝前途。」《色情男女》後，他大膽起用新人何潤東配新加坡女星范文芳開拍《真心話》，結果初遇滑鐵盧，「用新人很難吸引觀眾，以前邵氏、嘉禾、國泰，都是用大明星帶新人出來，《真心話》是個經驗，我曾說過不再用新人當主角，但還是在《早熟》用了房祖名加薛凱琪，也是蝕本收場，要立即開《千杯不醉》cover。」他笑言：「《早熟》後又話不用新人，再來《我是路人甲》，還不是一樣？」

張學友 連戰五次 終出頭

銷量從廿萬 直插兩萬

勝出《全港十八區業餘歌唱比賽》前，張學友曾四度參賽（學校、牛扒屋、《歡樂今宵》、《新秀歌唱大賽》），但總是與冠軍無緣，歌喉出眾如他，何以連連敗北？

這個問題，我曾請教當年在新秀初選將他狠狠叮出局的黎小田，「學友當年不修邊幅，塊面一粒粒，個頭又蓬鬆……」

評審以貌取人，學友曾很不服氣：「我對自己說過，不會再參加新秀！」但到今日，他已看通遊戲規則：「如果參加電視台辦的歌唱比賽，最好先執執外形，我就是輸在外形與太緊張。」

司儀宣布第一屆《十八區》冠軍，是「張學友」！「好彩贏了，但就算再輸，我還是會繼續參賽，因為真的喜歡唱歌。」

張學友首次在熒幕亮相，是八三年參加《歡樂今宵》的「盡顯才華 SING 聲星」，選唱《遲早是一對》無功而回，一年後選唱同由關正傑演繹的《大地恩情》，學友卻橫掃《十八區》！

首次參賽震過貓王
新秀被叮感覺造馬

第一屆《全港十八區業餘歌唱比賽》在八四年九月舉行，但實則初選早在八二年尾已告啟動，當日港台「話事人」吳錫輝回顧：「政府想推動地方行政，便要港台舉辦『十八區』，因為要巡迴各區初賽，所以早在年多前已開始了；比賽由港台與星島合辦，我不時要與對方開會，那位仁兄的秘書正是港姐勞錦嬋，她當選後願意歸於平淡，我對她的印象不俗。」

決賽當晚，吳錫輝安坐評判席上，聽到張學友演繹一曲《大地恩情》，他已想：「其他參賽者『死咗』，這個一定是冠軍，後來大家入後台商議，基本上意見一致，他是最好的。」站在台上的學友，卻茫然不知自己拋離對手多個馬位，「當然心目中會覺得有幾個唱得比較好，但我沒有特別分析自己機會有多高，參賽只是一心去玩，也想練大膽與認識多些朋友，沒想過真的可以當歌手，我一直覺得入娛樂圈要識得人、靠關係。」

學友天生靚聲，理應唱遍天下無敵手，但四度參賽未能奪冠（最叻一次得第二）。除了外形，還敗在兩個字──騰雞，像第一次在學校比賽。「上台前，我躲在隱蔽的課室裏唱，一雙腳不住發抖，連歌詞也抖；上台時看到咪高峰，我的手不知怎麼放好才好，後來咪高峰拿在手中，顫到人家以為我懂得唱『顫音』。」他選唱 Billy Joel 的名曲《Just The Way You Are》，事前已在家練唱五十多次，但參賽時還是緊張得忘詞，「只得重唱上一段的，雖然評判不太覺得，自己心有鬼的已經亂了陣腳，得不到冠軍也是意料中事。」

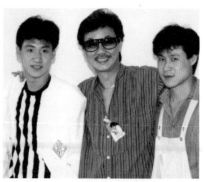

第一張大碟形象自然，他根本沒有想過自己可以當明星。

出道初期，學友曾找哥哥張學智任經理人，但他始終沒有經驗，後來在一次保良局活動遇上陳自強，「他找我拍《胭脂扣》，因時間問題推了，不過大家開始傾經理人合約，很快就事成。」

學友與初戀女友「小鯨魚」（左二）到日本旅遊，巧遇舒琪與葉德嫻，這是學友送給女友的聖誕禮物。

累積經驗，他聰明地在《十八區》演繹《大地恩情》，「我的聲底似關正傑，扮他比較容易，加上首歌得兩分幾鐘，歌詞少，唱來唱去非常易記，在台上沒有太大壓力；歌曲由最初偏靜到最後澎湃的分野很大，也可以展現自己唱功。」從前沒有卡啦OK，他主要跟着唱片練習：「無人唱將音樂推大聲點，有人唱就推細聲點，便可以聽到自己把聲。」

勝出比賽的獎品，包括一紙唱片公司合約（寶麗金），可是他丰有立即放棄航空公司訂位部的工作，除了確實喜歡這份工外，他自覺並不適合娛樂圈——這種不安來自參加新秀的慘痛經歷。「我去試音，一開口唱了幾句，就被人叮，當時參加新秀要付三十元報名費，我在學校參加歌唱比賽都有得獎，誰知這裏未唱完就被叮，實在太過分；當時我想，這個比賽呃錢又不公平，人家說這種比賽造馬，我真的感受到有這回事。」

為牀上戲幾乎跳船
前女友譜詞悼舊情

這次卻不同的是，得獎後寶麗金迅即替他籌備處男大碟，由歐丁玉全權主理。「所有歌曲都是歐丁玉與唱片公司選的，我不能參與意見，但很多首我都喜歡，例如《輕撫我的臉》、《Smile Again 瑪利亞》；當時要掌握快歌較難，《交叉算了》、《愛的卡幫》都要用不同聲音去唱，好緊張。」錄音期間，他仍不願辭職，航空公司老闆常常問他：「你什麼時候走？」直到唱片大賣，有片商開始招手，他終於全身投入演藝界，「我份人向來穩陣派，樣樣都要睇定才會去做。」

他拍的第一部戲，就是跟羅美薇定情之作《痴心的我》，但實則德寶招手時，首先請他演的是另一部《可樂奇遇結良緣》。「除了我，主角還有楊羚、盧冠廷，舒琪與鍾志文（導演）還找我們一起圍埋讀劇本，好興致勃勃，誰知讀完一次，沒有下文，之後電影換了主角，改由張曼玉、林子祥、岑建勳來做（戲名變了《聖誕奇遇結良緣》）他們說德寶在聖誕沒有大片，所以要找班大卡士接手。」

到《痴心的我》又有阻滯，看到劇本要跟羅美薇有牀上戲，學友幾乎嚇到想「跳船」。「簽約時有條文列清楚，如有任何情節會破壞我的形象，都可以拒拍；一是他們改劇本，一是另找適當人選，咪搞我。」但到頭來，他還是跑去開工了，「因為他們答應改劇本，又找不到適當的人代我，拍就拍啦，拖了這麼久，他們一定認為我是最麻煩的人了。」

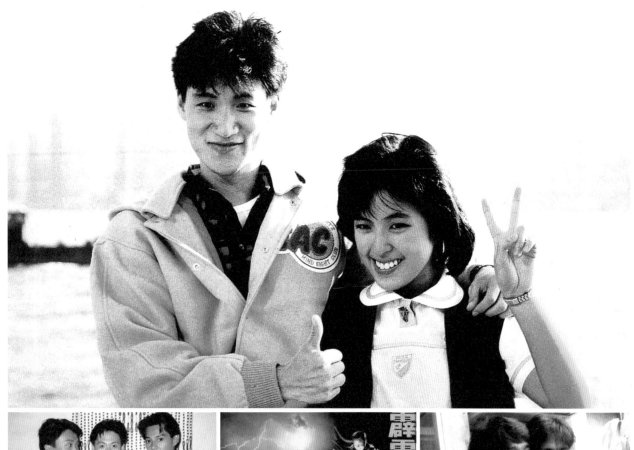

同赴加拿大拍攝外景，有傳學友對 May May 特別照顧，兩人否認戲假情真，但學友坦認與女友感情轉淡，原因是他太忙了，「她根本很明白我的困難，只不過她無法忍受男朋友經常不見她，她答應我盡量去忍耐，但怕這種忍耐不能持久。」

八六年，學友推出第三張大碟《相愛》，主打歌《別戀》的填詞人，正是化名小鯨魚的女友──「深深嘆息是我孤單一個冷冷夜裏像冰封鎖我心窩⋯⋯」瀰漫着一片愁懷別緒，至此他終於公開分手消息。「入了這行，什麼人生觀都已改變，長期在壓力及要求下生活，我寧願放棄。」

如日方中，傳聞拍一個咖啡廣告，他的身價是二十萬，同時片酬也升至五十萬，跟呂方合作的《雙星演唱會》又叫好叫座，首次個人演唱會篤定八七年八月展開⋯⋯工作壓力排山倒海，他開始嗜杯中物，有人看到在不用喝酒應酬的場合，他搶着獻身喝個大醉，明明人家無意鬥酒，他卻拚了命的灌、要

初入影壇

1. 學友初拍羅美薇，緋聞已不脛而走，但兩人並沒承認；一年後，他倆才公開戀情，May May 說第一次為《痴心的我》與學友拍造型照，導演叫「對望一下」，兩人立即觸電。

2. 都說學友像煞成龍，湊巧兩人的英文名又如出一轍──「你錯啦，成龍用的是 Jackie，我是 Jacky！」Jacky 是學友打第一份工（文員）時，主管要求他改的，靈感來自啤牌的「J」。

3. 跟《痴心的我》同期的尚有《霹靂大喇叭》，看戲後學友便想：「我還是不要再拍戲了！」他自嘲面對鏡頭好「木」。

4. 周星馳、張學友、莫少聰合拍《最佳女婿》，雖然成績未見突出，但合照可見星爺與學友格外合拍，兩人再度攜手《咖喱辣椒》，即爆。

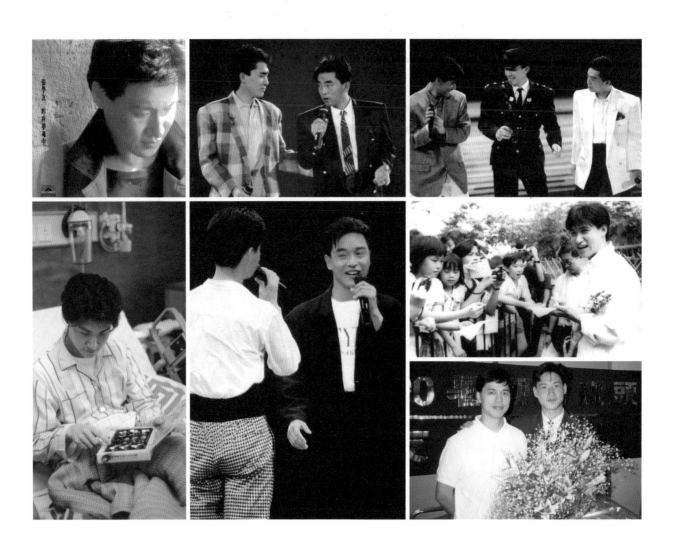

1. 學友初踏紅館台板，與呂方合作《雙星演唱會》，特別嘉賓是「新紮師兄」梁朝偉。「所有事情全由別人構思，我和呂方只需要盡力去完成，不用怎麼互相扶持。」

2. 「杰佬」與「高魯泉」合唱，偉仔這把長鬈髮，學友記憶猶新。

3. 《昨夜夢魂中》銷量慘淡，但實則仍有《天變地變情不變》等流行至今的好歌。

4. 一出即紅，但直到被歌迷認出、叫聲「張學友」，他才自覺是個「歌星」。

5. 歐丁玉不但是學友的唱片監製，更是他的「網球波友」，「但最近他少打了，肚腩大得像有幾個月身孕。」

6. 八七年首次紅館個唱，學友形容是廿六年人生最快樂的一刻，這一刻他與特別嘉賓張國榮同在。

7. 九〇年七月，學友因腸熱入院，同樣有病在身的羅美薇悉心照料，但堅拒合照，復合「寧俾人知莫俾人見」。

從前學友不懂用心演戲，直至《旺角卡門》，他終於領悟到這份「全情投入」，烏蠅一角為他帶來金像獎最佳男配角的榮譽。

擺威。「不是喜歡喝，現在也不是喝得特別叻，只是懂喝酒是好事，很多場合都是需要喝酒的。」當時他作出自辯。

暴風雨來臨前夕，他公開跟May May的戀情，又順利在紅館完成六場演唱會，出道三年理應踏上坦途了吧？恰恰相反。「當你有一定知名度，觀眾當然想更加了解你，但認識你只能透過新聞消息，這方面我確實處理得不夠好。」他屢屢捲入不利是非，八七年九月遇交通意外涉嫌被毆，十月在梅艷芳生日會上被指帶頭鬧事掟蛋糕，還有沒完沒了的醉酒新聞……

王家衛引導始開竅
林振強改變憂鬱風

形象負面，唱片銷量應聲下滑，幅度之大足以令學友震慄。

「頭兩張賣十幾廿萬，第三張還有十多萬，第四張《太陽星辰》已跌到不足八萬，第五張《昨夜夢魂中》只得兩萬！無疑，喝酒連帶的負面新聞實在有影響，但選歌未能hit中市場需求也是原因。歐丁玉與我合作太久，失去新鮮感，既想留住hit歌，但又不甘心跟隨舊的形式，開始亂。」歌唱事業陷入低潮，又跟May May宣布分手，他索性全身投入影壇，密密接戲。「有一段時間很沒安全感，我又不是有家底的人，當有收入壓力，自己又要賺錢，唯有拍拍拍。」連續三年，他每年至少拍八、九部戲。

學友說過：「我喜歡唱歌多過演戲，我從來都覺得自己不是做戲的人，還是唱歌面對聽眾時給我的滿足感大些。」但就在為生計密密拍的日子，居然讓他初嘗真正當演員的一部戲，那就是王家衛執導的《旺角卡門》。「王家衛是個可以引導你演戲的人，拍戲時他會經常跟你傾偈，傾傾吓會講到角色，教你怎樣去演活他；以前我拍戲整天想着要自然，但原來不是這樣的，你應該要將個角色演活，不能單靠自然。」終於懂得用心演戲，烏蠅一角替學友贏得金像獎最佳男配角。

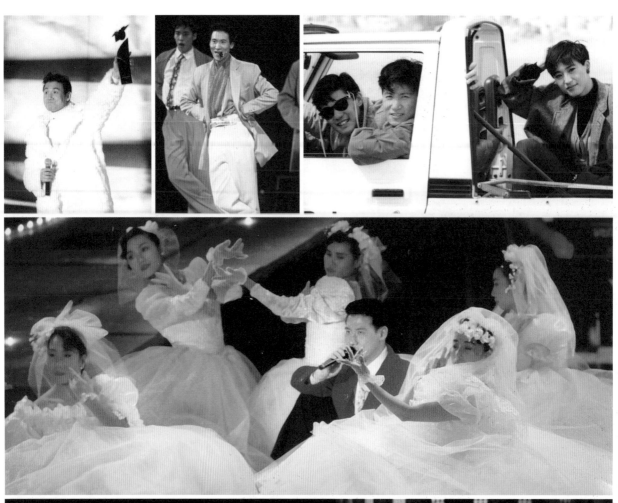

九二年，學友與 May May 到意大利旅行，瘋狂購物；復合後，他倆一直少提感情事，由結婚到生女，都是秘密完事後才公告天下。

躍登天王

1. 八九年與陳法蓉、吳大維拍攝音樂特輯《我在柏斯的日子》，學友的歌唱事業已有起色，問到如何爬上一線席位，他說：「我沒有吼住一線位置去做，只知要循序漸進，一步一步來。」

2. 《學與友九三演唱會》開鑼前，爆出遭大耳窿勒索傳聞，學友澄清並無其事，但承認曾借錢給哥哥張學智，前後金額高達一千萬。

3. 因曾亮相亞視，即使學友再紅，有傳無綫決不將最受歡迎男歌星一獎頒給他；這個「真實謊言」，在九六年度《勁歌總選》終告瓦解。

4. 《每天愛你多一些》冧到量，入圍《勁歌總選》時，無綫安排舞蹈員扮作新娘，令甜蜜程度更爆燈。

5. 《雪狼湖》臨陣易角，林憶蓮要在短時間內火速記下歌詞與走位，獲學友盛讚「好幫手」。

經過迷失的一九八八，學友痛定思痛，力圖在樂壇重整旗鼓，並將他與 May May 的復合低調處理。「醉又醉過，醒後就要搵食，所有問題要自己面對；當時我不斷聽歌，但不是聽音樂，我主要聽聲，每個人有不同的唱歌方法，我要知道怎樣的聲音才能被人受落。」八九年的《只願一生愛一人》替他重上一線，九一年的《每天愛你多一些》更爆到七彩，榮登世紀金曲。「這首歌是我跟歐丁玉一起選的，覺得旋律好聽，了解日版歌詞（《真夏之果實》）後，原來感覺好憂傷，我們找林振強填詞，卻是很甜蜜的愛情感覺，所以我要唱得溫馨一點，跟原唱者桑田佳祐完全不同。」提到曲中那兩聲「噢噢」深入民心，他笑言：「其實原先版本都有，不算自創，我只是將它改變後，配合比較溫馨的曲風而已。」

重上高峰，天王來朝。「記得以前歌迷會之間對抗得很厲害，承接阿倫與哥哥、輪到我、劉德華、黎明，起初有人稱呼我們的歌迷叫『三大家族』，然後郭富城出現，可能比較順口，就改稱『四大天王』，如果沒有記錯的話，有一個電台高層（張文新）曾經對我說，『天王』是從他的電台帶起的。」對獲封的感覺，幾乎連自己個名都無埋，但現在回頭看也是好事，彷彿代表了一個時代。」

九七年，他續求突破，宣布演出音樂劇《雪狼湖》。「無疑對投資者與我自己而言，搞演唱會都是比較舒服穩陣的做法，但我覺得，如果我今日不開始，那人又會是誰呢？我希望《雪狼湖》能為樂壇注入一點生氣，而最理想的，是它能夠自己生存，脫離我的影子。」為此，他特別遠赴美國數星期學習發聲方法，「坦白說，我的理解是沒有分別，對我的幫助不大。」至今他仍愛唱歌，並不斷發掘與追尋新唱法，「我變得較為自在，不再緊張、執著了。」

張國榮
演技初露鋒芒

港台野心鑄造香港歷史

也不知是否心有靈犀，七〇將盡、步進八〇之間，懷舊熱忽爾充斥劇界，無綫連環播送《山水有相逢》與《輪流傳》，麗的則派《浮生六劫》與《大地恩情》上場。無論懷的是什麼年代、哪個角度的舊，亦不過是件有力「工具」，借此將肥皂劇必備的悲歡離合發揚光大，功德圓滿矣。

憑《獅子山下》建立「寫實」名牌的香港電台電視部，從八〇年開始陸續推出《歲月河山》、《香港香港》、《香江歲月》與《雙城記》，用戲劇述說從清末民初到九七回歸前的香港變遷，是真正有野心地鑄造歷史。

用艱辛努力、寫下這四闋不朽香江名句，謹向那一代的台前幕後致敬。

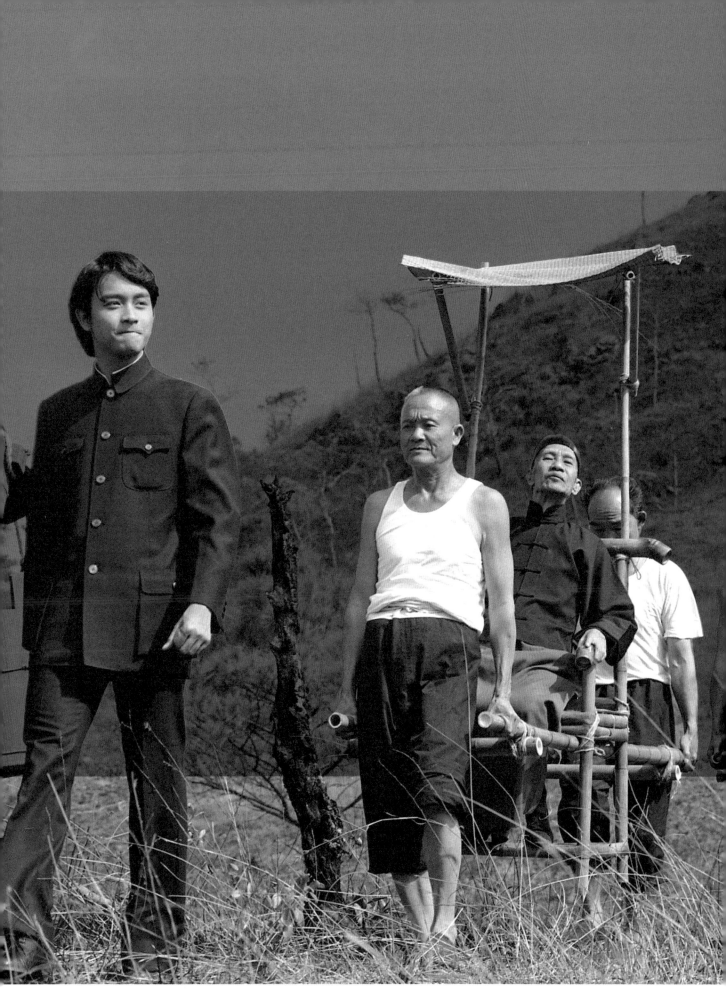

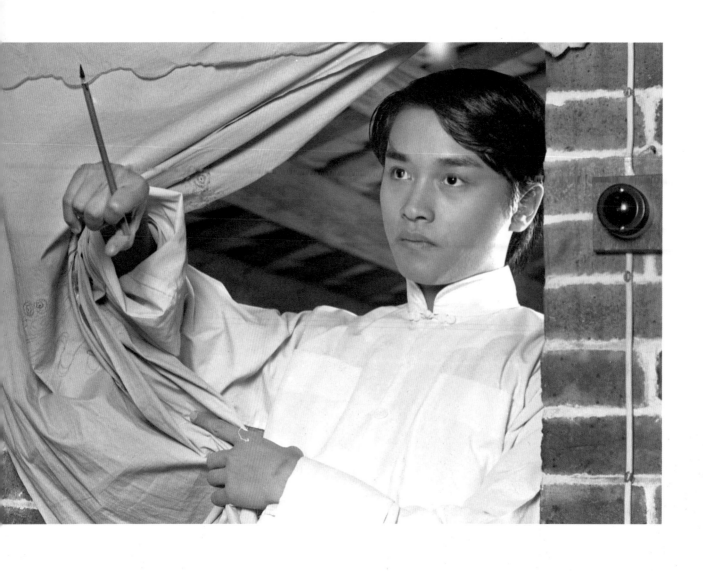

大熱美劇引發聯想
選主題基於三個字

六集單元劇《歲月河山》，從上世紀初講到七十年代末，題材觸及難民遷徙、封建禮教、華人被賣豬仔、鄉村私塾教師、童養媳的命運以至政府發展新市鎮，層層推進地刻劃新界歷史。「之前講香港歷史，皆集中市區一面，但其實新界佔有香港大部分面積，我們捕捉這一段歲月變遷，每個時代找一個焦點加以發揮。」

已移民加國的導演黃敬強是重炮手，〈細民初九〉、〈我家的女人〉（上下集）與〈鄉曲〉皆是他的作品，〈蕭先生〉與〈阿花別哭〉則分別由黃志與嚴浩前妻陳燭昭執導。「當時的製作模式就像拍電影，導演要跟足前期劇本與後期拍攝，拍四集其實相當吃力，我負責包頭包尾，黃志與陳燭昭幫手拍了兩集；踏入八十年代，政府剛剛發展沙田，我想突出『滄海桑田』的主題，最後以〈鄉曲〉作結，就是要探討現狀與新界正面對的問題。」

招牌作《獅子山下》剖析香港現況口碑載道之際，何以忽然奏出一章新界史詩？黃導演解畫：「《歲月河山》在七八年開始籌備，七九年拍攝、八〇年播出，這段時間於美國有齣改編自小說的電視劇叫《根》，講述黑人奴隸制度，大受歡迎也得了很多獎，由此引發我們的聯想，為什麼不能創造自家香港的歷史劇？印象中，香港的急速發展始自二次大戰後，之前的農村生活其實亦值得一談，剛巧同期麗的有《大地恩情》，但這是六、七十集長篇劇，我們只打算拍五、六集單元劇，野心不大。」

全劇由李碧華一手編寫，「記憶中她還在教書，曾替《獅子山下》寫過很多單元，跟港台合作愉快，她又喜歡挖掘歷史，周圍去圖書館翻看當時記載，又到新界聽了很多故事，

		1
2		
4	3	

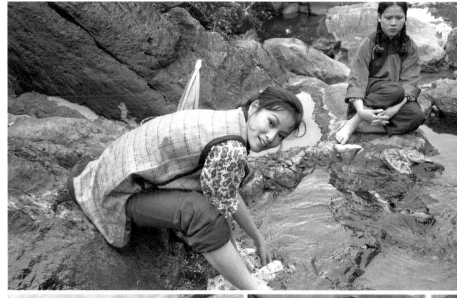

1. 景生與美好互有好感,但未真正發展已被疑有染,最終美好被浸豬籠,逃過一劫的二少則黯然離鄉。

2. 陳毓娟在麗的專職主持兒童節目,亦曾參與《白蜘蛛》等劇集演出,知名度一直不高,港台劇〈我家的女人〉反成她的代表作。

3. 由陳燭昭執導的〈阿花別哭〉是《歲月河山》的另一個單元,時代已推前到四五年香港重光,翁靜晶演命運坎坷的童養媳大妹。

4. 陳燭昭(左)只替港台執導過一齣〈阿花別哭〉,旁為《歲月河山》的功臣之一、青春逼人的編劇李碧華。

四出張羅道具場景
領事館相遇有緣份

重現一九二〇年的新界,即使有大批史料輔助,場景與道具也是很大考驗。「雖説像是拍電影,但港台不是真的拍戲,不會有錢去造一批道具,那些枱凳、煙槍與磨穀機,均要四出張羅問人借;不過最難還是場景,當時香港已經很少人種米,怎麼去找一大片稻田呢?最後要找去大嶼山東涌,還未有青馬大橋的年代,仍有幾幅稻田在。」張國榮一家所住的大屋,則在西貢黃石碼頭附近的白沙澳村尋獲,「很難找到完全適合拍攝的村落,即使有些已經荒廢,可以方便開工,但我們沒能力重建整條村出來,幸好找到白沙澳村,那裏有間已被棄置的大屋,大廳與睡房仍保留完整。」

張國榮參加《亞唱》後,投身麗的拍攝《鯉魚淚》與《浣花洗劍錄》,也曾參演港台劇集《屋簷下》,「這個角色(景生)是個剛剛從省城讀書回鄉的年輕人,需要

港台沒有合約藝員,向無綫借將看似捷徑,卻又非理所當然。「剛開始問無綫借人難度不大,最麻煩的只是度期,後來愈來愈難是因為港台劇集會在兩間電視台的黃金時段播出,無綫自然很介意旗下藝員在麗的亮相,根本不會介意用新人,一來度期方便,二來有利塑造最自然的演繹方法,起用在無綫劇集熟口熟面的卡士去拍港台劇,有時候觀眾會更難接受。」

花費好一段時間搜集資料。「首先開工的,正是由張國榮擔綱、透視納妾實況的《我家的女人》」「選取這個故事是基於三個字——『浸豬籠』,小時候經常聽到這回事,但到底發生什麼事?那是什麼情況?李碧華找來一疊資料,讓我了解真實情況,劇集是反映在父權制度下的女性地位,隨着年代步伐而不斷改變。」拍完後材料太豐富,黃敬強不捨得大幅刪剪,徵得張敏儀的同意下,一分為二。

河山舊貌

2	1
4	3

1. 七十年代末，香港已甚少有人種米，這幾幅位於東涌的稻田，絕無僅有。

2. 尋尋覓覓，終於發現西貢白沙澳村是理想的取景地點，粉飾一番下，這間被棄置的村屋成了黃家大宅。

3. 黃敬強花了好一段時間張羅道具，才能借得早年新界鄉村常用的磨穀機。

4. 黃敬強對「浸豬籠」產生好奇而開拍〈我家的女人〉，最後女主角自然難逃一「浸」。

一種摩登的感覺，當時的張國榮是一張頗新鮮的臉孔，很容易就會聯想到他；陳毓娟（飾演女主角美好）也是一樣，我們想要一個帶少少嬌艷的美女，她主力在麗的主持兒童節目，拍劇不多，感覺清新，一試鏡已經沒問題。」

一經交手，黃敬強已感覺到，哥哥是非一般的新人。「有些藝員叫他（她）埋位，便位便埋位，其他時間就在傾偈，情緒會散，但張國榮真的很用心，一直在跟你談個戲怎做、角色怎樣揣摩，他很聰明，基本上跟他說什麼，他便能照樣演出來，所以之後麗的識貨，讓他在《浮生六劫》擔很多戲，因為我們用全菲林拍攝，又要湊齊六集，連續劇通常邊拍邊播，記憶中〈我家的女人〉與《浮生六劫》應該差不多同期出街。」

「我家的哥哥」演技上初露鋒芒，之後逐漸攀上巨星席位，黃敬強與他甚少聯絡，「但我們有另一種緣份，我在九十年代申請移民，在加拿大領事館 interview，正巧他坐在那裏，彼此打了個招呼；聞說他十分滿意這部作品，很有興趣再次重拍，只可惜沒有這個機會了。」

留下好戲，黃敬強不敢邀功，「主要是大家同心協力，編劇用心，演員掌握到角色，場景、道具也很真實；現在相當有名的潘恆生，當時還是新攝影師，他很願意花時間與我商量鏡頭調度，怎樣利用古屋去砌出一個層次，才能達到上佳效果。」他一錘定音：「張國榮、李碧華、潘恆生，這個配搭放諸電視，難能可貴！」

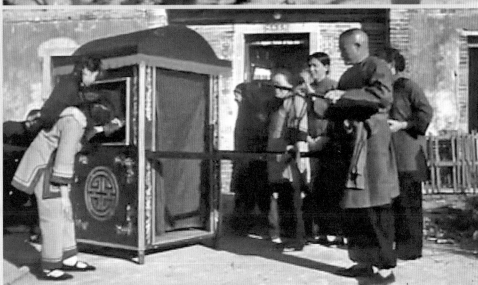

港台劇以寫實聞名，〈我家的女人〉不時展現上世紀二十年代的新界風俗與禮節，構成極具參考價值的珍貴史料。

1		
2		
5	4	3

1. 從前鄉民娛樂不多，逢二、五、八號去趁墟，喝茶、買雞、買公仔已夠消磨半天。

2. 納妾按足傳統婚禮儀式，花轎迎接新娘回府，入屋前先跨火盆、穿過大婆臂下，再跪低斟茶給老爺奶奶，大婆還要用金釵「叉」住她，以示「高過你、大過你」。

3. 拜太公是鄉村大事，金豬、生果、香燭等祭品準備充足。

4. 當年英國與新界有默契，不干預鄉村秩序，族長與村長可執行法律；在祠堂公審，因美好主動認罪，景生獲判無罪釋放，美好卻慘遭浸豬籠。

5. 鄉村公審的最有力「證供」——斬雞頭發毒誓招供。

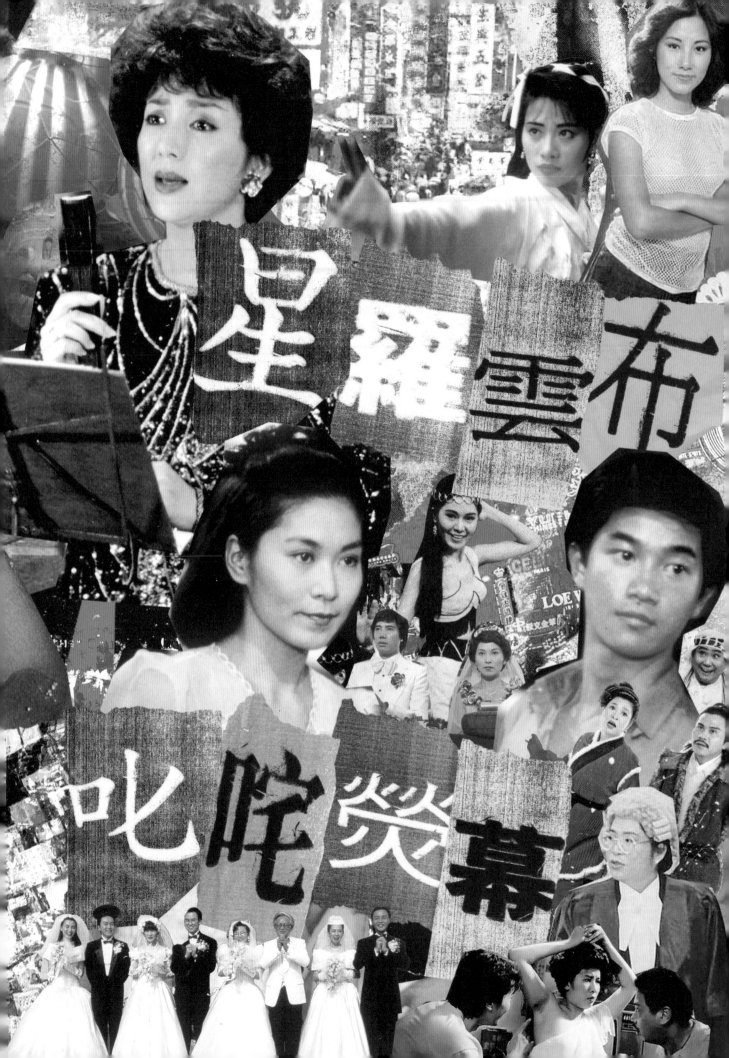

星羅雲布

叱咤熒幕

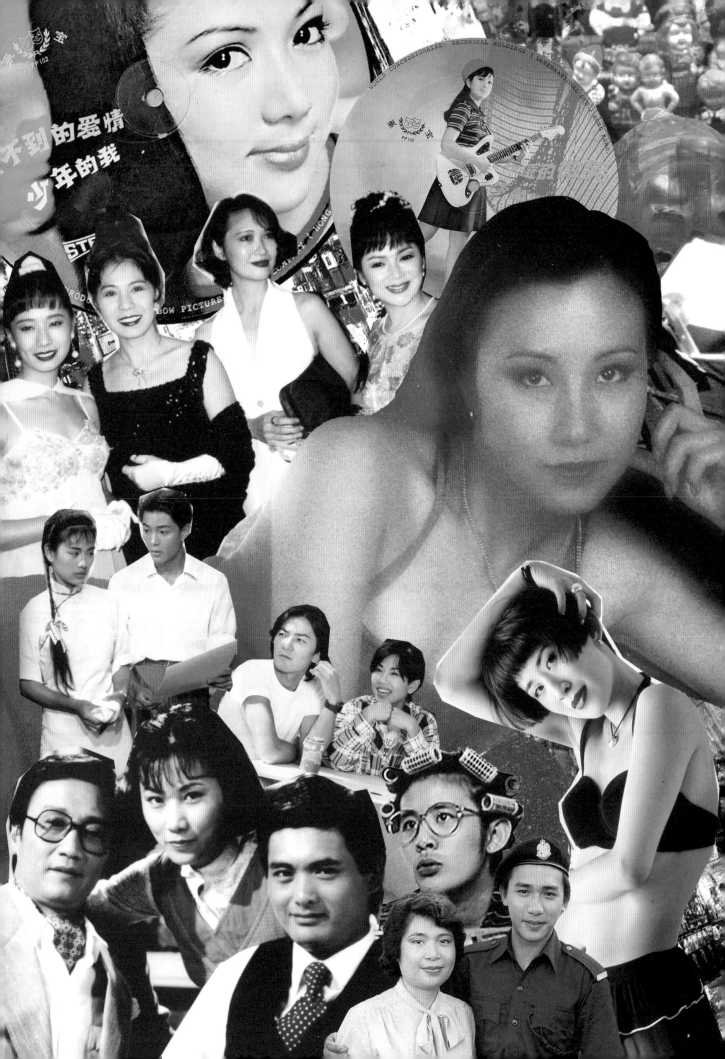

獲派演洛琳大惑不解

汪明荃
注定「第一」

阿姐精神，永恆認真——剛畢業於麗的映聲第一期訓練班，汪明荃已頻頻獲封最有前途女藝員，有記者親身目擊：「從早上九點開始到下午六點，她不是在排舞，就是在排練《四千金》節目，要不然就是錄音或出鏡，這是她對工作認真的態度。」

態度始終如一，之所以貴為視壇一姐，有迹可尋。

「近幾年，我在劇集沒有什麼好角色，好像對不起觀眾。」《巴不得媽媽》也不夠好嗎？「我不想再做整天罵人的角色，好累。」

初演女巫備受讚賞
棄當空姐勇闖娛圈

想當年，正式踏足娛樂圈的一刻，汪明荃已注定與「一」字有緣——香港電視史上第一張、編號「0001」的藝員訓練班畢業證書，得主正是她。「0001，大概是因為高分吧。」她輕描淡寫。

自小，阿姐已愛表演，就讀聖猶達小學時，她獲派在《白雪公主》飾演女巫，結果話劇得了全校第一名，大家都對這個白鼻子、紅眼睛、黑面頰、血盆大嘴的小妮子讚賞不已；升上蘇浙公學，阿姐多次參加校際音樂節舞蹈、朗誦等比賽，又不斷投入戲劇演出，有同學好奇地問：「作為鋒頭躉，你有什麼感受？」她報以一笑：「習慣了，我也喜歡被別人注意。」

愛表演的女孩，很快便找到更大的發揮平台——麗的映聲。「麗的映聲前身是麗的呼聲，那是電台，沒有藝員，播音員未必上鏡，所以他們要開藝員訓練班，招聘大量電視新血，我就是第一批接受正統訓練的電視藝員。」千多位應徵者中，只錄取了九人，「跳舞、唱歌、演戲等什麼都要學，除了配音，因為我讀蘇浙公學，主要講國語，雖然我的廣東話好過劉嘉玲好多，但配音要好準確，我不行。」

初到貴境

```
3        1
         ─
         2
```

1. 中學時代，阿姐（前中）朗誦、話劇、唱歌瓣瓣精，難怪被選為畢業生代表。

2. 汪媽媽精於釘珠衣裳，漂亮的阿姐與姊姊成為御用模特兒，示範汪媽媽給外國買家的貨辦。

3. 五七年，爸爸將汪明荃從上海青浦接到香港，初來埗到聽不懂廣東話，但聰慧的她很快便能適應環境，乘着電視的興起，她在娛圈一路順風。

她日間在中環一間洋行當會計，放工便飛奔往乘電車，到灣仔六國飯店旁上課。「五點半放工，六點開課，好趕，當時的校長是大導演卜萬蒼，他好喜歡我，覺得我是這行的材料，叫我一定要返學，就算遲到他也會理解。」洋行老闆楊太知她的意向，不會甘心長久當個小文員，特別容許提早半小時下班，好讓她上課不會誤點，「那個年代，確實很有人情味。」

她以優異成績取得「0001」號畢業證書，簽約時月薪五百五十元，已是最高收入的電視新人，但其實擺在眼前的，尚有另一個選擇。「我考了空中小姐，人工多過麗的一百元，因為姊姊也是空姐，我知道幹這行可以周遊列國，又有便宜機票，全家都可以享用，所以挺吸引，但後來回心一想，空姐要服務客人，多辛苦呀，還是演戲好玩一點。」

黃淑儀本是大千金
堅拒留日抉擇正確

正值用人之際，這邊廂主持、演戲，那邊廂又要載歌載舞，古裝扮相出眾的阿姐，成為《民謠歌劇》的台柱；六八年一月一日，處境劇《四千金》首播，蘇潔賢、黃楚穎、汪明荃、襟素霞合演四姊妹，紅極一時。「麗的第二期訓練班剛剛開始，想找一個小妹妹演四妹，選中了襟素霞，本來想用黃淑儀演大家姊，但基於主力在第一期訓練班，她是第二期，除了襟素霞外，其他三千金都是第一期的畢業生。」

贏得觀眾共鳴，《四千金》儼如麗的生招牌，逐漸走出錄影廠。「情況等於今日福祿壽，一走紅便什麼都做，於是便有四千金扮空姐、去馬會宣傳，再發展歌舞演出。」活潑精靈的四妹襟素霞率先彈出，昂然入圍六八年《華僑晚報》十大電視明星金球獎選舉，三姊汪明荃亦步亦趨，終在六九年與襟素霞並駕齊驅，也是阿姐入行後的第一個獎項。「當時覺得好巴閉，穿上皮草晚裝去領獎，相當隆重。」

阿姐獲麗的力捧，在《金玉滿堂》與《星月爭輝》全面發展，為充實歌唱實力，她先後跟鮑蓓莉與秦燕兩老師學習，在秦燕丈夫、作曲家李厚襄的鼓勵下，灌錄了處女唱片《黃金與愛情》。「以前沒有粵語流行曲，香港人聽的國語歌都來自台灣，台灣又受日本影響，有很多日曲中詞，罕有地，《黃金與愛情》是新歌（由化名侯湘的李厚襄作曲），再加《負心的人》《姑娘十八一朵花》等，我有電視節目協助宣傳，也會到歌廳、夜總會演出。」

七○年九月一日，是阿姐演藝生涯的轉捩點——毅然跳槽無綫，動筆簽約一年。「無綫是免費電視，任何人有電視機已可收看，你上去唱一首歌，全香港人都知道，影響力非常厲害；市場更大，自然要好好裝備自己，李厚襄與東寶電影公司相熟，可幫我辦學生簽證，才能順利到東寶藝能學校學習。」麗的有挽留我，但畢竟是收費電視，有所局限之下，我去意已決。」她跟麗的仍有生約，要到七一年四月一日才可正式亮相無綫，乘着這個難得空檔，她每天上課七小時，因為沒有芭蕾舞根底，小川老師對她特別嚴格，細緻地修改動作，不服輸的香港女生堅忍苦練，終在演出「彩虹之舞」時，小川老師第一時間跑過來向她道賀：「跳得好！以前我看錯你了！」另一位老師希望阿姐留在日本發展，還說綜合性節目《晚上十一時》有意邀她演出，電視台準備對她大力栽培云云；兩難之間，張艾嘉第一任丈夫、前美聯社香港分社社長劉幼林對她打了個譬喻：「你留在日本，是一尾大海中的小魚；回到香港，你就是池中的大魚。」再三考慮維持初衷不變，她決定回港投向無綫懷抱，「事實證明，我的選擇是對的。」

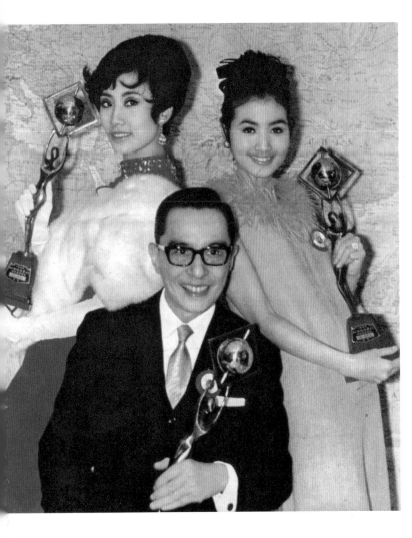

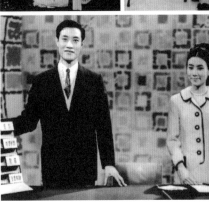

續約無綫峰迴路轉
叔仔被炒轉愛花王

她將所學悉數奉獻予《歡樂今宵》，但初期表現未見突出。

「只可以說是稱職，但坦白說，我不是搞笑材料，演趣劇不像波叔（梁醒波）咁癲，搶又唔夠人搶，肥肥（沈殿霞）演過你，相形下，在《歡樂今宵》我不是太標青。」七三年三月，無綫製作部經理蔡和平對外宣布，阿姐約滿後將會離開，原因是她要求續約年期由兩年減到一年，又提出要主持新節目，蔡和平企硬指公司不會縮減藝員的續約年期，更沒有替藝員開設個人節目的義務，他強調：「《歡樂今宵》有五十多個藝員，如果每人都要開一個節目，豈不是要開五十多個？」

可是，阿姐斷言否認爭取個人主持節目，只說難以接受被一年生約、一年死約綁住，當時有傳她會回巢麗的，但峰迴路轉地，離開無綫不過個多月，在肥肥的陪同下，阿姐與蔡和平重修舊好，再簽年半合約，於六月十五日正式生效，有人問「重返」無綫可感尷尬，阿姐大方的道：「我跟蔡和平先生之間只是一場誤會，平素更無什麼過不去的地方，又何來尷尬呢？」

重新出發，阿姐很快便在《四朵金花》證明自己的真材實料。「《歡樂今宵》需要大量題材、配搭，森森與鄭少秋便以情侶姿態亮相，其他基本演員都好想有自己環節，終於想到將四個不同類型的人（肥肥、汪明荃、王愛明、張圓圓）併在一起，為了跟鄭錦昌、潘迪華等歌星有所區分，我們以唱民歌為主，分幾步跟從許佩老師學唱歌，阿姐只好移船就磡，『老師知道我們的音域，可以作出相應調校，並挑選適合的歌曲。』

本來是個非固定環節，但因播出後大受歡迎，變成長有的短劇，加入波叔做爸爸，羅蘭演媽媽。『波叔話我們是「四個

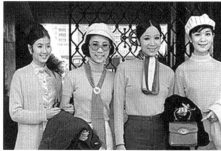

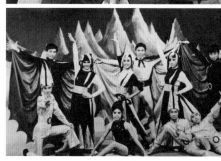

麗的千金

東瀛學藝

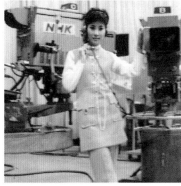

1-2. 六九年，她一口氣推出《黃金與愛情》與《等待》兩張國語唱片，監製同是李厚襄。

3. 東寶學藝，令她有機會接觸日本藝能界，造訪 NHK 的心臟地帶，更差點留在當地發展。

1. 為投考麗的第一期電視藝員訓練班，她特地到影樓拍了一輯靚相。

2. 阿姐古裝扮相靚，在《民謠歌劇》演盡歷代大美人。「起初是幕後代唱，繼後我自己唱回京劇、上海越劇等，給我全面學習與發揮機會。」

3. 阿姐的第一個電視節目，是與訓練班同學招顯志拍檔主持的《你的常識》。

4. 禤素霞在《四千金》率先跑出，汪明荃也不甘示弱，偕四妹一同入選六九年《華僑晚報》十大電視明星金球獎，得獎者尚有名司儀高亮。

5. 《四千金》當紅，禤素霞、汪明荃、黃楚穎與蘇潔賢出雙入對，姊妹情由戲劇伸延至現實。

6. 藝員不多，好使好用的阿姐漸成麗的力捧對象，「這是我盡量學習、吸收的階段。」

7. 香港電視史上第一張藝員訓練班畢業證書，編號「0001」的得主屬於汪阿姐。

番瓜」，高矮肥瘦都有，但「番瓜」很難聽，不如「金花」啦，俗就俗啲，但都好過「番瓜」。《歡樂今宵》如日中天，蔡和平定下規矩，不容許旗下藝員演出話劇，阿姐認為很合理：「他是保護自己的節目，要看肥肥、森森，就一定要看《歡樂今宵》，如果整天節目都是你，觀眾怎能不生厭？」

出人意表地，梁偉民開拍劇集《私戀》，看中阿姐當女主角，竟能成功連過兩關，覺得心頭好。「不知道梁偉民怎樣倾據數，可能蔡和平也覺得我不太適合做《歡樂今宵》，所以放我出來吧，但我還有另一個難題——當時奶奶（她在七一年十一月十八日與紗廠少東劉昌華結婚）不想我有太多工作，這個劇每星期一集，逢禮拜日開工，我要問准屋企，才能演出。」故事本來講述她愛上馮淬帆演的「叔仔」，但拍攝途中，鬧出馮淬帆在無綫餐廳發飆，向外籍少年動粗粗事件而遭解僱，阿姐的「戀愛對象」，變了花王黃新！「繍咗線，無端端鍾意個花王，應該幫我搵另一個靚仔吖嘛！」《私戀》踏出成功第一步，揭開阿姐縱橫視壇的序幕。

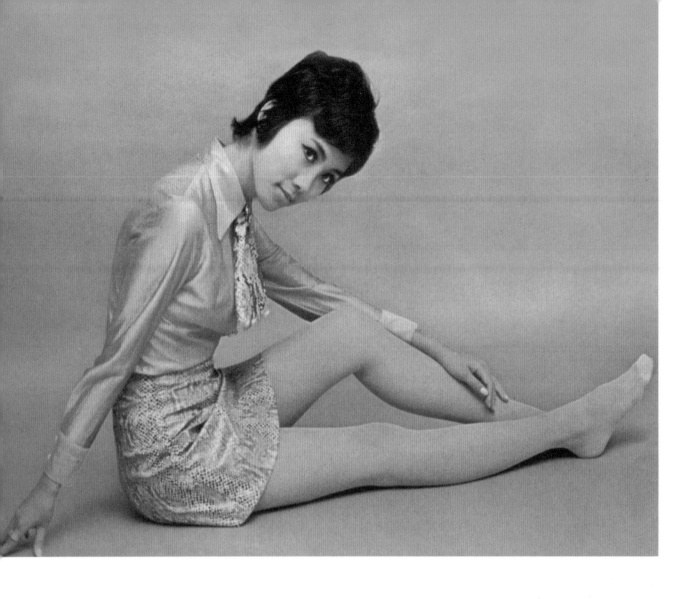

無綫銀彈安撫軍心
阿姐堅拒即興外景

「《私戀》反應好，我個民初裝又靚，之後拍了《藍與黑》、《秋海棠》；到開《清宮殘夢》，鍾景輝正式向蔡和平申請放我出來，但當時我仍要返一晚《歡樂今宵》，沒理由你捧紅了一個明星，《歡樂今宵》反而無得用。」《清宮殘夢》製作嚴謹，邀得孫必勝（孫中山先生曾姪孫，更在劇中演回孫中山）、唐石霞（珍妃姪女）及姚克教授出任顧問，又向擅拍宮廷戲的李翰祥埋手，搜得一批珍貴資料。「蘇杏璇演皇后、程可為演瑾妃、莊文清演侍婢，這班新人全部來自無綫藝員訓練班；適逢粵語片低潮，梁醒波、李香琴等好戲之人轉做電視，演我阿媽的是南紅、鄧碧雲，之所以電視興旺，可謂時勢造英雄。」

七五年佳視開台，憑改編金庸名著《射鵰英雄傳》氣勢大盛，無綫想到以其人之道還治其人之身，將金庸招納旗下，阿姐憶述：「黃霑代表金庸與無綫斟洽，開拍《書劍恩仇錄》，想找我演霍青桐，但我從沒有學過武打，很懷疑自己是否演得來。」她問黃霑：「你覺得我適合嗎？」黃霑答：「你學過跳舞，我已經想像得到，你一吊威也，整個人飛起會好靚。」霑叔的鼓勵下，阿姐勇於執起刀劍，「當時有很多像黃霑這樣有腦的人，才能幫助整件事誕生。」

《書劍》頻頻出外景，武打場面又多，邊拍邊播非常緊張，演員皆叫苦連天，為安撫情緒，無綫施以銀彈政策，拍三集四集支薪，但仍改不了混亂安排——某天阿姐返無綫準備其他工作，《書劍》一名助導竟在未發通告的情況下，叫她立即更衣出外景，阿姐堅拒臨時拉伕不肯就範，在旁的黃淑儀（飾李沅芷）忍不住插嘴說，她也是前一夜臨急臨忙才收到通告，因為阿姐企硬，這天「即興」外景唯有取消收場。

3	2	
5	4	1
7	6	

1. 跟無綫合約生效前夕，阿姐先登第一七七期《香港電視》封面，文中提及她將在《歡樂今宵》演出四晚，顯見無綫對這位生力軍的重視。

2. 七一年四月一日，阿姐初上《歡樂今宵》獻唱，同時兼顧訪問、介紹節目及趣劇演出。

3. 《四千金》從戲劇走到歌舞，《四朵金花》則從歌劇變作戲劇，同樣大受歡迎，她笑道：「或許我跟『四』字有緣吧。」

4. 阿姐在無綫的劇集處女作是《私戀》，本應與馮淬帆配成一對，但因後者突被解僱，她轉而愛上花王黃新。

5. 《家變》前，阿姐是不折不扣的古裝人，《紫釵記》的霍小玉扮相尤其清麗，「所以公司覺得我能演洛琳，真的眼光獨到！」

6. 雖然從未習武，但因阿姐習舞多年，黃霑認定她必能勝任霍青桐，結果證明霑叔沒有跌眼鏡。

7. 汪明荃、黃淑儀、李司棋三大花旦罕有在《書劍》結劇緣，氣氛友好，沒料到多年以後，因《巴不得媽媽》大熱，外間爭相炒作阿姐與黃淑儀的不和之說。

碧姐不滿洛輝選角
歡樂年年賣得有理

七七年，無綫籌拍長篇劇《家變》，由誰出演女主角洛琳？周梁淑怡不假思索地點名「汪明荃」，這讓阿姐大感不惑：「麗的年代，我多演柔弱角色，來到無綫，我一直演《歡樂今宵》，就算後來拍劇，亦以古裝為主，為什麼會想到汪明荃能演時裝，還要擔起百集長劇呢？我覺得他們真的好大膽、好有眼光！」求之不得的大好良機，阿姐卻幾乎得而復失——「我剛巧簽了一部台灣電影，是宋存壽導演、跟林青霞合演的《綠色山莊》，但公司說不行呀，有套劇好喭我演，一定要回來拍，其實當時我已經收下訂金，幸好電影公司通融，否則便沒有今天這個汪明荃了。」

洛琳仍未走紅前，洛輝成為《家變》的首個談論焦點，周梁淑怡也曾懷疑自己選角失準，阿姐坦言感覺到，洛家元配鄧碧雲對白文彪這個「老公」有點意見：「她覺得這樣一個有錢佬，何解會用上一個小人物去演？一路拍，碧姐一路知道點解，一來可以強化她的角色，二來，有錢佬根本就是這樣子的，你看看張耀榮，他不正是個建築商、大有錢佬？」

掛正頭牌，阿姐為《家變》日夜趕戲，其間還要兼顧一晚《歡樂今宵》，七七年七月廿二日早上十時，錄影開始後不久，面青唇白的她忽爾「劈啪」暈倒地上，工作人員即時將她送到浸會醫院，甦醒後，她並沒有第一時間探問自己病況，反而不斷嚷着要離開，休息了短短幾天，她又回到《歡樂今宵》的工作崗位，「我在家中太寂寞，不如辛苦點返回電視台。」她解釋因長期貧血，敵不過日以繼夜的勞累，故已向無綫申請暫時調離《歡樂今宵》，以專心拍好《家變》。

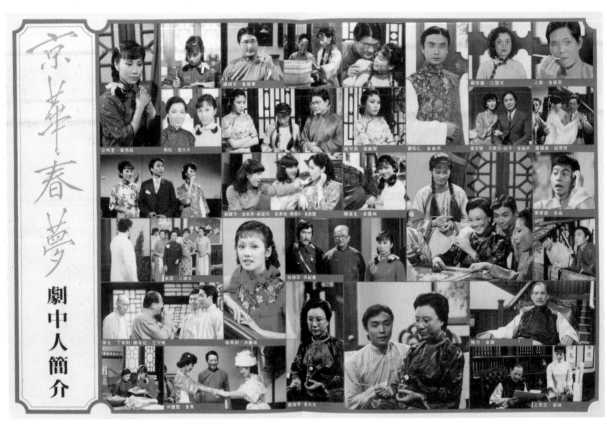

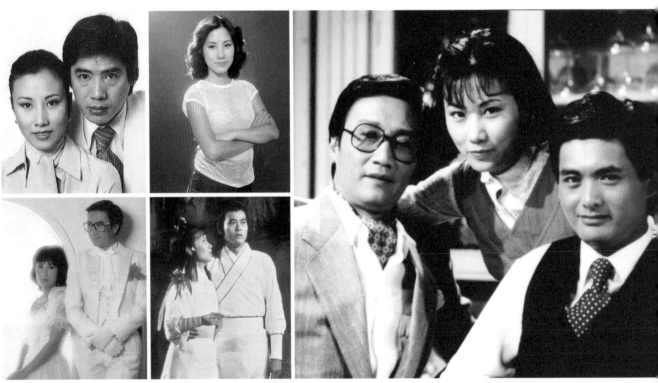

也在同一年，阿姐與鄭少秋灌錄了長期暢銷的奇葩——大碟《歡樂年年》，先在七七年獲頒金唱片，兩年後竟神勇地強力反彈奪得白金唱片，令人嘖嘖稱奇。「大家覺得我和秋官好夾，找勻所有喜慶的歌，一隻碟落齊襯，風行唱片老闆鍾沛錦好助，適逢國內剛改革開放，要買手信返鄉下，自結婚、生日、過年，一買買了幾十年，直至現在年初一回無綫做騷，我仍然要唱《歡樂年年》，感覺才像過年。」

無綫與娛樂唱片的關係日趨密切，順理成章地，當家花旦於七九年正式轉會。「我覺得自己唱歌能不斷進步，好大因素來自劉東夫婦，他們一定要我由頭唱到尾，重錄一句也不行，執得好仔細，幫助我練氣，最重要是他們自設錄音室，不用趕收工，有時整晚只是練唱也可以。」顧嘉煇貴人事忙，阿姐錄音時很少在場，反而黃霑與她的交流比較多，「《勇敢的中國人》最後一句，原本的歌詞是『衝開中國困』，但後來他認為字眼敏感，自己改作『衝開黑暗』。」

火柴盒顯聰敏機智
松哥後補演金七少

劇紅歌又紅，利舞台的史經理打阿姐主意，要替她舉行演唱會，「我話得唔得呀，唱兩個鐘好驚嚇，但史經理話我咁紅，一定得！」她找劉培基設計服裝，連羅文也問過阿姐：「以你的性格，怎可以忍受得了Eddie？」阿姐說：「沒辦法，他的脾氣是這樣。」

這正是識英雄重英雄的表現。「佢講嘢好串、好惡頂㗎，我畢竟係個人客，會覺得你使唔使咁串呀？但當時實在沒有太多選擇，以前我登台都是買現成貨，到開演唱會，我想造一批全新服裝，因為他是殿堂級，你覺得好嘢咪搵佢囉！」兩天四場門票絕

早沽清，翌年（八一年）火速安歌，開賣四日宣告爆棚，因利舞台檔期緊密，阿姐要移師荃灣大會堂再開兩場以饗歌迷。

以往演唱會鮮有歌星推售紀念品，走在時代尖端的阿姐，八一年演唱會不但有特刊，更別開生面地推出紙巾、火柴盒等限量精品，為什麼阿姐會想到將經典角色造型印在火柴盒呢？有說，全靠她的機智與變通——為宣傳《楊門女將》，無綫美術部想到將阿姐的穆桂英造型印在火柴盒上，但因要到日本印製，運回香港時，劇集已播完了，這批宣傳品本來「得物無所用」，可是阿姐靈機一觸，加入其他角色如沈慧珊（《楚留香》）、賀燕秋（《京華春夢》）等，用以推廣第二次利舞台演唱會，無綫一位高層盛讚她：「她能有如此敏捷的反應，並將宣傳橋段活學活用，實在是個聰明的人，無綫也不會將這件事放在心上。」

經典角色

1.《京華春夢》是阿姐其中一部滿意作品，「個個恰如其分，選角一絕！」

2.《千王之王》曾替無綫化險為夷，再開《千王群英會》，阿姐是當然的女主角，除了舊拍檔謝賢，更加入首次與阿姐合作的周潤發。

3-4.洛琳造型分兩期，「當時流行花拉頭，我改少少，大家一看立即讚好，但這個髮型很麻煩，整天要鬈，加上頭髮愈拍愈長，後期我想到紮髻，令樣子看來乾淨，要靠對眼演戲。」

5.秋官與阿姐確立了不少經典角色的模範，繼陳家洛與霍青桐，還有張無忌與趙明。

6.拍攝《萬水千山總是情》期間，狄波拉替謝賢再添一女（謝婷婷），阿姐有感與謝家相交多年，決定納婷婷作契女。

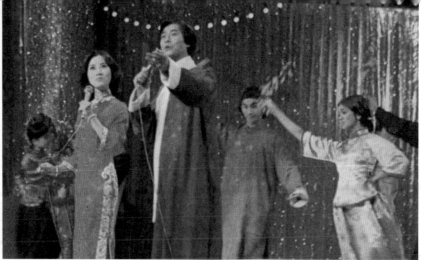

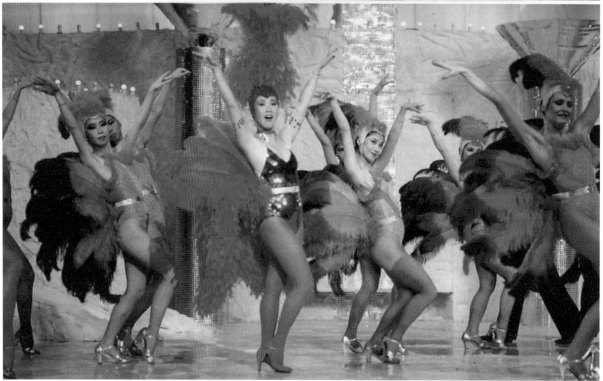

2	1
3	

舞台風光

1. 《歡樂年年》在七七年先奪金唱片，兩年後強力反彈再奪白金，賣氣歷久不衰，堪稱香港最長壽的暢銷賀年大碟。

2. 利舞台的史經理落足嘴頭，阿姐才願意開個人演唱會，八〇年兩日四場絕早爆滿，翌年再開依然旺場，更要移師荃灣大會堂「安歌」。

3. 八二年，阿姐替港台演出《豐盛人生多姿采》，以性感舞衣演出一幕百老匯式歌舞，她坦認打扮較前開放，「我不能去整容，所以盡量要作多方面的演出。」

4. 阿姐除了推出場刊，更有「汪明荃電視劇集大全」火柴盒上市，開演唱會印製精品風氣之先。

《天仙配》太矚目，首度公開讓媒體觀賞時，吸引近百人（當年仍未有內地及電子傳媒）慕名而來，有人盛讚阿姐扮相「靚如天仙」。

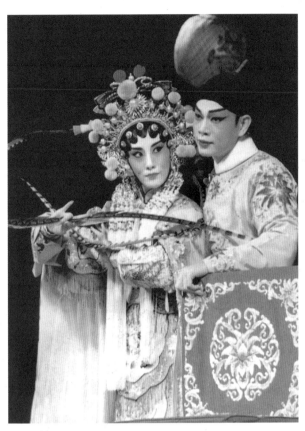

梨園為阿姐帶來一段好姻緣，她跟羅家英初回相逢在《穆桂英大破洪州》。

踏入八十年代，阿姐在劇集依然交出好成績，《京華春夢》、《千王之王》、《千王群英會》、《萬水千山總是情》等好評一浪接一浪，她的好拍檔亦由鄭少秋換上了劉松仁與謝賢。「王天林要拍《金粉世家》，男主角（金七少）最初想找鄭少秋，但秋官覺得個角色有少少『反反地』（拋妻、吸毒），不肯接，結果換上劉松仁；我好鍾意這個劇，因為選角確實一絕，老爺是鮑方，一站出來已是書香世代，奶奶又是碧姐，南紅再做我阿媽，《家變》鐵三角，衰仔是杜平、江毅，少奶是程可為、黃文慧，韓馬利就是囂張富家女，個個性格非常突出。」

停不下來，八二年阿姐與羅文合演《白蛇傳》，八三年再有驚人之舉，她夥拍林家聲進軍梨園，《天仙配》哄動一時。「我沒有刻意要演粵劇，之前《歡樂滿東華》找我跟聲哥演出《龍鳳爭掛帥》，效果非常理想，有人提議不如大家拍一次檔啦！」點頭前，聲哥先要阿姐答應一個「條件」——「我要她全心全意去做這件事，不是志在宣傳、搞突破，我才願意演出。」從四月開始到八月演出，他倆每天排練十六小時，製作也力求完美，七場佈景全部交由廣州粵劇院炮製，戲服則特地運往北京繡花繡金，是以門票創出粵劇新高（最貴二百元），依舊一票難求。

《天仙配》叫好叫座，誰知公演後，隨即流出男女主角的不和消息，阿姐說：「無論如何，都是林家聲將我帶入戲行，不但當上八和主席，更成就了一段姻緣。」

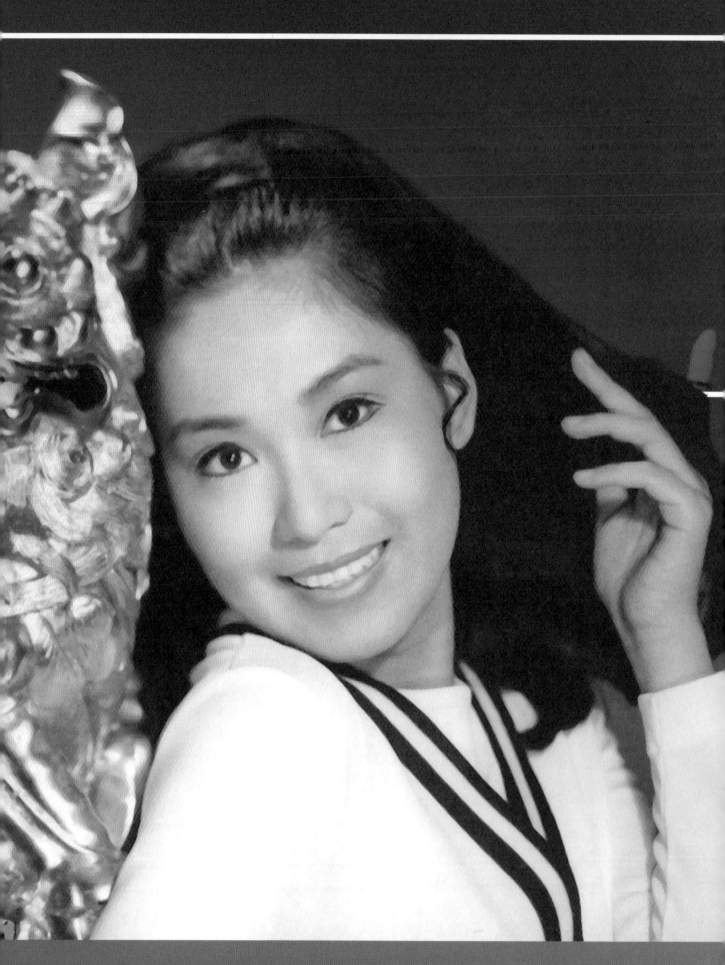

三大阿姐合作有暗湧

李司棋

星塵啟示錄

早年一個訪問中，戲劇大師鍾景輝談到視壇花旦，一錘定音：「始終最欣賞李司棋！」

説司棋姐好戲，也不是今時今日的事了——七一年，她在首部國語片《最長的約會》演盲女已大獲好評：「一雙妙目雖然是睜着，但眼神是呆呆的，就跟當真的盲人一模一樣，真使人不敢相信她是個出道未久的新人。」

觀眾百看不厭，倒是擔心有一天她會演賦……「如果我只能演一個普通媽媽，行出來説：『阿仔做乜咁夜呀，我開飯俾你食吖……』到了這個時候，我便會完全引退。」她的要求簡單不過：「我只想有戲可演！」

我們的眾願——司棋姐，演到老、鮮活到老。

好戲連場，司棋姐卻甚少重溫自己的戲寶，「我只是好好地坐着看過《山水有相逢》，兩次！」

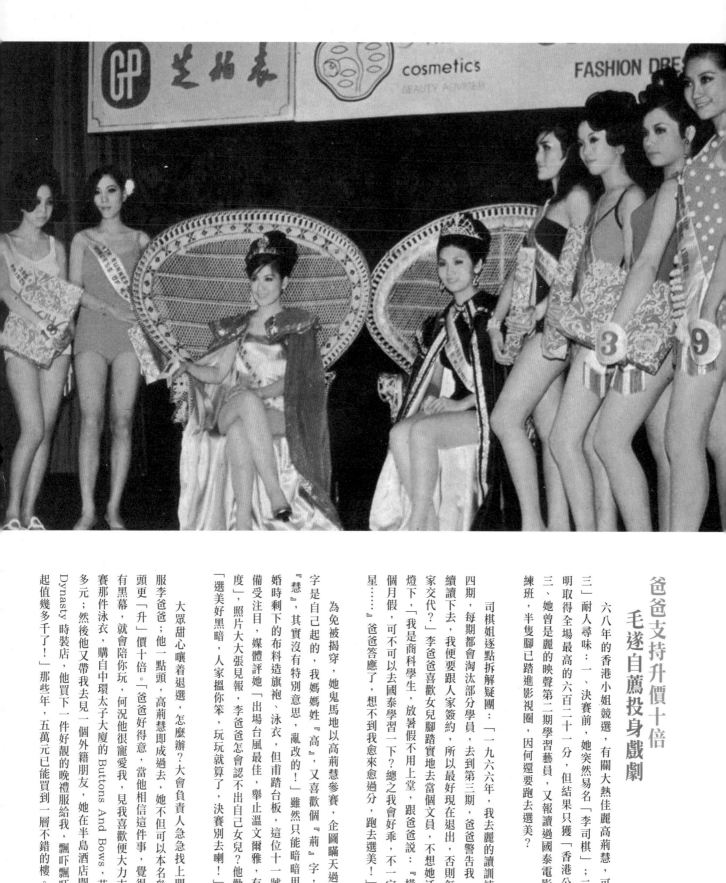

爸爸支持升價十倍
毛遂自薦投身戲劇

六八年的香港小姐競選，有關大熱佳麗高荊慧，可謂「再明取得全場最高的六百二十一分，但結果只獲「香港公主」；二、她明取得全場最高的六百二十一分，但結果只獲「香港公主」；三、她曾是麗的映聲第二期學習藝員，又報讀過國泰電影公司訓練班，半隻腳已踏進影視圈，因何還要跑去選美？

司棋姐逐點拆解疑團：「一九六六年，我去麗的讀訓練班，分四期，每期都會淘汰部分學員，去到第三期，爸爸警告我，如果繼續讀下去，我便要跟人家簽約，所以最好現在退出，否則怎麼跟人家交代？」李爸爸喜歡女兒腳踏實地去當個文員，不想她活在水銀燈下，「我是商科學生，放暑假不用上堂，跟爸爸說：『橫豎放兩個月假，可不可以去國泰學習一下？總之我會好乖，不一定要做明星……』爸爸答應了，想不到我愈來愈過分，跑去選美！

為免被揭穿，她鬼馬地以高荊慧參賽，企圖瞞天過海。「名字是自己起的，我媽媽姓『高』，又喜歡個『荊』字，加多個『慧』，其實沒有特別意思，『亂改的！』雖然只能暗暗用姊姊結婚時剩下的布料造旗袍、泳衣，但甫踏台板，這位十一號佳麗已備受注目，媒體評她「出場台風最佳，舉止溫文爾雅，有大家風度」，照片大大張見報，李爸爸認不出自己女兒？他勸司棋：「選美好黑暗，人家搵你笨，玩玩就算了，決賽別去喇！」

大眾甜心嚷着退選，怎麼辦？大會負責人急急找上門來，勸服李爸爸；他一點頭，高荊慧即成過去，她不但可以本名參賽，行頭更「升」價十倍。「爸爸好得意，當他相信這件事，覺得選美沒有黑幕，就會陪你玩，何況他很寵愛我，見我喜歡便大力支持，決賽那件泳衣，就自中環太子大廈的 Buttons And Bows，花了四百多元；然後他又帶我去見一個外籍朋友，她在半島酒店開了一間 Dynasty 時裝店，他買下一件好靚的晚禮服給我，飄吓飄吓，記不起值幾多千了！」那些年，五萬元已能買到一層不錯的樓。

公主下凡

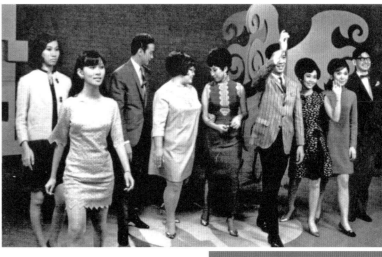

1. 司棋姐記得，參選時並沒有明確區分組別，但決賽忽然分成兩組，每組頭五名被公開分數，獲選香港小姐的是翁茵茵，後來當上空中小姐。

2. 司棋姐（右二）並不享受在《歡樂今宵》演趣劇，反而八十年代主持《K-100》，她很喜歡，「比較舒服，又可以扮靚。」

3. 她在《得其利是劇場》初嘗演戲滋味，當過一次茄喱啡（護士角色）後，鍾景輝便讓她擔正大旗，這是其中一個單元〈天方夜譚〉，她演從神燈變出來的百花公主。

4. 簽約娛樂電影公司兩年，司棋姐在台灣拍了一系列國語片，於《難忘初戀情人》飾演歌女，潘迎紫演她的妹妹。

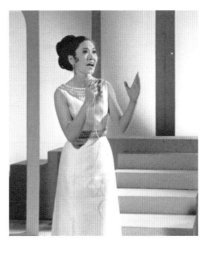

十位佳麗角逐后冠，司棋姐名列第一，香港小姐的頭銜落在翁茵茵身上。「參賽時我只得十七歲半，按照國際選美規定，佳麗必須年滿十八歲，由我當選香港小姐的話，下個月便不能到美國參選環球小姐，所以給我香港公主的榮銜，翌年（六九年）便能到澳洲參加太平洋皇后選舉。」兩位出爐麗花魁結伴上《歡樂今宵》接受沈殿霞訪問，無綫總經理貝諾看中亮麗的「公主」，要將她收歸旗下，「得到家人同意，簽約後主要做《歡樂今宵》，但我做趣劇不夠別人大聲，跟戲劇又拉不上關係，我喜歡演戲，如果整天演趣劇，我不知要捱到什麼時候才有轉變呢？」

她向當年掌管戲劇組的鍾景輝毛遂自薦，要求加入《得其利是劇場》，對她不甚了解的 King Sir，給新人一個嘗試機會。「第一次，我演個茄喱啡角色，扮護士，只有兩句對白：『你們先走吧，病人需要休息。』她演得自然，外形也着實出眾，第二次已被派演主角，「King Sir 都算好大膽！」

既然很快已站在前線，何以簽約短短一年便暫別無綫？「爸爸不想我當全職藝人，他常說藝人不長久，不如學做寫字樓工作，我說好吧，朝早九點返工，當蔡和平與助手孫郁標的打雜，夜晚返《歡樂今宵》，之後再拍劇集，感覺很累，碰上有電影公司找我拍戲，我覺得這樣可以正規些演戲，便離開無綫去拍國語片。」媽咪伴着司棋姐到台灣拍戲，導演們都很喜歡這位新進女星，「他們說我的樣貌不錯，亦正亦邪，演戲會有前途，除了跟柯俊雄、李麗華合演《最長的約會》，另一套較有印象的是與王戎、潘迎紫合作的《難忘初戀情人》。」

六九年，司棋姐第一次離開無綫，查實並未完全抽身，她仍在《合家歡》聲演人見人愛的小寶。「我在麗的學過配音，配卡通片幾好玩，又覺得自己把聲好得意，愈配愈有興趣。」當年配音員個個致富，司棋姐也不例外，「好多錢㗎，四百五十蚊一個戲，兩日半可以搵九百蚊！」可是，近年已鮮見司棋姐在後面，我不喜歡，但如果再配卡通，我倒是很樂意的。」「我把聲太容易認，一開口就有個司棋姐在後面，我不喜

杜琪峯幾為紅顏死
聞是非有理說不清

七一年底，她應鍾景輝邀請，重返無綫演《雷雨》，同時宣布下嫁拍拖三年的法醫官男友葉志鵬。「當時爸爸剛去世，生前說最令他放不下心的就是我，我說藝人只是一種職業，自己分得清工作與私人生活，他叫我盡快結婚，反正已拍拖三年，我又不是什麼偶像、明星。」

婚後重投公仔箱，她逐漸變身大忙人，相繼演出《啼笑因緣》、《小婦人》、《董小宛》等好戲，七六年六月拍攝大製作《書劍恩仇錄》期間墮馬受傷，驚嚇一時。「那些全是退役老馬，鼎爺（李家鼎）已説我姿勢好又肯練習，但問題老馬不願動，監製王天林不收貨，鼎爺話得得得，可以想辦法，就往後面打隻馬，一打隻馬就起擒，我一隻腳鬆開，另一隻夾實腳踏，拖行一會才跌落地，個髮髻救了我，整個散哂！」可是，看見她滿身是血，所有工作人員大吃一驚，杜琪峯窮盡畢生氣力跑下山去打九九九，弄清楚，原來她的手指尾有個小小傷口，洞穿了血管，故血流不止。「今時今日講起這件事，杜琪峯都話幾乎為我跑死吱！」

劇集邊拍邊出街，司棋姐突以傷勢沒大礙，翌日照常開工，但總是睡不安寧，痛得不能轉身，後來連穿高跟鞋亦有問題，「一照之下，原來胸骨裂了，老公代我交涉，公司有作出賠償。」

同年底，麗的三周年台慶晚會上，司棋姐突以神秘嘉賓姿態現身，原來她在十一月三十日約滿無綫，隨即在十二月二日加盟麗的，主要為報答鍾景輝的知遇之恩。「King Sir早一年離開無綫，我心裏想，他沒有叫我一起走，會不會是因為我沒有埋堆呢？當時很多演員常去King Sir家裏吃飯、打牌，還會自己弄菜拿上去，但我有家庭，從不出現，難道King Sir為此不喜歡我？」一年後，King Sir終下邀約書，司棋姐沒有考慮強台與弱

鳥倦知還

1. 鳥倦知還，她告別台灣影壇，重返無綫跟馮淬帆、黃曼梨合演《雷雨》。
2. 對李司棋，《啼笑因緣》是走紅的開始；對陳振華，已是電視代表作。
3. 在《書劍恩仇錄》演鴛鴦刀駱冰，「拍劇以來，我最沒信心就是這次，我從沒有拍過武俠劇，姐手姐腳，怎演得好一個武功高強的人物？」努力學習後，連鼎爺也讚她騎馬姿勢好。
4. 在《抉擇》與鄧碧雲、黃曼梨合作，這是司棋姐的私房珍藏照。
5. 無綫力邀她回巢，在《大亨》下半部出場，據説是因為劇集前段收視欠佳，要急召舊將救亡。
6. 司棋姐與朱江在《強人》的演出深入民心，但原來兩人私下毫無交流，「打招呼唔睬你，埋位又沒啥表情，都不知他的靈魂在不在，但一開機就有戲。」

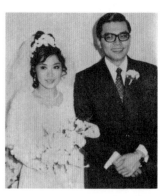

七一年十二月廿九日，司棋姐與葉志鵬結婚，新郎比新娘大三歲，他們相識於香港大學一個舞會，當時司棋姐覺得他很吸引，像小説中的男主角，可惜未能大團圓結局。

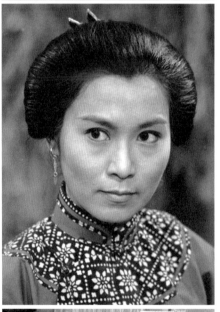

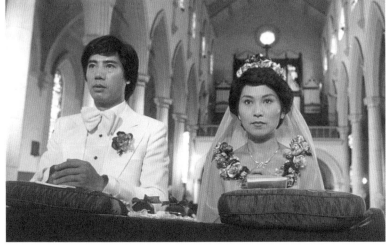

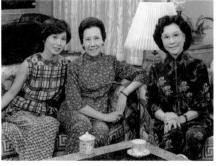

台之分，一口答應。「當初我開聲叫 King Sir 給我演戲，我才有這個機會，這份恩情，我永遠記得、感激。」

為報鍾景輝知遇之恩，她想也沒想便加盟麗的，可惜一年以來發展平平。

加盟麗的首部劇集是《鑄情》，司棋姐先後與張瑛、陳振華發生感情，並大玩絕症題材，但她坦言不喜歡這個角色。

在麗的一年，她演了《鑄情》、《電視人》等幾部劇集，反應平平，最慘是有視迷向她反映：「司棋姐過了麗的，連樣都影得唔靚！」無綫適時遞上《大亨》劇本，表明隨時歡迎她回來，就此愈演愈旺，並躋身無綫四大名旦（汪明荃、李司棋、黃淑儀、趙雅芝）之一。

七九年，汪明荃、李司棋、黃淑儀自《書劍》後再度聯首，合作拍攝洗頭水廣告，當年有傳三大阿姐不和，但一直無人膽敢諮實；一一年．負責構思與拍攝的廣告公司老闆林燕妮在《明報》專欄聲稱，當時三大阿姐都要爭企中間，結果由唯一負責洗頭的汪明荃「勝出」，為免拍攝當日再生事端，林燕妮刻意安排全場都是外籍人士，令三大阿姐「有話說不清」！

看過專欄後，司棋姐也是「有理說不清」：「我不想跟人家爭辯，但她這樣說很不公平，好像很多是非、爭乜爭物！當時女兒得幾歲，與老公相處挺開心，有人打電話來，叫我拍這個洗頭水廣告，我只知她們也有份，雙方傾好價錢就去，我唔知排乜位、梳乜頭、著乜衫，任由別人話事；坦白說，我不明白他們為什麼要幫我吹這個髮型，但不打緊，他們想怎樣便怎樣！」工作人員清一色全是外籍人士嗎？「我根本想不起現場有外國人！」重返拍攝現場，她只記得這個畫面：「當時大家都拍好多劇，那天我說了一句『好劲、好眼瞓』，還打了一個呵欠，黃淑儀插嘴：『唔好講邊呀，做嘢就無心機喍啦！』汪明荃態度是附和的，我感覺有點不舒服，便不再作聲。」如日方中，焉能戒絕是非？

老友拍檔互相切磋
學唱粵曲慘被考起

八〇年，狀態大勇的司棋姐接拍《山水有相逢》，在甘國亮的精心佈局下，跟鬼馬旦后黃韻詩鬥足全場，堪稱空前絕後的啜核經典！「之前聽說無綫有意重拍，着實是有點興奮的，但後來沒了下文，我猜遲早一天會拍。」怎麼拍？找誰寫？找誰演？

「現在很多戲都有《山水》的影子，但始終我們企硬一個位，很經典地演繹出兩位女明星的成長，仍未有人可以超越，然後將我們淡忘；這個劇最可以建立一個紮實、入到你心的基礎，應是她們年青的部分，我們演來很有廣東鄉下女仔那種感覺，一個靚靚地、一個好有性格，靚那個自然較容易被人接受，另一個唯有躲在一角暗暗羨慕，但又自知條件差人一截，那種淒涼不足為外人道……如果不是這樣描畫出來，你不會掏心掏肺地追看下去，甘先生這個劇本寫得好。」

她與黃韻詩同是麗的第二期訓練班學員，平時已老友鬼鬼，知道有機會合作，「阿詩」到「阿司」家對稿，商量這場梳什麼髮型、那場塗什麼顏色的唇膏、到時大家應怎麼去演……「她很棒，從沒有正式學唱大戲，但很奇怪，唱來似模似樣，最好聽是學紅線女，好有才華；我就慘了，自小跟爸爸聽京劇與上海越劇（她是天津人），一聽粵曲就熄機，拍這個劇前完全沒有接觸過，唯有邊聽邊學，好痛苦，連那種味道都搞唔掂，唯有算吧，減少一點。」

司棋姐覺得，《山水》最令觀眾入心的是梅妹與梅劍仙的少女戲分，甘國亮的劇本居功至偉。

廣告可見，司棋姐的髮型「寧舍唔同」，「如果我是麻煩、意見多多的人，怎可能讓他們替我梳這個難看的髮型？」

但不得不同意的是，司棋姐在劇中表現出用聲的深厚功力，能生動區分老、中、青三個階段，聲音的力量不能小覷。「聲音好緊要，像《巨輪》，我要扮三十歲，好攞命，我今年六十多歲了，差成三十年，試想我一出世就扮三十歲，扮唔扮到？唯有腰骨盡量挺直點，就算發惡，聲線都要輕一點，因為年青時聲音會較嬌、柔弱，樣子就沒辦法了，怎能去掉皺紋呢？」

征服歲月與時空，是演員最大的考驗，回想《山水》難度最高的，也正在老年時刻。「我的角色（梅妹）養尊處優，生活過得好好地，我著件棉襖，又攝些棉花在口腔裏，看來脹卜卜一點，但我不太滿意這段戲，做戲咁做，如果今日再讓我演一點，肯定更好。」

《山水》還可以更好嗎？我懷疑着。

一個鏡頭練十幾堂
波折頻生時不我與

八十年代初，李司棋出演「懷舊三部曲」，命運中，各自隨緣。

《山水有相逢》揭開春風得意的序幕，鐵三角（甘國亮、李司棋、黃韻詩）匯聚鄭少秋、鄭裕玲、李琳琳、森森等再開《輪流傳》，司棋姐為着微不足道的幾個鏡頭，分別去學跳舞與游水。「我個人似足大笨象，不懂跳舞，為拍舞會，我特別去學牛仔舞，跳到我死死吓，但出街得好短，我練了十幾堂，最後得一個鏡頭！」那是令人難忘的渡海泳場面，劇情原定講述幾位女主角一起跳入海中，再游幾步以示參加比賽，「我不懂抖氣，特地找了屋企樓下游泳池那個救生員教我，先練跳水，不抖氣再游幾步，鏡頭就會cut，我想我應該OK。」

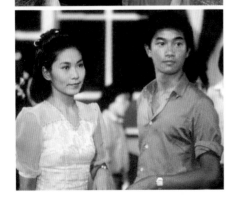

輪流情緣

1. 五位女角感情要好，跟司棋姐最熟落的是黃韻詩與森森，「黃韻詩是麗的第二期訓練班同學，一直是好朋友；森森則在我入《歡樂今宵》時已有來往，大家都住在北角，放工會一起坐船，邊吃油炸鬼邊傾偈。」

2. 《輪流傳》其中一幕重頭戲，司機盧正（鄭少秋）與千金小姐解文意（李司棋）在狂風暴雨間發生關係，「極不順利，前後拍了五次，拍到無得返屋企！」司棋姐説。

3. 聽故事時，司棋姐聞説陳百強演她的牛郎兒子，但到正式開拍，丹尼仔轉演森森的弟弟。

怎知拍攝當日，剛誕下兒子（李嘉豪）的森森說不能跳水，李琳琳又有點身體不適，更有人剛巧「不方便」……「杜琪峯黑晒口面，問哪個可以跳水？我舉手說我可以，反正已練了很多天，接着外景車載我們去荔枝角海邊，我說不是在泳池拍嗎？跳落大海好驚嚇，加上不知誰說，海面很髒，還有糞便！」司棋姐有點害怕，阿杜拍心口保證，劇務們會先躲在海底，她一跳下去，做一個表情，隨即會有人捉緊她。「在那一刻，也只能相信他們吧，因為只得我一個跳海，所以要改劇本，說她們推了我下水，我擰轉面指着她們，意謂『你哋咁衰』，這一幕便完結了。」

五位女主角非常用心想拍齣好戲，無奈波折重重，司棋姐回想，有點時不我與的意味。「要好天就下雨，要下雨又好天，借了下人造雨的機器，去到現場忽然下真雨，機器不能沾水，結果又要收工，我上外景車落妝，聽到一聲很大的雷響，往後一望，看見一個大火球在滾呀滾，拿着反光板的工作人員急忙伏下，火球一直滾到樹下，那棵樹瞬間燒成黑色，好邪！」

邪完，可以再邪。「當時要趕拍我跟鄭少秋的戲分，以便往菲律賓外景，我七天沒有回家，老公帶着子青（女兒）與狗兒到現場探班；我發燒，仍要繼續出外景，車上睡到朦朦朧朧，忽然間，感覺有人搞我塊臉，我驚醒，發現有個男人，粉紅色皮膚，下半身裸着、金毛的，應該是個西人，還在不斷搞我塊面，我盯着他，那個下半身隨即跳下車，始終看不到上半身，我隨即撲落車，狂叫：『邊個？邊個？』所有工作人員去了場地準備，只剩下司機們在閒聊，問：『司棋姐，你幹什麼？不見了東西嗎？』『沒有，所有人都走了，是誰呀？』『你們看見有人跳車嗎？』『但我真的看見有人跳車……』幾個人你眼望我眼，我邊望他們邊回到車上，我猜他們可能以為我癲線，但若說是幻覺，那個感覺太真了！」

你可以說事後孔明，但玄妙地，《輪流傳》竟成無綫史上首部遭腰斬的長劇，司棋姐演的解文意唯有「長春不老」。「故事本來寫，我在菲律賓生了兒子後，不要他，獨個兒回香港繼續做學生，後來投身社會，當了名人、議員，個仔浮了出來，當上午夜牛郎，我很疼他，覺得對不起他，但同時又怕他影響自己，心情很矛盾、複雜，可惜已無法演下去。」當年一個訪問中，司棋姐提過，飾演她兒子的木來是陳百強，但丹尼仔明明已演了森森（王穎兒）弟弟（王啟聰），怎能一人分飾兩角呢？「聽故事時，明明有人對我說過，陳百強會演我的兒子，但後來不知怎的變了森森弟弟。」

狀告無綫庭外和解
粗眉造型幾可亂真

八二年，司棋姐三度懷舊，接拍王天林監製的《星塵》，劇集播得如火如荼之際，有朋友告訴林黛丈夫龍繩勳：「到底是怎麼的一回事？無綫有一個劇集好像在寫你們夫婦，你看過了嗎？」平日甚少看電視的龍繩勳，向朋友問明白後，隨即致電曾江（他正是飾演司棋姐的丈夫），想拿《星塵》的劇本看看；道明來意，接電話的曾太鄧拱璧（已離婚）問：「你想告無綫？」龍繩勳坦白說「是」，鄧拱璧說曾江習慣劇本拍完就丟，他便向無綫發律師信，要求重看錄影帶，律師代他看了六小時後，認為情節、內容足可構成誹謗，隨即發信要求無綫公開道歉，立即停止該劇發行播映，以及賠償龍繩勳因此劇招致的損失等等。

擾攘兩年多，案件原定在八五年一月七日假高等法庭審理，但就在開庭前夕，無綫忽然提出和解，願意賠償兩萬五千元，龍繩勳認為對方誠意欠奉，堅持要繼續打官司，及後無綫透過他的好友從中調解，龍繩勳終於接受了，並同意不向外公布和解條件，也不用無綫公開道歉。

當年訪問中，龍繩勳提過，最初構思《星塵》的劇本大綱，無綫內部已有人提出反對，認為會引起法律問題，但沒有人接納，司棋姐聽過這樣的事嗎？「《星塵》這個劇有點敏感，我不

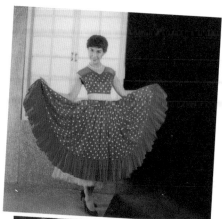

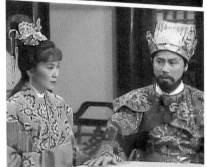

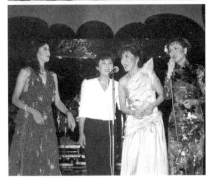

星塵回望

1. 《星塵》以前,從沒有人將林黛與李司棋相提並論,但觀這個造型,嘩,簡直似得不可思議!若姚韻一角當真影射林黛,司棋姐捕捉神韻的功力堪稱一絕。

2. 以懷舊扮相拍攝《星塵》特刊,司棋姐還保留着幾張珍貴寶麗來。

3. 司棋姐在《星塵》演出多段戲中戲,雖然角色並不討好,還要在中後段自殺死去,但視迷並沒有因此「責怪」司棋姐,只大讚她「好似」。

4. 《星塵》首播時掀起熱潮,鄭裕玲、葉德嫻、李司棋、曾慶瑜從公仔箱跳上舞台,合演《星塵閃閃今晚夜》。

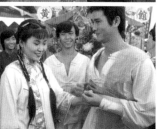

2	
3	1
4	

1. 《無雙譜》的鯉魚精造型深入民心，「我將自己珍藏的簪拿出來，再黐些鬚在頭上；逐漸變人後，改黐光片象徵魚鱗，眼是藍色的。」

2. 司棋姐少拍接吻戲，在《神女有心》與「大不良」楊羣攬攬錫錫，爭取借位不果，最後碰到半邊嘴。

3. 擺脫《輪流傳》的失利陰影，秋官與司棋姐在《流氓皇帝》成功演繹朱錦春與易蓉蓉一段數十年悲歡離合，插曲《愛在心內暖》家傳戶曉。

4. 九〇年回歸，司棋姐與廖偉雄、毛舜筠、黎耀祥等合演《茶煲世家》，「處境劇是另一種做法，雖然離開香港很多年，但幸好上天讓我領略變化的奧妙。」

不甘被屈揚言退出
爭產劇情如有雷同

《星塵》官司告一段落，八五年二月，無綫播映《錯體姻緣》，觀眾仍可欣賞司棋姐的精湛演技，但實則人已遠去，借子青移居加拿大了。「最主要因為九七，不知道香港會變成怎樣，媽咪說最好移民，尤其有第二代，讓她多一個選擇，讀書也不像在港般辛苦。」她跟無綫解除餘下的一年合約，轉投加拿大中文電視台當開荒牛，剛開始自製節目不多，她最初的主要任務，居然是報告新聞。「最得人驚要我講國語，雖說是天津人，但我從小已來港，很多字的國語讀音都忘記了，例如『救援』，經常要請教別人。」司棋姐坐移民監，丈夫葉志鵬繼續留港工作，八九年八月，成功入籍的她回歸，同時宣布婚變消息，原因是發現對方有第三者。

好戲之人不愁寂寞，她重投無綫懷抱，接連演出《茶煲世家》、《朝陽》、《巨人》等劇，九二年與商人何偉強再婚，但因伴侶早出晚歸，她黯然退出這段孤清的婚姻，〇一年何偉強因腸癌逝世。

她守住婚姻出現狀況的秘密，投入《真情》的拍攝，「叉燒婆不可以扮得太靚，剛開始我隨便紮住個頭，不戴眼鏡，化妝化得好淡，想不到有人寫信去無綫，鬧李司棋無理由咁肉酸，珍姐（曾勵珍）話，不如轉一轉形象吧，後來我要去電髮，打扮一下。」善姨上身四年多，她日拍夜拍，甚少重溫自己演出，直至

想作任何評論。」幾經辛苦，終於聯絡到一名有份參與拍攝的幕後工作人員，他承認龍繩勳的說法屬實：「劇本一出來，大家已經覺得影射成分很重，李司棋演的姚韻更加乞人憎，孤寒、踩新人、不擇手段、亂搞男女關係可謂『無惡不作』，雖然劇情說她受姚媽媽（梁珊）唆擺而打壓鄭裕玲與曾慶瑜，但這個影后絕對是負面角色，有人提醒過可能有問題，上頭卻說照拍可也，還將李司棋的眉毛畫粗，弄得幾可亂真……」

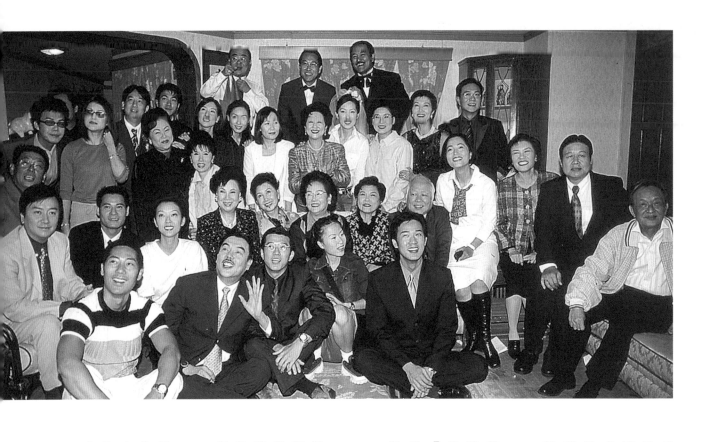

相對善姨的含蓄，好姨的大鳴大放較易吸睛，離婚後的薛家燕一出即爆，風光之際，九六年十月接受《明周》專訪，卻慨嘆遭人妒忌：「我剛入《真情》，就有人對我説：『哎喲，家燕，我諗唔到你連呢個角色都肯做呀！』這個人這樣講，是以為我是『次』的，好姨角色又是反派，所以便講這些諷刺我。」好姨跑出，家燕姐聲稱聽到的話更多：「就在最近，同一個人又對我説話了：『哎喲，咁多工作做，咁忙，樣樣都接，摼死你都得囉！』」

這個人是誰呢？媒體很快便將矛頭指向司棋姐，「我沒有第一時間看這篇報道，一天如常跟大家排戲，忽然有記者打電話來問：『你做乜話家燕姐好做呢個戲呀？』我話：『咩意思呀？我講過咩？』記者重複問題一次，家燕就坐在我旁邊，收線後我問：『我幾時講過？』她默不作聲，我想起，有一次跟她在洗手間對話，我説她以前做小公主角色，很討人喜歡，想不到現在離婚後復出，可以做這樣的角色，還把握得這麼好！她聽完臉色一沉，沒有答話，我當時還想為什麼呢？」

她腦海泛起這個奇怪的表情，便問家燕姐：「是不是這次對話，令你誤會了？」一番解釋後，家燕姐嚷着對她説：「你別看《明周》，別看……」誰知收工回家，司棋姐便收到家人傳真，媽咪問：「你與家燕姐發生了什麼事？」閱畢，她怒不可遏：「九〇年我在無綫拍《茶煲世家》，她在亞視拍《第三間電台》，大家已有交往，到《真情》找她，她打電話來問：『你話我可唔可以

早前重播，她才可安靜地細看，「我覺得自己演得幾好、幾到位，不會過火、誇張，記得有一則評論説過，幸好是李司棋演善姨，否則這個角色會很討厭。」善姨也會討人厭？「這個女人周圍都去、乜事都理，而且又是燒婆又怎可能整天做慈善呢？評論説，我可以保持這個分寸，這句説話我好入心對的，正因為司棋姐演得太自然，自然得令大家忘記化身善姨的難度。」

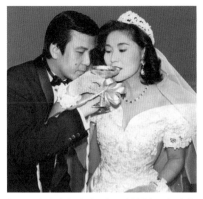

九二年與商人何偉強再婚，她説真正相處的日子只得幾個月，之後像獨自過活，她只得提出分居，何偉強於〇一年因腸癌去世。

1. 一再添食下，《真情》播足四年半、長達一千一百二十八集；據統計，主要演員接近一百人，並吃了超過七百餐道具飯。

2. 珍姐出面調停，家燕姐哭着跟司棋姐道歉，「妒忌」風波總算平息，《真情》方可繼續演下去。

3. 因骨裂致行動不便，她一度要依靠助行架出入。

4. 她非常珍惜這尊「最佳女主角」，「很多人覺得，這個獎不會給老鬼、非（無綫）親生，有人説如果這個獎不給李司棋，就會打爛電視機，所以這個獎好像是觀眾給我的，看得出是羣眾力量，大家真心愛這個獎。」

真情風暴

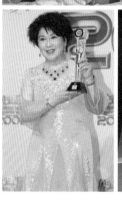
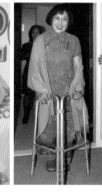

2	1
4 3	

「出返嚟做呢？」我叫她一定要企起身、站出來，鼓勵她演好姨，想不到角色紅了，她就説我妒忌她！

是非從天而降，司棋姐表明立場：「我接受不來，你們就寫我消失吧！」事態嚴重，珍姐親作調停，總算能鎮住局面，讓《真情》一直拍下去；九九年四月，她發現患上子宮癌，為免影響拍攝，她低調地完成整個療程，僅得少數投緣的拍檔知情，其他演員見她精神差了，問：「你是否有病？」她總是嘻哈帶過：「對，我有絕症，不過是愈來愈胖這個絕症！」

邊拍劇邊抗癌，怎能硬硬淨淨至此？她像説着其他人的事：「我知道是初起，不是會死人那種。」《真情》落幕，無綫找她演《七號差館》，「我不喜歡拍鬼戲，加上當時剛信主，教會叫我最好不要拍，幸好我推了……」演完《今夜真情流露》舞台劇，她發現尾龍骨裂，臥牀睡了個多月，以為痊癒，之後去旅行散心，過程中太勞碌了，再次裂骨變成大件事。「要休息很長時間，我以為要離開這個圈，不能再工作了。」

冷靜地熬過一關又一關，〇五年初健康情況好轉，她到新加坡拍攝《同心圓》，以司棋姐所演的魚蛋工場女主人李甜為軸心，劇情圍繞家族爭產；事有湊巧，她拍完回港未幾，監製劉家豪斟她演出題材相若的《溏心風暴》，令新一代見識真正的演戲功力。

「《溏心》為我帶來一班『小朋友』粉絲，有大學生、剛出來工作的年青人，偶爾我們會相約茶叙。」永不言退？「不，我隨時可以退休，看看有沒有戲演吧，老實講，我知道好困難，睇你老鬼喝，已所不欲勿施於人啦，我明白的！」

司棋姐是「老」還是「寶」，無綫暨廣大視迷理應心中有數。

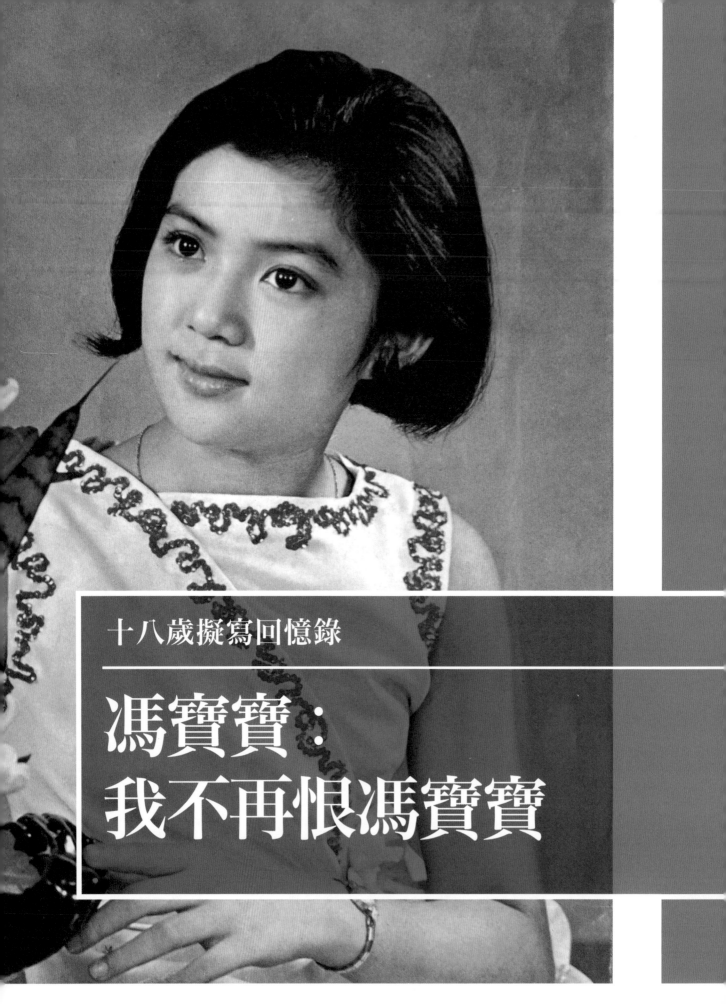

十八歲擬寫回憶錄

馮寶寶：
我不再恨馮寶寶

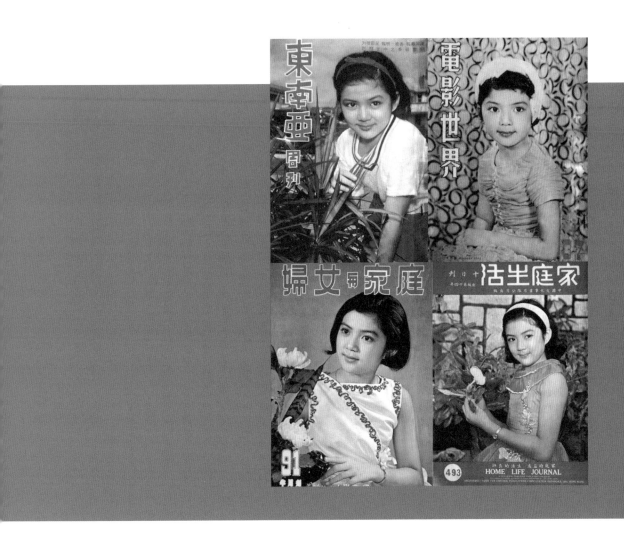

從前活在水銀燈下，寶寶姐無法體驗影迷的熱情，直至近年走入人羣，親身感受之下，她終於學懂放下，重新認識「天才童星」馮寶寶。

從前，提起童年往事，馮寶寶總是語帶怨憤：「我憎恨寶寶這個人，小時候根本沒有思想，就被人擺在攝影機前，哭笑為人唆使！」

有一段時間，她索性「飄紅」上身，「不是記不起，只是我沒有去記。」

一三年五月，她往美國傳福音，感受老影迷的暖暖溫情，背負多年的沉重包袱，始漸卸下。「我想起，爸爸（馮峰）曾經說過：『我沒有資格愛惜你，你用心做好自己吧，來日觀眾會將這份愛奉還給你！』小時候的我怎會明白這番說話？如今我恍然大悟，原來就是這一份感情！」

她重新自我細味曾風靡全東南亞、人見人愛的天才童星，

「現在不會再恨這個馮寶寶，而且好錫佢！」

三次入院有所頓悟
黃曼梨慧眼識童星

馮寶寶一度有意自撰回憶錄，已寫好廿五篇文章，每篇長達二千字。「有一年，我三次入醫院，第一次胃酸倒流，第二次胃出血，第三次在街上暈倒，我以為腦內有水瘤，誰知照出來是耳水不平衡，無得醫又不知從何而來。」正巧遇着一位長情的影迷，向她質詢：「你說過寫回憶錄，我望到眼都穿，可能你以後寫好，我也看不到了！」老影迷贈她兩句：「一天尚在人間路，一生課信路漫長。」意謂活在當下，別要日日復明日，教寶寶姐有所頓悟：「人不知道幾時離開，趁有氣有力，不如趕快去做想做的事。」可惜，近年她已擱筆，理由還是不欲回望太多不開心的日子，寧願向前看，煞停了出版回憶錄計劃。

寫回憶錄的念頭，始自寶寶姐十八歲負笈英倫時，「我由三歲開始，已經拍了一百八十部戲，經歷真太多了，但有朋友室我：『多數人六十歲才寫回憶錄，你十八歲寫，會不會太早？』回想起來，如果當時真的寫下，會有好多怨恨，因為做到隻眼咁，又仙都唔仙吓，個心好嚡，不像現在寫這麼豁達，回頭看覺得好豐盛，還懂得感恩。」

馮家小寶寶天生乖巧，甫出生不久，生母陳惠瑜便復出舞台，跟父親馮峰到北婆羅洲演粵劇，小嬰兒便放置衣箱上，自得其樂。「細路仔一般會反嚷，但我好乖，一睡着便不會動，導致我的頭扁扁；即使鑼鼓聲再吵，我也可以熟睡，有段時間我還要聽到麻將聲，便會感覺好安全、好好訓。」有關這個「愈嘈愈好訓」的神奇本領，寶寶姐愈說愈興奮：「替麗的拍《追族》，我在錄影廠睡覺，之前還有廳、廚房，結果一覺醒來，整個佈景已被拆掉空空如也，全個廠得我一個同張牀！」

出自演戲世家，寶寶從小便以片場為家，有一次隨父親到容龍別墅拍戲，三歲的她圍着石壆團團轉，一不小心仆倒流血，

「但我竟然知道拍戲不能作聲，到導演叫 cut，我才大聲叫痛，被黃曼梨看在眼裏。」五九年，中聯開拍《毒丈夫》，原本飾演吳楚帆與紫羅蓮的小演員常鬧彆扭，劇務嚴達（嚴秋華父親）想起黃曼梨說過，馮峰的女兒好「熟性」，嚴達轉告導演吳回，睡夢中的寶寶被馮峰拉起來，穿上小演員的戲服拍夜班戲。「我的第一齣戲是《小冤家》，沒有對白，就坐在那裏吃東西；拍《毒丈夫》第一場，導演要我講『爸爸唔好走』，這句對白好重要，我講到又喊到，全廠人立即拍手掌，因為終於可以收工！」

銀壇之寶

```
 3    2      1
 5    5      4
 7
              6
 8
```

1. 寶寶姐往美國北卡羅萊納州傳福音，有老影迷從紐約駕七小時車，遞上用保鮮紙包裹、寶寶小時候的珍藏相索取簽名，令她大為感動，並終能領悟馮峰所說那番話的含意。

2. 黃曼梨早已注意生得標致又乖巧的寶寶，拍《毒丈夫》時，原飾吳楚帆女兒的童星不斷扭計，劇務嚴達想起 Mary 姐的推介，向導演吳回提議起用寶寶瓜代，「最記得睡夢中被爸爸抓去拍戲！」寶寶說。

3. 《雨夜驚魂》的海報可見，寶寶已跟羅艷卿、羅劍郎與梁醒波平起平坐，位居童星第一把交椅。

4. 七日鮮個個趕收工，唯獨導演龍圖有耐性跟寶寶講故事，令她特別難忘《夜光杯》等一系列電影。

5. 為避稅，馮峰成立寶峰影業公司，六五年的《月光光》續由寶寶掛頭牌。

6. 馮峰將寶寶簽約桃源公司所得的十萬元，投資出品寶寶油，找來南紅與寶寶一起當生招牌；起初搞得有聲有色，後來失敗收場，寶寶說因有人「穿櫃桶底」。

7. 紅透半邊天，獲贈「銀壇之寶」金牌，但同時招致大老倌妒忌。

8. 契媽林黛請北平老師指導寶寶國語，令她得以加盟邵氏兼拍國語片，在《痴情淚》跟飾演交際花的媽媽葉楓相依為命。

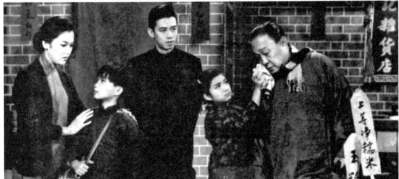

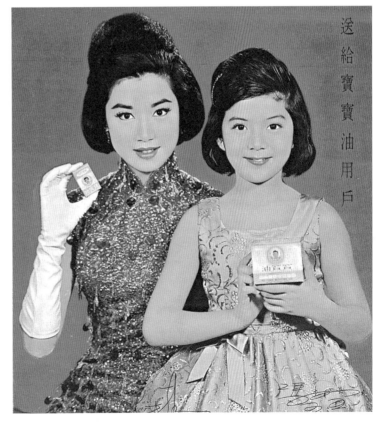

送給寶寶油用戶

八歲的她站於正中替八珍剪綵，
顯示當紅地位，同場尚有李寶瑩
與一本正經的阮兆輝。

身價狂飆兩年十萬
七歲被追稅親抗辯

口耳相傳：「馮峰的女兒好識演戲」，通告自此如雪花紛至，寶寶由日薪二、三十元的小特約，變成炙手可熱的當紅童星，身價如火箭般飆升！「（日薪）一千、三千、五千，到拍《雨夜驚魂》時，我已經簽約桃源，坐上童星第一把交椅，十萬元簽約兩年（！），我記得父母曾經為這件事吵過，爸爸堅持去簽，他說這輩子從未見過這麼多錢，媽媽卻不想我簽，認為可以拍多幾間公司的戲。」最終爸爸拗贏了，拿下這十萬元投資寶寶油，可惜蝕錢收場，「有人穿櫃桶底！是誰？當然是親戚啦，否則邊埋到身？」

年紀太小，不可能自己讀劇本，導演唯有逐句教她唸對白，「所以我好喜歡龍圖uncle，他是桃源年代的導演，拍《夜光杯》《義犬神童》時，他會將整個劇本告訴我，讓我理解角色之間的關係，為什麼會發生那些事，我便當作聽故事一樣。」她的世界，就只有從家門來回華達片場的一段路，連動植物公園與胡文虎也沒去過，父親叫她拍戲便拍戲，「有些大老倌會妒忌我，因為我一出來便搶盡亮光，但這不是我的意圖，一個這麼精靈的小朋友，又怎會不討人喜歡？」

即使到尷尬年齡，得天獨厚的她，仍憑「小白龍」一角然過渡，「不需要談情說愛，騎着白馬闖蕩江湖，我很喜歡那個造型，是我自己設計的！以前反串，一定要梳陳寶珠那款『牛屎髻』，但我很不喜歡，剛巧那陣子流行勝新太郎《盲俠聽聲劍》，我跟設計師商量，創造『小白龍』形象，加上當時開始流行zoom鏡，若是『牛屎髻』便不會有動感，但當弄來這把頭髮，家良哥（劉家良）教我擺甫士，鏡頭一zoom埋嗦，我頭髮一fing，嘩，幾煞食！」

六十年代初，馮峰成立寶峰影業公司，以為他是肥水不流別人田，實則內有乾坤。「我賺太多錢了，政府要追我稅，七歲的馮寶寶要交稅！」馮峰帶女兒上稅局，解釋自己有三個老婆、十幾個仔女要養，懇求網開一面不遂；一臉茫然的寶寶，得悉血汗錢被「剝扣」，當場「質問」職員：「點解個細路仔做嘢咁辛苦、無喇覺，你要攞我啲錢？你哋做咗啲乜嘢？」稅官很難向一個七歲小朋友解釋「交稅」概念，但因為寶寶着實太可愛，局內爭相拍照之際，有人「醒」了馮峰一條絕橋：「你成立公司吧，那些錢便可以被『發走』……」馮峰言聽計從，以當時得令的女兒（「寶」字）行頭，「那些錢主要都是我賺的。」

踏入青春期，寶寶產量開始減少，聰明的馮峰帶她巡迴東南亞登台，又賺一筆。「我九歲去新加坡，馬來西亞卻不能去，因為當地有保障兒童法例，十二歲才能工作，我只好轉到汶萊、砂撈越，還是一直在忙，沒有停過。」十二歲，她簽約邵氏，拍下《痴情淚》《江湖奇兵》《黛綠年華》等一批國語片，「契媽林黛請個北平老師，教我從『波、Paul、麼、科』學起，打算轉型去拍國語片，跟契媽一起拍檔；說起來，七歲前拍照，我坐着大牌會分開，很沒儀態，後來懂得丁字腳，都是拜契媽所賜。」

斷威也埋出走伏線
投靠劉家良家有因

童星變「打星」，埋下出走的伏線。「拍這系列的戲，有次跟另一位演員在空中格劍，對手斷了威也，從高空摔下，縫了廿幾針，這次意外令我想到，如果摔下來的是我，豈不是會破相？破相不會有人請拍戲，又沒有人娶我，自己沒有怎麼讀過書，何以為生？」寶寶向有求學之心，不斷有請補習老師，多麻煩也要堅持，「有一個老師是大學生，讀中西比較文學，他住羅便臣道，嫌我的家太遠（九龍塘安域道），車程要兩小時，才能補一小時，覺得太浪費時間，不願來，最後我寧願去他家，至今仍保持聯絡，是他令對我寫文章產生興趣。」

她一直央父親儲錢，好讓自己出國唸書，但馮峰一年拖一年，令生性乖巧的女兒，走向叛逆。「我曾經求過我爸爸，別要在油麻地登台，油麻地是果欄，不是好靚的戲院，若說新年賀歲，在花墟登台尚可，但那次是促銷一部戲叫《千里走單騎》，在港搞隨片登台，若然出醜，在星馬無所謂，鄉親父老不知道也算了，但香港是我的家呀！試過戲院太簡陋，聲帶斷了，要我夾口形，被人家罵我講大話，好丟架！」

反抗不果，她還是要在油麻地登台，日積月累的怨氣，終在十七歲那年爆發——九龍公司屢發通告卻音訊全無，揭發寶寶已離家出走，有說她住在新雅酒店，亦說她跟姊姊馮素波在一起，「我周圍匿，還住過家良哥屋企，因為佢打得！」七○年五月，馮峰另一位太太張雪英透露，馮峰已在律師樓簽下同意書，內容大意為他年老多病，無力照顧寶寶，願意請她的三姊馮施施任監護人，直至寶寶廿一歲為止，今後寶寶願以每月三千元作為家用。

七一年三月，寶寶低調地飛往英國留學，連其他六位公主也未獲通知，僅得王愛明在街頭偶遇「七妹」，寶寶悄悄相告，並叮囑事前別漏半句風聲。「當時說留學多數去美國，芳芳已先行

少女時期出圖案碟，她直言曾有過歌星夢。

小白龍替她安然度過尷尬年齡，《日月神童》成為她出國留學、暫別影壇的紀念作。

一步，但有影迷父母說可以資助我，他們的子女都在英國，為方便照顧，我自然去了英國。」從沒有正式入學的她，來到彼邦埋頭苦讀，好不容易趕上進度，在大學選修櫥窗設計，「林黛介紹我認識宗維賡伯伯（提名孫泳恩、朱玲玲、鄭文雅、戴月娥參選港姐，皆奪冠而回）他在瑞興公司做櫥窗設計，建議我去讀這一科，說這一行有生意眼。」

童星歲月，除了拍戲，一切家務皆假手於人；到了英國，她自己洗熨衣服，又鑽研中西菜式，拿手菜是橙皮鴨、排骨與糯米雞等，「環境迫着自己要做，做起來才知道這些事情並不難，自己也能做。」有一次，她想去看莎莉麥蓮做騷，冒着寒風在街邊排隊半小時，首次親身體驗粉絲之苦。「以前我登台，觀眾帶帆布牀放在路邊等買飛，我不覺得怎樣，以為是當然的；到我變了觀眾，忽然感覺該欣賞別人的好意，應該感激。」

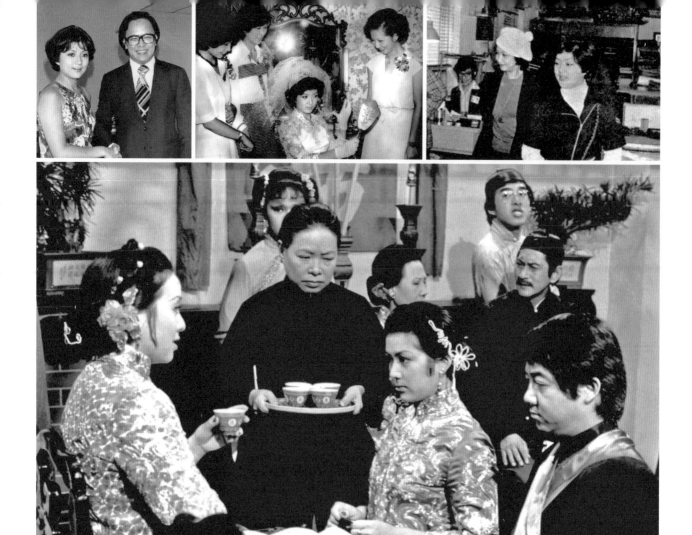

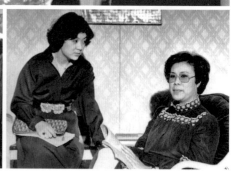

1. 寶寶學成歸港，兩台各出奇謀搶人，麗的派出「五公主」薛家燕伴着「七公主」暢遊電視台，既參觀美術部，又欣賞《家燕與小田》的精華片段。

2. 「孻妹」出嫁，寶珠、家燕、王愛明與不在圖中的芳芳同來慶賀，馮素波因家翁去世未能出席，沈芝華則在台北替京劇名伶孟小冬守靈。

3. 設計公司開業半年，寶寶不想再貼錢打工，湊巧麗的施以銀彈攻勢，她把心一橫將公司執笠，簽約儀式由助理總經理兼節目總監鍾景輝主持。

4. 《家燕與小田》大獲好評，麗的銳意發展綜藝節目，再邀馮寶寶與黎小田主持《星期一晚會》，內容涵蓋歌舞、訪問、戲劇、粵劇等，陣容鼎盛的短劇《難為了家嫂》，男女主持偕張瑛、黃曼梨、盧宛茵等傾力演出。

5. 寶寶與羅艷卿在粵語片已常演母女，合作《追族》可謂駕輕就熟，有評論指兩人有「母女相」。

6. 寶寶主動求職，劉培基成為她圈外第一位老闆，替詩紡設計櫥窗，「我在弄衣服時，伍衛國就坐在那裏。」

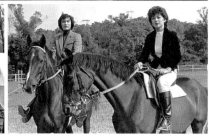

無綫戲寶

1. 甘國亮隨寶寶挑選角色，禮讓的她將「發球權」交給汪明荃，結果阿姐選了戚甜兒，寶寶則演宣成功，分別搭檔林子祥與石修合演經典「鬧交劇」《不是冤家不聚頭》。

2. 《風雲》拍攝造型照，寶寶缺席惹來怪病傳聞，令她大感莫名其妙，解釋只因去改髮型而沒有出現。

3. 加盟無綫頭炮《一劍鎮神州》，寶寶使出擅長的反串本領，三位女主角中，她說最愛黃杏秀。

4. 阿姐欽點，寶寶笑言「坐地起價」，產後閃電接拍《楊門女將》。

上班數天請辭無綫
設計公司倒閉有因

七六年三月廿四日，無綫在啟德機場駐下重兵，派出高級編導汪岐與推廣部助理經理蕭芳芳，恭迎志在必得的爭取對象——從英國回歸的馮寶寶。

表面上，麗的輸了先機，但實則已有後着，個多星期後，寶寶在薛家燕陪同下參觀麗的，並欣賞《家燕與小田》精華片段，圖以友情、誠意及製作質素，三管齊下打動寶寶加盟。

「無綫隨我在美術部工作，出鏡亦可；麗的則想叫我出鏡。」幾經考慮，她決定投身無綫，擔任幕後策劃及搜集資料的工作，五月一日履新前，四月廿二日已隨《歡樂今宵》編導李瑜往紅磡火車站睇景，看來興致勃勃，但出人意表地，正式上班不過幾天，她毅然請辭，理由是所學與工作格格不入。「我希望學以致用做櫥窗設計，圈外第一個請我做櫥窗設計的人。」她的第一件「作品」，是在加連威老道的詩紡（高級服裝中心）。

她一心擺脫藝人光環，跟三位朋友在美輪酒店開設「BOBO裝修設計公司」，主力接美化酒店的生意，初開業看來有聲有色，既替《環球小姐》修飾住宿，又參與芳芳自導自演的《跳灰》設計油畫佈景，可是經營半年，設計公司已悄悄關門大吉。「我是搞藝術的人，不懂得做生意，人家給我 budget，我會為了盡善盡美而貼錢！做了半年，麗的想找人主持《星期一晚會》，黎小田是男主持，女主持看中我，我根本不知道自己身價，聽到電視台開出半小時的騷錢，比我現在做一個月還要多，想也沒想，立刻將公司執笠！」

《星期一晚會》屬多元化綜合性節目，寶寶需要唱歌、演戲、做粵劇、訪問嘉賓等，展示全能本領；簽約個多月後，她便跟招再強結婚，本待合約完結（她僅願意「賣身」麗的三個月）

才度蜜月，但因節目播出後反應不俗，在總經理黃錫照親自出馬下，「答允續約添食。「之後鄒世孝叫我拍單元劇，在《職業女性》演女教師，從此被撥入話劇組，拍《追族》時，跟羅艷卿合作可謂駕輕就熟，《夜光杯》她也是演我的媽媽，當時很多人說我們有母女相，覺得好親切、好好看。」她還難忘一眾編劇，「林奕華是秘撈，岸西則剛剛生完BB，在現場飛紙仔，她被監製困在編導房寫呀寫，演員幫她湊仔。」

自爆頭號同性對象
初拍石修嘖嘖稱奇

《追族》後，她轉投無綫，第一部施展拿手小白龍式反串絕技，擔演《一劍鎮神州》，她哈哈大笑：「我有三條女、黃杏秀、王愛明、歐陽珮珊，最喜歡的是黃杏秀！我覺得，由女仔反串去談情會更加好看，第一沒有男女演員身體與眼神接觸的尷尬，其次找也是女兒身，懂得用什麼眼光去望對手，令她成身酥晒！寶寶試過「入戲」到不能自拔嗎？「我從沒有想像自己變成同性戀，只是後來我拍《女子監獄》遇上夏文汐，她真的很美、很有女人味，我跟她說過，如果有日我『轉軚』，一定追她！」

接拍六十八集翡翠劇場《風雲》，本應是寶寶事業再上高峰的契機，但玄妙的是，短短八集的《不是冤家不聚頭》卻更叫人懷念。「甘先生（甘國亮）找我時說可以揀角色，但我讓汪明荃先揀，她選了這個（戚甜兒）石修雖也是童星出身，但寶寶印象中沒有跟他合作過，不料有天在化妝間，石修忽然哼出《非夢奇緣》裏小花（寶寶）向生父李子雲（任劍輝）所唱的「衹緣父親愛別人」，阿媽好傷心，數度要犧牲……」教寶寶嘖嘖稱奇：「點解你會識唱？」

全劇最亮眼之處，當數寶寶與黃曼梨大鬥法，兩婆媳吵得愈勁，視迷看得愈過癮。「我拍這個劇好開心，因為我從不懂吵架，透過宣成功可以吵架，NG不多，好過癮。」有沒有跟Mary姐演！難能可貴地，亞視一天之內給她十五集劇本，感動得她立

動過真火？「沒有，演戲之嘛，平時我喚她作『姨媽』的。」一拍即合，甘國亮打蛇隨棍上，誠邀再演《輪流傳》，但遭她推卻，「當時做人夫人，要陪他去美國，甘先生好像找我演森森的角色（王穎兒）。」外遊期間，寶寶發現有孕，不久甘先生開拍《執到寶》，她再度辭演，結果由歐陽珮珊頂上，角色同樣是大肚少婦。

八一年二月，寶寶誕下長子招啟宗，BB契爺黎小田擬游說她重返麗的，但出人意表地，幾個月後她閃電復出，續為無綫效力，剛為人母的她，竟能在《楊門女將》演汪明荃（穆桂英）兒子，亦即少年楊文廣。「這個要多謝阿姐！本來是黃日華演她的兒子，但阿姐點名要寶寶，做阿姐嘅身神咩，有她這樣的級數，否則又怎會輪到我？所以到今時今日，我都叫佢『娘親』喇！」產子短短幾個月便復出，還要拍舞刀弄劍的古裝戲，難道她天生異稟？「未回復喫，不過見錢開眼咋！拍這套劇真的好辛苦，又紮頭套又曬太陽又袍又甲，還要打，唔唔甩奶咋！」有一天，她如常外景接廠景，回到廣播道總台服裝間，她獨個兒坐着飲泣、喃喃自言：「我俾番錢你，我唔要啦！嗚嗚嗚……」

學教父塞棉花入口
坦承曾為劉永獻湯

她與無綫維持部頭合約，拍罷《神女有心》二度有喜，誕下次子啟正後，曾跟梁家輝合作舞台劇《鬼馬鴛鴦》，又與劉德華演粵劇折子戲《西施》，闊別兩年再拍劇集，居然是在亞視演《武則天》！「要多得邵音音！她結婚請我去飲，被編排坐在亞視李人那枱，我素來喜歡歷史，他們說起請我去飲《武則天》，我還問幾時會播，很想看。」喜宴後，她赴美旅行，攜同三本有關武則天的書隨身，「我以為回來後便有劇可看，閱書後再看亞視拍成怎樣，你說多好玩呢？誰知不但未拍，亞視還找我去演！」難能可貴地，亞視一天之內給她十五集劇本，感動得她立

坦承曾為劉永獻湯

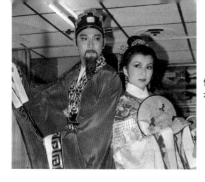

偕劉德華演《西施》替東華籌款，她曾有過組大戲班的念頭，惜未有成事。

即送上果籃致意，「我本來已看了三個不同的人寫武則天，再讀亞視的劇本，準備工夫可謂做到足。」

她視《武則天》為演藝生涯的一次「大考」，「不是緊張，是在乎，我喜歡這麼大的挑戰，扮相是我設計的，髮飾購自日本，我自己拆完又整；老年部分我直情玩，學馬龍白蘭度在《教父》塞棉花入口！」這次認真得到可觀回報，但她說世事並非理所當然，「我扮慈禧（《冒牌皇帝》）就衰咗！我照足慈禧個妝來化，剃了堂眉，但原來觀眾不愛看真實，我醜化自己而不討好，劉曉慶只是化自己的妝，觀眾卻始終喜歡看美的東西！」

《武則天》替亞視打了場漂亮勝仗，老闆邱德根再邀寶寶演《楊貴妃》，但為她所拒。「我可以演到武則天的神髓，楊貴妃卻是四大美人中最性感的一個，我自問一點也不性感，怎麼演？」既是如此，何以她又跟宗華合演《楊貴妃》？這個要從《武則天》在台灣大紅說起：「我拍的那齣是錄影帶，台灣電視台想我再拍另一部『入屋』，但我不想重複，改由潘迎紫去演，結果她比我更紅，因為人人都可看得到。」這個時候，台灣電視籌拍《楊貴妃》，起初有說由湯蘭花擔正，宗華覺得她「手長腳長」不合角色，反而看中在台人氣急升的寶寶；湯蘭花聽在耳裏大感不快，適逢台視也有意拍同一題材，湯蘭花決意去演，好勝的寶寶也樂於接受挑戰，「《唐詩三百首》我識晒，也能背整首《長恨歌》，指導我的老太太又將每個畫面詳細解釋給我聽，白居易怎麼去寫楊貴妃，劇本未出，我已經知道如何去演。」

與此同時，寶寶又應邀為亞視拍《秦始皇》，忙得不可開交之際，八六年一月宣布與招再強離婚，儘管她已澄清跟第三者無關，總免不了蜚短流長，有傳在西安拍劇期間，她曾與麥翠嫻為男主角劉永「爭煲湯」，緋聞鬧哄哄過好一陣子。「煲湯是因為我有近身，難道全組派晒？梗係俾男主角飲啦，有乜咁出奇？何況，劉永母親黎姨也是演員，在粵語片常演工人，我識黎雯比劉永更早，論輩份我比他更高，他是我的世姪，好尊重我，好聽我話！」

3		
4	2	1
5		

古裝傳奇

1-2. 從清純少女演到母儀天下，寶寶成功創造《武則天》形象，不僅香港叫好，亦風靡東南亞各地。

3. 演繹楊貴妃，性感騷在骨子裏，「我演武則天、楊貴妃、孟姜女與西施，眉毛完全唔同㗎！」

4. 拍攝《武則天》期間，招再強帶一對兒子往探寶寶班，但當時圈內已傳出兩人婚變，傳聞擾攘年多，終在八六年一月成為事實。

5. 邱德根親自出面，寶寶再替亞視拍《秦始皇》，其間適逢發布婚變消息，外間將劉永、麥翠嫻扯入漩渦變成第三、第四者，寶寶澄清並無其事。

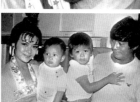

闊別銀幕十五年，寶寶以《八喜臨門》重新出發，跟吳耀漢、呂方、羅美薇、關佩琳合演五口之家。

搞笑折子戲《劍合釵圓》是《八星報喜》的高潮位，發哥事前問准寶寶，才敢與張學友放盡爆笑。

周潤發搞笑先問准
陳寶珠拍檔夢成空

八六年的賀歲檔，出現一個熟悉卻久違了的名字——馮寶寶，闊別影壇十五載，她以《八喜臨門》再現大銀幕，戲中跟吳耀漢合演夫婦，不甘一世做煮飯婆故投考劇社，被失婚導演樓南光狂追。「我好喜歡樓南光，他好好玩，那時還未有手機，大家都在用BB機，有天在化妝間，樓南光甫坐下，BB機響個不停，他暈起部機說：『知啦知啦知啦……』」他常謂自己在做《殭屍先生》的『道具』，部戲收得之後變得好搶手，被人『發來發去』，還要食早占！」

兩年後，寶寶再向廣大觀眾「拜年」，接拍《八星報喜》，「我搞笑唔叻，拍戲過程一直好嚴肅，最尾那場折子戲，發仔問：『寶寶你搞唔搞得笑㗎？如果我化晒個搞笑大戲妝，你會唔會𠝹時我離婚，又爭唔到對仔，梗唔係咁格……翻臉？』我話我唔識，發仔話：『我印象中你好似唔係咁啦！」

果然，她竟因《八星報喜》票房大收而繼續放笑彈，反之化老妝偕葉童在《飛越黃昏》演繹母女情。「我只大葉童幾歲，這個角色本來想找葉楓做，但後來張之亮覺得我可以用演技搭夠，加上扮老嘢頭又犬一點，當時我不介意，但如今回想，女演員千萬不要隨便挑戰自己，你演過這樣的角色，別人就會將你定型，我本來仲做緊葉童（年紀的角色），而家變咗做阿媽！所以，在《楊門女將》做阿媽，也不要做黃日華阿媽，寧願做馮寶寶阿媽，童星之王做我個仔，有嚹頭，好嘢！」

導演劉鎮偉說過，斟洽寶寶演出《92黑玫瑰對黑玫瑰》時，覺得她「好飄」，於是立即回家改劇本，令失憶成為飄紅最大特色。「有人告訴我，劉鎮偉準備找我與寶珠合演《黑玫瑰》，找覺得好好玩，在加拿大買了一些阿哥哥耳環，即是你黑我白、互相呼應那種；回港跟劉鎮偉談劇本，我掏出耳環給他看，

誰知講講吓完全不是那回事，當知道對手不是寶珠，我提議找黃韻詩，之前差點與她在《輪流傳》結緣，一直沒有合作機會，想和她『玩』一下。」開聊間，她談到八八年患病的一段經歷，劉鎮偉將之寫進角色裏，戲中飄紅說：「趁記得寫低先！」是寶寶的真實體驗。

李香琴探病嚇一跳
爾冬陞講價歲歲減

所以，觀眾笑到碌地的背後，實則是椿「苦過弟弟」的慘事。「八八年，我子宮生瘤入醫院開刀，那些迷藥令我記憶力大減，個頭有感覺，下身卻像沒感覺；臥病在牀三個月，只要我想到什麼、在腦海裏飄過的，我會寫在腳上，似畫符一樣。有時找不到紙，我會寫在牀三個月，只要我疊紙，有時找不到紙，我會寫在腳上，似畫符一樣。探病，被她嚇了一跳，「我問一件發生在我五歲時的事情，琴姐說：『寶寶，點解你咁好記性？』」

事緣當年琴姐慣演惡毒後母或巴辣阿姨，經常欺負孤苦無依的寶寶，上演連場貓捉老鼠；有一次，寶寶又跟琴姐「捉迷藏」，但這天有點不尋常，琴姐被導演珠機在片場大罵，只得五歲的寶一臉茫然。「當時已經要埋位，不能發問，但沒問不等於沒事發生，心想：『點解呢隻貓喊得咁緊要？』事隔三十年，在那迷迷糊糊的三個月，這個畫面竟於寶寶的腦海盤旋，趁琴姐來訪，她把握機會「了卻心事」。「原來，當時她想多賺一點錢，撞期，剛巧上一組遲了放人，來到我們這組，那時她真是個很嚴肅的畫面，全廠一片靜寂，就看着琴姐一個人被罵，她自然覺得很難受、委屈。」寶寶聽不懂他們在說什麼，大眼睛眨呀眨，留下難忘的影像。

九三年四月，寶寶憑着飄紅一角贏得金像獎最佳女配角，同時接下爾冬陞執導的《新不了情》，當時她說基於三大原因——「《癲佬正傳》上映時，我已很欣賞小寶，曾主動致電勸他多拍戲、少賽車；第二個原因是小寶透過兩位哥哥（秦沛與姜大衛）

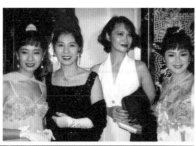

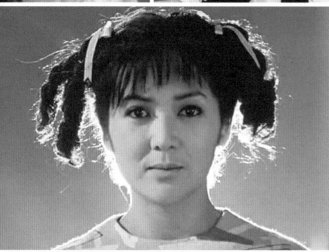

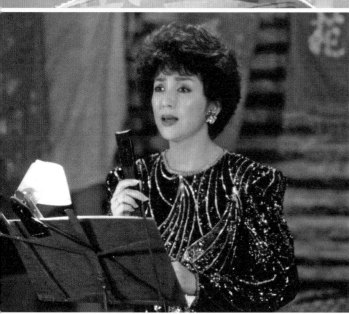

相邀，誠意十足，我也得知小寶要『押樓拍戲』，便感動地說：

『好吧！你敬老，我扶貧，答應你吧！』加上《不了情》是我契媽林黛的遺作，很想藉此紀念她。」小寶的確有份投資《新不了情》，但並沒有押樓，他只是說導演若想開拍自己喜歡的題材，往往需要押樓而已，但當寶寶憑此片蟬聯金像獎最佳女配角，在台上還是向小寶高呼：

「你敬老，我扶貧！」

寶寶沒有說錯，最初小寶構思劇本，阿敏（袁詠儀）母親着實很老。「人好多時會有盲點，小寶媽媽（紅薇）生他時已經四十歲，對母親的感覺會老一點，你猜我怎樣跟他『講價』？我問，戲中的袁詠儀幾多歲？大概是二十歲吧，如果我的角色是七十歲，那豈非五十歲老蚌生珠？橫豎故事發生在戲班，你就讓我十六歲失身，那就是三十六歲吧！」銀幕呈現的敏媽，好像比三十六歲要「成熟」一點點……「現在是恰如其分，真的拗得好辛苦，逐歲逐歲地減呀！」

敏媽為籌女兒醫藥費，復出街頭獻唱《黎明在望》，不慍不火贏得一致讚賞，她形容這場戲乃「上身」，「我阿叔（馮炳）上了我身！他生前住在我戲中的家隔鄰（北帝街），只差幾個冧巴，佢死緊、真係死緊，我唔探得，要陪袁詠儀『詐死』，你話我拍嗰場係咪欲哭無淚，不是哭不出，而是淚往肚中流，比你哭出來更痛！」縱使人人叫好，寶寶卻說自己在《新不了情》很「窩囊」！「去台灣做宣傳，我冒失遺下護照，袁詠儀立刻找司機替我取回！人哋不過出道幾年就咁威，我撈咗幾十年，點解我撈得咁霉？寶寶姐，係真唔係呀，咪玩啦……」「係呀，真係好大感觸㗎！」老實講，無辦法分得清真情定交戲。

鬼馬玫瑰

2	1
3	
4	

1. 《黑玫瑰》首映玩懷舊造型，專程捧場的蕭芳芳「免疫」。
2. 她將施手術後的一段經歷告知劉鎮偉，失憶飄紅完全是度身訂造，「趁記得寫低先」根本是她私下常說的話。
3. 經歷引退、生仔、婚變，寶寶居然仍能在《92黑玫瑰對黑玫瑰》演回小妹妹，導演劉鎮偉高呼「感動」，她報以閒閒一句：「角色設計而已。」
4. 《新不了情》拍攝途中，寶寶三叔馮炳中風病危，卻因趕戲無暇探望，令她領略到何謂欲哭無淚，片末「上身」獨唱《黎明在望》格外感傷。

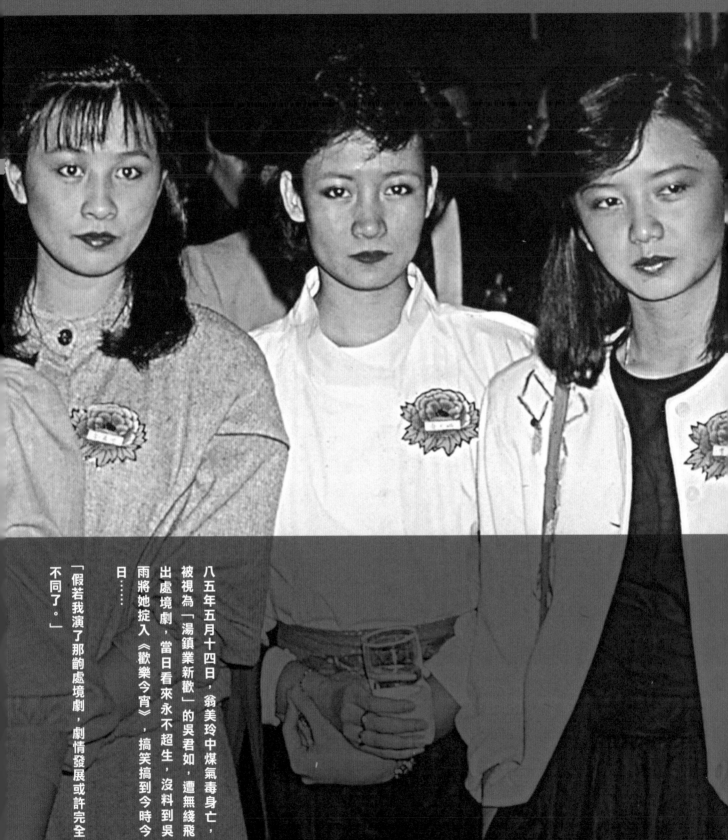

八五年五月十四日，翁美玲中煤氣毒身亡，被視為「湯鎮業新歡」的吳君如，遭無綫飛出處境劇，當日看來永不超生，沒料到吳雨將她捉入《歡樂今宵》，搞笑搞到今時今日⋯⋯

「假若我演了那齣處境劇，劇情發展或許完全不同了。」

第十二期無綫藝訓班五小花並排，眼見藍潔瑛、劉嘉玲、商天娥、曾華倩一個接一個跑出，君如坦言當年有點自卑，「唔夠人靚，這是我承認的事實。」

當代笑后的誕生

扭轉乾坤真人騷

九六年，她自資開拍《四面夏娃》，勁蝕超過三百萬私己，影后提名全部食白果，卻因入圍金馬獲台灣注意，邀她主持綜藝節目，再踩入商台當DJ，更如願在金像獎封后，成功轉型演技派……「個天一早寫好晒劇本，都是命運！」

當代笑后所演的人生，正是扭轉乾坤大喜劇，一念地獄、一步天堂。

黃霑看出與別不同
飛來冤獄以淚洗面

早於就讀無綫第十二期藝訓班，吳君如已有預感——我會紅！

「在訓練班時演戲，大家都説我演得好，當時我想，自己條件不算差，只不過個樣輸蝕啲，當時流行『姐仔型』嘛！」果然，比君如更像姐仔的劉嘉玲、曾華倩、藍潔瑛甚至商天娥一個接一個當上主角了，她還在傻更更的等運到。「由細到大，我也不是乖人，嘉玲、華倩真的是乖人，説話好細聲、好斯文，我就笑到好大聲，完全不是花旦的樣貌與性格。」她試過扭曲自己，在《鹿鼎記》演溫婉的曾柔，「我天生一副鵝公喉，要提高八度叫『相公』，好唔得！」

首先看出她與別不同的高人，是黃霑。「那時我還是新人，跟毛姐、華倩、商天娥等替《星光熠熠勁爭輝》做唔知七美圖定八美圖定九美圖（正確答案：八美圖），我聽到霑叔在樓下對監製吳雨説，這個嚿妹好怪、好唔同，叫他留意一下。」為什麼霑叔會發現她的「怪」？「霑叔是我們訓練班其中一個導師，最記得第一天上堂，他説自己算是個成功司儀、主持，但叫大家千萬不要做，我一聽就笑到碌地，咁你叫我哋學做乜？霑叔話，因為嘅係我唔好意思，咁你話可能我笑得太大聲，霑叔對我有點印象吧。」最失意的時候，君如常找霑叔傾訴，有一次在黃宅喝醉酒，君如哭着大叫：「無理由我唔得！」霑叔連忙安慰：「你得，一定得！」

完成第一張兩年合約後，距離主角仍有一段路程，君如續約機會終於來到：「多看三年，再沒有起色的話，不玩了。」八五年，有齣每周播放一次的處境劇，準備起用她當第二女主角，跟汪明荃大演對手戲；滿心期望之際，忽然傳來翁美玲猝暗下決定：

為情自殺的噩耗，因君如與湯鎮業的緋聞傳得正盛，「第三者」飽受千夫所指，無綫即時將她放入雪櫃。「我每天以淚洗面，湯鎮業只當回公司，哭訴『關我咩事』，但沒有用⋯⋯」她重申，湯鎮業只當自己是妹妹，「這真是一單冤獄！直到今天，每逢（翁美玲）生忌死忌，她的粉絲依然會在網上罵我，不過算吧，這行食得鹹魚抵得渴。」她EQ高，從來都是開解自己的高手。「雖然前路茫茫，但我同自己講，都幾好吖，其他F.5畢業的女生，可能做個秘書、文員，每月得千多二千元，但我有四、五千，又可以見吓個世界、識多啲人，咪當一份工咁打噫，只是不要奢望有一天，我會變成超級巨星。」

大難不死必有後福
拒挖鼻屎抗議失敗

八六年，吳雨把她納入《歡樂今宵》，當劇集女主角的夢想進一步幻滅，自以為「被燉冬菇」的她夜夜笙歌，工作態度極不認真。「我好曳，前一晚蒲完劈酒，第二天兩點開會，唔開，排戲又唔到，匿埋瞓覺，吳雨好鍚我，但又似校長，成日捉我照肺，苦口婆心：『你做樣都唔好咁吖，又話排戲、又唔練熟啲稿，好多阿姐喺度，我好難做喫嘛⋯⋯』」

無心插柳，她的本色演出引起注意，錢昇瑋導演開拍《霸王花》，終讓她初嘗走紅滋味。「當年無人看好，最強卡士是胡慧中與馮淬帆。」對她來説，那九個月的工作天，可謂度日如年。「上威也都上你半日，淋熄啲火又要等，一日拍半場都無，坐多過拍；惠英紅打慣，有動作底，就算柏安妮都有跳舞，我連拿枝槍都無力，試過跌斷

君如的童年趣事多籮籮，「考幼稚園前一天，我們帶她去郊外旅行，那天她穿了一條紅色裙子，被野牛狂追，嚇得她魂飛魄散；後來，幼稚園老師問牛用來做什麼，她便高聲說：『是用來追人的！』」君如媽咪説。

讀書時，只要君如起身説話，同學便會忍不住笑起來──且看這個活生生的「椰菜娃娃」，焉能不笑？

君如説過，自小有個很虛榮的念頭，「有一日發了達，我會買粒大鑽石放在頭上，著件大皮草，坐開篷勞斯萊斯……」巨星如，何時讓我們看看這身「虛榮 look」？

腳、炸傷塊面，幸好沒有留疤痕。」有一場戲，她需要拖着火球狂奔逃命，怎料正式時火球被纏着令她動彈不得，眼看火勢從四邊迫近，她心想這回必死無疑；千鈞一髮，她拼命拉開威也，加上一名武師奮不顧身將她拖離火海，才能化險為夷。

大難不死，真箇必有後福。《霸王花》大收超逾一千五百萬，替君如開啟「笑女」之路，更帶來一段寧俾人知莫俾人見的「秘密」戀情，男主角乃眾所周知的杜德偉。「其實全世界都知，但那個年代大家不愛講戀情，便以『T君』形容他，很多人覺得他要做偶像，給我壓力所以不讓公開，這樣説對他不公平，他是『鬼佬』，根本不會介意，當時我們照樣拍拖逛街，還好未有狗仔

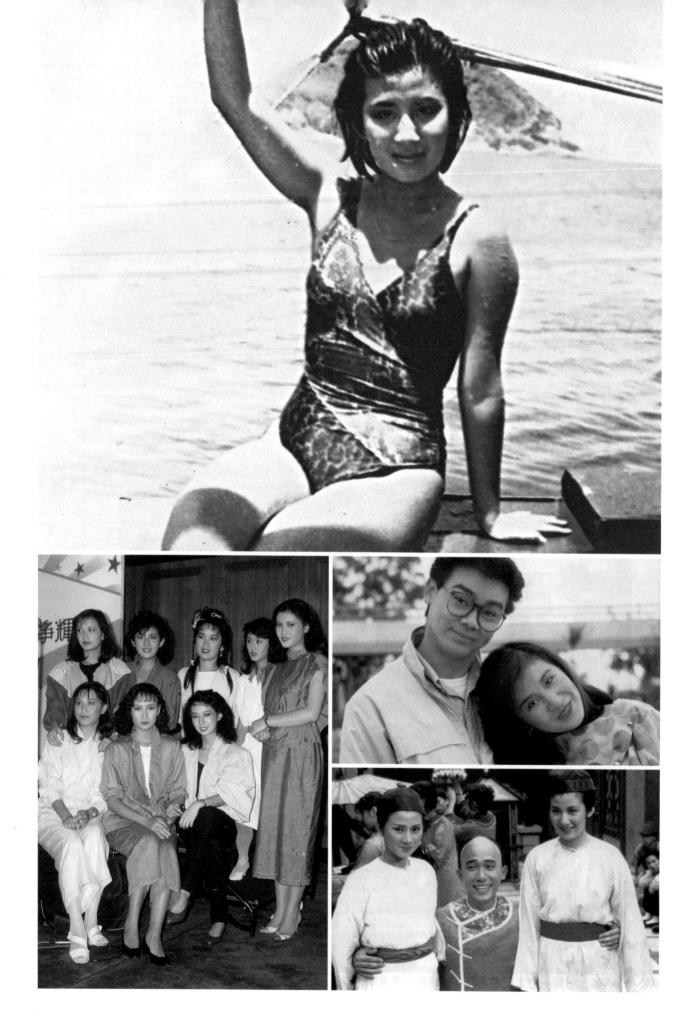

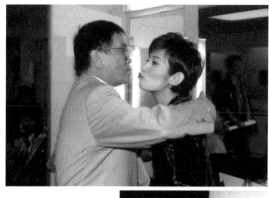

光輝印記

```
5
6      1
7
8
    4   2
        3
```

1. 八五年為宣傳劇集，君如被迫穿上泳衣，留下發福前的「光輝印記」。

2. 跟劉青雲合演《畫出彩虹》，在君如印象中，這位藝訓班同學說話不多，一班女生偏向喜歡吳啟華。

3. 在《鹿鼎記》演曾柔，連君如自己也覺格格不入。

4. 你能夠完全叫得出八四年《星光熠熠勁爭輝》的「八美圖」芳名嗎？難度最高的，應該是站在龔慈恩與藍潔瑛之間的劉淑儀，跟君如一樣出自第十二期藝訓班。

5. 從藝訓班師生關係，發展到傾訴對象，黃霑一向很寵君如，看着她終於成名，霑叔大樂。

6. 無綫將「第三者」君如擺入雪櫃，令她無緣與汪明荃合演處境劇，及後在《歡樂今宵》「重遇」，兩人非常投緣，連何守信也很好奇：「點解你窒極阿姐，佢都唔嬲？」

7. 在《歡樂今宵》摹倣譚惠珠，好難忍笑。

8. 扮「胡蘇蓉」也是一絕，吳耀漢評她：「由頭到尾都保持着同一個狀態，好難得！」

隊跟蹤而已。」嬌「花」如雲，同組的柏安妮、陳雅倫、簡慧真等等個個省鏡，君如是怎樣榮獲杜德偉垂青的？「他喜歡有性格的女仔，又愛講笑，我也愛講笑，部戲拍足九個月，講講吓，拍到中途已開始拍拖了。」雖然沒有公開承認，但她天生直腸直肚，在「隱姓埋名」的情況下，當年她已很樂意跟大家分享心事，「我們很有心靈感應，每逢我，想打電話給他，電話就響起，原來就是他打來的；有時甚至打『碰頭電話』，他的電話打來，我的電話剛好打出去……」他倆又常互相製造驚喜，男的送花給女方，會偷偷夾有「卿卿我我」的肉麻字條；不甘示弱，女的又會偷偷放張紙條人他的車裏，不外乎又是那些萬分骨痹的情話。

基於狗仔隊仍未在港「面世」，欠缺呈堂證供之下，任憑君如再暗地向杜德偉傳情達意，公眾還是偏向相信，她的男友應該是樓南光、曹查理、成奎安那一種「性格」類型——所有的「錯覺」，應該始自《最佳損友》，她豁出去演愛挖鼻屎的Dorlina，強姦鹹濕超（陳百祥）的一幕，百笑不厭。「當時我要抉擇，既然不夠人靚，是不是要抓爛塊面去演喜劇呢？但自己又懵盛盛，不懂得設計角色，王晶叫我這樣做，我覺得好正常，又幾好笑，《最佳損友》是部羣戲，想不到我可以爆出來。」可是，當開拍續集《最佳損友闖情關》，王晶要君如照辦煮碗，她可不是這樣想了。「心態上有了知名度，覺得自己紅了，晶哥要我再做，我眼紅紅，哭着跟他爭拗，但沒用，晶哥的戲只有大奸與大善、鹹濕與正經，沒有中間路線，他只想我演被人打的『下把』、醜角，最後我都屈服，做便做吧。」

為十塊錢苦苦爭取
親吻星爺忽然開竅

教她屈服的，絕對遠超五斗米。拍第一部戲，她片酬七萬，實收五萬六（無綫抽佣兩成）；第二部戲，身價已勁升一倍（十四萬），抽埋佣，拍一部已經超過她在無綫的兩年人工！「在公仔箱年代，我都算幾威，以第五年的入息計，我每個騷只有四百六十元，而且這四百六十元得來好辛苦，是我苦苦哀求爭取而來的，原本上頭只打算給我四百五十元！」每個月十個騷，也就是說月薪四千六百元。「我讀訓練班時，常常幻想自己食宿機票花一萬，可以去日本，這是我當時認為最好的地方，可以用三萬買東西，還有一萬剩下；但當我賺到第一部片酬，我用這筆錢買了部車，未有的時候覺得好大，到自己有嘅，又不外如是。」

她深知「好天收埋落雨柴」，片約一部湧上門來，無綫經理人 Helen 搖電給她：「君如，接唔接呀？無得唞，好慘喋喎！」「接呀接呀，幫我盡攝（期）！」那些年，紅人都懂分身術。

「我試過同期在拍六部戲，每日像被輪姦一樣，八個鐘一組，一日廿四小時，可以拍三組，製片之間會講掂數，這一組未拍完，另一組的製片已去到現場『夾』我，驚我會回家睡覺吧！想來，情況有點像馬伕去接……」非但有家歸不得，連洗澡也要「巡迴演出」，她試過去西貢或元朗拍戲，知道誰人住在那裏附近，就去小紅（惠英紅）或志偉屋企打地鋪。

「譬如今天要去西貢或元朗拍戲，知道誰人住在那裏附近，就去小紅（惠英紅）或志偉屋企打地鋪。」

導演面前說：「吳君如的演技，值那個片酬嗎？」這人真陰濕，如果說我沒演技，他又算什麼？最無奈的是，這位小人還有一個「應聲蟲」：「男主角」講一句，「應聲蟲」立即附和，令她煩不勝煩。「以往接劇本，也要看這兩個男人存在不存在，他們若在，我便要考慮接不接。」

曾經向他透露我每部戲的薪酬有多少，好傢伙，我一轉頭，他便在他就難啄咭斷數落我，從薪酬到演戲，樣樣數齊，比方有一次，我如曾公開「打小人」：「有個男主角，最愛說我是非，我一不在場，日日無覺好瞓已經心火盛，遇着拍檔搞小動作更加難頂，君

頭號老友

1. 對足九個月，君如與柏安妮、惠英紅等成了好朋友，當然，當時的頭號老友一定是杜德偉。

2. 君如澄清，當年口中那個「小人」並非樓南光，「我們不知多老友！」

3. 拍《霸王花》中途，君如與杜德偉已擦出火花，經常不避嫌出雙入對，甚至穿情侶裝出席首映，但始終不肯公開承認，她說是當年大勢所趨。

4. 在兩部《最佳損友》結片緣，令君如與邱淑貞成為老友，後者的花名「豆斗」亦是來自此片角色「屈豆豆」。

5. Dorlina（君如）強暴鹹濕超（陳百祥），那是香港電影史上最搞笑的一滴淚。

6. Dorlina 一出，觀眾非常落泊，那小小鼻孔挖出了大金礦。

7. 《公子多情》結集梅艷芳、李美鳳、吳君如、利智、王小鳳，跟周潤發、曾志偉、成奎安、王青合力搞笑，「當年就是流行大堆頭！」君如說。

媒體玩「尋人遊戲」，有傳她口中所指的「男主角」與「應聲蟲」，分別是樓南光與曹查理，今日重提舊事，她斷言否認：

「我說的不是樓南光與曹查理，我跟樓南光不知多老友，他整天說暗戀我，總之我日日開工，一日對足我三組就最開心，回家見不到我就好掛住，望盡快儲夠一筆錢，移民去加拿大退休『鬥』木，她總是這樣勸他：『有得撈先至開心呀，做乜要咁早退休呢？退休，等七十歲先啦！』

在《今夜不設防》，君如大爆拍咀戲前，樓南光會喝李斯德林清除口氣，不是真的吧？「我應該是說笑而已，但真實的，每次拍 kiss 戲，我一定帶牙刷、牙膏，李斯德林叫男對手先刷牙，通常個個都肯刷，不注重衛生，怎麼咀下去？」八八年，她終於『升級』，能跟影帝周潤發在《公子多情》接吻，但由於發哥所演的鄉下仔前進不懂接吻技巧，埋牙時如盲頭烏蠅亂吻一通，弄得君如紅脣赤痛兼腫脹。

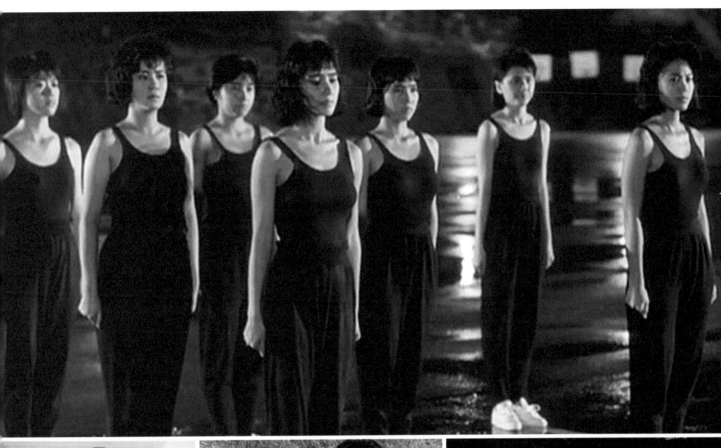

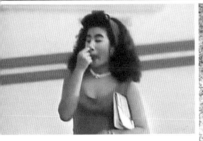

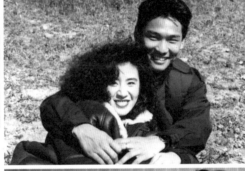

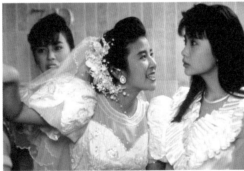

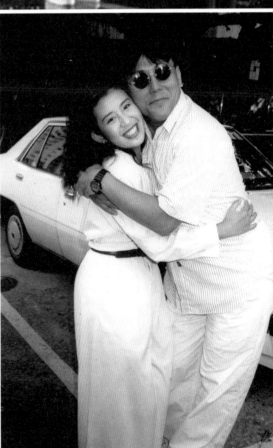

麥當雄

公子多情

周潤發 梅艷芳

唔學識,冇HAMBURGER食!

李美鳳 利智 王小鳳 吳君如 曾志偉 王青 成奎安

麥耀良 郭文偉 麥蕙雯 蘇若元 鄧

191　　星羅雲布・叱咤熒幕

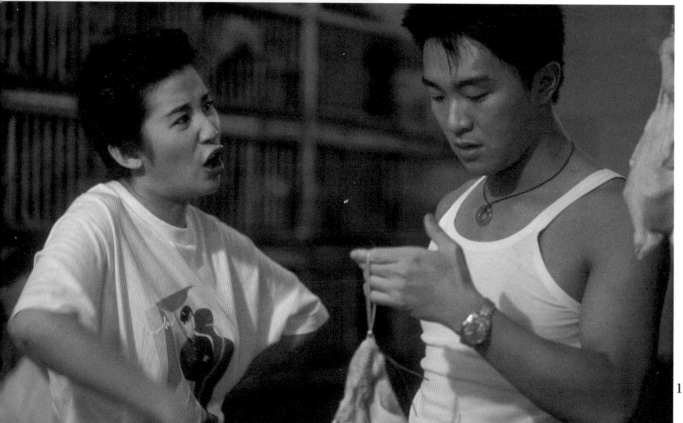

忘我入戲

1. 周星馳與李家聲演難檔少東鄧家發與鄧玨騫兄弟，同街市的雜貨店太子女陳初一（吳君如），跟星爺的連場「鬥氣」是全劇亮點。

2. 君如與星爺在《鬥氣一族》首度交手，「當時我已經拍電影，駕着自己買的車去開工，首期二萬六。」

3. 她很抗拒拍咀戲，直至《望夫成龍》與周星馳一吻，她忽然渾忘自我，真正入戲了。

4. 星爺曾公開表示對君如「有好感」，「他紅，我就要接受了麼？我寧願找個窮的，而又非圈中人為男友，乃因這個圈太多引誘了。」結果她「食言」，找到了不窮又是圈中人的陳可辛。

君如一直視拍咀戲為苦差，第一個令她有感覺的男主角，是拍《望夫成龍》碰上的周星馳。「以前經常要咀曾志偉、林敏驄，談什麼享受？直至拍《望夫成龍》，第一次感覺入戲，忽然忘記了自我，我真的是一個演員！」他們首度在劇集《鬥氣一族》交手，未變成「星爺」前，她眼中的「星仔」百般好，「他是一個好天真、對演戲好有熱誠的人，我們常會聊怎樣才算是好笑，因為我們都是演低下階層的小市民，看到一個人行路，他會分析這個人何解會這樣行路、說話，好用心地設計角色；我與周星馳識於微時，彼此沒有利害衝突，當時的他，完全不是現在大家所說的那個人。」

狂加八倍人工挽留
肥姐一句當頭棒喝

鬱鬱不得志了好幾個年頭，一部《霸王花》令吳君如的事業大逆轉，成為八八年無綫接戲最多的藝員之一；利字當頭，無綫出盡法寶留住這位大紅人，狂加君如八倍人工（臨離開前月薪五千一百元），又容許每周只演一晚《歡樂今宵》，她一度十五十六，但回心一想，變得去意已決。「如果我經常在電視出現，觀眾為什麼還要花錢到戲院捧我場？電視是免費娛樂，真是全心全意去影圈發展的話，便非得這樣做不可。」

爆紅後短短一年間，她狂接近二十部電影，相等如無綫一百零八年人工（六百六十萬九千六百元！）而且片酬持續上揚，九〇年已升至六十萬一部；表面看，支持她離開的理由非常充分，肥姐沈殿霞的一句當頭喝──叫君如「飲水思源」，卻令她介懷了好一陣子。「我當面沒跟她爭辯，不過我想，我在電視台工作，我出力、他出錢，大家無拖無欠，既然無飲水，何來要思源？一個騷有時要做十幾個鐘，彼此付出相當，無綫又從沒捧過我，所以，我真的走得無愧。」

當然，她也明白，畢竟無綫給了她一個機會，在《歡樂今宵》搞笑才能受人賞識，「但我從來不屬於無綫，格格不入，內裏有很多師徒制、分黨分派，到現在入行三十年了，可曾見過

我約高層或老闆吃飯，或跟任何一個媒體打關係？有緣大家碰到食餐飯、傾吓偈總會有，若說要巴結，也不一定只有藝員，其實高層都想，有這個關係會好辦事，起碼我開劇叫到，你不會托我手肘。」

片約不絕的她時有佳作，跟周星馳合作的《望夫成龍》、《無敵幸運星》與《賭聖》部部收得，唯獨八九年尾上畫的《流氓差婆》反應不濟，僅收五百六十萬，教她大失所望。「一個成功導演應該要好叻sell故事，當時劉鎮偉講到我們入晒迷，星仔以為自己可以攞影帝，一直都以為好得，但到了後期，個個都跟我說麻麻地，我知道不應期望太大了，找兩個最強搞笑的人去拍文藝片，已經是錯了，但人總要嘗試新事物。」

她曾自忖，一旦《流氓差婆》收得，便可跟鄭裕玲看齊，十組八組──有些無乜心機去拍，是事實。」不過，一講到全年最賣錢檔期──賀歲檔，大家都格外重視，全力搶灘。「當時一開工，大家就話先來『打四圈』，意思是一起構思好笑的橋段，別以為笑了那幾秒好輕鬆，很多時我們想到頭都爆！

喜劇、正戲瓣瓣通殺，但既然老天仍未允許轉型，君如索性專心搞笑。「拍了很多好戲，也拍了很多不好的戲，那個年代一人

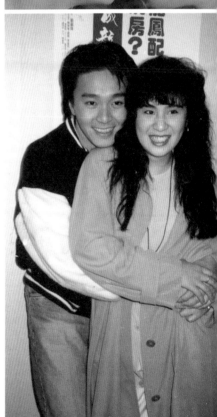

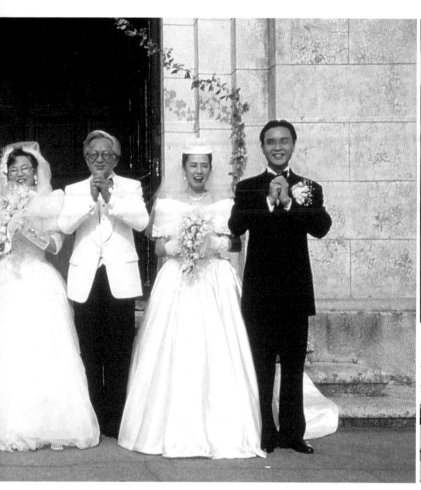

改配黃百鳴要加薪
不想淪為代客泊車

《家有囍事》令觀眾捧腹不知幾多年、幾多秒，正是六大卡士（周星馳、張國榮、張曼玉、吳君如、毛舜筠、黃百鳴）絞盡腦汁、各出奇謀的結果。「總編劇是高志森，他派了谷德昭寫我這一條線，當年大家都好用心、好用功，有時收風另一組好好笑，我們會向工作人員打聽一番。」君如原定演毛姐那個角色（男人婆表姑媽梁無雙），並已開始搜集資料，但後來黃百鳴覺得，君如本人太粗豪，演梁無雙好像有點意料中事，反而扮好順得人的程大嫂，落差比較大，可能有意想不到的驚喜。「本來配張國榮筍啲，現在換上百鳴哥，我話加少少片酬啦，百鳴哥又ＯＫ嗰！」

程大嫂的亂髮、鬚根與黃面先聲奪人，她解構，喜劇最基本的層次，就在造型上着手。「她一走出來，不用說話，大家都知她有多『烏where』，鬚根是我自己構思的，抄襲自一部西片，那個女人好多汗毛，我話得嘛，女人都可以生毛㗎嘛！這個大嫂又叫黃面婆，化妝時加少少黃色粉底，弄得她好油好『立』好污糟，老公一回家便將她當作工人般。」最爆笑的一幕，是梁無雙騎着電單車闖入常家，撞門一看，跍在馬桶上「爆石」的大嫂，嗷核曝光！「這一幕也是我創作的，完全沒有心理障礙，所有你們覺得我為什麼肯做的事情，其實都是我度的，我常想，自己是不是有被虐待狂？喜劇不外乎滑稽、外形得意，當然要想些常人不會做的事情，毛姐騎着電單車入屋已經好誇，更誇是見到大嫂在『爆石』，一個比一個誇，推向高峰就最好笑。」觀眾受落，理應食住條水，繼續「烏where」下去，但好一個吳君如，竟在九二年狠下決心執靚自己，不但瘋狂做運動，全盛期一天只吃一個梨加一杯橙汁，終在一年內成功減去二十五磅，招牌水桶腰大幅縮水，僅得廿三吋。「二百個人勸我不要減肥，第一個是我阿媽，咁辛苦為乜呢？第二個是王晶，『你不是想做靚女吧？』直到

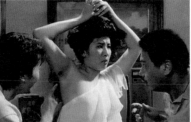

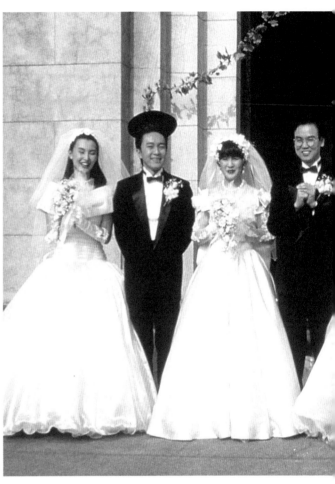

現在，他仍不肯相信我是靚女！」君如深信有股念力，可以推動一件事發生，但力從何來呢？站在女性立場，不難猜中——那一年，她剛跟杜德偉分手，聞悉第三者是個模特兒，遂的起心不停做運動，「我都可以減到 model 一樣，得一百磅！」

變靚後的君如令人嘖嘖稱奇，與此同時，竟有唱片公司來叩門，安排她與鄭伊健合唱《只因你心醉》。「簡直緊張到飛起，而且非常辛苦，因為我要遷就鄭伊健的聲線，所以唱高了許多，錄了十二個鐘都未唱準過一粒音，到最後唯有降返半個 key，信心立即回來了，錄多兩、三個鐘就搞掂。」派台時，唱片公司玩競猜「她是誰」遊戲，只提供兩個貼士：一、她叫 Sandra；二、她是拍戲的。雖然，圈中好友張曼玉只認識君如一個 Sandra，但仍然打死也不信是她，結果公布後，曼玉打了一個突，更讚她唱得不錯。

笑到今日

1. 大嫂替關海山與李香琴吸身，只是其中一項家頭細務，吸出奶奶的胸圍，她還要幫手修補。

2. 梁無雙駕電單車衝入常家大宅，撞破程大嫂在「爆石」，笑到今時今日，睇怕仲有排笑。

3. 每次電視播《家有囍事》，總不期然會看到最尾，連「齊歡暢同慶賀」的婚禮場面及蝦碌片段，汁都撈埋。

4. 《賭聖》裏，星爺因看到君如腋窩的一粒痣，便將她視作女神張敏，極盡誇張之能事。「喜劇是要很荒謬，你要執着事事問點解，會好辛苦！」

5. 再拍電影版《鹿鼎記》，君如已「升格」為韋小寶姊姊韋春花，這齣（《鹿鼎記2神龍教》）也是星爺與林青霞的唯一合作。

6. 她曾對《流氓差婆》寄望甚殷，只可惜事與願違，唯有乖乖地繼續搞笑。

7. 在《無敵幸運星》，君如一人分飾垃圾鳳與千金小姐曹飛飛，搞笑中算是有戲可演。

替羅文演唱會擔任嘉賓，合唱《世間始終你好》，耀榮叔說若君如開聲，他隨時樂意替她開演唱會。

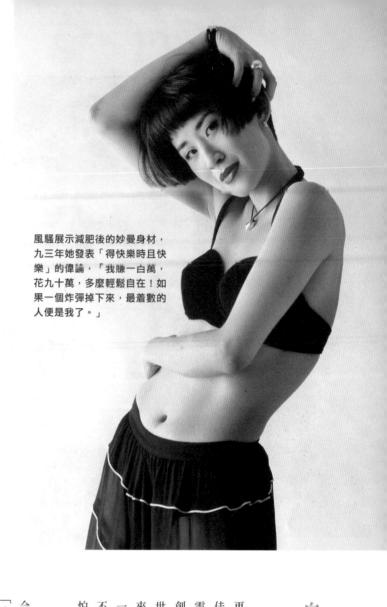

風騷展示減肥後的妙曼身材，九三年她發表「得快樂時且快樂」的偉論，「我賺一白萬，花九十萬，多麼輕鬆自在！如果一個炸彈掉下來，最着數的人便是我了。」

踩過界不亦樂乎？非也，在君如心底裏，始終最記掛電影事業，無奈劇本愈接愈爛，她不得不「壯士斷臂」，以前都拍過十部八部爛戲，但拉勻總算可以，去到九三、九四年，開始感覺到啲戲更爛，唔接得，係咁推啲戲出去，寧願食老本，我記得最後那部是《等着你回來》。」她索性安心在商台開咪，「守身如玉」了八個月，因為甘國亮以下一番話，重燃那把「火」：「那啲女明星『呻』遇不到好劇本，她們每一季動也不動便買幾十萬衣服，但你有沒有聽過她們花錢買劇本？你不如率先試一試吧。」

甘先生開價「不到二百萬」，君如即時開了一張沒有銀碼的支票，袁明心迹：「我好想拍戲，但現在這麼多新面孔，我喜歡的戲人家未必找我，要是繼續搵短錢，分分鐘會淪落到『代客泊車』，意思是說任何人找你，你都要拍，片酬也從百萬降至五十萬、三十萬、十萬……為了令藝術生命長一點，我寧願停頓一下，這是決定我命運的關口，必須掌握在自己手裏。」

自資拍戲蝕到入肉
無憾裏的美中不足

甘先生交出《四面夏娃》的劇本，君如不但一人分飾四角，更傾力投資、策劃，香港未上畫已獲台灣金馬獎最佳女主角、最佳電影音樂與最佳攝影三項提名，可惜全軍盡墨，之後轉戰香港電影金像獎，君如角逐影后再次敗陣，僅能在金紫荊獎取回最佳創意獎與最佳造型設計獎。「俞琤叫我別着擺獎，要知道這個世界就是這樣，你愈是裝晒『槓』為擺獎而拍，愈是得不到，後來撈到個提名，我已經覺得很不錯了。」可是，《四面夏娃》僅收一百三十多萬，吳老闆狂蝕超過三百萬，不心痛嗎？「當然心痛，不過學了很多東西，當時有那份衝動，便去做吧，不做的話，恐怕一世也不會再做。」

眼見君如蝕到入肉，念舊的王晶刻意在自己的戲裏，加插適合她演的角色，最有發揮者首推《古惑仔情義篇之洪興十三妹》。「十三妹這個角色，基本上為我度身訂造，一樣咁辣、大情大性，而且我由頭帶到尾，幾乎每場戲都有份。」她直言恨極擺獎恨到發燒，第十八屆金像獎頒獎典禮舉行前一日，她緊張得要致電醫生「求救」。「他不是醫心理的，但醫生好似比較信得過，我跟他說，原來我還未看化，真的好恨拿獎，好怕這晚會睡不着；他說幫我不上，難道要開幾粒藥丸給我啊嗎？」

戰戰兢兢的她，終能初嘗影后滋味，在台上高呼「無憾」了。「做人做到咁真的無憾，雖然我不是日日坐勞斯萊斯，有幾百億身家，但現在我鍾意食乜就食乜、買乜就買乜，想遊埠又可以即刻買機票，仲想點？如果我可以一直保持着這個心態與健康，我想我死都會笑醒！」要做到百分百「無憾」是很難的，像君如咬着香口膠上台領獎，已略嫌「美中不足」。「係啦，早知吞咗佢落肚，真失敗！」

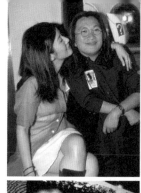

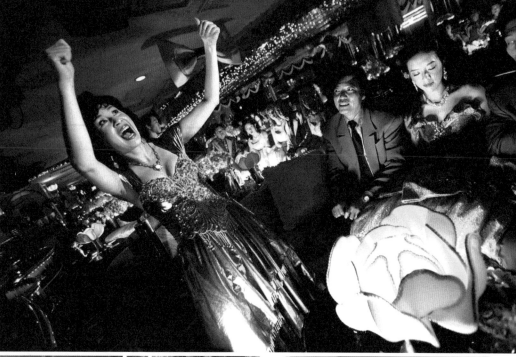

她視九七到〇七年為黃金十年，「做電台，認識陳可辛，好開心地拍拖，也拍了一堆幾好的戲（《江湖告急》、《朱麗葉與梁山伯》、《金雞》等），上天寫給我的劇本很不錯。」〇九年，黃百鳴重操故業再拍賀歲片，第一個聯絡的就是君如，「當時我不想拍，因為我想生仔，要養好身子，我對百鳴哥說，我好老了，這兩年無得生，就不用再生；百鳴哥沒有說話，已經起身跟我握手。」自此，君如成為賀歲片的「鐵膽」，常被黃百鳴與曾志偉爭相拉攏；缺她不可，理應「價高者得」了吧？她聳聳肩，說：「老P（陳可辛）都話，現在演員都開瘋價，嚇死人，我覺得無意思，搵錢有好多門路，知道人家一定找你，便吊高來賣，有沒有這個需要呢？做了那麼多年，都明白有些戲要好困難才能開拍，但求找到有誠意的，每年加少少，我拍得開開心心，觀眾又看到開開心心便可以了。」

	6		
5	1		
4	3	2	

展示實力

1. 《金雞》替君如奪金馬影后，當李心潔宣布一刻，緊張的她完全反應不來，要坐在身旁的梁家輝提示，她才懵懵懂懂的上台領獎。

2. 在《四面夏娃》四個小故事中，以〈食風贊嬌〉最獲好評，她本來有意開拍續篇，甚至斟過劉鎮偉接手，但最終沒了下文。

3. 一步步邁向演技派，途中照演姣婆四（《行運一條龍》），「這是我的強項，我不會『藐』。」

4. 替商台主持節目，君如非常「疊馬」的人情卡正好大派用場，何以為報？邱淑貞選擇了這一種「回報」方式。

5. 在《古惑仔情義篇之洪興十三妹》，君如由頭帶到尾，「很多感情戲發揮，這是一部屬於女性的電影。」果然，她與舒淇雙雙跑出，在同一屆金像獎包辦最佳女主角與最佳女配角。

6. 與陳可辛有聊不完的話題，罕有的爭拗出現在生 BB 的問題上，「當時他去荷李活搏殺，不想生仔，酒店張枱好輕，我好大脾氣，一張枱翻了過去！」

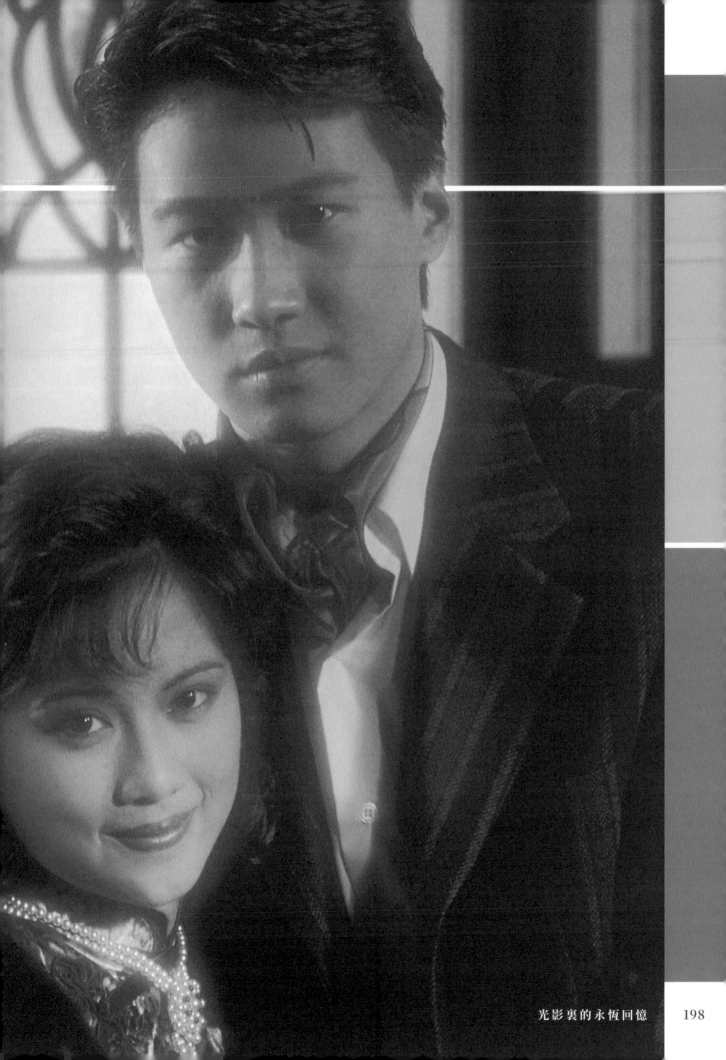

陳松伶堅持

正面形象

一轉多年，陳松伶替我們留下《天涯歌女》、《相聚一刻》、《烏卒卒》、《笑看風雲》、《天地男兒》等劇集或歌曲的難忘回憶，訝異的是，當事人的印象竟比旁觀者模糊得多——「當年的我總是『被安排』，永遠穿別人的鞋、演別人想你演的角色，你心裏明知不好，但別人總會用某種理論強加在你的身上……」

舊的傷口已結疤，捱過痛楚，完好後長出新的血肉。

「經過多年反省，我相信自己天生邏輯性強，不再需要別人的聲音！」正如松松一直堅持健康形象，「那是因為演周璇的時候，聽到一句傷害性很大的說話所致！」

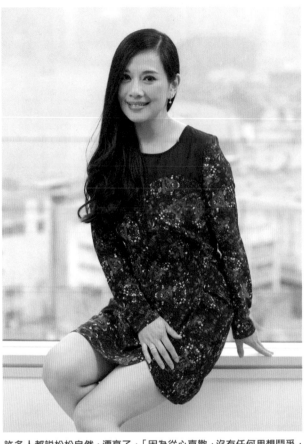

許多人都說松松自然、漂亮了，「因為從心喜歡，沒有任何思想鬥爭，我鍾意現在這個樣子。」

鬼馬水著

1. 偕李麗珍、何佩兒齊穿泳衣拍《鬼馬校園》，松松並不覺得尷尬，「我是泳隊，穿泳衣很正常啊！」

2. 一輪地鐵燈箱攻勢下，媒體對陳松伶相當好奇，八七年一月十三日的記者會，吸引近百人到場，她獲封為「山口百惠葉蒨文混合體」。

3. 首張同名大碟流行曲不多，較令人有印象的是主打歌《宵禁》。

4. 初出道膚色黝黑，脣上又有汗毛，高志森找化妝師施行「蜜蠟脫鬚」，她沒投訴，實則痛不欲生。

首張合約月薪千元
臨時執生鵬哥大讚

八七年初，各大地鐵站的廣告燈箱，出現一位外貌標致的短髮女孩，名字聽來不見經傳，卻又似曾相識──她正是在八五年勝出《歡樂今宵》《葉蒨文模仿大賽》的陳松伶（當時仍喚「陳松齡」）！

「參賽時，我還是個中三學生，同學說我像葉蒨文，便叫我參加比賽，唱《零時十分》，壓根兒，我從沒想過在這行發展。」她是個內向學生，不敢正面望人，但同時間她又活躍於課外活動，自小已是兒童合唱團與詩歌班成員，不時在歌唱比賽、朗誦比賽看到她的蹤影。「上電視後，同學說：『估唔到你都幾靚喎！』我不懂反應，只是面都紅晒！」

得獎一星期後，無綫要員馮美基約松松見面，請她當青年大使，但需簽藝員合約，松松以「要返學」為理由，沒有動筆；之後，吳雨將她推介給娛樂唱片老闆劉東太太，一天，電話直撥到陳家，劉太問：「你幾多歲？」松松答：「十五、六歲！」吳雨說你唱歌不錯，不如來試音吧，我可以幫你出唱片。」劉太這麼一說，松松腦海立即泛起三個字──暑期工！「一千元一個月，唱片賣過五萬張後還可分紅，對我這個學生而言，待遇很不錯。」

未滿十七歲的中五學生，搖身一變成為樂壇新星，再度亮相熒光幕，恰巧也在《歡樂今宵》一個叫《七色漣漪》的環節，「我跟詹秉熙做對手戲，原定唱《荳芽夢》及另一首歌，不料臨場調亂了歌曲次序，我在學校做過話劇，有很多上台經驗，播錯歌照唱可也。」演出後走出木人巷，盧海鵬讚她：「醒目喎，識得執生！」當時執掌亞視的周梁淑怡，看到她的演出驚為天人，欲邀她為《未來偶像爭霸戰》準決賽擔任表演嘉賓，無綫聞風後即時出手「截糊」。

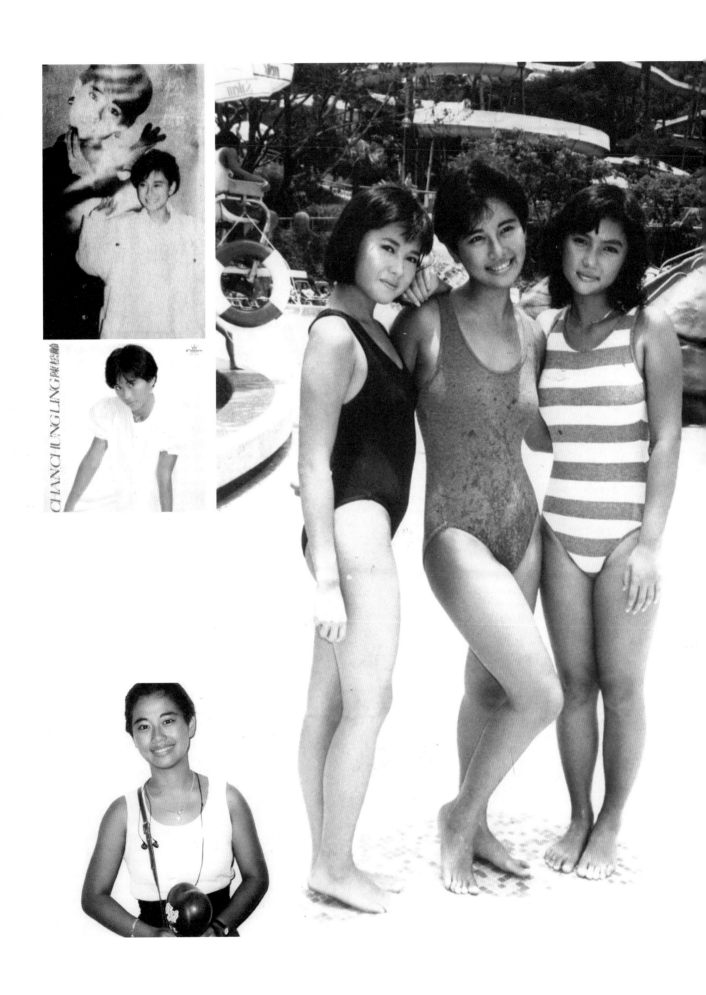

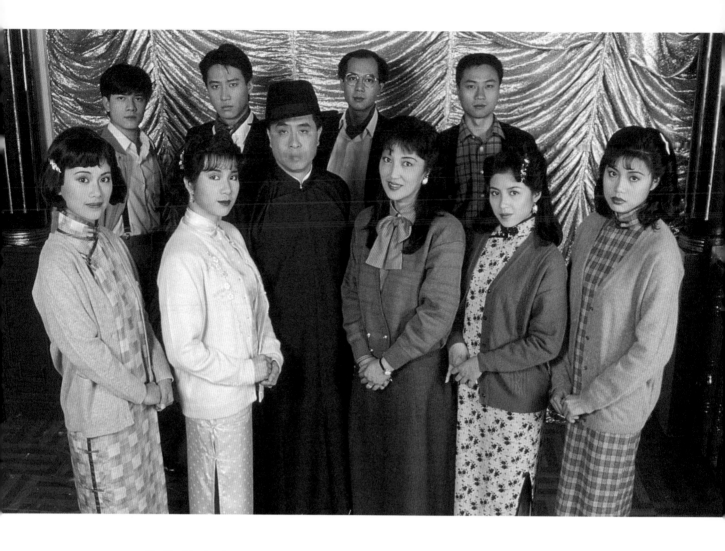

蜜蠟拔鬚大呼無聊
一級燙傷因禍得福

同時間，高志森也看好這位小可愛，動筆簽約德寶兩年，松松空降成為新片《鬼馬校園》女主角，處女作片酬兩萬五千。

「當時的電影制度不錯，有架白色van仔管接管送，起碼不用自己搵路；但我不享受整個拍攝過程，打燈好熱，又要等很久，加上我不能融入其他演員的圈子，他們收工就去跳舞飲嘢，有時叫我去，我話我要返屋企。」完工後，她竟即時宣布《鬼馬校園》是自己第一部、也是最後一部的電影！「一來功課退步不少，最嬲是他們要拔我的鬚！」狂笑後，她稍為回復冷靜，「我唇上有很多汗毛，高志森叫化妝師用蜜蠟拔去，成世女第一次俾人搲鬚，痛死我！但我有少少倔強，忍着不作聲，只是掩着嘴說：『真是無聊！』高志森看到，猛說稍後場戲就是要我這個樣，我心想：『除非你在鏡頭前，再用蜜蠟搲我的鬚吧！』」

一致看好之下，松松首部電影與首張唱片的反應皆未如理想，但到第一部電視劇出街，境況完全天與地——眾所周知，那是八九年聖誕夜首播的《天涯歌女》！「坦白說，我扮周璇，連自己都覺得好討厭——人家是蛾眉月，我那雙卻是『青馬大橋』，化妝師要好辛苦纖幼我條眉！」緣何監製蕭笙會想到用高頭大馬的松松，去演弱質苦命的周璇呢？也許，要感謝那煲令她一級燙傷的雞腳湯！「瓦煲邊開始滲水，我想轉過另一個爐頭，一拿起，煲底甩咗，熱呼呼的湯全淋我身，濕漉漉令我滑倒了，整個人坐在地上，瓦片插到雙腳，連屁股都有事！」留院一星期後，劉太帶蕭笙去探病，病到五顏六色的她看來我見猶憐，大概蕭笙才能將她與坎坷的周璇聯成一線！「劇中有很多歌曲，所以一開始，他已立心找歌手去演。」

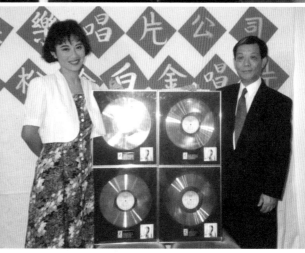

天王視帝

1. 《天涯歌女》陣容鼎盛，雲集天王與視帝——（後排左起）郭富城、黎明、李成昌、黎耀祥；（前排左起）陳松伶、方曉虹、葉振棠、馬海倫、何嘉麗、梅小惠。

2. 出街前，她希望外間讚多彈少，「周璇的外形纖小，樣子清秀，我剛剛相反，身高腳長，樣子又非常男人……」結果平地一聲雷，所有人都讚她演得好，連張露也説她維肖維妙，有需要的話可教她唱歌。

3. 唱片一出即破四白金（最終賣出六白金），松松與煇哥出席祝捷會；《天涯歌女》實為九〇年銷量冠軍大碟，松松卻沒有拿過任何一個獎。

4. 在《月兒彎彎照九州》，松松初拍鄭伊健。「他是一個大哥哥，也因在兒童組出身，還有少少童真，記憶中應該好早開始打機。」

未拍過劇，不懂走位而遭責罵，松松可以理解，但當她趁難得空檔在做功課，竟聽到有人報以不屑：「咁鍾意做功課，不如唔好拍戲啦！」她傷心得連番落淚：「在學校身體不適，老師會關心問候，但換在錄影廠，其他人會説：『你快啲冧啦！』我問什麼叫『冧』，原來是叫我快點請假，大家便可以休息，我心想：『為什麼你自己不請，而要我請呢？』根本不合邏輯！」格格不入，她想過辭演，蕭笙安慰她：「這一行的確很複雜，但只要你做好自己，便不必計較別人的説話。」她咬緊牙齦捱下去，結果一炮而紅，但那句「咁鍾意做功課，不如唔好拍戲啦」，從此影響她一生。「我盡量鞭策自己，要奠下正面形象，就是因為覺得，你説每句話都可以傷到別人，作為公眾人物，是別人跟從的模範，就更加要將自己鎖定得完美一點。」

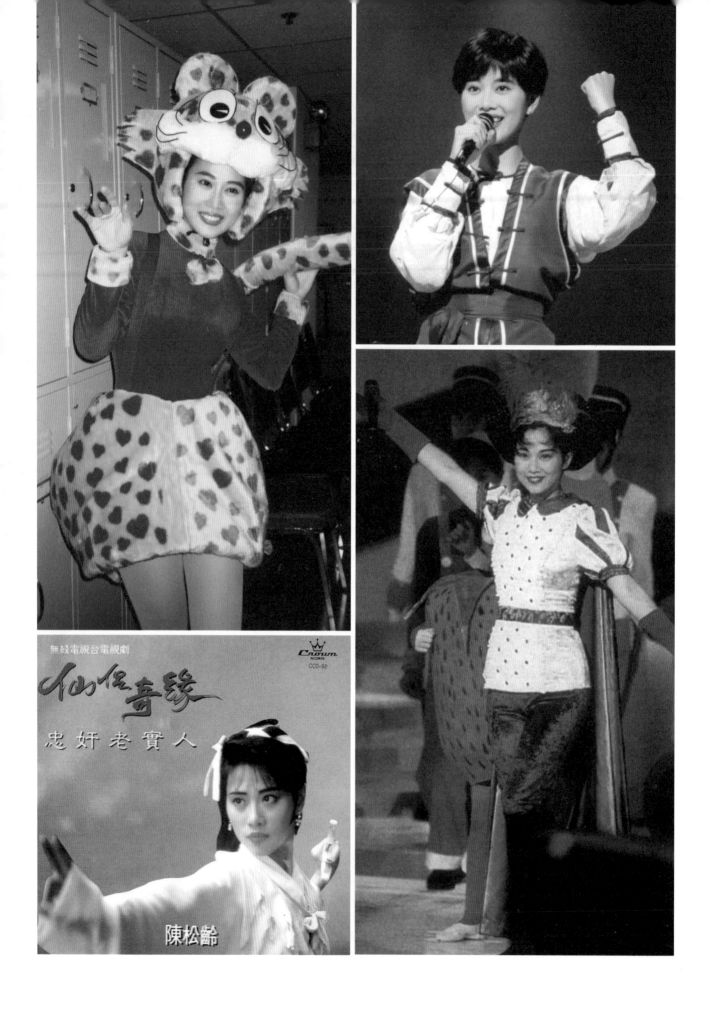

無綫電視台電視劇

仙侶奇緣

忠奸老實人

陳松齡

Crown
RECORDS
CCD-92

動手術後暈倒片場
唱兒歌拾缺失童年

熒幕上，璇子與嚴子華是情深的一對；私底下，松松與黎明實屬緣淺。「我們閒中會傾偈，但當時場場都有我，通告由〇六到三〇（早上六點），落妝後，八點半我就要返學，有時間我也用來做功課，怎可能花時間跟別人聯絡感情？所以當時有人問到，我都照實答，工作就是工作，許多人都知，我從沒想過要去交朋結友！」一劇風行，連帶唱片大賣，《天涯歌女》是九〇年度銷量冠軍大碟，但因何獎項會落在譚詠麟手上呢？當時有說松松只是新人，上不了「大枱」，但另一個流傳的版本是，娛樂根本沒有將銷量上報 ifpi，松松又憑什麼去拿獎呢？

乘勝追擊，松松暑假再拍《月兒彎彎照九州》，竟在片場暈倒三次以上。「天氣好熱，而且我長了朱古力瘤（子宮內膜異位），做了手術後，身體更加虛弱。」這個時候，她已堅持不拍親熱鏡頭，「我仍是學生，脫了戲服便要穿校服，《天涯歌女》都有叫我拍，但畢竟是未成年少女，我不想，導演也沒有迫我。」另一個堅持，就是當「松松姐姐」，唱兒歌。「第一首是《相聚一刻》，這齣卡通片想找歌手唱主題曲，無綫聯絡劉太，她請顧嘉煇作曲、鄭國江填詞，從此開展我的兒童組生涯；做回自己同年紀的事，也開始重拾失去的童年。」招牌作尚有《烏卒卒》，松松很高興有緣遇上譚玉瑛。「她是一個很隨和的人，彼此可作正常人對話，在她口中，我不會聽到尖酸刻薄的說話。」

演馮程程難做自己
雪狼湖前後大逆轉

九三年尾，跟娛樂的八年合約告終，松松轉投星光唱片，其間推出的《清宮氣數錄》、《婚姻物語》、《笑看風雲》等劇連番報捷，被譽為「收視福將」。「我最喜歡《笑看風雲》，除了愛說謊之外，林貞烈根本就是我的性格，從小到大我都不愛作聲，監製曾謹昌可能就是看到我的眉字間帶有偏強與哀傷，因為做自己，令我演得格外投入。」初出道定下的「不拍親熱戲」戒條，亦在此時無聲瓦解，「我已經是全職演員，只要合情合理，全部都可以啪返晒。」可是，當日電影《虎度門》原已公布由松松演花旦角色，卻有指她不想與陳曉東演親熱戲，遂放棄與蕭芳芳難得合作機會，最終角色換上袁詠儀……「我不知道換我有這樣的劇情，當時一直在等待對方答覆，只要你告訴我有這樣的劇情，我就會做，但他們從來沒有說過有這一場戲，最後也沒有出現在電影裏……整件事，我認為是對方的一個 gimmick。」

兒歌王子

1. 《我愛上了英雄》，松松難得有套打歌服。

2. 九四年擔任《兒歌金曲頒獎典禮》司儀，藍寶石王子扮相令人眼前一亮，「我自己提議的，難道叫我扮白雪公主嗎？」

3. 「松松姐姐」一出，小朋友至愛。「他們常常問我 IQ 問題，我會認真作答。」

4. 娛樂唱片包裝慳家，這是「極致」代表作——對準電視熒光幕拍下松松在《蜀山奇俠之仙侶奇緣》的英姿，直接用作唱片封套，史上罕見！

她已非初出道那個懵懵懂懂小妹頭，無綫開拍大製作《新上海灘》，馮程程一角看來惹人垂涎，但她一早已想推掉。「始終有個很大的比較（趙雅芝），我覺得自己未必做得到，但招振強與梁家樹說無所謂，我可以做回我自己，但馮程程已有一個框框，我做回自己，那個已不是馮程程。」她勉為其難地點出，碰到造型、演繹似足周潤發的陳錦鴻，她就更難去「做自己」，「出街反應大家都知，事實證明，我沒有看錯。」

松松並不是完全害怕珠玉在前，九七年便接下林憶蓮的棒子，往新加坡演《雪狼湖》的寧靜雪。「我是話劇校隊，一下子像重返校園生活，唯一不適應的，只有媒體報道。」當日張學友淺評松松「未夠神髓」引發軒然大波，她在記者會上表現壓抑，答問題時一度雙眼通紅，「你會覺得全世界沒有寬容，第一場都未演，負面新聞已經不斷，連機會都沒有給我！」學友當眾道歉，她說不必：「我沒有怪他，事實上他沒說錯，神髓是要時間浸淫的，前期階段有人問他，松松唱歌跳舞都OK，還欠什麼？他說欠了點神髓吧，便被人大造文章！」演出前後大逆轉，新加坡觀眾對她致以很高的評價，一下子在彼邦爆紅，罕有力壓本地薑成為學生偶像電視組冠軍。

今日的她依然愛唱愛演，更甚是比前懂得享受製作的過程。

「我很清楚自己想要什麼，如果你叫我改，我會反過來說服你！」

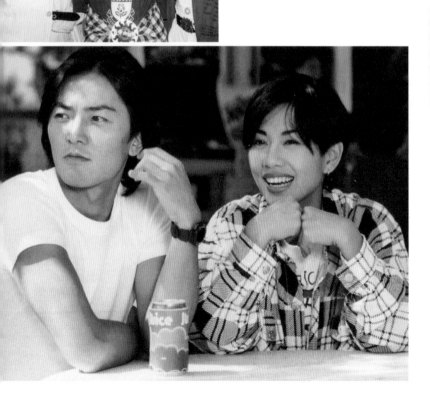

一語成真

1. 轉投星光，她終於可以自己揀歌，縱然只得兩首——《牽掛》與《溫馨不再 Sans Amour》。

2. 當年的「星光三寶」——孫耀威、陳松伶、李克勤。

3. 她很喜歡與張智霖合作，當日的古天樂則很喜歡與她合作，「他說，與陳松伶拍完一定會紅！」果然，一語成真。

4. 《笑看風雲》的林貞烈不得善終，最後慘被燒至重傷，在醫院與包文龍（鄭伊健）結為夫婦後去世。

5. 跟陳錦鴻演《新上海灘》，出街效果與她事前想像差別不大，「我得一份工，開始慢慢摸索，逐漸培養出一點觸覺來。」

6. 學友想找一個唱得、演得、跳得的拍檔，選中了松松往新加坡合演《雪狼湖》，令她經歷一段「先苦後甜」的難忘旅程。

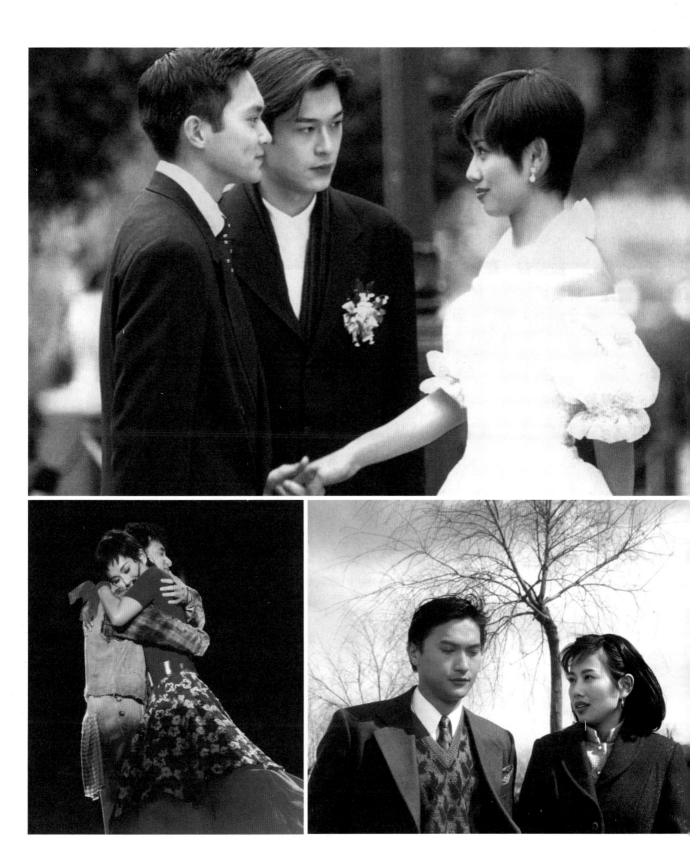

人人都愛 蘇杏璇

被定型 意難平

蘇杏璇「慈別」人世，大家都在懷念《新紮師兄》與《義不容情》，跟璇姐同樣出自第一期無綫藝員訓練班的甘國亮作出「糾正」：「這些是很『後期』的劇了，早在七十年代，蘇杏璇已經是人人爭用的愛將，我從未聽過有編導不喜歡她。」

熒幕裏，璇姐好像沒有怎麼年青過，畢業後接拍第一套長篇劇《春暉》，她已經越級挑戰後母角色，跟老戲骨黃曼梨大鬥法！「一個真正的演員，不應該介意任何角色，逢人都能做到的，又有什麼成功感？」最先發掘璇姐演戲天分的謝月美說。

參加縫紉組變演戲
十七歲已演苦媳婦

一二年，蘇杏璇憑《奪命金》首奪金像獎最佳女配角，因病缺席的電話謝詞中，特別提到將她帶進演戲領域的四個人：「我多謝在我十五歲加入青年協會戲劇組時（認識）的謝月美小姐，一九七一年入藝訓班，甘國亮同學的幫助及意見，我更加要多謝鍾景輝與陳有后先生等一班導師的指導。」

在早年的訪問裏，璇姐常常自嘲：「我的樣子太不好看了。」藝訓班畢業後，對外形缺乏自信的她，甚至向無綫要求過，將她調到配音組！既然害怕拋頭露面，為什麼她會跑到青年中心玩話劇，還當起女主角來？

一代視壇慈母的誕生，首先要感謝誤打誤撞執到寶的——謝月美。「筲箕灣青年中心本來沒有戲劇組，是我參加完比賽、拿了個女主角獎，之後才創辦的，但只得我一個人，怎麼演戲？我在中心裏四處去找，終於讓我發現這個靚女，我叫她唸兩句對白，一聽就知道這個人完全有演戲天分。」璇本來是哪個組別的學員，則來自乒乓球組。

經謝月美發掘後，十五歲的「小璇」很快便演出癮來，每天放學回家，匆匆吃過晚飯後，便往青年中心排戲；演出第一年，已在一次戲劇比賽得過最佳女主角獎，謝月美在思量着：「好像是在《鄭成功》演葛嫩娘吧，但她在《朱門怨》演大少奶也很出色；在六四、六五年間，我們還一起參加電視劇比賽，那個劇叫《都市一角》，是我寫的，我演貧困的單親媽媽，有兩個女、一個仔，她演我的大女兒，很乖，其他仔女卻學壞了，很老土的一個故事，她演我的大女兒，最終並沒有得獎。」在另一齣《金玉滿堂》，美姐化老妝變身奶奶，才十七歲的璇姐扮媳婦，演到悲傷之處，璇姐哭到無法抑制。

中五會考後，璇姐沒有繼續升學，做了幾個月寫字樓，又當過一陣小學教師，七一年，無綫招考第一期藝員訓練班，她很想報名，但又怯於外貌不夠標青，往找美姐商量，得到這樣的意見：「以你演技一定得，但個樣就未必得。」重提往事，美姐的記憶回來了：「對，我為人好老實，真的有這樣跟她說過，當時我在無綫配音組工作，之前考過亮麗的映聲第二期藝員訓練班，我們常常傾偈，所以她考藝訓班，也會來問我的意見。」璇姐說過，十八歲時曾遇過交通意外，因沒好好醫治導致面色蠟黃，一下子像老了幾年，美姐知道這件事嗎？「我不知道，但從小她已是國字口面，鼻子扁扁的。」

收生重智慧輕美貌
不探病被罵無人性

璇姐擔心無綫「以貌取人」，偏巧當時主政的鍾景輝，着重「智慧」多於「美貌」，King Sir說：「我們的收生標準，並不理會他們美不美，最重要是懂得演戲；經過三輪考試，看得出她很有潛質，結果被取錄了，她也很努力，在演戲方面表現得很好。」

King Sir這說法，璇姐的同班同學甘國亮予以證實：「靚反而是礙事、要扣分，像呂有慧，明明很懂得演戲，但總會有人覺得她演得不夠好。」

因為慳儉，令甘先生與璇姐漸變熟落。「大部分同學都有正職，夜晚上課，我們常常約在五枝旗杆等，一起乘的士往廣播道，如果足有五個人最好，有時得三就要夾多些錢。」學習期間，璇姐很難忘甘先生替自己寫的一個劇本——她演一個坐輪椅的可憐少女，邊讀分手信邊哭，扮作勉強站起，再跌在地上崩潰大哭，她形容：「成班同學被我嚇親！」

甘先生並不記得寫過這樣的一個劇本，只因早已是「多產技工」，分不清楚了；有一次，甘先生與璇姐一起傾劇本，從天星碼頭行

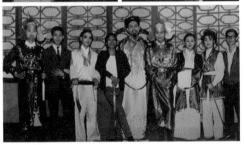

到筲箕灣，「她跟我說，以前曾跟一個訓練班同學拍過拖，就是這樣一塊走……」未入訓練班前，璇姐已跟林德祿在青年中心認識，前男友就是他嗎？「我不知道，就算知道也無謂説了。」

他立即轉話題：「早前有人問過我，蘇杏璇入院了，你有去探望過她嗎？我答，我從來不去醫院探人，人家已在最不好的狀態，你還要拿橙、利賓納去打擾，幹什麼呢？這個蘇杏璇一定最明白，因為她曾罵過我無人性！」這已是七六年的往事了，「黃韻材原本要拍《江湖小子》，但不慎跌斷腳，改由周潤發演出，全班同學都冇去探他，唯獨我一個例外，蘇杏璇便罵我無人性。」

揮做影后大解慳囊
破除成見惹來非議

當年無綫求才若渴，學員還未畢業，演出機會已多的是，甘國亮憶述：「每周會選五男五女去《歡樂今宵》當值，演趣劇、賣廣告之類；未畢業，我們已經有主角做，記得第一部應該是《夢影》，每星期播出一集，除了蘇杏璇，女主角還有莊文清，很多阿

哥阿姐都跑來客串，如梁天便演惡霸。」畢業後接拍《春暉》，璇姐獲派演中年後母角色，她居然扮巴辣後母，嚇煞一眾同學們，甘先生説：「同學們做仔仔女女，集集去『搞』Mary姐（黃曼梨），璇姐戲好，老早已獲得公認，「她初出道，已讓人有無搞錯？」有種感覺，跟她演對手戲，你要打醒十二分精神。」

所以，當其他人要天天回公司「搾撈」，博取御差或茶客等小角色之際，璇姐已是搶手貨了。「就算她不是第一女主角，也吃香得很，沒有什麼機會坐冷板凳，除了鍾景輝，當年的四大編導梁天、馮淬帆、張之珏、李沛權全都喜歡她，張之珏尤其愛用，《朱門怨》、《太太團》均預她一份。」璇姐生前接受訪問，口口聲聲説不介意早被定型師奶、母親角色，身為多年親密戰友，甘先生有另一種看法：「久唔久做吓，唔怕死，但每次返去都係做阿媽，佢都係一個女人，邊個唔想做靚女、做主角？但偏偏佢只得密集，欠缺機會，到底也是意難平。」他想起一件「佐證」：

「King Sir、張之珏曾說過，她很像兩屆奧斯卡影后Glenda Jackson，對方就是樣子不美，但可以當主角那種，她聽來與有

青年戲劇

1. 青年中心時代，璇姐曾在《朱門怨》演過大少奶，後來無綫拍成劇集，她轉演三少奶（吳浣儀）的妹妹，甘國亮説：「傻傻地，整天緰飲緰食，當時搶得好緊要。」

2. 蘇杏璇、謝月美、林德祿本來屬於筲箕灣青年中心三個不同組別，經美姐一手撮合，齊齊變成戲劇發燒友。

3. 在大會堂演《金玉滿堂》，才十來歲的謝月美與蘇杏璇，分別化老妝演婆媳。

4. 多得美姐的妥善保存，讓璇姐在青年中心的珍貴照片首度曝光，這是他們演出《鄭成功》的大合照，璇姐（右二）化身葛嫩娘，美姐（右三）則演鄭成功母親。

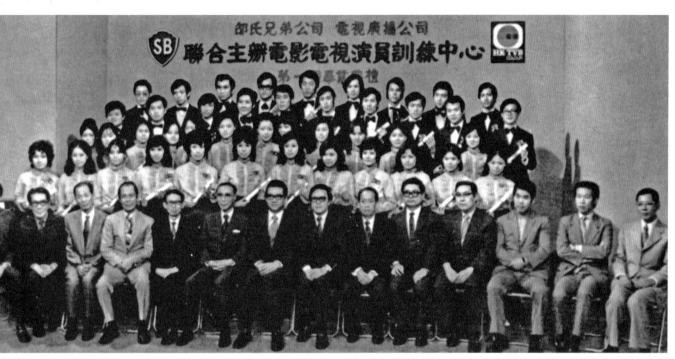

無綫第一期藝訓班與邵氏合辦，不久邵氏也開辦自己的訓練班，「我們要分別去無綫與邵氏上課，但傅聲等人只需要在邵氏上課。」甘先生說。

榮焉，跑去當年明星的專用髮廊西維爾，剪了個摹做Glenda的齊蔭頭，要知道她平時很慳儉，西維爾卻是頂級收費，男生去電一個髮都要七十五元，女生收費肯定更貴，回想一九七四年，在TVB餐廳食個牛扒，才不過幾塊錢而已。」

甘先生曾破除成見，大膽在《世界名著》的單元《慾望號街車》，起用璇姐演女主角Blanche，惹來外間許多非議聲音，其中鄧小宇便曾撰文提出強烈質疑：「我個人認為蘇杏璇是全電視界演技最優秀的女藝員，由她來演Blanche，演技上是絕對沒問題……但問題在於她的外形，Blanche雖然年華老去，但畢竟她是一個曾經美麗過的女人，而蘇杏璇則從來沒有美麗過，況且田納西威廉斯筆下的Blanche一向給我們的印象是個十分纖弱的女子，甚至我可以放膽說她必須是一個纖弱的女子，因為這樣可以和粗壯的史丹利（劇中男主角，由石修飾演）成一強烈對比。所以由身材略嫌肥胖的蘇杏璇演Blanche，說服力一定會大為減弱。」

這篇評論，甘先生銘記在心。「當時我們有種想法，雖然角色是美女，但都要演得好先得喫，而現在回想，她的確不太適合這個角色，沒有Blanche那種令萬人傾倒的懾人氣質，畢竟這是慧雲李也演過呀！」

實驗稍有偏差，無損璇姐功架，在甘先生經典作品如《孖生姊妹》、《輪流傳》等，她縱然不在主線，卻仍有辦法讓你過目不忘。「還有一部《淡入淡出》，她與石修台前是一對情人，一停機就用原聲說話，或低『鍊』起把聲；台後卻是分手情人，一停機就用原聲說話，或低下頭掉指甲，全劇三十分鐘，從第一秒直落到最後一秒，好考功夫，她演來一氣呵成又生活化，確實很有才華。」

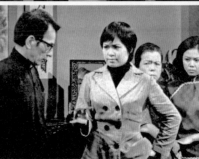

搶手劇后

1. 未畢業，璇姐已在單元劇《夢影》當上女主角，甘先生認為實至名歸：「扮老沒有用，最緊要似，雖然她很年青，但已可演任何年紀的角色。」

2. 在《亂世兒女》，璇姐飾將軍陳有后的女兒，男性化打扮反映性情剛烈。

3. 早年甘先生與璇姐經常拍檔，《黑鑽石》是齣懸疑偵探劇。「我記憶中，她是富家女，懷疑我的追求是想偷她那件家傳寶物，盧海鵬演偵探，揭發我的背景，最後發覺我被誤解，美滿收場。」甘先生說。

4. 《淡入淡出》非常破格，璇姐與石修三十分鐘一氣呵成，台前扮司儀、台後變冤家，甘先生說：「當時公司容許我們作任何大膽嘗試，只可惜母帶已被洗去了。」

在《射鵰》，蘇杏璇飾演李萍，因丈夫郭嘯天（朱鐵和）慘遭完顏洪烈（劉江）毒害，逃亡中在大漠誕下郭靖。

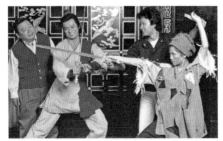

《射鵰》四大功臣——監製王天林、郭靖黃日華、武指程小東與黃蓉翁美玲難得合照。

羅蘭扮惡不以為苦
華哥被罵甘之如飴

受公仔箱「錯誤引導」，八十年代看蘇杏璇，總以為她已屆五、六十歲，但八八年八月一段娛樂新聞，嚇了我一跳——標題說「蘇杏璇誕下龍仔」，深入民心的「眾星慈母」，怎可能現實中才剛「誕下龍仔」？

璇姐生前笑言，八四年拍《新紮師兄》時，張曼玉已質疑過她的「早熟」：「以我年紀不大，三十二歲，張曼玉在廁所跟我說：『璇姐，你最多咪做偉仔的家姐！有乜理由做佢阿媽？』我說：『影出來就似。』」

璇姐扮老扮得好，個人才華固然重要，出色對手的配合，絕對如虎添翼——她能為《新紮師兄》的許秋萍確立慈母典範，「惡二奶」李麗娟的映襯居功至偉，但現實中的羅蘭姐明明和藹可親，要演一個整天罵人的角色，辛苦嗎？「不會辛苦，其實當年我套套戲都『嘈喧巴閉』，好像《神鵰俠侶》的裘千尺，還不是一樣經常尖叫？」她倆常有合作機會，私底下也是好友，但羅蘭姐是

虔誠的天主教徒，璇姐則潛心禮佛，看來「道不同不相為謀」……「所有宗教都是導人向善，強調包容、互愛，不會執著、胡亂罵人，我和她的感情很好，試過到她的齋舖聊天，坐到門門。」

稱職的綠葉，會很樂意地提拔後輩，讓稚嫩的牡丹開得更盛放，初出指點新人等「優待」：「當時的前輩十分願意去指點新人，拍《射鵰英雄傳》時，基本上我不用怎麼做，只要聽前輩講就可以；翁美玲的領悟力高，很受教，相對我沒有她那麼聰明。」但郭靖不正是需要那種「沒那麼聰明」的氣質？他笑：「可能天林叔見過我真人，覺得我比較單純、戇居，與郭靖的性格差不多，所以較為容易掌握。」

在《射鵰》，璇姐又是演「阿萍」——郭靖的生母李萍，前段跟華哥的對手戲很多。「我們的戲分主要集中在大漠草原，（真的拉隊到大嶼山，拍了大概兩、三個禮拜吧。」私底下大家都忙，化完妝入廠排戲，就是華哥問功課的時間。「璇姐早已熟讀劇本，了解劇情、人物關係，排戲時她會說：『哪裏不明白？有什麼要問？』一般都是叫我不要刻意演戲，表情要盡量戇直一點。」萬一華哥雲時間吸收不來，密密吃NG，前輩們會不會罵人？「在當時的角度，被人罵才有着數，前輩塞錢

《新紮師兄》第一集已見高潮位——張福成（劉兆銘）的元配許秋萍（蘇杏璇）偕姊姊許夏萍（黎少芳）往電髮，巧遇張的二奶李麗媚（羅蘭），一言不合大打出手，仍纏着髮卷的許秋萍當街垂淚，令人動容。

落你袋，第一時間指正錯處，讓你學得更快；拍《射鵰》，我被曾江罵得最多，他的要求很高，一旦達不到他的要求，就會直接地罵：「嘅仔，做得好啲得唔得？」肯罵你，代表肯教你！」

幾乎推戲激動挽留
迷離結局真相大白

八年後，璇姐與華哥在《義不容情》再結母子緣，但這段緣份得來不易，璇姐曾說過本想推戲：「好多謝黃日華和韋家輝，那時我剛生完大仔，即時接拍另一部劇，未完成，又找我拍《義不容情》，我想推，黃日華來化妝間找我，可能他誇張啲，話：『璇姐你不做，我就不做！』重提舊事，華哥的記憶逐漸清晰：「這麼說起，我開始有些少印象。對了，聽韋家輝說故事大綱，我已經覺得雲姨好適合璇姐去演，不過我也差點演不了丁有健，當時TVB高層並不想用我，因為早在八七年，我已說明九〇年不會續約，但韋家輝同上頭話，不用黃日華，就不會開這個劇，上頭無奈地屈服。」

與今日大相逕庭的是，《義》劇開拍前已有完整劇本，華哥一看已有預感，這將是一齣好劇。「接到這麼好的劇本，你自然會想用心地做好它，好多場都要好落力，當時我朝朝要食必理痛，返屋企又頭痛，嚴重睡眠不足。」當年禁煙意識薄弱，之所以劇中華哥煙不離手，他說正是為了「提神」。「太累了，跟劉嘉玲『歎』兩枝煙，立刻舒服好多！」在政府「出口」之前，璇姐已不時勸他戒煙、多吃齋菜、飲食健康……「唉，我都想，但好難話戒就戒！璇姐也常提醒我機會不是人人都有，我比其他人好彩有擔正機會，要勤力一點，這個我倒是銘記於心。」

太多叫人難忘的經典場面，其中最觸動華哥的一幕，是講述同年同月同日出生的丁有健、倪楚君（劉嘉玲）與楊柏祖（林韋辰）替電視台拍特輯，剛丟失兩份工作的丁有健，在鏡頭面前一take

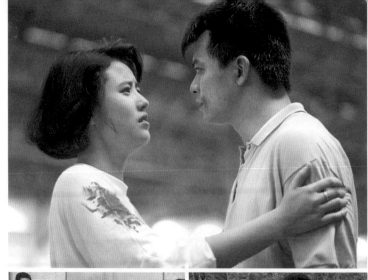

苦命雲姨

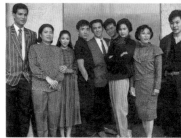

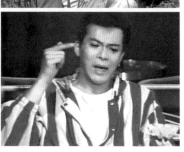

1. 《義不容情》的大馬外景，丁有健（黃日華）見養母雲姨（蘇杏璇）失蹤，會合在當地工作的李華（周海媚）一同尋找，結果找到的是冰冷屍體。

2. 雲姨被丁有康（溫兆倫）殺害，韋家輝原本以浸死處理，但璇姐曾拍《雨中情》浸過污水，令腳爛了半年，故最終改被扼斃。

3. 丁有健哭訴辛酸，一個鏡頭直落、長達數分鐘，華哥演罷全場拍手掌，往「觀摩」的秦沛豎起大拇指。

4. 華哥說，當年很多演員都恨拍韋家輝（右一）的劇，「他寫劇本時會遷就演員的性格，演起來會易做好多。」

5. 倪楚君（劉嘉玲）忘不了兒子輝仔的死，決意往外地行善避開丈夫，丁有健跟她約好十年後在教堂再見，幾年後傳來阿君在肯雅地震後失蹤，但丁有健仍堅信愛妻生還。

過哭訴辛酸。「拍到一半，才安排這場戲，我已熟悉丁有健這個人物，幾版紙的劇本，大家排幾次便開機，記憶中，我一次就OK，拍罷整個廠拍手掌，大家都覺得好成功。」望向人羣，華哥發現一張不屬於這裏的臉孔，「當晚，秦沛在另一個廠開工，知道我拍這場戲，特別來看看；拍完後，我才知道他也在，並向我舉起手指公，前輩的讚賞，令我格外有滿足感。」

《義》劇的結局採「開放式」，在教堂悄然留下「君已死 請忘記」字條的神秘女子，一直有說是丁有健的義妹陳少玲（何嘉麗），但從那對美腿看來，又該是劉嘉玲真身，華哥笑言，劇本竟也沒有「開估」！「劇本沒有寫明這個女子是誰，大概是想更有話題性吧，我曾問過監製（韋家輝），究竟這個是劉嘉玲還是我妹妹（何嘉麗）？他很明確地表示，她真的是我的妹妹，阿君已經死去了。」但何嘉麗身材嬌小，那雙穿紅色高跟鞋的美腿，不太像她……「這場的確是劉嘉玲拍的，導演、監製一致認為，劉嘉玲的腿美一點，反正不見樣，也可讓大家有個錯摸感覺。」

嚴謹認真創零NG
投入劇情不瞅不睬

同是慈母，也可有不一樣的感覺。首播於九二年的《壹號皇庭》，璇姐別開生面演御用大律師，在家裏仍是個單親好媽媽，跟子女陶大宇、劉美娟相處愉快。「鄧特希沒有刻意去點出我們的關係，正如一來已經沒有爸爸，但又沒交代這三口之家的過去。」在大宇的印象中，璇姐是個嚴謹、冷酷、德高望重的前輩，但凡有她在，一班嘩鬼也不敢造次。「我們個個都好爛玩，但只有璇姐在，個個都唔敢玩，打醒十二分精神，有時璇姐主動講笑，我們才敢跟她玩；在《皇庭》，一班律師、師爺所產生的化學作用，我覺得璇姐都有一點感染到，她不是一個死板的演員，會隨着氣氛環境而改變演繹方式，很懂得執生。」他想了想，說：「不是誇張，在我記憶中，她極少NG，感覺上接近零！」

在《刑事偵緝檔案》，張大勇（陶大宇）力追高婕（郭可盈），但高媽媽（蘇杏璇）因當差的丈夫橫死，不贊成女兒與張 sir 拍拖。

聽到璇姐身故的噩耗，從前一幕幕合作片段，自然地在大宇的腦海浮現。「有一段說我跟梁婉靜吵架，她去了新加坡逃避我，我在香港正思考該不該去找她，鄧特希寫了許多我和璇姐的戲，雖然戲分明顯集中在我身上，璇姐本來沒有什麼發揮，但她擺明幫我，演得好好，令我很舒服地入戲，相對令觀眾感覺兩母子也有戲可演，好戲即是好戲。」

從《皇庭》跳入《刑偵》《刑事偵緝檔案》，璇姐卻變了另一個人，入戲到「入骨」。「她演郭可盈的媽媽，因為當差的丈夫意外死去，所以很不喜歡我追求她的女兒，當時她演到真的好憎我，連 cut 機也不理睬我，好像嬲了我似的。」其中一個單元，大宇、可盈與璇姐一起去查案，他們要拉開鐵閘撞門入內，全情投入的大宇，拉鐵閘時不慎夾傷手指，璇姐登時罵他：「你咁搏做乜啫？」大宇並沒有動氣，「表面看我受傷了，還要被璇姐罵，但其實我知她疼我，只不過用另一個表達方法而已。」

有一天，大宇與歐陽震華抽空往璇姐的齋舖捧場，璇姐的反應，令他倆留下很深刻的回憶。「她看到我們，沒有特別招呼，只說：『入來坐吧！』便繼續在門口擺檔，跟街坊雞啄唔斷；我們點了兩、三個菜，記得有一道是齋菜意大利粉，璇姐一直表現得很淡然，坦白說，我和 Bobby 一心都是捧她場，也不需要熱情地招呼我們的。」這份感情，永難磨滅，「璇姐真的是一個好好的老師、前輩，在她面前，我永遠都是小朋友。」

慣演家庭主婦的璇姐，於《壹號皇庭》搖身一變御用大律師，在法庭一本正經，在家庭則與子女陶大宇、劉美娟相處融洽；坐在大宇旁邊的，是演見習大律師的鄭秀文。

光影裏的永恆回憶

3

星羅雲布

作　　者	翟浩然
責任編輯	翟浩然　林沛暘
封面設計	張思婷
美術設計	Kevin Pun@DoTheRightThing
出　　版	明窗出版社
發　　行	明報出版社有限公司 香港柴灣嘉業街 18 號 明報工業中心 A 座 15 樓
電　　話	2595 3215
傳　　真	2898 2646
網　　址	http://books.mingpao.com/
電子郵箱	mpp@mingpao.com
版　　次	二〇二四年七月初版
ＩＳＢＮ	978-988-8829-52-1
承　　印	美雅印刷製本有限公司